劇場設計

基礎舞台、服裝、燈光設計實務入門

Fundamentals of Theatrical Design:
A Guide to the Basics of Scenic, Costume, and Lighting Design

凱倫・布魯斯特爾、梅莉莎・莎佛◎著
司徒嘉慧◎譯

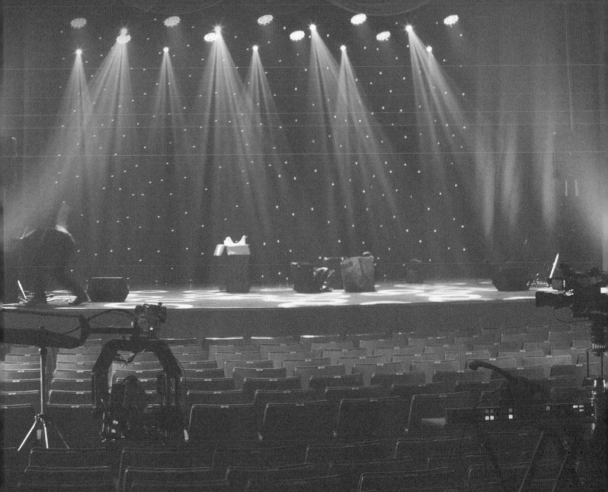

獻　詞

　　向我們的家人獻上愛與感激：

　　Lois、Ed Shafer、Nancy、Bill Brewster、Dick、Shannon和Will
Major，因爲你們無條件的支持使這本書得以出版。

致 謝

　　我們非常感謝東田納西州立大學（East Tennessee State University）的同事與學生，特別是柏特・巴哈博士（Dr. Burt Bach）、戈登・安德森博士（Dr. Gordon Anderson）、查爾斯・羅伯斯博士（Dr. Charles Roberts）、安柏・金瑟博士（Dr. Amber Kinser），和派特・克羅林博士（Mr. Pat Cronin），讓這趟翻譯的旅程成爲可能。我們也想感謝賴瑞・史密斯（Larry Smith）和ETSU攝影實驗室（ETSU Photo Lab）的藝術美學與技術知識。

　　我們也同樣感謝許多爲本書的插畫貢獻時間、才華的藝術家們：包特爾經驗交換劇場（Barter Theatre）的駐館服裝設計師艾曼達・艾竺吉（Amanda Aldridge）、密里根學院（Milligan College）藝術副教授愛麗絲・安東尼（Alice Anthony）、亞利桑那藝術學院（Arizona School for the Arts）製作研究講師莎曼莎・波絲薇克（Samantha Bostwick）、奧斯汀皮伊州立大學（Austin Peay State University）劇場設計助理教授大衛・布蘭登（David Brandon）、威斯康辛普拉特維爾大學（University of Wisconsin Platteville）技術總監暨設計布萊德・卡爾森（Brad Carlson）、阿爾比恩學院（Albion College）服裝設計暨服裝工廠主任安柏・梅莉莎・庫克（Amber Marisa Cook）、陶森大學（Towson University）劇場藝術教授丹尼爾・艾丁格（Daniel Ettinger）、俄克拉荷馬州立大學（Oklahoma State University）的珊蒂・勒萍（Sandy Leppin）、阿拉巴馬大學塔斯卡盧薩分校（University of Alabama Tuscaloosa）劇場副教授唐娜・米斯特（Donna Meester）、德州農工大學（Texas A&M University）劇場助理教授暨技術總監賈斯丁・米勒（Justin A.

劇場設計

Miller）、南伊利諾大學（Southern Illinois University Carbondale）舞台設計教授羅納德‧納弗森（Ronald Naversen）、密西根州立大學（Michigan State University）服裝設計助理教授裘蒂‧奧濟梅克（Jodi Ozimek）、阿拉巴馬大學塔斯卡盧薩分校（University of Alabama Tuscaloosa）研究生助理喬丹‧史德瑞特（Jordan Straight）、俄勒岡大學（University of Oregon）研究生助理強納森‧泰勒（Jonathon Taylor）、丹尼森大學（Denison University）戲劇系系主任暨副教授辛西婭‧特恩布爾（Cynthia Turnbull）。

　　書中部分照片是由包特爾經驗交換劇場製作藝術總監里克‧羅斯（Rick Rose）及劇場行銷部門的莉雅‧普拉特（Leah Prater）所提供。我們感謝他們慷慨付出的時間與資料。此外，要感謝下列學校的戲劇系所允許本書使用他們的照片：東田納西州立大學、密西根州立大學、密里根學院、南伊利諾大學、陶森大學、阿拉巴馬大學，並特別感謝南伊利諾大學舞台設計教授羅納德‧納弗森協助採購插圖。

　　感謝大衛‧格林德（David Grindle）和美國劇場技術協會（USITT）允許本書再製他們發行出版的繪圖標準資料。感謝賽謬爾‧法蘭奇公司（Samuel French, Inc.）出版部經理肯‧丁葛廷（Ken Dingledine）願意撥冗回答關於劇本出版實務的相關問題。此外，我們要感謝潔西卡‧亞當斯（Jessica Adams）、亞倫‧艾西利（Aaron Ashley）、威廉‧凱特（William Cate）、萊絲莉‧埃普林（Leslie Epling）、賽謬爾‧弗洛伊德（Samuel Floyd）、威爾‧梅傑（Will Major）、康斯坦絲‧克蕾普‧摩爾（Constance Claypool Mohr）、瑞秋‧里安‧皮茨（Rachel Lee-Ann Pitts）、泰倫斯‧斯托克頓（Terrence Stockton）願意擔任本書各章末活動練習的測試

員。我們也感謝艾琳・艾斯戴普・道格（Erin Estep Dugger）在文書工作上的支援。

　　特別感謝擔任本書讀者及評鑑者的藝術家和教育家們：密西根州立大學製作設計榮譽退休教授葛莉塔・蓋斯特・羅特勒吉（Gretel Geist Rutledge）、東田納西州立大學奎倫醫學院（ETSU's Quillen College of Medicine）醫學教育協調員辛西婭・賴布蘭德（Cynthia Lybrand）、密里根學院戲劇系主任暨教授理查・梅傑（Richard Major）、密西根州立大學服裝設計助理教授裘蒂・奧濟梅克（Jodi Qzimek），以及俄勒岡大學研究生助理強納森・泰勒（Jonathon Taylor）。他們為本書的撰寫提供了寶貴的貢獻。

譯　序

　　許多人對設計類書籍的印象是圖多文少，認為要習得劇場設計的原理知識和實務操作只能跟著前輩做中學、修行體悟在個人、學校或書本文字能教的只有那麼多……。但凱倫和梅莉莎兩位美國劇場設計師暨教育家用這本《劇場設計：基礎舞台、服裝與燈光設計實務入門》（*Fundamentals of Theatrical Design*）證明了基礎的劇場設計是可以化為淺顯易懂的說明文字，具有條理清晰的邏輯架構，並可佐以經典劇本或實際製作演出為解說例證的。相信戲劇科系的教學有了本書與業界實務經驗的強強聯手，劇場設計入門者可以更輕鬆地跨過學習的門檻。資深從業者或也可溫故而知新。

　　本書特色有五：

一、清楚陳述劇場設計的原理、邏輯與流程，甚至眉角，毫不
　　藏私。

二、各章均強調劇場藝術為一門「合作的藝術」的本質，點出
　　劇場團隊成功之道。

三、各章結尾的「活動練習」可為教學現場灌注更多靈感與活
　　力。

四、書中以之為例的劇本、劇作家或演出製作，雖然可能偏重
　　美國文化與美式品味，但仍是了解古典到當代西方戲劇的
　　一扇窗。

五、第十章加碼為學生提供了展開劇場設計事業的門徑，並於
　　附錄以中英全文對照示範求職信與簡歷的寫法，對欲前往
　　英語系國家進修或就業的學生有莫大幫助。

劇場設計

　　舞台、服裝、燈光三種設計領域雖有各自獨立的章節，但其實三章內容對劇場設計工作的詮釋和理解是可以互相印證、彼此學習的。建議即使已有選定設計領域的學生，也應閱讀理解其他設計領域的思維及工作流程，畢竟了解未來要一起密切合作的伙伴，才能確保製作的整體設計統合如一、整體製作團隊合作愉快。

　　譯者懷著對這項翻譯工作的使命感，字字斟酌、戒慎恐懼，務必盡可能為中文讀者排除學習劇場設計的障礙。不過，本書中的英文專有名詞雖皆已譯為中文，台灣業界在實務溝通上仍多直接使用英文專有名詞，故附錄的中英詞彙對照實為劇場設計學習與工作時不可或缺的參考資料。

　　另，有在台灣從業的劇場設計師提醒，書中提到的設計責任與技術責任分野可能只限於分工較細、工會組織較健全、經費較充裕的美國劇場。台灣學生投入台灣劇場時，仍須了解台灣劇場圈的社會文化與各職位的職責範圍。

　　感謝劉權富教授的推介，揚智文化編輯群的耐心督促與細心協助，以及張敦智、黃郁涵、羅苡瑞對戲劇文學、舞台設計、服裝設計領域專有名詞翻譯上的協助。翻譯過程中，參酌了已故的施舜晟講師與范朝煒和連盈翻譯的《劇場技術手冊》，以及高一華、邱逸昕、陳昭郡撰寫的《At Full：劇場燈光純技術》、彭鏡禧教授譯注的《哈姆雷》等，特此感謝。謝謝好友陳慈旻耐心相偕校閱的日子。

<div align="right">

司徒嘉慧 謹識

</div>

目 錄

劇場設計

劇場設計

導　言

劇場設計

　　以劇場的定義作為一本劇場課本的開篇導言，雖是老調重彈，但是有意義的。想要做好，也就是有效實踐一門藝術，就必須先了解這門藝術的定義。許多藝術門類，如雕塑、繪畫和文學，都在創造有形可感的作品。劇場雖可說是以上諸類的綜合體，但劇場藝術的精髓卻是在現場演出當下藝術家與觀眾的交流。劇場藝術是一種互相分享、感同身受的短暫相遇，這當中有著對他者人生、思想、感覺的近距離觀察。

　　「我們存在這個星球上的目的是什麼？為什麼有人飽受苦難，有人飛黃騰達？我們為何而愛？因何而恨？」世人不分地域文化時間，都懷有同樣的創作衝動，想要解開這些永恆的問題。綜觀人類歷史，我們都在用藝術，特別是劇場藝術，來為這些問題發聲，並試圖找到答案。這就是為什麼我們要寫劇本、做演出的根本原因。探問人生的意義與目的，就為人類與人性下了定義。我們分析旁人的同時，也等於在學著認識自己。劇場藝術中，另一值得強調的重點是「即時性」，這也是這門藝術吸引眾人的原因。戲如人生，兩者都是每分每秒在變化，轉瞬即逝。

　　然而，劇場藝術的存在雖然極短暫，其創作卻需要一段很長的合作過程。劇場是由一群不同領域、能夠有系統地分享各自專業的藝術家所創造的，包括：劇作家；舞台和道具設計師；服裝、髮型和化妝設計師；燈光、音效和影像設計師；導演和演員；以及大量的技術人員。任何演出製作，都需要這群劇場藝術家根據劇作家的文字，創造「這齣戲的世界」。舞台和燈光設計師，要攜手創造一個環境，讓角色可以呼吸、生活在其間；服裝設計師和演員們，則要協力打造活在這世界裡的眾多角色。說到底，劇場藝術令人興奮的原因就在於「合作」，還有對這門藝術「逝如朝露的體認」——即使是同個劇本，任兩個製作，甚至任兩場演出，都不可能完全相同。

　　要成為一位成功的設計師和懂得合作的藝術家，必須研究學習

如何評價和評論、發展對人類處境的敏銳度和同理心，以及培養美感與品味。從老師到教課書，有很多資源都在分享藝術在技術層面的知識，卻鮮少有人能告訴你如何成為一位藝術家。怎樣才是真正的藝術？這很難解釋，想要有系統地傳授更是困難。這跟定義人生有點類似——什麼是人生？什麼是藝術？還有，我們要怎麼做出藝術？

本書的目的就是在接受這個挑戰：我們該如何幫助劇場設計的入門者，學習做出一件藝術？本書秉持的哲學是，所有劇場設計領域——舞台、服裝、燈光、道具、影像和音效——都是建立在共同的核心元素和原則上，擁有共同的目的與目標。撰寫本書的前提是：無論何種領域的劇場設計師，都是源自同一個大家庭的成員，擁有共同的基因和養成。因此，至少在初期，他們應該一起接受劇場設計教育。

我們明白音效、髮型、化妝、道具、影像設計的重要，但本書主要聚焦在基礎舞台、服裝、燈光設計的實務入門。事實上，做劇場設計的基本標準和流程是可以放諸四海的：閱讀、分析、研究劇本，發展出設計想法，再將這些想法與製作團隊其他成員溝通，實踐為有用、有感，可以有效說故事的劇場設計。為了初學者的學習，本書根據設計流程的順序分章撰寫，先從基礎指導開始（劇本分析、設計目標、資料蒐集與研究、合作、設計元素和設計原則），後面章節再進入更複雜、具挑戰性的設計專業領域（舞台設計、服裝設計、燈光設計）。

各章中以**粗體**標示的專有名詞，都可以在詞彙表中找到。此外，有更多關於劇場設計的技術資料收錄在附錄中。各章都有一系列的活動練習，可加強學生對新概念的印象，有助教學與學習。

為了開發新的教學方法、鞏固既有設計理論，我們鼓勵師生主動調整活動練習的內容。

　　最後，第十章〈建立一個劇場設計的事業〉是在經過大量討論後才決定收錄的。通常，作品集和履歷不會被包括在設計的初階學習範圍內。但我們最終的結論是，設計初學者應盡早開始培養整理作品並建檔的習慣。正由於劇場藝術稍縱即逝，有太多人的早期作品是因為沒有良好歸檔的習慣而佚失。若能在精進設計能力的同時，及早為事業做準備，學生將更能兼善實務與藝術，迎向競爭激烈的劇場環境。

　　書中點出成功劇場藝術家具備的特質，譬如：發掘新想法的好奇心、觀察周遭人事物與環境的敏銳度、對他人的同理心、透過視覺呈現表達想法與感覺的能力。我們強調資料蒐集研究與合作，因為劇場是一種「共享」的經驗。劇場是一群藝術家共享各自的專業，共創出一齣劇場藝術作品，再與觀眾共享這齣作品。只要用心，對藝術家本人與觀眾都將是一次脫胎換骨的共享經驗。

劇場設計師如何做劇本分析

Chapter 1

- 如何閱讀劇本
- 發揮想像力
- 認清這個「局」——設定情境
- 視覺隱喻
- 總結

　　劇場源自於故事。故事，通常是劇作家以劇本的形式撰寫。故事，是展開劇場合作的基石，是所有其他領域的藝術家奉為思想中心、據以詮釋的作品。關於人類處境的故事，有無數種表現形式，而文學手法通常可粗分為詩歌、散文、小說，和戲劇或劇本。劇本的結構和目的跟其他文類不同，劇作家寫劇本是為了「演出」，而不是為了供人「閱讀」。請謹記在心：學習有效閱讀劇本，是每位劇場設計師的基礎能力，也是做出成功設計的關鍵。所有劇場入門者在踏入任何其他劇場領域前，都應先學會如何有效閱讀劇本。

　　在這一章，我們將學習如何閱讀劇本。學會一眼就知道該對這個劇本有什麼期待，並學會有效閱讀劇本的基礎技巧。對所有劇場藝術家而言，想像力是最重要的。我們將在本章發掘運用想像力閱讀劇本的方法。我們將明白，有效閱讀劇本的技巧加上你的想像力，是如何創造出清晰明確的製作理念，以及引人深思的劇場設計。

一、如何閱讀劇本

　　想要精進劇本閱讀的技巧，可以從專注在對白、將文字撰寫的戲劇動作加以視覺化開始。跟朋友一起大聲朗讀，或是參加第一次的排練，或讀劇會，都可以學習如何專注在對白、將戲劇動作視覺化。聽見劇本被大聲念出來，可以幫助我們對角色、對戲劇動作更有感覺、有更多體會。聽覺可以幫助視覺化。未來，你終將練就安靜獨立閱讀劇本的能力，但目前如果大聲朗讀劇本能幫助理解的話，就大聲念出來吧！

　　為了閱讀或朗讀劇本，你必須看懂劇作家的文字和背後的動機。閱讀劇本的挑戰之一是，看懂對白和動作是怎麼回事。要看懂，就必須先理解劇本格式，才能幫對白畫對重點，並成功地詮釋

劇本。

(一)劇本格式

　　劇本可能收錄在選集、系列叢書中，或獨立發行。美國有幾家出版社專門出版獨立發行的劇本，如賽謬爾‧法蘭奇公司（Samuel French, Inc.）、劇作家劇本服務公司（Dramatists Play Service, Inc.）、戲劇出版（Dramatic Publishing）、貝克劇本（Baker's Plays）、定錨印刷劇本（Anchorage Press Plays），以及劇場流通組織（Theatre Communications Group）等。每家出版社都有固定的排版格式，以賽謬爾‧法蘭奇公司的「前頁」格式為例：

第一頁：劇名頁。
第二頁：版權資訊。
第三頁：授權注意事項與特殊計費需求。
第四頁：過往／首演製作人員名單。
第五頁：演出人員表／時間／場所。
第六頁：空白。
第七頁：劇本正文開始。

　　有的劇本在出版時，會跟上述基本結構略有變化，如增加作者的筆記、獻詞、特別感謝等。收錄在選集中的劇本，則會大幅省略過往製作資訊和合約安排。而出版社為了提升劇本可讀性，更方便演員使用，也會特別留意劇本書頁的版邊留白、字體選用、縮排。

(二)對白

　　在對白（dialogue）之前（或之間）會有斜體字的舞台指示。有些劇作家，譬如蕭伯納（George Bernard Shaw），會寫出非常詳

盡的舞台指示。然而，讀者須明白，很多劇本的舞台指示並不是出自劇作家之手，通常（尤其二十世紀中期後出版的劇本）這些舞台指示是來自原始製作的舞台監督筆記。資深劇場藝術家在第一次閱讀劇本時，通常會完全忽略這些舞台指示，因爲他們不想被其他製作演出所影響。其他人可能會把這些舞台指示當作可參考的附帶資訊，而不是必須遵守的指示。無論如何，初入門的劇本讀者，會發現劇本格式（印在書頁上的樣子）與一般散文非常不同：

《武器與人》第一幕

凱瑟琳（帶著好消息，匆忙進屋）：蕾娜——（*她的發音是蕾伊娜，而且將重音落在「伊」*）——蕾娜——（*她走到床邊，以爲蕾娜會躺在床上*）啊呀，人去哪了——（*蕾娜朝屋裡看了看*）。天哪！孩子，半夜妳不躺在床上，跑到外面吹風？妳會送命的。露卡還跟我說，妳已經睡了。

蕾娜（*進屋*）：我打發她離開的。我想一個人待著。星星眞的太美了！有什麼事嗎？

凱瑟琳：大新聞。打仗了！

蕾娜（*雙眼瞪得大大的*）：啊！（*她將外套扔到凳子上，穿著睡衣就急忙朝凱瑟琳走來；這睡衣很漂亮，但顯然她就只有這一件單薄的衣服*）

凱瑟琳：在斯利尼薩爆發了一場大戰！我們贏了！塞吉斯贏了。

蕾娜（*開心大叫*）：啊！（*興高采烈說*）哦，母親！（*突然心中非常焦慮*）父親還平安嗎？

凱瑟琳：當然，是他派人送消息給我的。塞吉斯現在是英雄，是全軍的偶像。

　　在上段援引蕭伯納《武器與人》（*Arms and the Man*）的例子裡，對白不時被敘述性文字打斷。可見格式雖然可提供不少資訊，但也干擾了劇本的閱讀，尤其對入門者而言更是困擾。劇本通常都是以大量對白夾雜舞台指示的形式呈現，但這也可能阻礙劇場初學者的閱讀流暢性，是故培養有效閱讀劇本的技巧甚為重要，否則對白中的含義、語調、節奏和種種細微差異，很可能被忽略。

　　在劇本正文結束後，通常會從劇本的「藝術層面」轉入「商業層面」。出版社賽謬爾・法蘭奇公司稱這部分為「後頁」（back matters）。原始製作的製作人員名單可能會被放在後頁。劇場專業工作者對待後頁的態度，就跟對待斜體字的舞台指示差不多，通常是完全忽略或是當作附帶參考資訊。

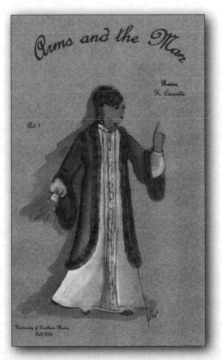

《武器與人》服裝設計稿，設計者為南緬因州大學裘蒂・奧濟梅克（Jodi Ozimek）。

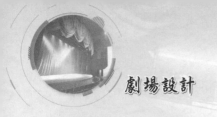

(三)閱讀劇本——語言和潛台詞

　　我們必須謹記，對設計師而言，劇本裡最關鍵的資訊就是它的「藝術」：藝術指的是，劇本蘊含的訊息、意義、主題。這個訊息不只是直接寫在對白裡，也會藉由角色的戲劇動作來傳達。設計師為了完整吸收劇本想要傳達的訊息，有時必須變得像偵探又像心理分析師。劇本裡的角色，跟現實人生裡的人一樣，也不會說出他們心中真正的意思，他們的所作所為往往背叛了他們的說辭。劇場藝術家要學會讀出字裡行間的真意，同時從台詞和潛台詞（subtext）中蒐集資訊。例如，在大衛・奧本（David Auburn）的劇本《求證》（*Proof*）開場，25歲的凱薩琳跟她的數學家爸爸羅伯特有一段這樣的對白：

> 羅伯特：睡不著？
>
> 凱薩琳：天啊，你嚇我一跳。
>
> 羅伯特：抱歉。
>
> 凱薩琳：你在這裡幹嘛？
>
> 羅伯特：我來看看妳，妳怎麼還沒睡？
>
> 凱薩琳：你的學生還沒走。他在你樓上書房。
>
> 羅伯特：他知道大門在哪。

　　這幾句台詞感覺淺顯易懂。但當我們知道羅伯特不只有精神疾病，而且根本已經死了，這些台詞就有了更深一層的含義。潛台詞，是這齣戲的迷人之處；讀懂潛台詞，不但有助理解台詞，也有助做好《求證》的設計。

　　潛台詞，是潛藏在對白或行為動作表面之下的真實含義。另一個隱含大量潛台詞的作品是法籍女劇作家雅絲米娜・雷札（Yasmina Reza）的《殺戮之神》（*God of Carnage*，另譯《文明

的野蠻人》）。這個劇本裡有兩對夫妻，共四個角色，分別是兩個
十一歲男孩的父母。從對白中，讀者很快理解到這兩個男孩在公園
打了一架，一個拿棍子打掉了另一個的牙齒。劇本描寫四位家長在
其中一家的客廳裡討論這場暴力攻擊。對白剛開始，是平心靜氣的
討論，至少表面上看似如此。但隨著劇情推展，愈來愈多四人的祕
密與婚姻真相被揭露，我們了解到小孩的行為其實反映的是他們的
成長環境。角色開始時的文明舉止，到了劇末卻變得一點也不文
明，甚至可說是暴力，可見劇作家在對白中為四個角色鋪墊了多大
的張力。

> 麥可：我覺得她不用喝。
>
> 維諾妮克：給我一杯，麥可。
>
> 麥可：不。
>
> 維諾妮克：麥可。
>
> 麥可：不。
>
> *維諾妮克試著從麥可手裡搶過酒瓶。麥可擋下。*
>
> 安妮特：你怎麼了你，麥可。
>
> 麥可：好啊，給妳，妳喝。喝啊，喝啊，誰管妳？
>
> 安妮特：酒精是不是對你的身體不好？
>
> 維諾妮克：太好了。
>
> *她癱頹在地。*

　　在思考《求證》、《殺戮之神》或任何一齣戲的潛台詞時，關
鍵就在於，是什麼決定角色做什麼、怎麼做、為什麼要那麼做、那
樣做會有什麼結果。想要有效閱讀和詮釋劇本，就需以敏銳的心，
持續鍛鍊在閱讀中蒐集和評估資訊的能力。

　　讀愈多劇本，評估劇本資訊的能力就愈好。讀愈多劇本，對各
種劇本的風格和結構就愈熟悉。有些劇本比較難讀，許多設計師表

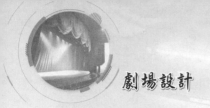

示，以下的劇本種類特別具挑戰性：

- ·以詩句韻文寫成的劇本（高語境的語言）
- ·音樂劇場作品
- ·荒謬劇場或前衛作品（不連貫的語言）
- ·對白或動作相互重疊的劇本
- ·動作多而較少對白的劇本
- ·無劇本的「概念」或集體創作

　　如果劇本對白是以詩句或高語境的語言寫成，語言的複雜性可能會造成閱讀理解的障礙。經典如莎士比亞（Shakespeare）、尤里匹底斯（Euripides）的作品，甚至是用非典型、非寫實手法表現角色想法與感覺的美國音樂劇歌詞，都需要讀者更多的技巧和耐心來解讀。讀者不要被詩的形式或古典的詞彙所干擾，而應視形式為展現風格的技巧。語言複雜或風格少見的劇本，會需要反覆閱讀才能清楚感受劇本裡的細節。

　　音樂劇場作品在閱讀時特別難以視覺化，因為對白的比重被降低，歌舞才是重點。譬如，音樂劇場劇本在剔除音樂和歌詞後，剩下的對白所佔頁數可能非常少。音樂劇場在實際演出時，舞蹈與動作會佔去大量時間，但在印刷出來的劇本裡卻佔不了幾行空間。在現代「全本音樂劇」裡，歌詞是劇本很重要的一部分，歌詞可以透露角色和故事線的重要訊息。設計師要能夠熟練地整合對白、歌詞、舞台指示等各種資訊，才能將作曲家、作詞家、劇作家的目的加以視覺化。

　　也有劇本會刻意把對白寫得很無厘頭，讓人摸不著腦袋，譬如荒謬劇場的作品。這些劇本特別具挑戰性，閱讀時，需要開闊的心胸和豐富的想像力。這類劇本難懂又難連結，但劇作家選擇這種劇本風格的原因，就是探詢劇本意義與目的的重要線索。只有用心投

入劇本閱讀,設計師才能做出適切的設計決定。

表演藝術、即興表演、舞蹈、音樂演出,往往都是根據一個概念或想法出發。在為沒有劇本的集體創作或概念性作品做設計時,雖然很挑戰,但目標還是一樣的:設計師應努力發掘劇本中的想法或概念,以及凌駕一切的重要訊息,做出有用、有感、有效的好設計。發掘劇本概念的方法包括參加初期會議、跟合作藝術家(編舞家、作曲家、導演、表演藝術家等)深聊長談、看排練、聽音樂,以及研究與概念相關的資料。

劇本(或概念)是所有合作藝術家展開詮釋時的共同基石。劇本的風格,無論是寫實對白、詩句、歌詞,或無厘頭的荒謬語言,都反映了劇作家寫作的目的,都應視為製作風格和設計的方針。

(四)戲劇結構

無論對白的風格為何,戲劇的結構通常都是由這些角色的台詞構成「景」(scene),再由「景」構成「幕」(act)。經典作品如莎劇,傳統上都是五幕,每一幕包含幾個景。相對地,十九世紀早期寫實劇通常有三幕。現代或當代作品可能只有一幕或兩幕,甚至根本不稱為「幕」。無論有多少景、多少幕,景和幕的安排就構成了劇本的結構。

傳統上,戲劇主要分為兩種結構:高潮式結構和片段式結構。高潮式結構的劇本,有時也稱為「佳構劇」,結構緊湊,劇情依循線性的因果關係推進,通常在三幕以下,有明確的開頭、中段和結尾。高潮式結構劇本(climactic plays)裡的角色不多,劇情發生在一到兩個場所,時間跨度為數天到數週。反觀,片段式結構的劇本(episodic plays)則會有許多景或幕,還有大量角色,劇情發生在多個場所,還可能有無數個次要情節,時間跨度可能數個月、數年,甚至數十年。而且片段式結構劇本的各景劇情進展也不一定會

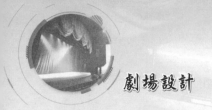

按照時間依序揭露。

除了上述高潮式、片段式兩大分類，還有其他的戲劇結構。音樂劇總匯（musical reviews）或是一晚上的即興短劇集錦，都屬於一個接一個互不相干的劇集結構。重複、儀式（ritual）、定格畫面的演出，都建立在一個概念、一個視覺意象，或是一個角色上。全本音樂劇（book musicals）的結構獨特，可說是上述所有結構的綜合體。由於劇場是一種反映文化與社會的現場藝術，其表演方式自然也是與時俱進的。

多年來，作家一直在嘗試整理出一套說故事的戲劇創作技巧與方法。這些戲劇理論至今仍被現代戲劇從業人員所參考：我們不但從中獲得了歷史觀點，而且許多理論至今仍被使用。西元前350年，希臘哲人亞里斯多德（Aristotle）博覽當時的劇本與表演後，歸納出悲劇六要素：景觀場面、音樂、語言、思想、角色和情節。他將這些觀察寫成《詩學》（*Poetics*）一書，影響了後世戲劇家。根據亞里斯多德的觀察，成功的情節包含頭、身、尾，具有戲劇行動的一致性；而且情節發展比角色或任何其他要素的發展更重要。總而言之，對亞里斯多德來說，戲劇是為了淨化眾人心靈（catharsis）而存在。他認為，以戲劇淨化心靈是一種健康的情緒釋放，能讓人在現實生活中活得更平靜有序。

幾百年後，印度聖人婆羅多（Bharata）撰寫戲劇理論經典《舞論》（*Natyasastra*）。跟亞里斯多德的出發點一致，《舞論》也在討論情緒。婆羅多以「情」（Bhava）一詞來表示台上角色的內在精神情緒的呈現；以「味」（rasa）一詞來表示觀眾被勾起的情緒。書中指出，觀眾可以感受到八種「味」：愛、幽默、憤怒、悲憫、厭惡、恐懼、勇敢、驚奇。又過了幾百年，增加了第九種「味」：寧靜。在《舞論》中，婆羅多提出關於戲劇結構、舞台呈現技巧的指導，望能藉此突破觀眾心防，達到有「味」的境界。不

過，古印度的「味」原則，旨在追求更高昂的情緒，與古希臘追求
心靈淨化的最終目標不同。

　　另一位試圖對戲劇結構做出分析的，是十九世紀德國劇作家
弗賴塔格（Gustav Freytag）。他在1863年的著作《戲劇的技巧》
（*Technik des Dramas*）中，試圖將戲劇動作分成六部分：說明、刺
激事件、提升作用、高潮（轉捩點）、平緩作用或事件解除、收場
或災難。這六部分的關係，通常以三角形的「弗賴塔格金字塔」表
示（金字塔尖頂表示戲劇高潮或轉捩點）。弗賴塔格提出的戲劇結
構分析，反映了他所處時代的戲劇潮流，當時歐美盛行的恰好是三
幕形式、擁有傳統高潮式結構的「佳構劇」，他的分析就是為了幫
助劇作家創作此種戲劇，而試圖歸納出的創作範本。

- **說明**（exposition）是戲劇的開始，向觀眾介紹角色和故事。
 透露在故事「著手點」（point of attack，戲劇下筆處，也就
 是劇作家選擇的戲正式開始的時間）之前發生的事，戲劇一
 開始的對白或動作。
- **刺激事件或引發事件**（inciting incident）是引發戲劇衝突的事
 件。
- **提升作用**（rising action）是戲劇的主體，角色試圖化解衝
 突、達到他們的目標。
- 諸多障礙與危機會堆疊出故事的高潮，而這些障礙和危機
 都是角色必須克服的。**高潮**（climax）是指衝突被化解，其
 中一方擊敗了另一方，形成劇情裡主要的**轉捩點**（turning
 point）。
- **平緩作用**（falling action）是指劇情開始收尾，作用類似主要
 戲劇動作的附註，主要衝突在此時被解決。
- **收場或災難**（denouement or catastrophe），發生在戲劇的
 結尾，總結所有的事件、角色對這些事件的反應。

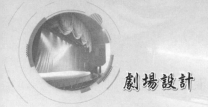

戲場藝術中的前衛運動（avant-garde theater），譬如二十世紀初的表現主義運動或是二十世紀中的荒謬主義運動，都是對亞里斯多德、弗賴塔格等傳統西方戲劇觀點的反動。根據定義，前衛劇場作品，是更不服從規定、更難預料，且擁有更不服膺傳統的戲劇結構。但前衛劇場走在時代尖端的做法，最終若不是曇花一現，就是被融入了主流文化。非傳統戲劇結構的種類多且差異大，常與起源地的政治社會背景息息相關。譬如，荒謬劇場（Theatre of Absurd）就是在二次世界大戰末期崛起。當時，全球戰火肆虐，世人對生命感到絕望與失落。無論是德國佔領歐洲、大屠殺、原子彈空襲日本，都是人們難以理解的災難。由此，造就了荒謬劇場的特色：無邏輯、非理性的語言和情節線，還有環狀、重複性的戲劇結構，都反映了人類無意義的存在。

回顧歷史上的戲劇與劇評，可以體會到藝術其實反映社會。任何戲劇結構的標準，都反映了該時代主流社會的特色與價值觀。亞里斯多德和古希臘人重視秩序與平衡；印度梵文戲劇重視啟發；工業革命時代的戲劇重視以寫實手法描繪常民的貧困；荒謬劇場中那些無意義的人類行為，都源自那個世界深陷戰爭的時代。當代戲劇常具有電影架構特色（短景頻繁、地點多變），象徵著現代媒體對當代文化的影響。當代戲劇中多元的角色與主題、多變而創新的戲劇結構，都是我們「全球化社會」的明證。

(五)情節

或許有多少劇作家和故事，就有多少種組織戲劇結構的方法。作為設計師，閱讀並理解戲劇的構成非常重要，因為戲劇結構就傳達了製作理念（統合一切、可視為指導原則的願景，將在本章後半加以詳述），和設計的風格取向。

劇作家選擇的說故事方式，就創造了戲劇的情節（plot）。可以把戲劇的幕與景，想像成一本書的章節，或是相簿裡一字排開的照片。每張照片都透露一個重要細節，這些照片的排列組合會影響說故事的效果。譬如，蘭福德‧威爾森（Landford Wilson）的《艾德里奇的冰心人》（*The Rimers of Eldrich*），各景就沒有按照時間序排列。這齣戲需要讀者和觀眾在過程中自行拼湊出故事全貌。

在一本小說裡，角色的想法和動機都是透過敘述性文字（descriptive passages）來表達，角色間的對白往往有限。而戲劇正好相反，其敘述性文字有限，角色主要透過對白和動作來表現想法和動機。在這種情況下，要抓到故事精髓就更顯困難。劇作家有時為了戲劇性，還會故弄玄虛。劇場設計師必須成為資訊蒐集的專家，讀出劇本的言外之意、抓出潛台詞，不放過角色對白與動作中任何蛛絲馬跡。

二、發揮想像力

讀小說時，讀者可以輕易發揮想像力，賦予故事和角色無限的可能性。因為小說世界裡的限制極少，作者想要帶領讀者去哪裡，讀者就可以去哪裡。但戲劇不同，如同前述，戲劇世界有戲劇結構、角色、地點、時間設定等諸多限制，還有演出空間、經費等現實面的限制。然而，儘管限制多多，第一次閱讀劇本時，還是要發揮想像力，賦予故事和角色無限的可能性。第一次讀本時，讀者應該要自由想像一個複雜、展開、但適當的情境和特效。

無限自由的想像讓設計師可以挖掘這齣戲最大的潛力；但在第二次以及之後的讀本，劇場藝術家應該試著使自己想像力既受限又無限。心中常存「這在台上要怎麼演出來？」這個問題，去想像實際演出的各種可能。這樣的思維方式不是侷限，反之，在特定文本

劇場設計

框架中想像最理想的演出，是寬廣、自由而又充滿創意的。這是劇場設計很重要的一步，需要學習。

戲劇要傳達的意義，很大一部分是靠著劇本裡的戲劇動作。劇作家撰寫戲劇動作的方式及種類如下：

- **前情動作**（antecedent action）是在劇本開始之前的戲劇動作，可能是在一景中倒敘的回憶，或是在某段對白討論中逐句揭露的過去。前情動作提供製作設計團隊、演員、觀眾很多資訊，說明角色是誰、主要動機為何，並設定這齣戲的主要衝突。

- **暗示性動作**（implied action）是透過對白或角色動作間接表現前情或是當下發生在情節之外的事。它跟前情動作類似，是發生在劇本情節結構之外，也就是讀者或觀眾認知中「發生在台下的事」。好的演員和導演會很欣賞這種設計，因為這是用一種比較低調的方式在展現角色個性、角色關係。

- **公開動作**（overt action）是任何直接寫在劇本場景中、發生在舞台上的動作。當我們說舞台動作，通常就是指這種動作。哈姆雷特給波隆尼斯致命的一劍、奧賽羅將黛絲特夢娜掐死，都是直接在觀眾面前演出來的公開動作。

- **潛在動作**（potential action）可以創造一劇本或一景之中的最大內在張力。好的劇作家為了「黏住」觀眾，會營造可能要發生什麼的衝突或張力，讓觀眾引頸期待後續即將發生的事。通常戲劇高潮就發生在潛在動作被實踐出來的時候。田納西‧威廉斯（Tennessee Williams）的劇作《玻璃動物園》（*The Glass Menagerie*）中，湯姆告訴友人吉姆，「我受夠看電影，我要走了。」湯姆接著揭露自己已加入商船隊，正打算離開他母親和妹妹。這整齣戲都是湯姆的倒敘回憶，充滿潛藏在他心底渴望離家出走的掙扎。

　　從上述這些戲劇動作分類可知，要從劇本裡發掘必要資訊很不容易，因為這些動作往往都很幽微不明顯。可見，要做出明智的設計決定，必須先下很多功夫仔細觀察和評估劇本內容。有些劇作家會完全以對白揭露動作，不會寫出什麼明確的舞台指示；也有些劇作家則會靠著舞台指示去表示上述四種戲劇動作。

三、認清這個「局」──設定情境

　　第一次讀本後，劇場設計師會在接下來幾次的讀本過程中蒐集這齣戲的具體資訊。這些資訊所形成的第一份清單，稱為「設定情境」（given circumstances）。當初史坦尼斯拉夫斯基（Constantin Stanislavski）創造這個專有名詞，是用來表示演員為了建構角色，從劇本擷取出明寫或暗示的資訊。但「設定情境」的概念也適用劇場設計。「設定情境」是指劇本裡明確的需求，任何在第一次讀本時可輕易察覺到的客觀條件，包括時間、年代、場所、地點、主題、情緒氛圍、角色揭露、風格、解決實務問題──我們將在第二章做詳細討論。這份清單不是絕對，它只是一個展開討論的基礎，隨著更多次的讀本、資料蒐集研究、跟導演與其他設計師有了對話後，會產生更多或不同的需求，這份清單會不斷被檢視、增補刪修。

　　為了說明「設定情境」，以下是讀完蘭福德・威爾森《泰利的愚蠢》（*Talley's Folly*）的對白和舞台指示後，列下的「設定情境」：

《泰利的愚蠢》的「設定情境」

1.時間和年代：7月4日晚上，1944年。

2.場所和地點：河上船屋，美國密蘇里州農場附近。

3.情緒氛圍：浪漫、懷舊、輕鬆愉快、幽默。

4.實務問題：

・燈光：月亮和月光、夕陽、燈籠（必須在台上點亮）。

・音效：一首華爾滋、在遠處公園裡演奏的樂團聲、蟋蟀聲、狗叫、河水聲。

・舞台：有很多維多利亞時代雕飾的船屋、需做出舞台被破壞的效果（扶手壞掉，腳踩穿地板）。

・道具：兩艘小船（兩位演員會坐進其中一艘，另一艘底部有洞的船則倒置在一旁）、溜冰鞋（樣式必須符合年代，其中一位演員會穿）、筆記本、藏在舞台下的瓶子、燈籠（會被點亮）、女用手提包裡的香菸、口袋裡的打火機、另一個在女用手提包裡的打火機。

・服裝：懷錶、眼鏡、外套、「漂亮」的新洋裝、女用手提包裡的手帕。

　　列出「設定情境」清單的好處很多，譬如：製作人可以了解這個製作的演出需求規模有多大；劇場設計師若能準備好「設定情境」清單，帶去開第一次設計會議，將有助眾人展開討論。對劇本研究而言，這張清單是好的開始，有助後續更深入的探究。

四、視覺隱喻

　　劇場藝術家往往很看重視覺，有些人會因此為一個製作發展出**視覺隱喻**（visual metaphors）。視覺隱喻是來自劇本裡的象徵或意象。這些隱喻所構成的標誌性圖像常會代表這齣戲的主題。譬如，易卜生（Henrik Ibsen）《玩偶之家》（*A Doll's House*）的主角之

一托瓦德,在全劇中不時叫自己的太太娜拉是「浪費錢的小鳥」和「雲雀」。娜拉的家(也就是劇本名稱玩偶之家)於是成為囚禁她的牢房──一個鍍金的鳥籠。「鳥籠」或許就可以成為此劇的視覺隱喻。每個劇本裡都可以找到視覺隱喻,只是有的容易找、有的不容易找。視覺隱喻沒有對錯,多數劇本都能找到不只一種詮釋的可能。找出劇本的視覺隱喻,有助產生設計想法和決策;視覺隱喻若是運用得宜,可使製作表現出整體一致感。

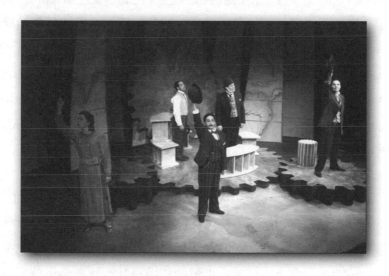

巴特經驗交換劇場(Barter Theatre)製作的《環遊世界80天》(*Around the World in 80 Days*),舞台設計以世界地圖、鐘錶齒輪,作為視覺隱喻。舞台設計雪莉・普拉・迪沃(Cheri Prough DeVol)、服裝設計艾曼達・艾竺吉(Amanda Aldridge)、燈光設計崔佛・梅納德(Trevor Maynard),導演凱蒂・布琅(Katy Brown)。根據朱爾・凡爾納(Jules Verne)的小說、經馬克・布朗(Mark Brown)改編,由約瑟芬・豪爾(Josephine Hall)、法蘭克・泰勒・葛林(Frank Taylor Green)、凱倫・莎帛(Karen Sabo)、理查・梅傑(Richard Major)和愛麗絲・懷特(Alice White)主演(劇照由巴特經驗交換劇場提供)。

五、總結

　　劇場設計師需要從了解一般劇本的形式與對白開始，學會認識戲劇結構，才能洞察劇作家的意圖與劇本的含義。劇本與小說或其他文學類型不同，對初學者而言可能是個挑戰。但只要大量閱讀劇本、多看演出，仔細觀察比較，就能懂得如何有效閱讀劇本、了解戲劇結構的重要性。作為戲劇系學生，認識歷史上知名的戲劇理論家，譬如亞里斯多德、弗賴塔格、婆羅多等，並研究戲劇結構的發展歷史與理論演進，可以精進閱讀劇本的能力。鑑往知來，了解歷史，才能體會身處的當下是建立在什麼基礎之上，進而放眼未來，設想藝術家可以為人類的未來做什麼。如同約翰‧羅根（John Logan）劇本《紅》（*Red*）中的角色藝術家馬克‧羅斯科（Mark Rothko）所說：「文明，就是明白你在你的藝術與世界長河中的位置。想要超越過去，你必須先了解過去。」

　　運用想像力是一項重要技能，也是劇場設計過程中重要的一步。有效閱讀劇本的技巧，加上想像力的運用，能幫助劇場設計師發掘戲劇中的主題。發掘主題、了解戲劇動作、設定情境等也都是重要的技能。學會上述技能，可幫助劇場設計團隊在合作分享時，創造出有用、有感，可以有效說故事的製作理念和設計。

活動練習

活動1：發掘劇本形式

準備劇本、筆記本、鉛筆

1.到圖書館找到可代表各類文學風格的劇本，譬如：

・易卜生《玩偶之家》（寫實主義）

・索福克勒斯（Sophocles）《伊底帕斯王》（*Oedipus*）（傳統悲劇）

・尤涅斯科（Ionescos）《光頭女高音》（*The Bald Soprano*）（荒謬主義）

・瑪莉亞・艾琳・佛妮絲（Maria Irene Fornes）《費芙和她的朋友們》（*Fefu and Her Friends*）（悲喜劇）

・麥可・弗萊恩（Michael Frayn）《大家安靜》（*Noises Off*）（喜鬧劇）

2.在各劇本中挑出一景，大聲讀出來。

・問題1：會覺得哪一齣或哪些劇本特別難讀嗎？

・問題2：為了順利成功地讀出這些劇本，你分別運用了本章提到的哪些技巧？

活動2：第一次讀本的讀後感

準備劇本、筆記本、鉛筆

1.以既受限又無限的想像力，讀一幕或十分鐘的劇本（十

分鐘劇本可以參考《哈門那戲劇節的路易維爾演員劇場文集》（*Actors Theatre of Louisville's Humana Festival Anthologies*）。

2.讀完劇本後，請回答下列問題：

- ·在你的想像中，這齣戲是什麼樣子？
- ·在你的想像中，這些角色是什麼樣子？他們看起來是什麼樣子？
- ·他們穿什麼樣的服裝？
- ·戲是發生在什麼樣的空間？
- ·戲結束以後，這些角色會怎樣？

3.再讀一遍劇本，然後以直覺回答下列問題：

- ·如果這齣戲是一幅畫，會是哪種類型的畫？
- ·如果這齣戲是一首音樂，會是哪種類型的音樂？

活動3：養成閱讀劇本的習慣，鍛鍊讀本力

準備借書證

列一張你想讀的劇本清單。許多大學劇場學程都有一份劇本建議閱讀清單。或者，你也可以參考普立茲獎（Pulitzer Prize）、東尼獎（Tony Award）、戲劇桌獎（Drama Desk Award）得主，列出自己的劇本閱讀清單。

1.立志一週讀完一劇本，攻克你的清單。

2.跟同好組成每週讀劇會。

3.讀更多更多的劇本。

Chapter

2

劇場設計的目標

- 沉浸劇中
- 決定設計目標
- 結論

　　所有劇場從業人員都有共同的目標：說故事。要做出成功的設計，我們要先發掘一個故事的必要條件，並在做戲時謹記在心。有了本章討論的設計目標作爲架構綱領，就可以幫助我們將劇作家的意圖加以定義、視覺化。所有優秀的設計師，不管在讀本、找資料做研究，或是在跟導演和其他設計師開會溝通時，都會在字裡行間、對話當中不斷找尋可以達成這些設計目標的線索。

　　既然所有劇場設計領域工作都有著共同的目標——創造戲劇的世界，那麼個別領域理應也有共通的設計方法。以下是所有設計師通用的設計流程：

　　　・閱讀劇本
　　　・分析劇本
　　　・決定設計目標
　　　・資料蒐集
　　　・與導演和其他設計師合作
　　　・溝通設計想法
　　　・將設計付諸實踐

　　從上列流程可知，設計的初始階段包括閱讀劇本、分析劇本（如第一章所討論），以及本章將講述的決定設計目標。我們將定義、探索劇場設計的九大目標：時間、年代、場所、地點、主題、情緒氛圍、角色揭露、風格以及解決實務問題。

一、沉浸劇中

　　發掘劇場設計目標的首要步驟就是閱讀劇本。然而，光是閱讀是不夠的。設計師必須深入研究、蒐集資料，才能全心全意沉浸在故事劇情中。劇本不像一般小說、短篇故事、詩，劇本沒有全知的

旁白或觀點，因此少有明顯的細節描寫。劇作家不見得都會在角色初次登場時給予詳細的描述，甚至通篇再也讀不到關於角色的文字描述，只能從對白和動作中所流露出的蛛絲馬跡來了解角色內涵。

注重細節的劇作家通常是經由對白、動作，甚至文學風格，而非敘述性的文字，來表現關於戲中角色和場景的特殊設定。導演、設計師、演員等必須在閱讀分析劇本的過程中，學著挖掘角色與情節的內涵，進而加以詮釋。隨著閱讀劇本的經驗增加，愈能熟練地掌握不同類型與風格的戲劇內涵。

二、決定設計目標

劇場設計師第一次閱讀劇本後（若是無劇本之故事概念，則是經由討論、閱讀劇情大綱、聆聽一段樂曲等），需有方法地指出劇本裡的設計挑戰。第一步是建立劇本的「設定情境」。接著，為了更清楚描繪劇本裡的挑戰與問題，設計師會決定設計目標（design objectives）。劇場設計九大目標依序為：時間、年代、場所、地點、主題、情緒氛圍、角色揭露、風格、（文學和視覺）風格及解決實務問題。以上順序是按照劇本分析時資訊取得的容易度來排列，譬如，閱讀劇本的頭幾頁，通常就能取得故事發生的時間和年代。

(一)時間

在設計目標中，「時間」（time）是指在一天當中的早午晚時間、一週當中的星期一到日、一年當中的月份和季節。

有些劇本會非常明確地將「時間」寫在場景開頭的舞台指示中。譬如，劇作家可能會寫：第一幕第一景：九月初，週五中午；

第一幕第二景：同一天，深夜。劇本若有直接明確的時間指示，要決定這項設計目標就非常容易。甚至有劇作家將上述手法推到極限，直接按照實際演出時間安排劇本結構——演出需要的時間長短，就是劇本上指示的時間長短，一秒不差，蘭福德·威爾森《泰利的愚蠢》就是這樣的劇本。

在其他劇本中，要判斷「時間」可能相對較困難。有些劇作家會刻意將事件發生的順序打亂、讓角色陷入回憶等。有些劇作家不願透露太多時間線索，雖然讀者可以感覺到作者在撰寫時心中是有特定時間的。對劇場設計而言，即使劇本內的訊息再隱晦，判斷並決定故事發生的「時間」是至關重要的。劇場設計師必須蒐集線索，譬如，劇本裡可能有一句充滿暗示的台詞：「感謝來訪，我可以幫你拿外套嗎？」或是「每年此時，都有我愛的燒柴煙味。」劇場設計師（以及導演和演員）必須成為在劇本對白間蒐集線索、為故事情境下判斷的專家。類似上述這樣的劇本，需要更多次的閱讀、蒐集資料、與導演和其他設計師討論，才能拍板決定故事的「時間」。

無論劇作家採取直接或間接的表現手法，「時間」都是其他設計目標如主題、情緒氛圍、風格等的先決條件。

(二)年代

「年代」（period）是較長的一段時間。劇本裡的年代是指故事發生的歷史時代。如同為劇本擇定角色、劇名等，劇作家選擇特定年代也是有目的的。劇本中的故事年代將決定視覺效果，劇場設計師需要蒐集大量資料才能進行設計。一個明顯的例子是，1950年代與1980年代的服裝風格不同，一齣設定在1950年代的戲與一齣設定在1980年代的戲，在視覺呈現上自然也將完全不同。

　　劇作家常將劇情設定在不同於寫作時間的某一年代——一個經典例子是亞瑟‧米勒（Arthur Miller）的《熔爐》（*The Crucible*）。《熔爐》撰寫於1953年，但劇情設定在十七世紀末，米勒希望借用兩百多年前麻薩諸塞州薩勒姆村女巫審判案細節，表達他對時政的批評，尤其是當時「麥卡錫主義」以及美國政府「眾議院非美活動調查委員會」的作為。將劇本年代設定在過去，讓米勒可以藉著劇本，挑戰當時的敏感話題，也讓觀眾（以及政治圈的鎂光燈焦點）不至於有被直接攻擊的感覺。我們可以判斷，在1950年代，多數理性的個人會相信，當年是因為走火入魔的集體恐懼，而導致十七世紀末的那場女巫處決案。可見，透過女巫案，以及當代對此歷史事件的理性觀點，米勒其實是在批評時政。因此，在為《熔爐》做劇場設計時，一定要懂得體察作者的創作意圖，進而取得理解此劇本的寶貴資訊。

　　劇場設計師可能面對的另一種挑戰是，當劇作家選擇在同一劇本中呈現不同的年代，譬如夏洛特‧凱特麗（Charlotte Keatley）的《我媽說我不該……》（*My Mother Said I Never Should*），劇情是關於英國家族四代的女人，故事橫跨六十年。劇本由一系列無時間序、時值二十世紀的片段場景所構成，從出生於1900年的曾祖母開始，到四個世代的女兒依序出生，每一個女兒都是她那個時代的產物。此劇通常由四位女演員演出劇本裡的所有角色，每一景都同時出現其他不同年代的角色穿插其中，藉此表現這些女人彼此之間的連結是超越時間的。這個富有挑戰性的劇本，就是劇本內年代轉換的絕佳例子，需要強而有力的設計元素來呈現劇作家構想中的年代轉換。

　　有時，導演會選擇採取與劇本原設定不同的年代。這種狀況頗棘手，因為多數劇本是為了當時那個年代所撰寫，很難成功轉換到其他時代。莎士比亞的劇本設定就常常被改成當下的時代，而未維

劇場設計

持在原本的十六或十七世紀（莎士比亞的活躍年代）。由古代改為現代的主因是，要讓當代的莎劇觀眾感覺劇情更貼近自己。設計團隊在處理這些改為現代的莎劇製作時，在藝術上、合作上都面臨更大的挑戰。他們必須忠實呈現劇作家意圖，同時將劇本原設定的特定年代服裝、道具轉譯成現代版，並避開時代錯誤的尷尬。

(三)場所

　　「場所」（place）是指角色在劇本中居處的物理環境。場所可能是辦公室、客廳、牢房、沙灘，或任何一個特定的場所。這個物理環境就是劇本中所有戲劇動作發生的背景。劇本的場所設定，就好比現實中一個人的居住環境。我們都知道，我們稱為家的地方對我們人生的各方面都有極大影響。家影響我們的存在。家裡的佈置反映了我們的社經地位、條理秩序、興趣嗜好等。同理，劇本的場所設定也透露許多角色所處的狀況，進而導引出劇本想要表現的主題與情緒氛圍。

　　通常在劇本的頭幾頁就可以找到場所設定。在田納西・威廉斯的《慾望街車》（*A Streetcar Named Desire*）中，舞台指示第一行寫著「紐奧良市街頭一棟兩層樓房外面」。《慾望街車》的主要戲劇動作就發生在史丹利和史黛拉的兩房小公寓中。其他細節可以從劇本裡的對白與動作中得知，譬如，當史黛拉的鄰居尤妮絲讓白蘭琪進到公寓裡時說：「現在房間有點亂，可是打掃乾淨後就很溫馨了。」後來，白蘭琪對史黛拉說：「只有愛倫坡！只有艾德格・愛倫坡先生可以描述好！」這間公寓的物理特徵、狀態、周遭環境都反映了角色內心的處境。這樣的場所設定也影響了白蘭琪的戲劇動作，因為這個她尋求庇護的所在，最終將成為一個誘捕她的陷阱。

　　作為劇場設計師，我們必須仔細閱讀劇本、記下這些揭露場所

訊息的動作和對白。場所設定可提供劇場設計師表現時間、年代、情緒氛圍、主題，甚至角色個性的機會。對設計團隊而言，蒐集關於場所的資訊，不但可以加深對劇本的理解，更有助創造有效說故事的劇場設計。

(四)地點

當我們設想「地點」（locale）時，我們會採取一種旁觀的角度將視野拉遠放大。相對於「場所」指的是劇情中特定的小空間，如一間公寓、辦公室、客廳等；「地點」則是指更宏觀的地理地區，如一州、一國、一洲，甚至一個宇宙。田納西·威廉斯《慾望街車》的場所設定在一棟兩房公寓，地點則是在路易斯安那州紐奧良市的法國區。把場所、地點，加上前述的時間與年代（夏天，1940年代末），劇場設計師心中的故事畫面也慢慢變得清晰。《慾望街車》中擁擠、喧鬧、暑氣蒸騰的環境，就像是熬煮著一連串戲劇動作的壓力鍋：爭吵打架、逃避現實的幻想，還有白蘭琪最後的精神崩潰。在《慾望街車》這個例子中，地點不只包含了物理上的意義，更有文化上的意義，譬如當地的傳統、習俗和城市性格。

「地點」對舞台設計的意義顯而易見，但對服裝設計而言也同樣重要。最明顯的例子是，各地的傳統民族服裝，譬如日本和服、德國皮短褲、蘇格蘭裙等。較不明顯的例子則是，美國中西部日常穿著與北美原住民當代平日服裝之間的對比。當全球化消弭了民族文化之間的落差，服裝設計師的工作也愈來愈具挑戰性。

同理，「地點」也同樣影響著燈光設計。譬如，在艾瑞克·歐文麥爾（Eric Overmyer）的《邊境探索》（*On the Verge*）中，三位女性探險家穿越時間、年代、場所、地點。她們的旅程從十九世紀晚期的非洲叢林，到二十世紀初的喜馬拉雅山，再回到1950年代

的美國夜總會。因為劇情需要快速切換地點，燈光設計也必須仔細選擇不同的燈光質感、顏色、角度，藉此提示觀眾時間、年代、場所、地點的轉換。

◆場所和地點的挑戰

有些劇本的「場所」和「地點」很不容易判斷。像是較不寫實的荒謬劇場作品，就不會清楚界定，甚至完全不說明地點在哪裡。模糊的地點指示，給了設計師艱鉅又刺激的挑戰。譬如，貝克特（Samuel Beckett）的《美好時光》（*Happy Days*），女主角溫妮被困在泥土裡。隨著劇情推展，埋住溫妮的泥土也愈堆愈高，溫妮盡可能繼續著她快樂的日常例行事務，就算她已經被土坵困陷得動彈不得。而這就是劇本所提供的「場所」，至於「地點」的資訊則更少，雖然在溫妮的獨白裡有提到她是在某個海邊。《美好時光》的場所和地點是被刻意模糊化的。

這種「地點」被模糊化的劇，在觀眾看來單純、直接。然而，愈簡單的設計，創造的過程往往愈困難。為極簡設計做選擇時，設計師必須用更少的物件清楚傳達訊息，難度更高。當劇本的時間、年代、場所、地點定義模糊時，劇場設計師反而必須做出明確而具體的設計選擇，雖然這些設計選擇的風格看來好像很模糊。在詮釋劇本、確立設計目標的過程中，需要設計團隊建立清楚簡潔的製作理念，並且忠實地按照理念付諸實踐。

(五)主題

劇本的「主題」（theme），是劇本的主旨或是其智性的面向，是由角色、角色關係、戲劇動作所堆疊出的觀點與主張。「主題」是劇本的含義，遠比故事線或劇情更抽象、更深遠。劇本的主旨通常是舉世皆然的，可以被各行各業的人所理解，雖然其內涵可

能會因為文化觀點不同而有不同解讀。

劇作家致力於創作能夠洞察人類處境，且不畏時代洪流、流傳千古的作品。因此，劇作家往往會舉例，藉此強調更宏觀的哲學思想。劇作家必須專注於創造角色、場景設定、戲劇動作，同時不忘關注角色言行背後的動機、潛台詞（對白與動作中的弦外之音）。這些潛台詞與動機，構成了圍繞著主題的劇本內容。劇場設計師學會讀出劇本中的弦外之音，才能萃取劇作家的核心觀點和用意，進而辨識出作品的主題。

◆辨識主題

辨識劇本中的「主題」，再以視覺語言呈現之，就是劇場藝術家的工作。要如何辨識戲劇作品的主題（或多個主題）？其中一個顯而易見、不需特訓就可以操作的方法是：閱讀劇本時，這個文本會讓你想到什麼？若閱讀時，會清楚意識到某些情境特點，那這些特點可能就指向了作品的主題。譬如，蘇珊蘿莉·帕克絲（Suzan-Lori Parks）的《在血液裡》（*In the Blood*），讀者可能會覺得劇本列舉了主角海絲特人生處處困乏、遭遇不公不義對待的原因。這些想法是否體現了當代社會弱勢族群所受的壓迫？為了回答上述的問題，設計師必須發展一套理論才能為這個劇本界定出主題（或多個主題）。多數的好劇本，都可採用這個基本的閱讀聯想法，發掘出不只一個劇本主題。

另一個辨識劇本主題的方法是，發現「平行情節」，這方法同樣引人深思。劇場設計師在閱讀劇本時，不能只看主要情節、主要角色，而應徹底檢視所有的角色和關係，無論他們多麼微不足道。劇作家為了強調故事前提，往往會不時地讓類似的情節事件發生在次要角色身上，好襯托出主要角色的戲劇動作。一旦在劇本中發現這種平行映襯加強的概念或情境，往往就代表是圍繞主題的內容。

　　譬如，在莎士比亞的《哈姆雷特》（*Hamlet*）中，有兩個父親遭謀殺、兩個兒子打算報父仇、伸張正義。仔細觀察兩對父子關係的異同，會對此劇有更深的體悟。雖然哈姆雷特和雷厄提都想要報仇、尋求正義，但哈姆雷特對於將復仇之心付諸實踐仍有掙扎，雷厄提則是毫不猶豫就要馬上行動。諷刺的是，雖然復仇的過程與手段不盡相同，哈姆雷特和雷厄提最後的下場卻如出一轍。這樣的變奏，讓劇本更值得玩味——欺君弒主是為不忠，父仇不報是為不孝，忠孝難兩全等其他可能的主題，也都會在研讀劇本後浮現。

(六)情緒氛圍

　　劇本的「情緒氛圍」（mood），是指劇本對觀眾感情上的衝擊，是我們閱讀劇本或欣賞演出時的感覺。好的劇作家會有意識地建立一種情緒氛圍。所謂的情緒氛圍，並不是指角色或情境極度悲慘或極度幸福等起伏強烈的狀況。「情緒氛圍」不一定就是「情緒化」，而是劇作家為了打動集體觀眾而創造出的整體氛圍。

　　人類情緒是發自內心的迴響。就算對主題等其他設計目標的連結不深，所有人都會對作品的情緒氛圍產生共鳴。人對劇本的主題可能一時間反應不過來，但對劇本裡喜怒哀樂驚恐愛的反應卻是即時的。身為觀眾，我們不用去「思考」劇本的情緒氛圍，我們只要去感覺。我們的感情若是能深入戲中，情緒氛圍會自然引起我們對角色的同理心。劇場設計師的工作，就是要將設計調整到與這些情緒反應在同一頻率上，必須意識到劇本可能引起的感覺，進而營造這些情緒氛圍，貫徹在設計中。

　　劇作家可以在舞台指示裡用文字指定情緒氛圍——譬如，「毀滅的噩運即將降臨，空氣中彌漫著緊張的氛圍」——但光是用言語說出情緒氛圍是沒有用的，唯有仰賴作品本身所能引起的內心

反應，才能激起真正的悸動。劇本可以通篇以一種情緒為基調，再堆疊至強烈，成為故事高潮。或者，劇本的情緒氛圍也可以景景不同，隨著戲劇動作的歷程而不斷改變。常見的手法是，在故事高潮點製造強烈的對比，藉此將劇本裡瀰漫的那種情緒放大，譬如將一個很悲慘的角色置身於一場歡快的派對中，藉此凸顯角色的慘況。情緒感染力強烈的作品中，劇作家會將情緒氛圍浸染到作品的核心，使得情緒變成故事的有機元素。譬如，史蒂芬・舒爾茲（Stephen Schwartz）和約翰麥可・特巴雷克（John-Michael Tebelak）的音樂劇《福音》（*Godspell*），就有明顯的情緒氛圍堆疊與變化。第一幕由外而內呈現式的表演，充滿著歡快、小丑式嬉鬧的氛圍，第二幕開始時的氣氛還頗積極樂觀，後漸變得陰鬱，隨著一景一景過去，預言中的噩耗愈來愈逼近，氣氛也變得愈來愈凝重。從背叛、憤怒，到耶穌被釘上十字架時，達到劇情高潮的終極悲慟。接著，在眾人得知耶穌復活後，故事又再逆轉成積極正向的一片喜悅。情緒氛圍，與其他設計目標互相加乘的效果，對說好一個故事很有幫助，尤其是關於生、死、重獲新生，這樣宏大的敘事。

(七)角色揭露

「角色揭露」（revealing character）是說故事的重點之一。劇作家組合各種人格特色，創造一個個不同的角色。設計師的工作就是要挖掘這些角色特色，以視覺手法呈現在觀眾眼前。服裝和空間環境的選擇，都可以讓觀眾認識角色的某些面向。角色的外表儀容如何，他們穿什麼、怎麼穿，他們住哪裡、怎麼在那裡生活，全都是角色做的選擇，都揭露了大量關於角色的訊息，而且這些訊息是超越對白和情節的。

劇場設計

　　成功的劇場設計師會時常仔細觀察周遭人群，像偵探一樣，透過服裝、化妝、髮型髮色等視覺訊息解讀一個人——不只是觀察一個人穿什麼，更要觀察一個人是怎麼穿這些衣服的。在一間普通的大學教室裡，學生乍看之下都穿得差不多，但仔細觀察後會發現，每個學生都有各自的「視覺印記」。除了高矮胖瘦、男女性別不同之外，各個學生之間還有經濟地位、興趣、眼界等等微妙的差異，都會在視覺表現上有所區別。身為劇場設計師，我們必須學會辨識這些隱微的差異，並且以相同邏輯再現舞台上的角色，藉此向觀眾揭露這些關於角色的訊息。

　　跟服裝一樣，物理環境或是角色生活工作的場所，也會透露許多訊息。一個人的住所，以及他在裡面過日子的方式，都反映了他的價值觀和興趣。髒亂度、整齊度、品味、風格，甚至色調的豐富或單調等選擇，都應符合劇本情節中的角色背景。

　　劇場設計師決定好包圍角色的服裝和空間環境後，接著就要決定該「何時」向觀眾揭露角色的這些面向，以及「如何」揭露。為了說好故事，不提早破哏，劇場設計師可能會刻意推遲揭露角色某項特質的時間點。或者，劇場設計師甚至會想要觀眾在開場時對角色有某種想像，卻在故事接近尾聲時才發現，原來當初的第一印象是錯的。類似以上這些設計選擇，都必須奠基在劇本和製作理念上。

　　一齣劇的設計，應盡力做到定義角色、表現角色、展現角色關係。因此，劇場設計師，也可說是「解讀師」，其工作有三個層次：

　　・閱讀、研究、分析劇本角色的細節資訊
　　・對目標觀眾的文化視角要非常熟悉
　　・向觀眾傳達關於角色的想法

　　劇場設計師必須了解目標觀眾的文化視角，才能預測觀眾對設計中的視覺資訊會有何反應。劇場設計師應該經常檢驗自己的設計、對角色的想法是否有透過設計完整傳達給觀眾。最好的檢驗方法是，與導演密切溝通，以及到有觀眾的排練場與演出現場，聆聽感受觀眾的真實反應。

(八)風格

　　劇本「風格」（style）可以指情節架構的特徵。風格是一個劇本寫作或呈現的方式，也就是表現的手法。相較於其他任何一種設計目標，沒有比擇定文學、視覺、年代的「風格」，並且將這些風格清晰展現在設計中，更攸關一場演出的成敗了。

　　所有劇本都有一種文學風格。所有演出製作都有一個製作風格。理想上，製作風格應是清晰的，而且與劇本的文學風格是相輔相成的。設計師必須學會辨識區別各種文學風格，設計出的製作風格才會適當且富有表現力。能夠有效切合、有效表達劇本文學內容與目的的風格，才是成功的製作風格。

　　我們怎麼知道劇作家是採用何種文學風格？有些劇作家會直言相告。劇作家約翰・羅根在他的劇本《紅》的導言筆記開頭寫道：「所有設定都應該是抽象的。」但通常劇作家們不會說這麼清楚，所以我們必須從確立時間、年代、場所、地點、主題、情緒氛圍、角色揭露等設計目標開始。這些設計目標都隱含著關於作品風格的線索。譬如，劇本裡的時間、場所是否明確合理，還是被刻意抽象化、不合理化？情緒氛圍有極端的切換嗎？角色行動是理性的，還是看來荒謬的？劇本書寫格式也是風格的展現——劇本的語言和句式是詩化的、高語境的？還是日常的、聽來煞有其事的？還是無理路可循？場景的推動進展，可以是依循著線性因果關係，也可以是

重複循環，或者混亂無序。

　　對劇場設計師而言，學習文學風格與學習藝術風格同樣重要。翻開歷史，文學風格的發展，往往與藝術運動的發展互相呼應。文學與藝術的傳統手法，譬如寫實主義和表現主義，都是源自某一群人所共同認同的特定世界觀，後來才發展成有系統的哲學理念或運動。這些有系統的創造性運動，都發展自一個非常特殊的歷史時空背景，通常也代表了對該年代社會時下問題的特定觀點。藝術家和其他參與運動的人，渴望以藝術、文學、建築等創意活動來發揚推廣他們的哲學理念，其目標是改善人類的處境，或是單純表現人類的處境。除了寫實主義和表現主義，其他公認的藝術或文學運動還包括：未來主義、印象主義、自然主義、新古典主義、浪漫主義、超現實主義和象徵主義等。藝術與文學運動非常多（有些有被正式定義，有些沒有），至少是有幾段顯著的歷史更迭，就有發生多少個運動。事實上，「年代風格」（period style）一詞的含義，就包括了文學風格、藝術風格，以及該年代的風尚、禮俗。要想成為一個好的劇場設計師，除了大量閱讀劇本，學習各種文學運動、研讀藝術史與年代風格也同樣重要。研究理解這些運動，將有助劇場設計師孕育作品。詳見附錄「風格」（頁312）。

　　任何劇作家，就算是初出茅廬的劇作家，都會有自己一套獨特的方式、獨特的腔口來說故事；然而，經驗豐富的劇作家會更有意識、更有目的地運用不同風格，藉以傳達特定的感覺和想法。許多劇作家會使用不只一種文學風格，譬如諾貝爾獎得主尤金‧歐尼爾（Eugene O'Neill），就是有意識地去探索各種不同風格的劇本寫作模式，試圖將美國劇本創作帶上新的藝術巔峰。尤金‧歐尼爾創作了寫實主義戲劇〔《安娜‧桂絲蒂》（Anna Christie）、《長夜漫漫路迢迢》（Long Day's Journey into Night）〕、表現主義戲劇〔《毛猿》（The Hairy Ape）、《瓊斯皇》（The Emperor

Jones）〕，甚至現代版的古希臘悲劇〔《悲悼》（*Mourning Becomes Electra*）〕。另一位以多種文學風格進行創作的重要劇作家是奧古斯特・史特林堡（August Strindberg）。奧古斯特・史特林堡撰寫自然主義戲劇〔《茱莉小姐》（*Miss Julie*）〕，以及充滿象徵意象的表現主義戲劇〔《夢幻劇》（*A Dream Play*）〕。當代劇作家也會選擇不同文學風格進行創作，通常是為了嘗試前人沒有做過的新實驗，挑戰觀眾的接受度。蘇珊蘿莉・帕克絲就是一位測試傳統界限、挑戰文學風格運用方式的劇作家。她常撰寫表現主義戲劇（《在血液裡》），以及難以定義的非傳統風格，甚至混用多個風格在同一劇本中〔《維納斯》（*Venus*）〕。

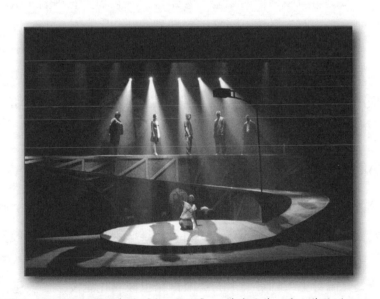

蘇珊蘿莉・帕克絲編劇撰寫的《在血液裡》。導演雪莉・喬・芬尼（Shirley Jo Finney）、舞台設計珊蒂・勒萍（Sandy Leppin）、服裝設計珍妮佛・彼德森（Jennifer Peterson）、燈光設計克里斯多福・喬蘭比（Christopher Jorandby）。劇照攝影羅伯特・霍爾科姆（Robert Holcomb）。南伊利諾大學製作。

　　許多當代劇作家的劇本文學風格，都受到影像和電影技巧的影響。成功的電影編劇約翰‧羅根，就把他的電影編劇經驗帶入劇本寫作中。譬如，他沒有把他的劇本《紅》分幕撰寫，而是分成六景，並且將聽覺元素融入六景，這就隱含電影手法的概念在其中。上述幾位及其他才華洋溢的劇作家，皆以絕佳的洞察力，在劇本中表現了他們對時代逼真的描寫與關心；而這些好劇本能成功地呈現在舞台上，則仰賴詮釋得宜的視覺藝術家，為製作風格所做的選擇。

　　跟「風格」一詞相關的專有名詞是「藝術類型」（genre）。如果說「風格」是表現的手法，那麼「藝術類型」就是藝術表現的門類。戲劇可有多種藝術類型，譬如喜劇、悲劇、悲喜劇、戲劇、通俗劇、音樂劇等。每一種藝術類型都有特定、可預期的屬性，譬如，喜劇通常正向、積極、幽默。喜劇又可再細分為鬧劇、諷刺劇、家庭喜劇。須知有些戲劇不見得完全符合某一藝術類型，而可能橫跨兩個或多個藝術類型。詳見附錄「風格」（頁312）和「藝術類型」（頁283）。

(九)解決實務問題

　　許多劇本裡有著特定的舞台、音效、燈光、服裝需求，以及需要製作團隊解決的特效實務問題。在雅絲米娜‧雷札的《殺戮之神》中，角色安妮特「猛烈地嘔吐，粗暴如災難的噴灑，有一部分還吐到艾倫身上。咖啡桌上的藝術書籍也被嘔吐淹沒了。」這例子就是一個因劇本而產生的實務挑戰。要在舞台上製造出上述的效果，除了需要演員、舞台監督、舞台工作人員的努力配合，更需要服裝、道具、舞台設計師的通力合作。

另一種實務問題是衍生自特定製作的狀況。

這類製作問題可能包含以下：

· 經費有限或不足
· 工作人員的數量不足或技術能力不足
· 器材或材料有限
· 時間有限
· 演出場地的空間設備限制
· 製作空間（布景工廠、服裝工廠）有限

製作經費、人力、材料等資源，以及時間限制，是如何影響一齣製作的？爲什麼我們做設計時要將上述納入考量？因爲這些互相關聯的資源會在一齣劇場製作中彼此平衡。當時間充裕時，對經費和人力的依賴自然會降低。反之，當時間和人力不足時，就需要更多經費去採購、租借現成物或容易改造使用的物品。在設計初期即評估可取得的資源，並納入設計考量，可確保設計能夠在時間與經費限制內順利完成。

當一齣製作有特效或技術需求時，空間限制一定要納入考量。相較於在備有複雜懸吊設施的鏡框式舞台上演出製作《彼得潘》（*Peter Pan*），若是演出場地是在沒有懸吊系統的黑盒子劇場裡，設計將會被迫採取非常不同的手段方法。舞台配置諸如**旋轉舞台**（revolves）、**舞台陷阱**（traps）、**懸吊系統**（fly systems）、**側舞台**（wing space）的有無，將會大大影響特定設計挑戰的處理方式。

有太多製作的失敗原因，都是因爲沒有發現實務問題、沒有在製作前期就解決實務問題。專業的技術工廠與工作團隊，期待的是實務與藝術並重的設計。劇場設計師可以有精彩又深刻的設計想法，但若不能在時間與經費內完成，再好的設計也是徒勞。

　　導演所期待的也是實務與藝術並重。導演偶爾也會因為導演詮釋或運輸考量，而對劇本提出的需求進行增刪。導演會感謝那些在排練階段就積極解決實務問題的劇場設計師。但這並不代表每週一次製作會議後，設計就要大改一次。不過，被認可的設計，的確必須隨著排練的發展而做必要的調整。舞台、服裝、燈光就算再美侖美奐，若是這些設計無法服務劇本的需求、無法提供劇本需要的功能，那也是失敗的設計。

　　任何關於實務問題的討論，劇場設計師最常要找的人就是導演，第二常聯絡的人則是舞台監督。記錄詳盡的「排練紀錄」，能提供非常多關於演出實務方面的資訊。很多排練紀錄上的筆記，技術部門可以自行處理，不需要驚動設計師。然而，有時設計作品必須略有妥協才能解決問題，這時就必須諮詢劇場設計師的意見。有經驗的技術總監和劇場設計師，會知道如何在盡量不影響設計的前提下，以有效率又符合成本效益的方式解決一連串的問題。要達成這項設計目標的關鍵是，保持溝通管道暢通、儘早敲定製作會議且經常開會。資深劇場設計師明白，「解決實務問題」是一個持續不斷的過程，因為總是會有新的實務問題出現，足以影響演出的成敗。優秀的劇場設計師，是善於發現問題，且解決問題的方式能夠同時滿足導演、舞台監督、技術總監、劇團經理的需求，也不忘兼顧他自己的藝術感受。

三、結論

　　在分析、研究、資料蒐集、詮釋劇本時，九大設計目標可以為劇場設計師指引方向。這些設計目標包含了發掘劇本角色、故事發生的地點、角色的生活方式，以及這則故事為何值得述說的理由。成功有效的戲劇演出，會以本章羅列的時間、年代、場所、地點、

主題、情緒氛圍、角色揭露、風格、解決實務問題爲製作大綱——
因爲這些設計目標在意義上與視覺上反映了劇作家的創作意圖。須
知這些設計目標是彼此關聯、互相影響的，對主題、情緒氛圍的詮
釋，會影響風格；時間和年代也會影響場所和地點等等。在著手開
始進行任何研究、資料蒐集和設計發展之前，一定要先辨識出劇本
裡的設計目標。

活動練習

活動1：培養觀察力

準備筆記本、鉛筆

1.練習觀察五位你不認識的人。

· 記下他們的服裝、髮型、配件或其他在身邊的物品。

· 認真仔細觀察這些人，根據你的觀察，你能說出他們是什麼樣的人嗎？（他們要去哪裡──教室、教堂、工作場所？他們的經濟地位如何？他們花多久時間整理儀容、打扮自己？）

· 在筆記本上寫下你的觀察。

2.練習觀察五個你過去沒有到過的生活空間或工作空間。

· 記下這些空間的功能，這些空間是生活空間，還是工作空間？

· 認真仔細觀察這些空間，裝潢佈置的設計是為了舒適感，還是為了功能性？從你對這些空間的觀察，可以看出在裡面生活或工作的是什麼樣的人嗎？

· 在筆記本上寫下你的觀察。

活動2：設計目標和設定情境

準備劇本、筆記本、鉛筆

選讀一個劇本。讀完一次劇本後，列下劇本中有哪些設定情境。重讀劇本，發掘各個設計目標。

活動3：辨識主題

準備劇本、筆記本、鉛筆

1.選讀一個劇本，回答下列有關「主題」的問題：

・這個劇本讓你想到什麼？

・主角最想要的是什麼？

・配角們最想要的是什麼？

・劇本裡有重複出現的動作或對白嗎？

・劇本有藉著對白或動作，表達出清晰可辨的理念想法嗎？

・劇本營造的世界中，眾所認可的道德或價值觀是什麼？

2.回答完以上問題後，列下你認為可以作為這個劇本的主題有
哪些？

活動4：辨識年代風格

準備電視或連網電腦、筆記本、鉛筆

1.各花五分鐘觀賞四個不同的節目，試著辨識各個節目內容的
時間和年代。

2.寫下你的觀察，在結束觀賞各個節目後，立即回答下列問
題：

・節目裡關於時間和年代的線索有哪些？對白，或是舞台、
服裝、燈光、音效設計，有提供什麼關於時間和年代的資
訊嗎？

・把你推測的時間、年代，跟你查知的節目或電影實際製作
年代相比對。

3.再各花五分鐘觀賞下列四部科幻電影：《大都會》
（*Metropolis*）、《當地球停止轉動》（*The Day the Earth*

Stood Still）、《銀翼殺手》（*Blade Runner*）、《星際大
戰》（*Star Wars*）。

‧你可以從服裝和舞台設計的風格，辨別電影是何時製作
的嗎？服裝和舞台設計提供了哪些關於年代和時間的線
索？

活動5：解決實務問題

準備劇本、筆記本、鉛筆

1.選讀一個劇本，在閱讀過程中蒐集各個設計目標，並逐項記
錄，同時注意有哪些衍生自劇本內容的實務問題。

2.針對你發現的每一個實務問題，列出可能的解決方案有哪
些，並標註各個解決方案會需要多少時間、經費、人力來執
行。

為劇場設計做研究

- 研究什麼──調研流程
- 如何研究蒐集資料──圖書館和網路搜尋
- 為什麼要做研究──蒐集資料的樂趣

　　劇場設計師為了研究、蒐集資料，而將自己沉浸在劇本世界的程度，是單純閱讀劇本無法比擬的。好的劇場設計師會研究所有跟故事、劇本、設計相關的資料。這意味著，不但要研究劇本裡所有具體可感的設定情境及時間、年代、場所、地點、角色類型等設計目標，還要研究關於智性思考與心靈面向的設計目標，如主題、情緒氛圍和風格等。

　　在發展設計的各個階段，都應持續不斷地進行劇本的研究和資料蒐集。這或許看似一場無止無盡的提案過程，但其實包含不同層次的研究。劇本研究的方法很多，劇場設計師可能會在不尋常的地方找到有用的資訊，或以意料之外的方法獲得靈感與啟發。劇場設計師須膽大心細，以冒險家的精神去進行劇本研究，絕對不能對過程感到畏懼。劇場設計工作令人樂在其中的原因之一，就是所有生命觀察、人生經驗都可當作未來做設計時的研究資料。

　　本章將從劇場設計師的角度，檢視劇本研究和資料蒐集的流程，解釋何謂對劇作家、劇本、設定情境、設計目標進行研究。此外，本章將探索「研究資料庫」的建置，以及「以資訊為基礎的直覺」（理據直覺）。研究、資料蒐集是設計成功的基礎。以研究、資料蒐集為基石，才有可能為製作團隊與觀眾創造真正有意義的戲劇體驗，幫助戲劇製作蛻變為一件藝術作品。

一、研究什麼──調研流程

　　如上述所說，劇本研究、資料蒐集是件持續不斷的工作，各個製作階段需要不同類型的研究。要做出成功的劇場設計，首先要處理以下事項：

1.調查劇作家和劇本。
2.徹底研究劇本裡的設定情境和設計目標。

(一)劇作家和劇本

在欣賞體驗藝術作品時，理解藝術創作者本人及其觀點和意圖後，會讓藝術作品變得更有意義。這份深入的理解，能夠提升觀察者／參與者在美學層面、智性思考層面及心靈層面的體驗。戲劇體驗尤其如此。就算直接閱讀劇本或欣賞演出，我們也會有愉悅、有趣，甚至不安等反應。但如果我們在閱讀劇本前先「暖身」，深入理解劇作家想要傳達的訊息、哲學思想和觀點，我們的觀後感可能會更有意義、收穫更多。

要怎麼「認識」劇作家？閱讀這位劇作家其他的戲劇作品會是一個好的開始。閱讀劇作家的傳記、訪談、作品評論也很有幫助。有些劇作家會有專門網頁介紹生平、作品討論，甚至有聯絡方式。認識劇作家的人生境遇、童年經歷、教養環境、社經地位、政治立場、宗教信仰，能大幅增進對作品的理解，畢竟劇作家觀點的形成，深受這些人生經驗的影響。

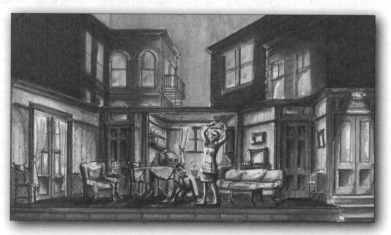

《烈日下的詩篇》（*A Raisin in the Sun*）透視表現圖，羅納德‧納弗森（Ronald Naversen）繪，南伊利諾大學戲劇學系製作。

劇作家的人生境遇對他的作品有多重要,可以用二十世紀中期得獎劇作家蘿倫絲‧韓斯貝里(Lorraine Hansberry)為絕佳範例。韓斯貝里在世時,曾公開談論她的童年經驗,以及童年經驗與寫作的連結。仔細回顧韓斯貝里的人生,會對她的劇本《烈日下的詩篇》的情節與角色有更深刻的理解。她在芝加哥長大的童年經驗,顯然成了劇本故事情境及角色觀點的素材。韓斯貝里小時候,她家打了一場官司,案子是關於芝加哥南區的住宅種族隔離問題。這個經驗對她人生的影響,直接反映在《烈日下的詩篇》中:主角楊格家族大膽追求公平住宅的權利,試圖搬進一個白人社區居住,爭取權利的過程困難重重,且頻頻失望。韓斯貝里的劇本不只代表她個人的掙扎,更代表在那個年代,支持美國公民平權運動者的集體掙扎。

藝術反映了社會,劇作家的文字反映了其創作時間年代的社會觀點和情境。其他劇作家或許不會像韓斯貝里那樣明顯地挪用自身觀點和情境到劇本中,但必定仍有受影響。深入研究劇作家的養成年代與社會情境,所獲得的關鍵資訊,可以為劇本刻劃出重要的歷史脈絡背景。劇本研究和資料蒐集,讓我們對劇作家的意圖有更深刻的理解,也讓讀劇、表演、設計變得更有意義、更豐富、更有厚度。

研究劇作家,除了從人生境遇、藝術和社會觀點著手之外,還有很多途徑。但不是每個劇作家和劇本都可以比照辦理的,不同的劇作家和劇本往往有各自適合的研究方式。以下是一些可採取的研究途徑。逐項發掘下列關於劇作家的各面向後,可累積成深入的調查研究:

‧人生境遇:劇作家的成長時代與地點、經濟地位、家庭狀況、教育背景

- 哲學：劇作家的藝術觀點、宗教和政治信仰
- 作品：劇作家的其他劇本有類似的主題和故事嗎？
- 評論：任何關於這個劇本的評論

觀眾如果在看表演前就略知劇作家的意圖，可以獲得更好的劇場經驗。同理，如果劇場設計師能在開始做設計前先研究劇作家，其設計成果的資訊含量將更高、更清晰有活力，也有助創造一個對表演者、製作團隊和觀眾都更有意義的戲劇體驗。

(二)研究「設定情境」和「設計目標」

在第一章，我們學會在初次閱讀劇本時，劇場設計師應記下設定情境。這些設定情境是明顯具體的劇本必要條件，以及在閱讀當下所有可立即擷取的資訊。在第二章，我們學會辨識時間、年代、場所、地點、主題、情緒氛圍、角色揭露、（文學和視覺）風格、解決實務問題等設計目標。將設定情境、設計目標做成一個劇本研究項目表，可以作為研究方向的指引。

◆時間、年代、場所、地點

要檢視前四項設計目標——「時間」、「年代」、「場所」、「地點」，是直接而容易的。這些設計目標相對具體、誠如文字所寫，其研究方式也就同樣具體、必須花時間心力去真的研究。譬如，之前提過的劇本《泰利的愚蠢》，故事發生在1940年代（時值二次大戰），時間是七月四日夏季傍晚落日時分，場所在河邊的船屋，地點在美國密蘇里州的鄉間。劇場設計師要研究上述設計目標，比較直接的方法就是到圖書館或上網蒐集1940年代建築、夏季服裝、美國中西部河船的文字及圖片資料。

另一個滿常見而且或許是最有趣的研究方法是——旅行：親

劇場設計

身體驗走訪劇本裡的相關地點，用相機、筆記本、繪圖本記下設計靈感。理想上，設計師可以真的前往劇本援引的地點——譬如《泰利的愚蠢》就是在夏天美國密蘇里州河濱。旅行不只可以蒐集到更多相關知識，更是用心感受學習、激發想像力的研究方法。不過，在人類發明時光機之前（如果這項發明真的能成功，對劇場設計師可是一大福音），我們只能在當下的時空做旅行。最接近時光旅行回到過去的方式是，參觀博物館、歷史遺跡、歷史主題公園，如美國維吉尼亞州的歷史保護區「威廉斯堡殖民地」（Colonial Williamsburg）。劇場設計師都是充滿熱忱的博物館常客。

然而，還是有些劇本的前四項設計目標（時間、年代、場所、地點）感覺比較抽象，無法從字面上察知，譬如蘇珊蘿莉·帕克絲的非寫實劇本《在血液裡》。帕克絲在劇本中指示，時間為「現在」，場所為「這裡」。因此，每一齣製作最後決定的「這裡」、「現在」可能都不一樣，這兩項應被視為設計會議初期發展製作理念時的重點。在面對刻意模糊時間、場所的製作時，劇場設計師會更專注在主題、情緒氛圍、角色的研究，而少深究時間和場所。

◆主題和情緒氛圍

研究「主題」和「情緒氛圍」頗有挑戰性，因為這兩個設計目標都較不具體，比時間、年代、場所、地點來得抽象。劇本主題的研究，應該包括研讀評論、論文，或其他以這個劇本為討論主體的文章。這樣廣泛而透澈地探索劇本主題，將孕育更深刻的製作理念、更適切的視覺隱喻。大量的視覺資料蒐集，也可延伸出更多想法與畫面。

研究「情緒氛圍」時，非常適合採用視覺資料蒐集的方式。視覺圖像（visual imagery）可以表達出語言文字無法形容的——正如英文古諺語所說「一畫勝千言」。一個有效的視覺資料蒐集方法

是，大量觀看藝術、雕塑、繪畫、攝影、版畫和印刷，從中尋找能喚起關於劇本想法（主題）、感情（情緒）的作品。譬如，在為桑頓・懷爾德（Thornton Wilder）的《小鎮》（*Our Town*）做設計時，就可以參考畫家諾曼・洛克威爾（Norman Rockwell）的畫作。洛克威爾充滿懷舊風情的創作，畫的是二十世紀初期老美國的樣貌，也就是懷爾德劇本的主題。在看過大量圖像後，可能會覺得其中一張或某幾張，跟劇本的感覺很契合。這種感覺還停留在直覺階段。在選出會勾起《小鎮》感覺和情緒的圖像後，就要以理性判斷會引起這種感覺的原因是什麼？是圖像上的線條、形狀、顏色，還是質感？若要效法畫作，對觀眾激起同樣的智性與感性反應，那該如何應用這些元素做出這個製作的設計？

◆角色揭露

「角色」是故事的心與靈魂，如果故事扣人心弦，那故事裡的角色多半也是有趣而且扣人心弦的。從貴族到平民，戲劇文學裡充斥著各式各樣的角色類型。在對角色展開研究前，先要理解角色存在於故事中的目的。他們是**主角**（protagonist）還是**反派角色**（antagonist），是助力還是阻力，是正還是邪？這個角色是代表一群人，或是一個更大的概念？了解劇本裡人物的特質，有助進一步的研究。譬如，你可以藉著觀看十九世紀的歐洲藝術作品，來研究蒐集關於那個時代的人事物。但如同每個角色都是獨立的存在，每一位十九世紀的歐洲畫家也都不一樣。梵谷《吃馬鈴薯的人》（*The Potato Eaters*）裡的人物，與竇加《在女帽商處》（*At the Milliner's*）裡的人物，就是活在兩個完全不同的世界。先對劇本角色有清楚的認識，將有助釐清研究方向，接下來的研究與資料蒐集才會進行得更有意義。

任何地方都可以進行角色研究——圖書館、網路搜尋、異國

旅行,或是到不那麼異國的地方旅行。這項設計目標需要對人與環鏡有敏銳的觀察力。在進行角色研究時,你必須既是人類學家、社會學家,也是心理學家。醫生的候診室、公車站、洗衣店,任何有人在的地方,都是觀察人物角色與環境的機會。在觀察日誌寫下筆記、在速寫本畫下人物與環境的形象,或是照一張照片,日積月累蒐集到的資料,都是日後做設計的參考。

◆風格

　　劇本的「文學風格」是劇作家發展情節、說故事的方式。文學風格可粗分為兩大類:寫實與非寫實。寫實風格的語言和行動依循邏輯發展,故事可信,且以真實人生狀況為基礎。非寫實風格可以描繪幻想、夢境,不必按照時間順序敘事,可以穿插倒敘回憶,不同時代也可以互相錯置,且演員可以打破第四面牆直接與觀眾互動。在寫實與非寫實兩大類之下,還可細分為自然主義、表現主義、浪漫主義、存在主義等。詳見附錄「風格」(頁312)和「藝術類型」(頁283)。

　　文學運動通常有一個相對應的視覺藝術風格運動。譬如,寫實主義、浪漫主義、表現主義各自興起時,都是同時出現在文學與視覺藝術領域的。要辨識出劇本的文學風格,讀者可以研究劇本創作起心動念的年代與情勢、劇作家的觀點與哲學。此外,分析劇本裡發聲者、對白、情境的特色,或是看看這個劇本和哪一個已知藝術類型的劇本有相似之處,都可以提供辨識劇本文學風格的線索。確認劇本的文學風格後,就可以開始研究同名視覺藝術風格的藝術作品。在研究劇本風格時,研究範圍應包括對此文學/視覺藝術風格的評論文章,才能深入理解這項文學/視覺藝術運動背後的歷史與哲學。劇場設計師詳細查考這種視覺藝術風格的特色後,才能將這種風格適切地表現在舞台、燈光和服裝設計上。

另一個常用來形容視覺風格的詞彙是「年代風格」。譬如，裝飾藝術、希臘羅馬、洛可可、維多利亞等，都是年代風格的例子。年代風格，是指在人類歷史特定年代，藝術、建築、文學、時尚、風俗的特色，其範圍比文學／視覺藝術風格更廣泛。風格的特質——線條、形狀、質感、顏色等，跟風格發展年代的社會美學直接相關。譬如，十八世紀下半在藝術和建築領域興起的新古典運動，就是對之前巴洛克和洛可可繁複裝飾風格的反動。新古典主義風格是古典希臘羅馬美學的復興。古希羅時代所崇尚的美德是科學、理性與民主，十八世紀啟蒙運動的參與者認為，這些新古典主義的特質非常吸引人。

總而言之，製作採取的風格，會決定情節故事是如何傳達給觀眾的。風格必須從劇本衍生而來，才會合情理。放眼最成功的製作演出，都是只有選定一種適切的風格，貫穿設計到表演等所有製作元素。這就是為什麼，擇定製作風格對整體製作理念來說會如此重要。

◆解決實務問題

「解決實務問題」也是在任何時間地點都可以進行研究與資料蒐集的設計目標，而且這些觀察到的聰明解方也可以歸檔留作未來之用。解決實務問題，通常是劇場設計師、技術總監、工廠經理之間的合作性嘗試。在將設計付諸實踐時，技術人員對於做出設計效果的技術層面有很大的貢獻。但有時，技術的執行會影響設計美學，這時劇場設計師就需要介入並主導。

在研究實務問題的解決方法時，可以研究參考其他製作是如何解決問題的。譬如，賴瑞舒（Larry Shue）的《外國人》（*The Foreigner*）中，有一景是超巨大的三K黨成員必須從地板裡冒出來，很滑稽地試圖把「外國人」趕出鎮外。這個實務問題，牽涉到

實際演出空間是否有**舞台陷阱**（trap）、是否有足夠的經費和時間去執行。舞台陷阱在舞台上的位置、是否有必要在布景地板上挖洞，都會影響到設計的美學。盡量蒐集可行的解決方案，包括其他製作團隊都是怎麼處理這個問題的，有助形成有效合理的解決辦法。

網路搜尋「劇場特效」（special effects for theater）也能搜尋到可能的解決方法。網路上有無數專門討論劇場技術、懸吊、燈光、服裝科技問題的部落格與網路商店，可以在上面提出問題，就會有從業的藝術家來回答。此外，劇場技術與科技的參考書，也可以在圖書館和書店裡找到。怎麼做特效與搭建方法，都可以在這些參考書中找到。

二、如何研究蒐集資料——圖書館和網路搜尋

在1980年代以前，劇場設計師花費無數時間在公立圖書館、大學圖書館中，仔細查閱書籍、期刊，拖著大部頭的書冊往返在家、工作室、製作會議之間。現在，設計師還是跟圖書館保持著密切的關係，但這關係已被全球網路影響。圖書館已不只是一棟裝滿紙本文件資料的磚樓。現代的圖書館有傳統的書籍和期刊，也有虛擬館藏資源，提供許多只能以電子檔案查閱下載的資料。

多數人都有電腦可以上網，許多大專院校也都提供研究圖書館給學生和教職員免費使用。有些學校甚至會在圖書館網站上提供幫助蒐集資料的研究指南。譬如，康乃狄克大學圖書館，就提供詳細的網路資料研究指南——甚至有一個類別是「戲劇研究指南」（Drama Research Guide），可以讓網路和館內資料的蒐集與研究更有成效。大學圖書館資源通常是保留給該校學生或教職員的，有些大學會部分開放公眾使用。最好直接聯絡圖書館，詢問能否入館與

使用資源。利用大學贊助的圖書館服務有許多好處：

- ‧圖書館提供的服務，可以指導你如何、在何處進行研究和資料蒐集，且通常會有一位人文圖書館員可以協助你。
- ‧大學的線上圖書館可以連線到信譽良好的大型資料庫。
- ‧線上圖書館通常有一些特定研究主題，譬如醫療研究、文學研究、法律研究等，可以節省搜尋時間。
- ‧若沒有利用大學圖書館，而是以個人名義去註冊使用這些線上資源，花費將非常龐大。

　　如果你不是在大學註冊的學生，還是有一些開放公眾使用的期刊資料庫，譬如OAIster。OAIster是數位圖書館製造服務（Digital Library Production Service）與密西根大學的合作成果。這個資料庫的主要成立宗旨是，將過往取得困難的資源，建立為學術導向的數位館藏，方便所有人免費查閱，即使不是學生或教職員身分也能使用。除了OAIster，還有許多在家就可以連上的線上研究資料庫、研究百科，雖然可能需要加入會員（需填寫註冊表格，可能要交一筆小金額的年費）才能使用。上網搜尋「百科」（encyclopedia）或「研究」（research），就會搜到許多可能的網址。

　　劇場設計師和各領域的學者已發展出一套有效審查正式研究來源的方法。一本印刷出來的紙本書或是一條出現在網路上的標題，不一定就是可信的資料。設計師必須培養檢查、分析、剖析資料來源的能力，才能判斷素材是否完整可信。以下是一些審查資料來源時可以提出的問題：

- ‧是什麼人要對這本書或這個線上資源的內容負責？作者或組織單位是知識淵博且有信譽的嗎？務必詳加研究提供資料的起始者，以及資料的出處。

・在很多不同的地方都可以找到同樣這筆資料嗎？雖然「獨家資料」這個想法很迷人，但一個資訊會重複出現在多處，才能確保有一定的可信度，如果這個重複出現的資訊有不只一個可信賴的出處會更好。

(一)研究資料之「三級來源」

研究資料主要可分成三類：「三級來源」、「一級來源」和「二級來源」。研究通常是從蒐集「三級來源」開始。「三級來源」的資料，提供關於這個學科的廣泛概述。在百科全書、辭典，或其他廣泛的參考書目中可以找到「三級來源」的資料。在「三級來源」資料中可以發現關於這個主題的細節，可再由這個細節查詢「二級來源」和「一級來源」的資料。

(二)研究資料之「一級來源」

「一級來源」是指與第一級資料提供者（作者、畫家、攝影師或目擊證人）的第一手接觸。「一級來源」資料沒有經過再詮釋、描述、改寫、引用等。研究者可以直接接觸實際事件的記錄者，或直接接觸資料的源頭。圖書館和博物館是最容易找到一級來源資料的地方。譬如，第一手經驗的文件紀錄、口述歷史、個人回憶錄、事發地點，或相關事件的畫作和照片等，都是「一級來源」資料的例子。對劇場設計師來說，實際拜訪故事裡的地點、觀看相關的博物館收藏、訪問重要的故事資料來源提供者、感受實際環境狀況等，都算是「一級來源」的研究。

(三)研究資料之「二級來源」

「二級來源」是由一級來源資料延伸敘述而來的二手資料。

「二級來源」有中間經手人。設計師須謹記，「二級來源」的資料有經過至少一個人的再詮釋，已與原核心事件和人物拉開一定距離，因此採用前需要審慎評估。「二級來源」的資料隨處可見，最常見於公立圖書館、網路搜尋結果。其他「二級來源」資料包括歷史重現、古董複製品、傳記、歷史主題公園等。

　　「二級來源」資料，形式上常是針對某主題、事件、年代的學術敘述，撰寫上往往與主要事件有一定距離，並採取特定的文化、社會或政治觀點。期刊裡刊載的學術文章就是「二級來源」資料，是學者對一級來源資料進行檢視、學術分析後的成果。「二級來源」資料，尤其是學術研究領域的資料，可作為有效的研究基礎，雖然沒有一級來源資料來得有份量。

　　建議「一級來源」與「二級來源」資料可以互相搭配印證，因為「一級來源」可以為「二級來源」資料提供憑證和觀點。譬如，製作《風的傳人》（*Inherit the Wind*，傑羅姆‧勞倫斯（Jerome Lawrence）和羅伯特‧艾德溫‧李（Robert Edwin Lee）的劇本，劇情是關於1925年的「猴子審判」）的劇場設計師實地考察美國田納西州德頓市當初執行猴子審判的法庭（一級來源）。在參觀保存完整的法庭（一級來源）後，團隊再到附屬博物館參觀實際事件的紀錄照片（一級來源）、聆聽關於此事件的導覽（二級來源）。考察結束、返家後，團隊彼此分享在博物館書店購買的書籍，並繼續上網蒐集研究這個題目，以及其他《風的傳人》製作演出的錄影片段（二級來源）。「一級來源」的體驗——實地走訪審判法庭，為各種「二級來源」資料及活動提供了正確的參考點。「一級來源」和「二級來源」資料在此例中相輔相成，創造了真實可感、深富意義的研究體驗。

(四)研究資料之「視覺來源」

　　劇場設計致力於視覺效果，自然要研究蒐集真實生活意象、攝影、繪畫、雕塑等視覺資料，從中獲得資訊和靈感。研究視覺意象是如此重要，以致許多劇場設計師表示，面對設計挑戰時，他們鮮少蒐集文字資料，只專攻視覺資料研究。這種「專攻視覺」的研究偏好，可能是某種極端的例子。事實上，想要完整理解劇作家的創作意圖，閱讀關於劇本、演出、劇作家、劇本主題的評論是必要的。每個劇場設計師進行劇本研究的方式不同，甚至在面對不同設計案時也會採取不同的研究方式。但可以確定的是，多數劇場設計師的設計流程都會結合文字與視覺資料研究。

　　很多設計師在為特定製作進行研究和資料蒐集時，為了聚焦方向，會尋找一個「視覺隱喻」或「象徵性的視覺圖像」。譬如，亞瑟‧米勒寫於1953年的劇本《熔爐》，主題是1692年麻州薩勒姆村的女巫審判案。《熔爐》提供許多視覺研究的可能方向。有許多繪畫、速寫、印刷品是關於薩勒姆事件、公開處決和絞刑架的。不過，這個劇本其實是在諷喻當時的參議員麥卡錫，他策動了針對共產黨的「獵巫」行動。可以說，在主題上，這個劇本是關於一個小村鎮如何被歇斯底里的瘋狂籠罩，拋棄了理性。此外，這個劇本的主題也涉及了宗教不容忍（religious intolerance）和誣告。因此，設計師在為任何一檔《熔爐》演出做研究時，都應發掘會反映這些主題的圖像。

　　「一級來源」資料，可以從直接觀察獲得，觀察的方法很多，包括了劇場設計師自己做的實驗。對於舞台設計師尤金‧李（Eugene Lee）來說，百老匯音樂劇《女巫前傳》（*Wicked*）的主題是時間。在《女巫前傳》官網上寫到，舞台設計是「被奎格利‧

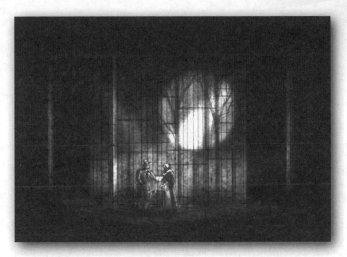

《熔爐》製作初期透視表現圖，丹尼爾·艾丁格（Daniel Ettinger）設計。

馬奎爾（Gregory Maguire）小說裡的圖像所啟發……舞台的主要理念是，你在看著一座大鐘的內部結構：齒輪和其他機械零件。」尤金·李在2006年接受《普羅維登斯日報》（*Providence Journal*）記者布萊恩·羅克（Bryan Rourke）訪問時，說起他為《女巫前傳》做的視覺研究：「我在樓梯上把一座鐘往下丟。我們走下樓梯，把滿地的零件撿起來。突然，鐘和齒輪變成設計裡的一件事。」齒輪成為這齣戲的視覺隱喻，這個主題貫串了戲裡的大拱門和其他布景。由上面引述尤金·李的那句話，我們理解到，擇定一個視覺隱喻，將有助設計的發展，以及視覺研究的方法可以很多元。研究是一個互為因果的過程，一個研究的發現會帶出新的想法，而這個想法又會帶出其他研究和發現，如此循環下去。

(五)建立「研究資料庫」

本章介紹的研究方法，是假定多數劇場設計師的研究和資料蒐集，都是在做設計的過程中發生的。不過，有一句關於做研究的

劇場設計

提醒：要成爲一個有成效的劇場設計師，須建立一個通用資料的快取區，或者「研究資料庫」。這通常指在辦公室、書房，或電腦桌面，裡面有關於各種題目的書籍和檔案。不過，這個資料庫也應該是指在大腦裡的某一塊地方。設計師要將觀察與研究融入日常生活中，日積月累，建立實體的以及在大腦裡的資料庫。對於成功的劇場設計師而言，這就是一種生活方式，每個體驗、每次相遇，都是擴充研究資料庫庫藏的機會。以這種方式生活的劇場設計師，隨時都準備好應對新的設計挑戰或研究計畫。研究資料庫庫藏完備的劇場設計師，在接到新案子時，等於是贏在起跑點，最後往往可以把設計做得更有深度、更富挑戰性。這些身兼生命觀察者與終身學習者的劇場設計師，隨時都準備好開始爲任何一齣戲做研究和設計，隨時可以跟製作負責人侃侃而談各種話題。劇場設計師在與一位未來可能合作的導演偶然聊起劇本或其他題目時，就是靠著有料的大腦研究資料庫，給導演留下好印象，最後得到了這份設計工作。

培養研究過程的「中立態度」，就跟培養終身學習力和觀察力一樣重要。劇場設計師在研究時必須保持中立——摒除個人好惡。你穿什麼、住哪裡，或是你的個人美學，都跟劇中世界的角色會穿什麼、住哪裡，沒有什麼關係。在做任何設計案的研究時，保持開放心態、努力做到立場中立，是激發更多設計潛力的關鍵。有些人會說，人不可能做到百分之百中立，但可以百分百確定的是，摒除無謂的自我偏好審查後，劇場設計師可以創造更成功有效的設計。唯有保持開放心胸、中立觀點，才能在日常生活的觀察與研究中，累積出一個豐裕的研究資料庫。而且，經常替研究資料庫補貨，是有助培養藝術感受性的好習慣。

(六)剽竊

在討論研究資料的來源時，我們就不得不提到「剽竊」（plagiarism）這個詞。這個詞牽涉到使用研究資料應秉持的原則與態度——誠實與公平。身為設計師，我們投入研究，是為了獲得更多資訊，進而沉浸到劇本的世界。經過充滿學習與沉浸的研究過程，我們根據自己的體驗，做出設計。做設計時，作品的獨特與原創非常重要。研究資料可以讓作品變得更豐富，但設計時不該以任何方式「借用」、「複製」蒐集來的資料。

只要是把別人的作品當作自己的作品，不論是公開居功、接受表揚，或是沒有標明出處來源作者，都算是「剽竊」或「抄襲」。剽竊是不道德且不合法的。智慧財產權法規保護文字著作、藝術、錄音和錄影作品，以及任何其他類型的智慧財產。智慧財產認定的範圍很廣且有模糊地帶，因此最好以誠實為上策：不知是否涉及剽竊時，寧願態度過度保守，也不要越過了紅線。

其實要避免剽竊或抄襲很簡單，該認可他人功勞、標明出處來源作者時，就要認可、標明。當撰寫論文或書籍時，需為引用的句子或想法標註參考出處。如果是設計作品或其他藝術表現形式，避免剽竊的方法是：取得授權、公開致謝，或是完全避免複製他人的作品。這方法看來很簡單，但實際遇到要判斷是否為合理的使用時，卻很不容易。如果遇到難以決斷的狀況，應選擇標明出處來源作者，或者完全不採用那個視覺元素。

避免受到他人作品太多影響的另一個方法是，不要去特別蒐集他人之前為這個劇本做的設計。雖然，參考前人的設計，有助解決某些實務問題，但還是不建議只專注蒐集前人設計。雖然不小心撞設計的狀況在所難免，但請謹記，任何製作的狀況（製作理念、劇

場空間、演員和觀眾，甚至社會、政治時期）都不一樣，因此自己手上的製作跟過去其他相同劇本的製作狀況也會大大不同。

(七)以資訊為基礎的直覺（理據直覺）

在劇本分析結束、劇本研究開始時的某個時間點，源自「以資訊為基礎的直覺」（理據直覺，informed intuition）的設計想法會開始逐漸成形。在設計時，可能會覺得這些想法是直覺，但其實關於設計的想法都是來自之前劇本研究和資料蒐集的結果。給大腦時間蒐集、消化資料，「以資訊為基礎的直覺」才會出現。劇場設計師應努力打開自己，接收新資訊，給潛意識足夠的時間，將知識與直覺融合成想法。

所以，在完成下列事項之前，設計師都不該冒然動筆（或打開電腦繪圖軟體）發展具體想法。這些事項包括：完成劇本分析和劇本研究、開過初期幾次設計會議，以及給自己一些時間醞釀消化出設計想法。「以資訊為基礎的直覺」是認真嚴肅做設計時，應採取的理想心境。要產生這樣的心境，不需要接受特別訓練，只要保持開放心胸，事先做到研讀沉浸在劇本世界、劇本研究與發掘的功課，這種直覺就會自然發生。

三、為什麼要做研究——蒐集資料的樂趣

藝術反映社會，劇場最基本的層面就是關於人類的處境。作為藝術家，我們用藝術來評論自己的存在。觀察生命和人生、做個終身學習者，是每個成功藝術家心心念念的。許多劇場設計師都是天生的好奇寶寶，他們覺得劇本研究是設計過程中最有趣的階段。對他們來說，劇本研究和資料蒐集可不是苦差事，而是一次好玩又有

趣的探索,可以發掘劇本裡的世界,以及劇本世界和身邊真實世界的關係。這樣興趣濃厚、充滿好奇心的研究,會把劇場設計師帶往意想不到的地方。劇場設計師可能會晃進古董店、在圖書館的兒童區看童書、到地方博物館／美術館看藝術展品、加入網路聊天室,或是花時間到醫院候診區、動物園、酒莊、煤礦坑,甚至火車駕駛室等各式各樣的地方,進行觀察與探險——這都是為了增進某一特定製作的背景知識。然而,要強調的是,即使沒有設計案在進行,劇場設計師也還是會隨時把握機會到處探索學習。他們覺得人生就應該是充滿實驗與探索的,並在這過程中成為一位知識更淵博的職人和說故事的人。

　　許多劇場設計師在回想時表示,他們常常會研究到忘記時間,因為發現一筆資料後,就會引導他們去發掘更多資料。當沉浸在劇本研究時,劇場設計師會覺得一切充滿無限可能性、令人興奮、有趣。只要設想劇場設計師一生可能做的設計案量,還有因為不同製作而產生的各種研究探索方法——可以斷言,關於劇場設計工作的形容詞很多,但絕不會是無聊。

劇場設計

活動練習

活動1：圖像搜尋——「年代」

準備連網電腦、筆記本、鉛筆

限時25分鐘

1.上網搜尋椅子的圖像。

2.有多少圖像出現？記下這個數字。

3.圖像的表現形式有哪些，譬如，照片、繪畫、素描、漫畫、廣告？記下你的搜尋結果。

4.現在試試看你能否搜尋到特定的椅子：

· 在下列二十世紀五個年代中，分別找到五張具代表性的椅子（共25張圖）：1920年代、1930年代、1940年代、1950年代、1960年代。

· 將搜尋到各年代的代表椅圖，存入標籤清楚的專屬資料夾，記得註明出處。

5.筆記：各年代的代表椅之間有何不同之處？

活動2：圖像搜尋——「風格」

準備連網電腦、筆記本、鉛筆

限時15分鐘

1.在下列風格的藝術作品中，搜尋五張椅子的圖像：寫實主義、表現主義。

· 將搜尋到各風格的代表椅圖，存入標籤清楚的專屬資料夾，記得註明出處。

2.在搜尋到的椅圖中，為喜劇和悲劇各選一張椅子。是什麼引
　導你做出這樣的選擇？

活動3：圖像搜尋──「地點」

準備連網電腦、筆記本、鉛筆

限時15分鐘

搜尋並選擇五張受地點文化影響的椅子圖像，譬如：亞洲、非
洲、埃及等等。

　·將搜尋到各風格的代表椅圖，存入標籤清楚的專屬資料夾，
　　記得註明出處。

　·各地點的代表椅之間有何不同之處？有什麼相同之處？

Chapter

4

合作

- 劇場圈的社會與文化
- 設計團隊的合作流程

劇場設計

　　劇場是一門合作的藝術，是眾多藝術家共同創造與分享一個藝術表達的過程。這群藝術合作者通常包括：製作人、藝術總監、導演、設計師、舞台監督、演員，視演出需求可能還有編舞、舞者、音樂總監、樂手、武術指導等。廣義而言，合作團隊可包括後台工作人員（服裝、道具、音效、燈光等）、劇團經理、前台團隊（票務、前台經理、帶位員），以及行銷開發團隊（宣傳、推廣）。這些人共同創造與分享了戲劇製作的藝術表達。通常眾人合作的基礎是建立在「可被解讀的作品」之上，當導演、設計師和演員對創作者或劇作家看世界的方式加以解讀和增色，就是一個製作的開始，通常這個被解讀的作品是劇本。但也有不是劇本的時候，如舞蹈、歌劇、即興作品、集體創作、表演藝術等。這些製作雖然沒有劇本，但其發展基礎（音樂、故事或概念）仍是「可被解讀的作品」，而且團隊合作仍是不可或缺的。合作的能力得來不易，因為需要同時考量合作流程及合作對象的個性。劇場製作過程牽涉的面向眾多，加上每位參與者的個性也不盡相同，使得每一次的劇場經驗都變得複雜且難以預料。若再考量到製作團隊人數之眾、合作對象次次不同，就可知團隊合作的學問之深。

　　無論團隊組成、成員個性為何，任何製作能夠成功合作的原因，都是劇場設計師和其他劇場藝術家在事前有充分準備。在合作初期，需要每位藝術家都能在會議中提出自己劇本分析和研究所獲得的資訊，同時清楚認識演出空間、目標觀眾，並理解預算限制。此外，合作者必須理解劇場圈的社會與文化，才能獲得成功的結果。

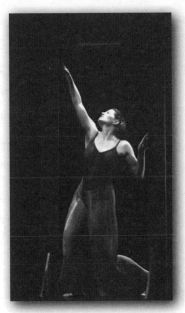

即使是一場獨舞表演，也需要眾多合作者。移山者（Mountain Movers）的製作《進退失據》（*In and Out of Place*），合作者包括編舞艾琳‧勞爾（Erin Law）、舞者珍‧欽特妮爾（Jen Kintner）、服裝設計凱倫‧布魯絲特爾（Karen Brewster）、燈光設計梅麗莎‧珊弗（Melissa Shafer）、作曲家Direwires和Metakinetic。照片由東田納西州立大學照片工作室（East Tennessee State University photo lab）提供。

一、劇場圈的社會與文化

　　劇場圈是個充滿活力的小社會，人人積極進取、持續追求進步與發展。劇場文化中有一套明確的規則、合宜的舉止。要成為劇場圈中有用的一份子，一定要理解、欣賞圈內的社會與文化。

　　劇場文化有自己的語言、符號設定、行為準則。即使劇場鼓勵自由表達及實驗，仍須謹記在面對任何劇場演出計畫時，每位劇場藝術家都是有明確目標的。每一份劇場工作，都有其工作的職責範圍，包括一套被眾人接受的行為準則。舞台設計師負責布景的視覺

呈現，服裝設計師負責角色的視覺呈現，音效設計師負責演出的聽覺呈現，導演則是指引整體演出流程的那隻手⋯⋯。成功的劇場工作者，對自己的職責範圍和那套心照不宣的準則非常敏感。行為準則的細節通常都是在被踰越時，才會被清楚點明。透過經驗的累積和觀察，可以了解自己在製作團隊裡的階層位置。這有點類似劇場發展初期的那個年代，初入門者都要拜經驗老道者為師，成為服侍左右的學徒，亦步亦趨跟著師傅學習成長。最好的建議是，仔細聆聽他人說話、想清楚再發言。要知道，集思廣益，跟自作聰明提一些別人不需要的建議，完全是兩回事。不只要學會看出劇本中的言外之意，學會在真實生活的對話中聽出言外之意，同樣重要。

二、設計團隊的合作流程

(一)發展設計想法

　　劇場製作的合作初期，設計團隊成員通常都忙著蒐集相關資料。之後，這些透過劇本分析及劇本研究蒐集來的資料，會在設計會議上跟彼此分享。經過分析、研究、分享，製作的設計理念會逐漸形成。有人可能會好奇設計理念到底是哪來的？設計理念其實是汲取劇本分析和研究的養分後，自然而然萌發，之後在設計會議裡的各種觀點和經驗中發展成形。若以製作理念（production concept）為這趟旅程的目的地，則導演就是導航這艘團隊大船的舵手。因此，合作團隊的成員都必須成為解讀大師，不只要懂得解讀劇作家看世界的方式，還要懂得解讀導演的願景。共同合作與嘗試的成功關鍵在溝通，而要做到好的溝通則是充滿挑戰的過程。

　　溝通的挑戰很多種。有趣的是，不是每一位導演都擅長視覺語

言，事實上，很多導演都是偏理性思考的，他們往往很難與劇場設計師做視覺上的溝通。另一方面，劇場設計師也往往不擅言詞，很難要他們放下圖片以純語言文字做溝通。因此，劇場設計師必須要挑戰自我，找到與每一位導演有效溝通的方法，與製作團隊全體成員取得共識。

導演（directing）是一個有機的過程，如同劇場的其他面向，總是不斷在變化發展。因此，有些導演，特別是新進導演，可能無法把自己的想法完全轉化為定義明確的製作理念。這會給劇場設計師帶來很大的挫折感，尤其是當設計圖截稿日期在即、工廠與大批工作人員等著開工。令人更挫折的狀況是，在製作後期被要求修改早已定稿的設計。因此，在製作初期就應清楚聲明定稿與截稿日期，才能避免這樣的挫折。

所有劇場合作者的最大挑戰或許是，溝通總不免有落差，我們所想的、我們真正說出口的、以及別人聽到的，可能不完全一樣。再次強調，要克服這種溝通落差的關鍵是，仔細聆聽、考慮周延後再發言。每位劇場導演都有一套自己做劇場的方法、理論與價值觀。劇場設計師在跟風格各異的眾多導演合作過後，應該要能發展出適應不同導演的方法，自我調整到相同的頻率，以期做出有效的設計。不管溝通有多困難，設法取得導演對這個演出計畫的願景與想法，始終都是劇場設計師的責任。

好的導演，不只會向全體團隊溝通自己的願景與想法，還會向大家溝通製作需求（實務層面與藝術層面的需求）。好的劇場設計師，則會努力完整理解導演的願景與需求，並以視覺呈現做出他對劇本的詮釋。導演與劇場設計師在製作初期的溝通可能有點微妙、有點困難，而每位藝術家都應學習尊重他人的觀點。

簡單來說，團隊在製作初期的互動是否成功，將決定整體演出計畫的成敗。

劇場設計

◆溝通想法

製作過程中，設計會議、製作會議，以及其他討論，都是為了交流創意與想法。懂得如何簡潔地傳達想法，是重要的溝通技巧。另一重要溝通技巧是，對不同的想法或新的想法保持開放心態。團隊的每位成員都應保持彈性，整合他人想法到自己的工作中，才是真正的合作。合作，還需要每位參與者擁有開放的心胸，澈底發掘每個想法的可能性後，再決定要採用或放棄這個想法。被放棄的想法不見得不好，只是跟眼前這個製作理念不夠契合。劇場設計師千萬不能太玻璃心，一個意見或想法沒有被接納，並不是對劇場設計師個人能力的否定。詮釋劇本的方式非常多，最終仍以導演的願景與想法為主。最強大的合作能力，是聆聽彼此、信任彼此的能力，以及足夠的耐心。

◆合作的典型流程

注意：每個製作都是獨特的存在，合作流程各步驟發生的時間點可能略有不同，無法完全比照辦理。

①第一步：（在第一次會議的數週前）閱讀劇本

　‧劇場設計師訪視演出場地。
　‧劇場設計師向製作人、導演，和／或工廠經理取得預算經費、人力、時間排程限制等資訊。
　‧導演開始發展演出計畫的願景與想法。

②第二步：（在澂選／排練前數週）參與製作初期會議

　‧導演分享他對文本的詮釋，同時溝通劇本內的需求，包括選角、演出空間、劇本中的實務問題等。
　‧導演提出他在演出中不想要發生的事，可能的例子包括：不

想要換景拖慢戲劇節奏、不想要角色換裝、不想要有道具布景儲放在側舞台。

· 劇場設計師在會議上仔細聆聽、提出問題、分享自己對劇本的印象，試圖了解導演的願景與想法。

③第三步：開完第一次會議後……

· 導演繼續對最初的願景與想法加以評估、擴充。

· 劇場設計師研究劇本的視覺和材質呈現。

· 劇場設計師根據第一次會議獲得的資訊，形成一些可能的視覺呈現草案。

④第四步（以及之後）：參與後續會議（會議次數因各製作需求而不同）

· 劇場設計師在會議上提出粗略的想法，溝通呈現的方法很多，譬如使用縮略草圖、簡略粗模（模型）、激發靈感的圖片等。

· 熱烈交換彼此的想法──持續不斷地討論，且將每個人都納入討論，才是真正合作的開始。

· 形成製作理念。

· 在製作的後期會議上，最終版本的設計想法會以草圖或模型呈現，由導演拍板定案。

⑤最後一步（設計會議變為製作會議）

· 製作會議以設計的執行為討論主軸，通常是在施工階段或排練期間開會。除了製作的設計團隊，將設計付諸實踐的技術人員也會一起開會。

· 後期製作會議的目的，是為了溝通、解決過程中不斷出現的各種問題，團隊的合作會持續到開演以及演出期間。

由上可知，通常在進行演員徵選前，就已經開完初期的計畫性會議。等到進行演員徵選時，舞台設計已經定稿，服裝設計正等著被核可，所有藝術手法和設計選擇都已確定。一旦選定演員、開始排練，設計會議就變成製作會議，會議討論重點也從計畫面轉移到執行面。這時，各技術部門負責人也應被邀請參與會議。後期的製作會議主持人是舞台監督或製作經理。在一個製作中，導演是充滿願景的「老闆」，舞台監督團隊則是這份權力的延伸。各演出單位的組織結構不同，導演之上可能還有藝術總監或製作人，他們會站在劇季整體節目規劃的角度，來思考這一個製作的需求。

◆發展製作理念

設計團隊花非常多時間在開會討論，就是為了要做出清晰、凝練、有意義的作品。開這些會議的理想成果，就是發展出一個製作理念。須知，一個有整體感的藝術作品，會說出一個故事、傳達訊息、激發感動，而發展出製作理念，對於創造有整體感的藝術作品是很重要的一步。製作理念會確保所有創意相關的選擇都是指向同一目標，製作理念定義了製作要傳達的訊息，也決定了製作的時間、年代、場所、地點和風格。通常，演出空間和目標觀眾也在討論範圍內。這些開會得出的決定，應該要盡可能符合劇本需求、製作需求，以及製作單位的成立宗旨。

有時，導演在跟全體設計團隊開會前，就已經想好製作理念了。這種狀況，更精確來說應稱之為導演理念。有時，導演來開會前，想好了部分理念，準備在會議中與全體團隊發展出更完整的理念。還有的時候，製作理念是源自導演和設計團隊一起蒐集分享的資料，所有人在製作開始時就一起從頭發想。到底一個製作適用何種方法來發展製作理念，就看導演和團隊的工作方式，以及劇本的需求來決定。

通常,保持開放的心態,總是可以有加乘的效果,意即整體會大於個別部分的總和。因為每位成員閱讀劇本時都有自己獨特的視角,融合多方觀點的劇本討論,能帶來更深入的理解,這不是自己關上門讀本可以比擬的。在合作的各階段,試圖做到靈活彈性與擇善固執兩者之間微妙的平衡,是非常重要的。再三強調,每位成員都應精熟劇本,有能力提供正確簡明的資訊,對合作的成功極其重要。

計畫再周延完美,即使這個計畫當初在會議上聽來多麼優秀精彩,也可能在排練時全部打掉重練。偶爾,在排練時會冒出一些新點子,可能需要更動道具、服裝、布景、燈光或音效變化(cue)。在藝術產製過程中,這些小更動是極其正常的,代表著製作理念在健康地發展茁壯。但排練時若是發生重大變動,譬如改變整體製作的時間、年代、主題、風格或地點,就表示已嚴重偏離了原本的製作理念。這種排練到一半發生的大變動,若沒有小心謹慎處理,一定會讓團隊充滿挫折、讓製作人不開心,因為隨大變動而來的往往是爆表的預算。由於人力、時間、預算經費等資源有限,負責掌管這些資源的人通常也不會贊成這些重大變動。因此,為了避免發生大變動,一定要預留充足的前置時間來開會,奠定出紮實的製作理念,讓未來這個理念能有合理的成長發展空間。儘早開會、定期開會,保持開放的討論與溝通,加上舞台監督清楚扼要的排練紀錄,就是製作成功的基石。

◆溝通的挑戰

有人際互動,自然就會有溝通問題,在廣納各種性格特質藝術家的劇場圈,當然也不例外。在合作的任何階段都可能發生溝通的挑戰,影響有好有壞,視狀況而定。如果出現溝通問題,卻沒有被處理或是被迴避,那麼就會衍生真正的問題,使得劇場製作深陷危

機。以下挑出幾種製作中最常見的溝通挑戰：

①即興討論

　　最常見的溝通挑戰之一，也是所有演出計畫中必然發生的一種溝通方式，包括興之所致或臨時的討論。即興討論（impromptu discussion）可能發生在排練場、製作工廠、排練後的酒吧，或是一通電話中。這種討論不會讓設計團隊所有成員都知道，且通常被視爲是密切合作的正常結果。不過，很重要的是，在這種未經計畫的自發會議上，所討論出的任何想法、資訊或決定，都應盡快讓其他成員知道。用牽一髮動全身來形容也一點不誇張，因爲個別部門的決策，對整體團隊的工作都會有影響。一個燈光變化（cue）的更動，會影響一個音效變化。一個道具的更動，會影響服裝的一個口袋設計。在音樂劇中，樂手的位置會影響整體舞台畫面和音效設計。女演員帽子的直徑寬度，會影響舞台布景門洞開口的大小，反之亦然。即興討論是必要的，也是在衆人預期中的，但所有藝術家必須謹記分享討論結果的重要性，不管結論看似多麼微不足道，都要與全體設計團隊分享。

②職場禮儀

　　由於參與設計與製作會議的人數衆多，另一種常見的溝通與合作問題是職場禮儀。職場禮儀（business etiquette）的首要重點是，有禮貌和保持共事的愉快氛圍。講究禮貌、遵循圈內既定的行事準則，可以爲製作團隊的工作帶來正面影響，讓工作更順暢有效率。

　　初期的設計會議通常牽涉人員較少，會議結構較自由，這是爲了方便交流想法、發展製作理念。但即使在較自由的初期會議上，專注在會議主題與目標仍是非常必要的。離題、漫無邊際扯淡、插嘴，都將阻礙會議的進行，尤其後期會議參與人數增加，對會議造

成的阻礙更形嚴重。軼聞八卦、離題的討論，都是在浪費大家寶貴的時間，最好留待會後的社交場合或私下聚會再詳聊。這種在正式會議上愛離題、岔題的習慣，即使只在初期會議上發生，都暗示了這個組織有著更大的問題——缺乏焦點（沒重點），亟需定義更明確的目標。

通常在排練開始之後，設計會議就會變成製作會議，與會人數也跟著增加。這時，一定要有一套井然有序的開會方法，保持效率和遵守會議準則變得更加必要。製作會議應盡可能按照既定議程進行，愈有效率愈好，畢竟製作在施工期間分秒必爭，時間極其寶貴。會議通常由製作經理、舞台監督或導演負責主持，輪流請各部門報告，分享製作相關的重要資訊或問題。當每位團隊成員事前準備充分、各部門報告及回應問題條理清晰又設想周延時，會議的整體效率將提升。

為了提高效率，所有資訊都應整理成易於互相參照、互相分享的形式，供其他藝術家參考。每位合作者每次開會都應自備做筆記的工具，無論是PDA、筆電或是老派的紙和筆。雖然舞台監督會做會議紀錄，但每位與會者在每一場會議都應專注聆聽、記下認真詳盡的筆記。學習仔細聆聽、做筆記的技巧，可以避免百密一疏、功虧一簣的紕漏。此外，開會帶上行事曆和計算機也很實用。許多劇場設計師會做一本「演出聖經」，裡面包含製作過程中所有的劇本研究資料、會議筆記、速寫草圖和設計圖。每一場會議都應該帶著演出聖經一起出席，因為這本研究筆記可以讓你輕鬆找到想要參照或分享的資料。

③性別與溝通

另個溝通挑戰是性別與溝通。女性和男性社會化的過程、學習社交互動的教養方式，都會影響他們拋出訊息與接收訊息的方式。

普遍接受的事實是，女性和男性的溝通方式不同。重點是，要能認知到這種差異，並且發展出覺察這種差異的能力。根據現行的性別溝通理論，男性通常在進行溝通時，會想要提供資訊，目的是為了提升自己的地位；女性比較會包容他者，較多自我揭露，甚至採取試探性的溝通。毫不意外，這種差異也會出現在非語言的溝通中，通常男性的身體會佔據更大的物理空間，女性則是讓出空間。

兩性不同的溝通風格，常是彼此產生誤解的來源，甚至導致關係緊繃與誤判。劇場藝術家必須努力理解這種源自性別的溝通差異，才能避免關係緊張和誤解，促進言論自由、開放溝通和成功的合作。

④科技加持的合作

當今資訊時代的科技演進，帶來許多日新月異的交流分享方式。事實上，電子郵件、社群論壇、線上聊天室、部落格、視訊會議、各式電信服務，早已促成遠距合作的可能。今日的製作團隊已不能沒有電子郵件附件研究資料、參考網址直接貼給團隊成員、速寫草圖掃描成電子檔案、模型拍照以JPEG圖檔格式寄出。社群網站如臉書，常被當作分享排練與製作資訊的平台，劇照和研究資料也放在頁面上共享。遠距合作的方法快速演進，每一種應用都對劇場製作流程有幫助。這些新科技帶領我們走向新鮮刺激的時代尖端，卻也帶來預料之外的溝通新挑戰。

有經驗的人都知道以科技溝通可能會產生的缺點。我們都有過電子器材故障的恐怖經驗——科技溝通會成功的前提，當然是各式各樣的小工具、軟硬體技術都要如設想中那樣正常運作。較明智的做法是，隨時想好備案以應變臨時發生的技術故障。一定要記得隨時替自己的作品備份檔案、光碟或紙本。最令人沮喪的莫過於——檔案無法回復、永遠遺失，幾個小時的工作全化為烏有。

科技加持的合作前提還包括：有管道可以使用適合的器材、有能力使用這些有點難度的機器或軟體。在把科技工具納入團隊溝通之前，要先確定自己懂得如何使用器材、有管道可以使用器材，並確認跟你溝通合作的人也對科技很熟悉。另一個利用電子溝通前的考量是，溝通不良的潛在可能。人類互動有很大一部分是倚賴非語言的提示、臉部表情和聲調語氣。寫在電子郵件裡的一段話，有時會因為缺乏上述非語言的提示，而被誤解誤讀。為了避免被誤解誤讀，鍛鍊純文字的溝通能力變得很重要。另一個在進行電子討論時很基本且必要的事是，務必將所有團隊成員都納入收件人名單。

(二)執行出「統一的設計」

任何製作的合作者，其共同目標都一定包括了創造出「設計的一體感」，達到統一的設計（詳見第六章設計原則「統一性」）。當整體設計有做到統一的原則時，各個關鍵元素會流露出一種歸屬感，合為一體的質感。要做到這種統合如一的感覺，需要製作團隊的密切合作，以下列出密切合作的原則。

實踐「整體設計的統一」的三階段合作流程：

◆覺察力

首先你必須內觀，自我檢視自己的作品。

1.請確切理解你在做什麼、你在做的事又會如何影響整體製作。你的設計真的做出你想要的嗎？你的設計選擇都是有意義、有清楚目的的嗎？請保持客觀與覺察力。
2.向你的團隊清楚表達你的設計想法。

劇場設計

◆理解力

接下來，向外看，把看到的、聽到的全部完整吸收。

1. 每位劇場設計師都必須理解其他設計師在做什麼，才能達到整體設計的統一。劇場設計師不能閉門造車、獨立作業。聆聽、觀察、提問，並且熟悉其他劇場設計師正在為這檔製作做的事，是每位劇場設計師的責任。

2. 你的設計想法跟別人對這齣製作的想法契合嗎？別人的設計作品和你的設計，可以一起實現導演的願景嗎？再次強調，要保持客觀。有必要時就該做出修正。

◆執行力

貫徹你的設計想法。

1. 跟你的技術人員一起工作，在符合製作理念的前提下，澈底執行你的設計想法。精準執行、忠於你的願景，但前提是你的這個願景已經過導演認可，也與團隊溝通完畢。

2. 需要修改設計時，仍必須忠於製作理念。

3. 保持所有溝通管道暢通。

· 有任何修改或最新發展，都要向全體團隊溝通。

· 注意任何其他團隊成員提出的修改通知，跟著調整自己的設計，以維持整體設計的統一，同時忠於製作理念。

若沒有遵守密切合作的原則，肯定會危害整體製作設計的統一。還有一些狀況也會破壞整體設計的統一，不過可以算是非戰之罪——通常是因為有外來的或不可預期的元素介入，譬如租借來的服裝或道具。此外，演出巡迴各地時，也會使整體設計的統一陷入危機，因為各場館演出空間和設備，都會影響演出的視覺呈現。即

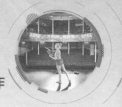

使是從倉庫裡**調用**（pull）的常備服裝、布景、道具，對保持整體設計的統一仍是種挑戰。

另一方面，要做到整體設計的統一也可能很容易。很多時候，劇場設計師會一人身兼多職，負責不只一個製作面向，因而減去層層溝通的狀況，要做出統一的設計就容易多了。另個例子是，有長期合作經驗的團隊，他們已發展出最省時省力、不必拐彎抹角繞圈圈的合作方式，來體現設計的統一。這些有經驗的合作團隊，相處起來就像老夫老妻，非常理解對方的工作方式、價值觀和個人風格。這些合作團隊通常都有堅實悠久的溝通管道，而且懂得尊重他人觀點，這些都有助製作出統合如一的演出。

(三)預算經費、人力、時間

任何演出在製作期間，都有三個非常重要的必備資源：預算經費、人力和時間。三大資源是互相倚賴的，且對演出影響甚鉅，只要調整其中一項，另外兩項也必須跟著調整。明確來說，三者的關係是成反比的：其中之一減少時，另外兩項就必須增加。譬如，若製作預算經費減少，通常意味著人力和時間的需求會增加。或者，若製作時間減少，就意味著開銷和人力會增加，以此類推。這個現象會影響到眾人的合作，因為通常製作的各部門必須共享這些資源——預算經費、人力、時間。如果其中一個部門，譬如舞台布景不能如期完工，燈光部門的工作人員就會受影響，他們在舞台上用真實到位的布景調燈的時間會減少。如果其中一個部門的經費超支，就必須靠刪減其他部門的預算來平衡。預算經費的使用與分配，尤其需要「合作」。每個機構團體決定演出預算經費的方式都不同。

地方劇場和大學劇場，是在劇季開始時決定預算經費。以下是美國維吉尼亞州巴特經驗交換劇場製作藝術總監里克·羅斯（Rick

Rose）對預算決定過程的說明：「我們的流程是，劇季節目一旦選定，就會把預算表交給工廠經理。預算表包括每一個演出的預算明細，以及每一齣戲和每一劇季的人力需求（細分為每齣戲的每週人力需求）。工廠負責人會跟駐館設計師以及其他工廠人員，一起討論出一個預算提案，再交回給我。預算表中，資金需求和重要器材採購需求，會分開提報。

　　「我們非常重視預算提報。每個部門都要有提報預算的過程。我們會將所有個別部門預算統整到總預算中，並計算出每檔製作與整體機構的收入預測。如果需要各部門縮減預算，我們會發還預算表，請他們向下微調某個金額的錢。部門會自行決定該從哪些項目進行刪減，然後再遞交新的預算數字給我。

　　「通常在預算編列的過程中，我們會持續溝通，討論大家的期待，討論哪一個演出最重要、哪一個演出最不重要等等。我們也會在預算編列初期，就找個別製作團隊和導演開會，討論演出、計畫規模、導演的期待、我身為劇場製作藝術總監的期待，如此一來，各部門才能盡可能精準決定預算的編列。最後，每齣戲的每個部門都會根據需求和收入預測，分配到一筆預算經費。

　　「雖然我們總是維持在預算之內，但我認為，預算只是方針，不一定就決定了最後的結果。必要時，我們可能會調整預算分配。我們從不超支，但資源可以根據需求，挪用調整。」

　　有些機構單位會從一開始就非常明確地分配好各演出計畫的預算，完全沒有微調數字的空間或彈性。有些機構團體則會給每個演出一筆預算總金額，讓製作團隊根據製作理念，自行分配那筆錢給各個設計部門。後者更需要合作的精神。當預算是如此規劃時，全體團隊都要記得共同的目標，懷著以整體為重的精神，做出適當的讓步和妥協。譬如，如果這個製作強調聲光效果，舞台和服裝設計或許就應縮減預算，藉此增加燈光預算。控制預算的三大關鍵是：

(1)所有劇場設計師在敲定最終版本的設計決策前，要先誠懇討論彼此的需求，以及製作中需要優先考量的事；(2)在製作會議中，各部門負責人要誠實坦白地報告施工進度；(3)所有人都要以整體製作的需求爲重。

(四)好好説故事

　　合作就是溝通，以及協商中的讓利與受惠。好的導演和劇場設計師懂得如何問對問題，藉此澄清萌芽中的想法、刪修想法回歸最根本的設計目的、套出團隊其他成員的想法。以下是成功正向的合作所需要的成員特質：

- ·對任何想法都保持開放心態
- ·良好的聆聽能力
- ·準備充分——會拿經過深思熟慮、有想法的研究資料來開會
- ·做事靈活有彈性
- ·願意調整修改、刪削修整
- ·慷慨大方、氣度寬宏
- ·以整體爲重

　　導演、劇場設計師和所有其他製作參與者，一定要密切合作，才能有效說好劇作家提供的故事。製作團隊擁有共同目標，才能達成共識，一同實現導演對這個劇本的願景。極其重要的共同目標之一是，發展製作理念。製作理念若是有效，就會得到統合如一的製作成果，故事也會被有效地呈現。

　　因此，所有閱讀、研究、分析和溝通的目的，其實很單純，都是爲了好好說一個故事。這是任何劇場製作的終極目標。故事對我們有重大且神奇的影響，故事驗證了我們的存在，故事連結了我

們彼此。想要感受故事的神奇,是人類根本的慾望,不分國籍與文化。如同所有藝術形式,這是一件重要的工作,必須嚴肅對待。製作的每一部分——服裝、燈光、舞台、道具、音效、投影、海報以及其他,都應該要幫助這個故事說得更好。無論器材多複雜、特效多炫目,劇場設計師都絕不能忘記這最根本、原初、舉世皆然的目的——好好說故事。

活動練習

活動1：探索合作之道

需要一群朋友、雕塑油土

限時15分鐘

1. 你需要找一群朋友一起做這個活動練習。一定要在完全安靜無聲、沒有語言溝通的狀態下進行活動。油土塊在每位參與者手中不能超過30秒。

2. 拿一塊全新未雕塑過的油土，在這群朋友間互相傳遞。此外，在每位參與者面前準備一小塊油土，以備他們想要往大油土塊上增加更多油土。

3. 第一個人先對油土做一個很簡單的動作（增加一點／拿走一點／改變形狀），再傳給第二個人。

4. 在第一個人做的動作之上，第二個人再做一個很簡單的動作，然後傳給第三個人。

5. 以此類推，直到每個人都輪流對油土塊做過四次很簡單的動作。

6. 對於更動別人做的事，你有什麼感覺？對於別人更動你剛才做的事，你有什麼感覺？經過這個練習，你對於合作的本質有什麼想法？

活動2：發展製作理念

需要一群朋友、筆記本、鉛筆

限時50分鐘

1.找一群劇場藝術家。

2.選一個10分鐘長的當代短劇。

3.指定製作團隊工作：選出一位導演、三位設計師（一個負責
服裝、一個負責舞台、一個負責燈光）。決定目標觀眾群：
成人、兒童、老人，或者是某特定族裔或文化的族群。

4.作為一個劇組，一起大聲讀劇。

5.作為一個劇組，在導演帶領下，以本章為指導方針，一起決
定製作理念。要記得預算經費是0元——什麼都沒有！

6.作為一個劇組，創造並寫下一份簡潔的製作理念，說明演出
空間、目標觀眾，以及製作想要傳遞的訊息。

Chapter 5

設計元素

- 點
- 線
- 形狀
- 質量
- 顏色
- 質感
- 總結

劇場設計

　　點、線、形狀、質量、顏色、質感，這些設計元素是任何藝術作品的基本元件。它們可說是構成視覺設計語言的字母。當我們以文字書寫時，首先我們組合字母成為單字，再結合單字成為詩歌、劇本或是課本；同理，在用藝術表達時，我們組合設計元素成為設計原則，再組合這些設計原則成為繪畫、雕塑或是劇場設計等藝術作品。世上存在著寫得好的劇本和寫得不那麼好的劇本，但組成這些劇本的單字始終沒變，不因劇本的優劣而有所貶損。設計元素也是如此。設計元素可以構成偉大的藝術作品，也可以構成一件次級的藝術作品，不管最後的藝術成果高下如何，設計元素的本質與完整性都不會受影響。紅色就是紅色，不管是用在梵谷的油畫中，還是被學齡前的幼兒拿來塗鴉。

　　在各個文化中，設計元素都是視覺語言的基礎，或可說是人類與生俱來、本能的理解，有時這些元素也會被設計師刻意操作處理，實現特定的視覺目的。平面設計師、建築設計師、劇場設計師……，所有的設計師都會使用這些設計元素。有志成為劇場設計師的人，不能只停留在本能的理解，必須完全掌握設計元素的含義，進而以設計原則有效地操作這些元素（詳見第六章〈設計原則和視覺構圖〉）。本章將定義各個設計元素，說明各設計元素是如何實際運用在劇場設計中。

一、點

　　「點」（point）是最簡單、最基本的設計元素。點可以是用任何媒材表現出來的一個點，無論是油彩、布料或是燈光。在燈光設計中，一顆頂光方向的聚光燈，向下照進全黑的舞台，就好比是一滴油墨被塗抹在畫布上。這暗中乍現的一點光，是非常有力道的；它吸引了眾人的注意力、聚集了所有觀者的目光。當一個點，出現

在鏡框式舞台中，或是被框在一張紙中間，這個點在我們心中的重要性會馬上提升。我們會直覺地與這個點和這個點所在的環境或空間靈犀相繫，並且對這樣極簡的視覺安排賦予深刻的意義。有經驗的設計師深知這種效果，懂得在適當時機善加利用，為設計的演出效果大大加分。

　　點與另外兩個元素：線和形狀，有著非常特別的關係，點可以製造出「暗示的線」和「暗示的形狀」。一連串相似且重複出現的點，排列成一副準備與彼此連起來的樣子，就好像在暗示觀者有一條線存在著。如果這條「暗示的線」，在觀者眼中不只可以互相連接還能閉合，就會形成一個「暗示的形狀」。譬如，紙上隨機散布著三個大小差不多的點，多數觀者會覺得從點點裡看到了三角形或圓形。這種感覺是有根據的，人類自古就會連結夜空中的點點繁星，成為圖像或星座。人類的這種傾向後來被延伸擴大為一種藝術形式和哲學──19世紀點描派畫家喬治・秀拉（George Seurat）的畫作，就是以非常多種顏色的點點所構成。當觀者在觀看點描派的畫作時，這些點點在他們的腦裡融合成一幅寫實具體的圖像。另一位當代畫家恰克・克洛斯（Chuck Close）也製造出類似效果：他用細格子矩陣和自己的手指印，拼組出更大的圖像。年輕藝術家如艾瑞克・戴艾（Eric Daigh）和戴芙拉・史波柏（Devorah Sperber）也以現代社會物件如圖釘、線軸，做過相同概念的實驗。詳見附錄「風格」。

二、線

　　「線」（line）可被定義為一個移動中的點，所製造的連續性軌跡。為幫助理解，請想像一顆從夜空中劃過的流星，流星拖出一條長長的光束尾巴，可以代表一個移動中的點，也就是一條線。線

有許多特質：方向、粗細、銳利度，每種特質都會傳達不同含義。線的各種含義是舉世皆通的，意即全體人類都對這些特質有類似的反應。

　　線可以是直的、有稜角的、彎曲的，不同的表現傳達出不同的感覺和想法。直線傳達了單一目標。有稜角的線，表現出位置的突然變化，表達出不同觀點或態度同時並存。曲線則可代表許多事，譬如，緊密重疊的曲線散發出動態感，而找不到起迄點、瘋狂糾結成團的線條可能代表迷惘和困惑難解；相反地，溫和的曲線傳達了性感與舒適，例如母親抱嬰兒和愛人的擁抱所構成的曲線。很有趣的是，在文化上，有稜角的線通常被視爲「陽剛」，而曲線通常被視爲「陰柔」。

　　線條的粗細，是另個傳達線條含義的特質。一條細線可能傳達纖細、脆弱的感覺；而粗線則有種穩定，或是可作爲視覺上的屏

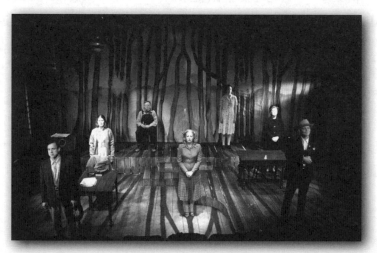

從巴特經驗交換劇場的製作《長影》（*Long Shadow*），可以看到在設計上做到了線條運用的「統一」。劇作家是康洛德・畢夏普（Conrad Bishop）和伊莉莎白・富勒（Elizabeth Fuller）。舞台設計蘿莉・費利諾（Lori Fleenor）、服裝設計凱莉・詹肯絲（Kelly Jenkins）、燈光設計理查・羅斯（Richard Rose）和蘿莉・費利諾，導演里克・羅斯（Rick Rose）。劇照由巴特經驗交換劇場提供。

障或阻礙。線條的銳利度和簡潔度也有意義：銳利清晰的線條代表精確或一絲不苟的細緻；模糊的線條則表示柔軟或模稜兩可。這些特質還可以互相組合：又粗又直的線條，傳達了穩定和單一目標；微微彎曲、模糊的細線，通常被解讀爲柔軟、細膩的安慰。線條在舞台上的表現方式很多，如繪製在布景或服裝上的細節、**平台**（platforms）或**景片**（flats）的邊緣、一束光線、舞台的**遮蔽**（masking）或邊框等。甚至一件洋裝的剪影輪廓（silhouette）都常被稱爲「服裝的線條」。

線條的方向取決於觀者的位置。譬如，一條線可以「向上」或「向下」。一條對觀者而言「向上」的線，傳達了特定的想法和感覺（希望、力量、樂觀），同樣地，「向下」的線也傳達了訊息（虛弱、脆弱、失落無望）。我們可以探索更專業的名詞，以增進對線條方向的思考，譬如平行線、垂直線或是對角線。這些描述線條方向的專有名詞，各有一系列公認的特質。

線條方向對觀者深具意義，因爲在大自然裡也可以觀察到類似的線條與方向關係。譬如，平行線常被認爲是寧靜或平靜的，就像海天一線，或是連綿的柔波細浪被推上海灘形成的線條。垂直線是強而有力的，譬如森林裡的參天松樹，或是都市裡高樓林立的天際線。對角線被認爲是活潑生動的，帶有一種動態感，好像可以對抗地心引力的牽制。譬如，隆起的山脈輪廓線就包含很多對角線。

三、形狀

當一條線的兩端相遇，閉合成一個定義清楚的空間時，一個「形狀」（shape）就產生了。這些閉合的線，或是形狀，是具有長度與寬度的二維平面區域。形狀可分爲兩類，一是有機的，譬如在大自然裡的形狀；二是人造的，譬如建築形態與幾何圖形。**有**

機形狀（organic shapes）通常是曲線的，意指由圓弧、波狀、曲線構成；幾何圖形（geometric shapes）通常是有稜角、挺直、剛硬的。有兩個例外是圓形和橢圓形，這兩個圖形可以在自然中找到，也可在機械製造的建築應用中找到。幾何圓形和橢圓形的「完美」，在於它們完美實踐了數學的精確；而自然中的圓形和橢圓形，通常存在著一些自然的不規則與不完美，反而帶來視覺上的趣味。還有許多其他形狀也同時隸屬於有機和幾何兩種分類中，但若這個形狀具有數學上的精確度，就應視為幾何圖形。

藝術家為了傳達不同想法或情緒，運用有機形狀和幾何圖形的方法也不同。若發揮到極致時，有機形狀表達了寧靜、和平、優美、高雅、流暢的直觀感覺和情緒。幾何圖形可傳達高智性的感覺，譬如，苛刻、固執不退、嚴厲、不知變通，也可傳達另一極端的感覺，譬如，過分簡單、天馬行空、天真童趣。各類形狀的組合千變萬化，每種變化傳達的訊息都有些微不同。

在藝術與劇場領域，形狀佔據空間。劇場藝術家運用形狀和空間的組合創造大的視覺畫面、傳達劇本觸發的想法和感覺。當我們運用速寫或繪畫等二維平面在想像劇場舞台時，可以看見舞台設計師在舞台空間中刻意安排的各種形狀。舞台上或設計圖上被形狀佔據的空間，被稱為**正空間**（positive space），而圍繞這些形狀的空間，被稱為**負空間**（negative space）。多個有機形狀的組合，會創造出有機的負空間；同理，多個幾何圖形的組合，會創造出幾何的負空間。

舞台上，正、負空間的配置，會決定演員在台上的移動模式。正空間（演員出入口、家具、其他舞台元素等）形塑了演員走位。負空間則是決定了演員動線（無論是採對角線方向移動、上舞台移動到下舞台、水平方向橫越舞台，還是蜿蜒繞路），而負空間又是由那些形狀所決定。

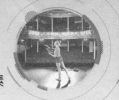

四、質量

　　當形狀在長與寬之外又多了一個維度，有了深度，形狀就變成了「質量」（mass），有時也稱爲「形體」（form）。質量從各種方向佔據空間，質量可以從不同的角度觀察，可用測量出的長、寬、高度來加以描述。質量暗示了體積與重量。我們可以在手裡握著一塊小質量或小形體，也可以站或坐在一塊較大的質量或形體上。

　　質量跟形狀一樣可以分成兩類：幾何（人造或機械製造）和有機（大自然裡的形狀和質量）。幾何質量和有機質量的特質，跟形狀相同。質量創造出的正、負空間關係也與形狀相同，不過是發生在三維空間而非二維空間。

　　透過燈光和加深陰影，可以表現或強調質量的長、寬、高度（深度）。譬如繪畫技法的中**明暗對比法**（chiaroscuro），指繪畫或雕塑運用明暗對比，製造三維立體感。這個強化作用是在「亮進暗退」的視覺原則下發生的。意思是，物體的亮部，感覺上好像往觀衆靠近，且會吸引觀者的注意，而設計中的暗部，則彷彿從觀者的觀察中退出或消失。但這個原則也非一體適用，在處理山水風景時，宜使用空氣透視法（atmospheric perspective）。當使空氣透視法時，在觀者眼中，愈遙遠的風景，色彩上的對比愈低且漸漸融入背景，譬如藍灰色景物襯著明亮的藍天。

　　燈光可以做出明暗對比的效果。光線以不同角度打在物體上，不同的亮部和暗部效果，可以加強營造有深度的錯覺，也可以讓深度彷彿消失。正面光打在物體上時，因爲自然的陰影都被光線洗去了，物體看起來就像是扁平的。如果光線的角度從正面慢慢移往側邊，物體上的亮部和暗部開始出現──這就是明暗對比法的效果。

劇場設計

不同角度的光線在質量或形體上的效果。左邊的人物一，是被正面光打亮；右邊的人物二，是被側燈打亮。

這樣的明暗對比，加上最亮和最暗之間自然產生的中間調，也就是灰部，會強調出立體感，加強體積與質量的存在感。

除了控制形體的亮與暗之外，形體也可以被抽象化，藉以增加表現力。當有機形狀或幾何圖形和質量被化約為最簡單的表現形式，或是被誇張扭曲到最風格化的狀態時，這些形狀就稱為**抽象的**（abstract）圖形。視覺抽象化的過程，是加以簡化，或是通則化，設計師較不傾向使用定義明確的形狀或質量來表現特定細節想法，而更傾向以誇張化或抽象化的形狀和質量，來表現更宏觀、更具代表性的概念。抽象圖形在非寫實劇場裡被應用得最成功，譬如荒謬劇場、表現主義的作品或是兒童劇場。

五、顏色

「顏色」的研究牽涉到光學原理，特別是電磁波譜中可見光譜的波長，以及光波如何進入人類眼睛、傳遞到大腦。視網膜中感

光部分的視錐細胞，含有不同的光感色素，可以察覺可見光譜中的不同部分。某些哺乳類，譬如人類是「三色視覺」的，意指感光視錐細胞有能力感受紅色、藍色、綠色。有些其他動物可以看見額外的電磁波譜範圍，擁有「四色視覺」（鳥類和蜜蜂可以看見人類看不到的顏色），還有些動物是「雙色視覺」（馬），或是「單色視覺」也就是全色盲（海豚、鯨魚、海豹），看得到的可見光譜範圍比人類還小，因此可以看到的顏色也較少。

可以經由通過三稜鏡的陽光，觀察到可見光譜裡的彩虹顏色。可見光譜中的顏色英文名稱縮寫，可以用「ROY G. BIV」這個虛構人名來幫助記憶，人名中每個字母都是顏色英文名稱的第一個字母：Red（紅）、Orange（橙）、Yellow（黃）、Green（綠）、Blue（藍）、Indigo（靛）、Violet（紫）。物體會自然吸收和反射電磁波譜中的某些波長或頻率，我們看見的物體顏色，就是那些被物體反射回來的波長或頻率。譬如，一顆紅蘋果，會吸收可見光譜中所有的波長，除了那些我們稱為紅色的波長。蘋果的本質不是紅色的，紅色只是人類看到蘋果，感知到那些被反射出來的波長。紅色只是發生在我們人類大腦裡的一種現象。

藝術家必須大致理解顏色的物理特質——光是如何生成，眼睛又是如何接收感受光。更重要的，我們一定要學會如何配色、顏色與顏色之間的關係、如何操作顏色為藝術加分。從達文西時代開始，科學家和藝術家就在發展各種顏色理論（color theory）。一般認為，牛頓於1976年發展出第一個色環。20世紀瑞士藝術家暨包浩斯學校講師約翰內斯‧伊登（Johannes Itten），進一步鑽研色彩理論。關於顏色的討論從未間斷，不過某些被普遍承認的色彩理論已經過反覆實驗，並被視為真實可信。譬如，顏料中有三原色（primary colors）：紅、黃、藍。原色與原色一比一地兩兩相加混合後，會創造出二次色（secondary colors）：橙、綠、紫。

二次色與鄰近原色一比一相加混合後，會創造出三次色（tertiary colors）：紅橙、紅紫、藍綠、藍紫、黃橙、黃綠。所有顏色都可以分成暖色（紅、橙、黃等）和冷色（藍、綠、紫等）。顏色的研究，或稱之為色彩學（chromatics），包含許多專有名詞。這些專有名詞和詞彙讓理解顏色以及顏色之間的關係更容易。更多關於「顏色理論專有名詞」請見附錄。

(一)色環

「色環」（color wheel）是一種代表可見光譜上所有顏色的環狀表格。色環是很實用的工具，可用來呈現顏色之間的關係，附錄「顏色理論專有名詞」中的配色概念都可以在色環的輔助下完成。無論是工作室藝術家（畫家、雕塑家等）、平面設計師、建築師或是劇場設計師，所有的藝術家都會用到色環。藉由製作自己的色環，藝術家可以對顏色之間的關係有更深的理解。譬如，互補色是色環上相對的兩色，距離180度。互補色在色環上的位置，說明了互補色之間的關係。譬如，將某色加入一點點互補色，或是在某色旁邊配上互補色，某色的彩度和亮度都會受影響。光色環和顏料色環不同，因為兩者的三原色不同。詳細色環製作方法請見本章末的活動練習。

(二)明度：黑色與白色的使用

因為黑色吸光、白色反光的特質，舞台上對這兩種顏料的使用非常謹慎。由於黑色會吸光，因此多數劇院都採用黑絨布幕。黑絨布幕會吸收所有漏光，且不會反射舞台上的燈光。當建築師和設計師希望讓某些物件在視覺上「消失」，他們就會用黑布、黑漆製造出一塊「空白」。劇場內部空間以及觀眾席或**前台**（front of

house），也因爲上述原因經常被漆成黑色的。舞台設計師和布景繪製師把翼幕、平台底部漆成黑色，也是爲了讓這些元素可以從視覺上消失。後台工作人員穿著黑衣黑褲，稱爲**黑衣人**（blacks），也是爲了不要吸引觀衆注意。當服裝設計師希望創造出群衆的統一感，或是希望這群人消失，也會使用黑色。但也有非使用黑色不可的時候，譬如在爲修女或神父的角色設計服裝時。這種狀況比較具挑戰性，由於黑色的吸光特質，加上劇場黑絨布幕環繞，很容易讓這些滿身黑的角色在該成爲觀衆視覺焦點時，卻反而消失在背景的一團黑暗中。

相反地，白色會反射所有光線，而且可以迅速聚焦。白色使用得宜時，是很有力的工具。但白色若是使用不當，也可能導致失焦，即焦點錯誤。設計師通常會避免使用純白色，而是改用摻了一點暖色或冷色的白色（摻一點紅、黃或藍色）。暖白色或冷白色在觀衆眼裡還是白色，但可以避面純白色會造成的問題：失焦或焦點錯誤，以及難以控制燈光的平衡。

(三)顏色心理學

在深入了解顏色這個設計元素的同時，也應該研究顏色對人類心理的影響：觀者在智性上和情緒上對顏色象徵意義的反應。設計師必須熟悉各種色彩的聯想，並且明白設計配色的影響力。如果目標觀衆與劇場設計師的文化背景不同，就必須對色彩心理學投注更多研究，因爲世界各地對顏色賦予的象徵意義都不同。一定要了解目標觀衆，並且理解他們對色彩的聯想，才能避免造成誤解。詳見附錄「顏色心理學」。

六、質感

「質感」（texture）是指物體表面的質感：物體表面相對的光滑感，像是打蠟後的大理石和不鏽鋼，或是粗糙感，如沙、樹皮和礫石。材質與觸覺有關，可能是實際的觸感，也可能是想像的觸感。譬如，我們觸摸磚塊側面時，會有尖銳、刺手、粗糙的觸感，或者當我們看到舞台上畫著一面磚牆布景時，也可以想像那種尖銳刺手的粗糙感。透過繪景技巧或是布料圖樣，可以創造出質感。這種視覺相關的「暗示性質感」，與觸覺相關的「觸覺性質感」是相對的。布料可以同時具有「觸覺性質感」（絲的觸感柔滑、粗麻布觸感粗糙），和透過顏色、圖樣、印花、織法表現出來的「暗示性質感」。舞台和服裝設計師先選擇可表達某個角色或環境的質感，形成一組適合這齣製作的質感組合，類似一組配色的概念，再利用繪景技巧或布料圖樣創造出「暗示性質感」，來加強「觸覺性質感」。

燈光摸不到、抓不到，因此燈光的質感是僅限於視覺的。燈光器材在保養良好、使用得宜的狀況下，投射出的燈光是滑順、均勻、圓錐狀光束。舞台燈光的質感是靠配件gobo創造的。gobo是一塊有圖案孔洞的薄金屬片，放入燈具插槽時，會在舞台上投射出光影圖樣。近年，玻璃gobo已被研發，可以在台上創造有顏色的質感。燈光公司製造的gobo圖案上百種，可以輕易創造出樹影、星空等圖樣。有時，煙、霧的效果，也可以創造燈光在舞台上的質感。

我們對質感都有自然的聯想。絲和緞、打蠟後的大理石、貴金屬、寶石都有滑順、滑溜的質感，傳達出都市的富裕和繁榮。粗麻布、粗糙的木材、粗糙的石頭，則傳達出自然質樸的鄉土環境。透過選擇材料、繪景技巧、布料圖樣或燈光效果，質感可以有許多表

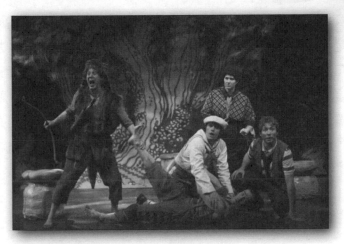

演員湯姆‧安格蘭（Tom Angland）、克里斯多福‧薩拉沙爾（Christopher Salazar）、溫蒂‧米裘‧派帛（Wendy Mitchell Piper）、羅伯特‧齊臣斯（Robert Kitchens）、約書亞‧吉比（Joshua Gibby）在充滿質感的舞台、燈光、服裝設計中進行演出。巴特經驗交換劇場製作《彼得潘》，劇作家J.M.貝瑞（J. M. Barrie），理查‧羅斯（Richard Rose）改編。舞台設計查爾斯‧凡斯（Charles Vess）、服裝設計艾曼達‧艾竺吉（Amanda Aldridge）、燈光設計陶德‧雷恩（Todd Wren），導演理查‧羅斯。劇照攝影莉亞‧普拉特爾（Leah Prater）。

現方式，可以達到的目的也很多。質感可以讓視覺效果更有趣，幫舞台或服裝元素製造出深度。質感是所有劇場設計師都會運用的設計元素，因為質感不但可以傳達許多關於角色和環境的訊息，還能強化製作的情緒氛圍與主題。

七、總結

　　點、線、形狀、質量、顏色、質感，這些設計元素都會對觀者傳達重要訊息，是劇場設計師向觀眾傳達情緒和想法的工具。因此，充分理解各設計元素及其變化背後的含義非常重要。學習視覺語言和學習一般口語語言非常類似，就是要讓視覺語言融入生活，

多接觸、沉浸在視覺語言中。我們從出生那天開始就在學習語言，不管是口語的還是視覺的。語言文字的能力可以透過學習，加強字彙和句法，視覺語言的溝通能力也是如此。對劇場設計師而言，視覺語言是一種持續不斷的終身學習。參觀美術館、博物館、藝廊，研究雜誌或產品包裝上的平面設計、進劇場看表演等，都可藉機觀察品評設計元素的使用。發展出一套有力的設計語言字彙且運用自如，是成為一位有影響力的劇場設計師的必備條件。

活動練習

活動1：自然／有機的形狀與質感

需要資料卡紙、鉛筆

限時30分鐘

1. 在資料卡紙上寫下以下情緒，每張紙寫一種情緒。寫好後，
 把這一疊紙卡放在一旁備用。

 · 絕望

 · 喜悅

 · 寧靜

 · 愛

 · 憤怒

2. 到戶外散步10分鐘，蒐集自然或有機的形狀和質感。蒐集物
 可以是花朵、石頭、樹皮、木枝、樹葉，或任何可以在自然
 中找到的物件。

3. 將蒐集到的物件放在桌上，花點時間仔細觀察這些物件的形
 狀，並加以互相比較、探索。

4. 把剛剛寫了情緒的資料卡放到桌上。把最能喚起該種情緒的
 物件材質或形狀，配上寫有該情緒的資料卡。

5. 經過這個活動，你能預測什麼樣的特定線條、形狀和質感，
 會喚起什麼樣的特定情緒和想法嗎？譬如，有稜角的線條會
 激發富攻擊性的想法和情緒嗎？或者，圓弧狀的線條和形狀
 會傳達溫馨舒適的想法和感覺嗎？記下你的觀察。

劇場設計

活動2：合作與設計元素探索——不規則曲線、點、形狀

需要一群朋友、紙、鉛筆、原子筆或麥克筆

限時15分鐘

1. 你需要找一群朋友一起進行這個活動。一定要在完全安靜無聲、沒有語言溝通的狀態下進行活動。每位參與者不能輪超過30秒。

2. 每個人都拿三張白紙，在每張紙上畫一個圖案：第一張畫一點，第二張畫一條線或不規則彎曲線，第三張畫一個簡單的形狀。

3. 所有紙上都畫好圖案後，傳給右手邊的朋友。

4. 在第一個人畫的圖上，第二個人再做一個很簡單的動作（畫點、不規則曲線或簡單形狀），然後傳給第三個人。

5. 以此類推，直到每個人都輪到四次，每張紙都被畫過四次。

6. 評估最後的成果。

7. 對於更動別人做的事，你有什麼感覺？對於別人更動你剛才做的事，你有什麼感覺？經過這個活動，你對於合作的本質有什麼想法？

活動3A：顏料色環

準備圖畫紙板或水彩紙（至少9吋×11吋，即約23公分×28公分）、水彩顏料（含紅、藍、黃、黑和白色）、量角器、圓規、鉛筆、尺、黑色細字麥克筆（詳見附錄「顏色理論專有名詞」，頁273）。

色環的製作需要一個直徑至少6吋（即約15公分）的正圓形。色環上各顏色的位置，代表了顏料色彩的混色效果。

1. 以鉛筆將水彩紙從長邊與寬邊各畫出一條中線，兩條中線的交點就是色環的中心。

2. 以此交點為圓心，用圓規畫出至少6吋的圓。

3. 先前的兩條中線已將圓等分成四份。用鉛筆淺淺地在圓周上標示出顏色的位置：首先要標出的四個顏色，就位在兩條中線與圓周相交的四個點上。紅色在上半圓的正中央、黃橙色在右、藍紫色在左、綠色在下半圓正中央。

4. 以量角器和鉛筆在圓周上每30度做一標示，從紅色開始，順時鐘繞圓周一圈，可將圓劃分為12等份。

5. 暫時以鉛筆標註12等份的顏色名稱：從位在正上方的紅色開始，順時鐘依序為：紅色（上半圓正中央）、紅橙、橙、黃橙、黃、黃綠、綠（下半圓正中央）、藍綠、藍、藍紫、紫、紅紫。

6. 開始上色（若不確定如何使用水彩，可上網搜尋「水彩入門」，有許多教學網頁或影片）。第一步，從色環上的原色開始上色：紅、黃、藍。把顏料塗在鉛筆標記的周圍，塗成一個小圓形或小方形。一定要精準正確地上色。

7. 第二步是塗上二次色：橙、綠、紫。把一點黃色，加上等量的紅色，混合出橙色。色環上，橙色位在紅色與黃色之間且與兩原色等距，就代表了上述的混色過程。綠色、紫色的產生方式與色環位置也是同樣的道理：色環上，綠色位在黃色與藍色的正中間，就是以視覺方式呈現綠色是等量的黃色和藍色相加的結果。而色環上，紫色位在藍色與紅色的正中間，也代表了這個二次色的產生方式。把原色和二次色塗在精準正確的位置，才能製作出成功的色環（若能自行從原色調製出二次色和三次色，而非使用廠商調製販售的顏料，會讓這個色環製作活動更有意義。讓色環製作更順利的方法之一是，先在調色盤上調好顏色，再進行上色）。

8. 第三步，調出三次色，塗在原色與二次色之間的正中央。紅

橙色位在色環上紅色和橙色的正中央，表示紅橙色是等量的紅和橙混合而成。紅紫色位在色環上紅色和紫色的正中央，以此類推。再次強調，準確的測量、準確的上色、準確的調色，是色環的必備條件。

9.原色、二次色、三次色都上色後，色環就大致完成了。上色後，還需為分類標名稱。標註的分類名稱應包括以下：

· 原色：通常在色環中央以三角形連結三原色的三點，並註明「原色」。

· 二次色：通常在色環中央以三角形連結三個二次色的三點，並註明「二次色」。

· 三次色：通常在色環中央以六角形連結六個三次色的六點，並註明「三次色」。

· 暖色（warm colors）：通常標註在色環有紅、橙、黃等色的那一側。

· 冷色（cool colors）：通常標註在色環有藍、綠、紫等色的那一側。

· 互補色（complementary colors）：通常在色環中央以直線連結某一原色和其對面的顏色，譬如，紅色和綠色。

活動3B：明度階

明度階（value chart）呈現出一個顏色從淺到暗的變化。一個顏色加上白色，會調製出該顏色的「淡色」（tint），而一個顏色加上黑色，會調製出該顏色的「暗色」（shade）。明度（value）就是一個顏色的明暗程度。

1.用鉛筆在水彩紙上畫出一條直線。每隔1吋（即約2.5公分）標出一格，在線上共需畫出11格。明度階上的每一階顏色，都需仔細畫在鉛筆標出的1吋格子裡。正中央的那一階／格是

某一原色，此原色的一側是該色明度漸高的五階淡色，另一側是明度漸低的五階暗色。

2.在選定的原色中，以固定方法、逐次增加等量的白色，調製出淡色部分。淡色至少要有五階變化，將每一次混色的結果塗在1吋格子裡。

3.在選定的原色中，以固定方法、逐次增加等量的黑色，調製出暗色部分。暗色至少要有五階變化，將每一次混色的結果塗在1吋格子裡。

4.將整組活動練習標名為「明度階」，並註明「淡色」和「暗色」。

活動3C：彩度階

彩度階（intensity chart）呈現兩種顏色，某一原色和其互補色，逐步互相混合呈現出鮮豔程度的變化。彩度（intensity）就是一個顏色的鮮豔程度或暗濁程度。

1.用鉛筆在水彩紙上畫出一條直線。每隔1吋（即約2.5公分）標出一格，在線上共需畫出10格。彩度階上的每一階顏色，都需仔細畫在鉛筆標出的1吋格子裡。某一端的最後一階／格是某一原色，另一端是該色的互補色（譬如紅色和綠色）。

2.在選定的原色中，以固定方法、逐次增加等量的少量互補色，在調色盤中調製出理想的顏色，再進行上色。第一階是某一原色與一滴其互補色的混色結果，第二階是某一原色與兩滴其互補色的混色結果，以此類推，調製出五到十階彩度的變化，將每一次混色的結果塗在1吋格子裡。

3.彩度階上的各階顏色，應該隨著原色愈加愈多互補色，而變得愈來愈暗濁。

4.將整組活動練習標名為「彩度階」。

活動4：燈光色紙色環

準備一張至少12吋×12吋（即約30公分×30公分）的圖畫紙板、色紙色票本、量角器、彈簧圓規、鉛筆、尺、剪刀、口紅膠

1. 用鉛筆從圖畫紙板的長邊和寬邊輕輕標出兩條互相垂直的中線，兩條中線的交點就是紙板的中心。
2. 以彈簧圓規在圖畫紙板上畫出10個同心圓。最小的圓直徑長1吋（約2.5公分）。每一圈的半徑都比前一圈增加1/2吋（約1.3公分）。最外圈的直徑長10吋（約25.4公分）。
3. 以量角器將圓分成六等份（每60度為一等份）。
4. 從上半圓的正中央開始，順時鐘依序標註為紅色、琥珀色、綠色、青色、藍色、洋紅色。將有如靶心的位置標註「原色」（紅、藍、綠）和「二次色」（洋紅、青、琥珀）。
5. 將靶心標註為0度，最外圈為100度，這度數是用來表示色紙的透光率（光線穿透色紙的百分比）。
6. 在色紙色票本上盡可能挑出最接近三原色的色紙，記錄其色號及透光率，剪下一小塊樣品（若該色紙沒有提供透光率，則自行比較目測）。
7. 將剪下的小塊色紙樣品貼在色環上適當的顏色與透光率位置。
8. 在色環上標註生產廠商名的英文縮寫及色紙號碼。
9. 重複上述步驟，為色環盡可能挑出最接近二次色的色紙。
10. 重複上述步驟，挑出透光率最高及最低的色紙。
11. 繼續為色環挑色紙，色環上應至少貼有25塊色紙樣品。
12. 當想要在舞台上打出互補色的染色燈光（wash lighting）時，建議使用透光率接近的色紙。在為一齣製作挑色紙時，你覺得燈光色紙色環及上面的資訊有什麼幫助？

設計原則和視覺構圖

- 平衡
- 比例
- 節奏
- 變化
- 統一性
- 視覺構圖
- 總結

要做出心目中理想的設計成果，設計師需運用第五章討論的設計元素，創造出本章將討論的各種設計原則。不論對何種藝術形式而言，設計元素（design elements）、設計原則（design principles），以及該類別下的從屬專有名詞，都是藝術家描述視覺呈現時可使用的字彙。如同雞蛋、牛油、麵粉和奶油，同樣的原料組合在一起時可以做出蛋糕、麵包或布丁，設計元素如點、線、形狀、質量、顏色和質感互相組合時，不同的組合方式也會有不同的效果。這些設計元素組合出來的效果就稱為「設計原則」：平衡、比例、節奏、變化和對比，統一性及和諧。

所有設計原則都是密切相關、共生合作的。譬如，「平衡」會受「對比」影響，「節奏」也會影響「統一性」，「變化」會大大影響任何劇場設計的「比例」。每個設計原則都可以補充和加強其他原則產生的效果。設計師不只要學會使用個別設計原則，也要學會將多個原則加以組合運用，以期向觀眾傳達特定的想法。

所有藝術作品中都蘊含了設計原則。設計原則讓基本設計元素有了組織、結構和視覺意義。對初學者而言，設計原則可能很難在腦中形成具體概念，也很難掌握。更混淆的是，這些原則的名稱不固定，譬如，當有些人使用「層次」（gradation）、「重複」（repetition）和「支配」（dominance）時，又有些其他出處（如本書）會使用「變化」、「節奏」和「比例」。初學者必須體認到，這兩套名稱都是在試著描述相同的視覺現象。重點是，要對這些專有名詞背後所代表的視覺原則有清楚的理解，這比起在口頭上賣弄特定術語來得重要多了。無論使用何種名稱，好的劇場設計師都必須澈底理解設計原則。設計學生從設計的基礎元件（設計元素）開始，進而認識有效組合這些元素的方法（設計原則），經過實驗和實踐，終能學會創造有目的、有效、有統一性的劇場製作。本章將陳述各個設計原則的內涵，並試圖在一個劇場製作的前提下，描述

美學上各原則之間的關係——即視覺構圖。

一、平衡

平衡（balance）可以指等量的重量、數量、量體或體積。在劇場設計中，平衡原則是指視覺上的平衡。要達到視覺平衡有三種方法：對稱平衡、不對稱平衡、輻射平衡。每種平衡方法都各蘊含了獨特的情緒特質。

對稱平衡（symmetrical balance也常稱爲形式平衡）是在一條明確的或暗示的對稱軸／中心線兩側，都有重複的視覺元素。這些元素可以是同樣大小、形狀、位置或顏色。採用對稱平衡的設計會散發出強烈的形式感、秩序感、穩定感和可預測性。許多建築都採用對稱平衡：古典希臘羅馬的藝術和建築、多數的美國華盛頓D.C.政府建物、美軍制服、法院、教堂等，通常都在線條、形狀和質量上有對稱平衡感。然而，對稱平衡使用不當，也可能讓設計顯得僵固呆板，甚至無聊。如果這不是想要的效果，設計師也可以利用後面

對稱平衡的例子。

將提到的「變化」和「對比」原則，來避免形式平衡帶來的僵固感。譬如，簡單的形狀變化或改變顏色，都可以讓形式對稱的設計變得活潑、更有動態感。

第二種平衡，也就是不對稱平衡（asymmetrical balance），同樣也是在一條明確的或暗示的對稱軸兩側有重複的視覺元素，不過，兩側物件的質量、形狀、顏色或大小不同。我們可以將不對稱平衡想像為，蹺蹺板兩邊坐著體型大小不同的兩個小孩。調整小孩距離支點或中心線的位置，可以達到物理上的平衡。要取得視覺上的不對稱平衡，也可以使用類似方法。譬如，設計師可以在右上舞台擺放較大、色彩較暗淡的質量，然後再以不對稱平衡的手法在左下舞台擺放較小、色彩較明亮的物件。如同蹺蹺板上的小孩，物件擺放的位置，就是取得視覺平衡的關鍵。不對稱平衡的設計給人感覺較活潑有趣，不像對稱平衡有那麼重的形式感，這也是不對稱平衡較常被採用的原因。

不對稱平衡的例子。

第三種平衡是輻射平衡（radial balance），是指從共同的中心向外放射出視覺上的射線。譬如，雛菊圍繞花心長出一圈花瓣，就是大自然中輻射平衡的例子。此種視覺平衡原則，暗示著能量與運動，給人感覺獨特、帶有強烈動態感，且有一目瞭然的視覺焦點。音樂劇、兒童劇場，以及許多非寫實的製作，都會採用這種視覺呈現方式。有些劇本裡的世界是以某一主要角色為中心，所有人事物都繞著主角打轉，如表現主義作品。在為這種劇本做設計時，輻射平衡原則可使主題更明顯強烈。

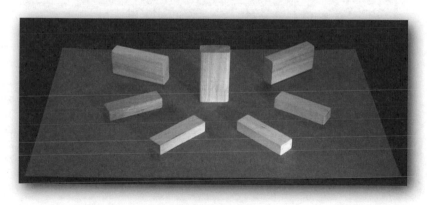

輻射平衡的例子。

要做出完全沒有一絲平衡的構圖是非常困難的，雖然設計師有時就是想要做到視覺上的「缺乏平衡」。視覺上或生活上，我們尋求秩序、比例、平衡，這是天性使然。因為這種人類的自然傾向，會使刻意失衡的設計令人緊張不安。每一種上述的平衡都會傳達不同的感覺。相對地，創造不平衡的設計也會傳達一種特定的感覺。當你在實驗各種平衡的方法（對稱平衡、不對稱平衡、輻射平衡）時，請特別留意各方法所傳達的感覺。

《格子四重唱》（*Forever Plaid*）在舞台設計和走位上的對稱平衡。《格子四重唱》的原始製作由斯圖爾特‧羅斯（Stuart Ross）編劇、導演、編舞。此張劇照中的巴特經驗交換劇場製作，由羅伯特‧藍道（Robert Randle）導演、編舞，舞台設計戴爾‧喬丹（Dale Jordan）、服裝設計凱莉‧詹肯絲（Kelly Jenkins）、燈光設計麥可‧巴納特（Michael Barnett）。格子四重唱成員由凱文‧葛林（Kevin Green）、史蒂芬‧道格拉斯‧史都華（Steven Douglas Stewart）、派翠克‧歐尼爾（Patrick O'Neill）、克里斯‧范恩（Chris Vaughn）飾演。感謝莉亞‧普拉特爾提供劇照。

二、比例

比例（proportion）可以簡單定義爲物件彼此之間的視覺大小關係。美國《韋氏字典》中，將比例定義爲：「部分與部分之間及整體之間，在大小規模、數量、程度上的關係。」在觀眾眼中，台上的物件和表演者，無論看起來是大或小、豐腴或細瘦、雄偉或微渺，都是一種相對的感覺。身爲人類，我們自然會以人類的尺度去衡量世界萬物。視覺比例是一種相對關係：跟人類體型差不多大小

的事物，被視為「平均」；比人類體型大的事物，則被認為是「巨大」，以此類推（如果我們是昆蟲，我們對比例的感覺自然完全不同）。劇場通常是搬演人的故事、人的感情，因此舞台上的比例通常也是根據人類的尺度做設計。設計師時常刻意玩弄比例，做出「放大現實」或「縮小現實」的設計選擇，藉此表現主題。

平衡原則和比例原則，兩者的關係特別密切。設計師常會同時使用平衡和比例原則，幫助聚焦或創造令人感興趣的點。譬如，你若能想像右下舞台聚光燈內站著一位戴鮮黃色超大帽子的主要表演者，而左上舞台微弱的光線裡則有一群戴著深棕色小帽的配角在合聲伴唱，那你的想像就是利用了平衡和比例原則，並以走位營造出視覺焦點。

三、節奏

節奏（rhythm）可以是關於身體的、聽覺的、視覺的體驗。人類對節奏有本能的反應。從在母親子宮的胎兒時期開始，節奏和律動就形塑著我們的生命。視覺節奏暗示著身體的感覺、拍子和聲音。我們對節奏的感覺是一種本能，如同我們對心跳、眨眼或其他自然節奏一樣。藉由重複的線條、形狀、顏色、質感或空間，可以創造出視覺節奏。重複（repetition）的效果也會創造出速度感和動態感。我們的眼睛天生就會追逐有節奏感的圖樣，因此當需要創造動態、方向、焦點時，就可以利用節奏原則。好的設計師懂得在設計中掌握節奏、動態、方向的特質，藉此有效傳達情緒氛圍、主題和故事。

如同演員和導演會將劇本分成「拍子」，設計師也必須懂得分析出劇本中隱含的節奏。設計師會試圖以視覺節奏原則重現劇本的節奏，使劇本的節奏更明顯。視覺節奏暗示著速度和律動，譬如，

視覺節奏的例子。

高度重複、間隙緊密的圖樣，具有快節奏和律動，而元素較少、間隙較寬闊的圖樣，其節奏與律動則相對較慢。有節奏感的圖樣也會帶有情緒。單純、可預期的圖樣，會向觀眾傳達某種特定的情緒氛圍或想法，而複雜、不規則的圖樣所傳達的情緒或想法也會非常不同。

根據史坦貝克（John Steinbeck）中篇小說《人鼠之間》（*Of Mice and Men*）改編的劇本，是關於美國大蕭條時期在加州牧場工作的兩個移民工的故事，節奏的運用適切表現了他們人生的高點與低谷。兩位主角藍尼和喬治，代表了在美國史上最艱困時期，人們極度艱辛的日常處境。兩人夢想著穩定的生活，卻因經濟和身體因素，讓他們的人生距離安穩越來越遠。他們人生的高點只存在於對好日子的夢想，低谷則是經濟困境的殘酷現實。藍尼和喬治在體型上和智識上都呈現出對比。不單如此，劇中的角色個性、戲劇結構、戲劇動作都運用了對比：大和小、複雜和簡單、暴力和溫柔。這些對比給了這個劇本特殊而難以預料的節奏感。任何一檔設計得宜的《人鼠之間》製作，都會在視覺上呈現交替出現的對比節奏——這就是以視覺手法表現起伏不定的史坦貝克世界。

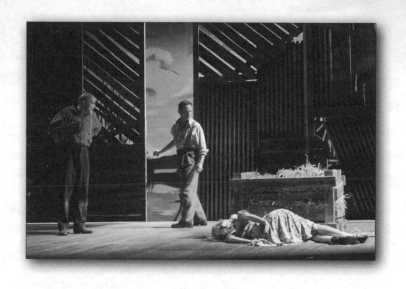

視覺節奏運用在巴特經驗交換劇場的製作《人鼠之間》。作者為史坦貝克，舞台設計雪莉‧普拉‧迪沃（Cheri Prough DeVol）、服裝設計艾曼達‧艾竺吉、燈光設計盧卡斯‧班傑明‧克萊奇（Lucas Benjaminh Krech）、導演凱蒂‧布琅。表演者尤金‧武夫（Eugene Wolf）、約翰‧哈迪（John Hardy），和艾希利‧坎伯斯（Ashley Campos）。劇照攝影莉亞‧普拉特爾。

四、變化

　　變化（variation）是指，設計師改變任何設計元素的形態、位置或狀態，也就是改變視覺現狀。譬如，一系列短線被一條長線打斷了，或是一系列圓圈當中有一個虛線構成的長方形，或甚至許多簡單起伏的形狀或顏色有規律地穿插著直線，這些都是變化的例子。設計中的視覺變化，不只可以讓視覺呈現更有趣，也可以製造視覺焦點。變化原則運用得好，就可以控制觀眾的目光，在演出的任何時間點引導他們的注意力。在劇情的關鍵時刻，適切使用變化原則，就是在以視覺手法幫助表現文本。

為了說明變化原則，請想像舞台上有一個大型音樂劇的合唱隊，隊員穿著藍色和綠色服裝，他們以藍、綠、藍、綠的順序站成一排。變化隊形時，兩種顏色組成的圖樣自然會跟著改變。或許會變成藍、藍、綠、綠、藍、藍、……。同時，燈光以柔和的冷色染色燈光（wash）加強藍和綠的服裝配色。現在想像在這群不斷變化的藍藍綠綠當中，加進了一位身穿紅色的表演者。這位紅衣表演者可能是被暖色系的聚光燈獨立出來，他看來與眾不同、獨具一格。觀眾會立刻被這位紅衣表演者吸引，因為台上出現冷色群體與暖色個人的強烈對比（極端的變化）。從上述這個簡單情境可觀察到，搭配使用變化和對比原則，可以成功創造出這一場景裡的重點畫面。

對比──變化的一種

變化和對比原則是兩個密切相關的概念。我們在做出對比時，其實也正在做出變化。對比就是在表現變化，但變化不見得就會形成對比。有些設計師將對比視為變化的極致，因此認為對比也是變化的一種。

設計師在採用對比原則之前，必須先理解對比（contrast）的含義。美國《韋氏字典》將對比定義為：「相鄰部分在顏色、情緒、色調或亮度上的差異。」換句話說，在使用對比原則時，設計師將非常不同的事物擺在一起放到舞台上，藉由並置兩種極端所產生的效果，製造視覺衝擊。採取對比原則時，設計師就是在玩視覺極端：譬如，亮緊鄰著暗、大緊鄰著小、快緊鄰著慢。某單一事物與整體構圖裡的其他事物所產生的對比或差異越大，越能吸引觀眾的注意、成為焦點所在。能在演出情節的關鍵時刻，引導觀眾注意力，讓他們看向該看的地方，就代表設計師掌握了一個非常有力的

設計工具。

　　劇本裡多數戲劇動作都會牽涉到角色之間的衝突。設計中的對比或極端變化若使用得好，角色之間的衝突通常也可以被清楚呈現。譬如，田納西・威廉斯的劇本《慾望街車》中，白蘭琪和史丹利就是兩個互相矛盾的極端。白蘭琪是位空靈的女性，非常纖弱、感性。史丹利則通常被視為粗暴的硬漢。在該劇最著名的一景中，史丹利通常以裸上身或背心搭配工作褲的造型出現。白蘭琪則是穿著飄逸的紗質多層次蛋糕連身裙。兩人的服裝在線條、質量、質感方面都構成對比，適切反映了角色個性上的對比。

五、統一性

　　為了要向觀眾清楚傳達想法和感覺，舞台設計、服裝設計、燈光設計中所有元素一定要彼此統一——所有的設計都要看起來是來自同一個世界，訴說著同一個故事。製作中的各個設計領域之間也要互相統一——服裝和舞台和燈光要彼此統一。統一性（unity）是指完整、不分裂、不破碎的狀態。在具有統一性的設計中，主要元素會有種歸屬感，統合為一體的感覺。統一性也可以指構圖各部分都服膺同一個主要理念。各個設計領域（服裝、舞台、燈光）會有條不紊、同心協力地工作，不會為了自我表現，爭奇鬥豔互相搶焦。各設計領域會在視覺上互相支援補充，彼此協調，努力表達事前共同決議的製作理念。

　　讓製作的設計達到統一性的方法有很多，其一是挑選一個設計元素，並以同樣的方式貫徹在所有設計中。譬如，紅色可以貫穿使用（但並非只使用紅色）在服裝、舞台、燈光。對整體製作設計而言，紅色成為統合所有他者的設計元素。任何一個第五章提到的設計元素，都可以成為統合元素。通常會根據製作理念中某

個重要想法，來選擇統合元素。譬如，莎士比亞《仲夏夜之夢》
（*Midsummer Night's Dream*）的製作理念可能是，愛與自然的力量
可以超越社會規範的束縛。如此一來，在開場第一景的雅典，或可
使用筆直、厚重、充滿限制意味的線條。當雅典人開始往森林移
動，舞台、服裝、燈光的線條可以變得越來越輕盈、富有曲線美
感。

　　「統一性」與「缺乏變化」不同，設計師千萬不要搞混了。
劇場設計統合為一時，不代表就沒有變化。統一性的意思是，各個
元素具有一致感，在視覺上很合情合理地在一起。如果設計缺乏變
化，或許會看起來很有統一性，但也失去了動感，很可能陷入呆板
僵固、無聊、無趣。製作團隊（導演、音樂總監、編舞、設計師）
應儘早展開密切合作，才有機會合作出具有統一性的製作設計。

和諧——統一性的一種

　　許多設計師認為，和諧是統一性的一種面向。和諧
（harmony）被定義為「為複雜但悅目的視覺組合做出令人滿意的
安排」。設計中的和諧，有相互合意的感覺，且是統一性原則的最
佳運用方式。和諧的劇場設計，不但令人感覺賞心悅目，且是適合
這個製作、屬於這個製作的設計。

　　「統一性」與「和諧」是有區別的。可能的狀況是（有時甚至
傾向如此），製作的某些設計面向，看起來是來自同一個世界，但
卻一點也不賞心悅目。如果劇本的主題就是要表達不和諧的感覺，
設計師往往會故意做出不和諧的設計。然而，這個不和諧的設計還
是要與製作中的各個元素統合為一體。很重要的觀念是，即使試圖
透過不和諧的設計元素組合，表達不和諧的主題，但在整體製作面
還是必須具有統一性的整體感。

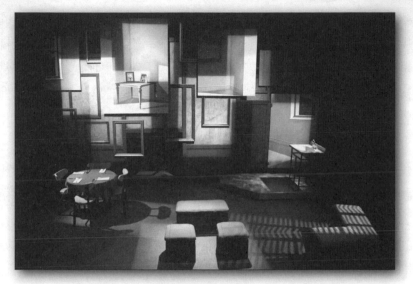

舞台設計中的統一性、和諧、對比和變化原則。巴特經驗交換劇場的製作《四地》（*Four Places*），作者爲喬爾‧德雷克‧強生（Joel Drake Johnson）。舞台設計戴瑞克‧史密斯（Derek Smith）、服裝設計艾德莉安‧韋伯（Adrienne Webber）、燈光設計雪莉‧普拉‧迪沃，導演理查‧羅斯，感謝莉亞‧普拉特爾提供劇照。

六、視覺構圖

　　在編排視覺呈現時，我們會有目的地組合各種設計元素，安排出一個個構圖或畫面。此過程中，我們應時時將設計原則放在心上。劇場設計師同心協力創造出的視覺構圖，是爲了好好說出劇作家的故事，幫助表演藝術家們完成演出。除了演員，表演藝術家還包括導演、編舞、武術設計師、音樂總監等。服裝、舞台、燈光設計師在做設計時，應時時將這些表演藝術家的工作放在心上，尤其是負責安排演員或舞者走位的導演和編舞，因爲走位是完成舞台視覺構圖的最後一步。表演團隊和製作團隊的有效溝通，是劇場演出成功的關鍵。若是台上表演者缺少適當的視覺輔助及支援，大家會

認為是設計師失職。在紐約百老匯製作、甚至電影製作中,設計的視覺輔助已經好到讓觀衆覺得理所當然。有經驗的專家做起事來總是舉重若輕,這道理放諸四海皆然。實際上,設計師需要一套非常複雜的編排組織技巧,才能有效協調設計元素和設計原則、與其他設計師溝通合作、同時支援輔助表演藝術家的需求。

劇場設計和舞台視覺構圖的過程,其實跟視覺藝術、雕塑、纖維藝術、繪畫等遵循著相同的視覺原則。先前討論的設計元素和設計原則都是挪用自上述的藝術學科。既然劇場設計也是一種藝術表現媒材,特殊之處只在於協作與轉瞬即逝的特性,那麼藝術世界的許多法則自然也都適用於劇場世界。以下將討論更多視覺構圖原則,以及這些原則在劇場設計環境的應用。

(一)正空間和負空間

表演者和物件在任何視覺構圖中所佔據的空間,稱爲「正空間」(positive space)。負空間(negative space,平面設計中稱爲「空白」或「留白」)是沒有物件或表演者的空間。聰明地操作正、負空間,讓觀者的眼與腦有「在刺激之間休息」的機會,才能讓下一個刺激產生更大的衝擊力道。如同作曲家會在譜曲過程用到休止符,畫家、平面設計師、劇場設計師在創造視覺構圖時,也會同時思考空間的虛(空白空間、空隙)與實(被人事物佔據的空間)。不過,劇場設計師的挑戰還多了一層,因爲劇場裡的負空間是會隨著時間流動改變的,這使得做設計時的考量更形複雜。

設計初學者常見的狀況是,花太多時間心力在填滿正空間,而忽略負空間的重要性。負空間有自己的「形狀」,理應獲得同等的關注。設計師應該問自己:在我的設計裡,負空間是垂直的、對角線的、還是水平的?是幾何圖形,還是有機形狀?負空間有幫助

正空間表現主題和情緒氛圍嗎？演員上台後，舞台空間會看起來如何——演員的存在，會對正、負空間產生什麼影響？由於演員會循著負空間在道具布景之間移動，負空間的形狀是如何影響他們的移動方式？隨著設計經驗的累積，設計師會越來越能體會負空間的力量，設計時也會花一樣多的時間在思考「留白的空間」和「被填滿的空間」。

(二)三分法

　　除了正、負空間，構圖時還有許多要考量的事。設計師需謹記的原則如：「比起水平線或垂直線，對角線通常更具動態感。」「物件的數量，奇數比雙數更有趣。」另一值得考量、讓劇場設計更有力的原則是「三分法」（rules of thirds）。攝影師、畫家、平面設計師，以及許多劇場設計專業都慣常採用三分法。三分法（又稱為井字法），是指將「畫布」、演員或舞台空間，從水平方向均分成三等份，再從垂直方向均分成三等份（你可以在心裡想像均分的效果，或畫在紙上）。根據三分法，設計師應將重要視覺元素安排在這四條線的交叉點上，營造最有力的視覺衝擊感。

(三)西方觀眾習慣由左看到右

　　我們的閱讀習慣（西方文化是由左至右，東方文化是由右至左）影響著我們的設計和藝術。因為這個習慣對觀眾吸收藝術作品的影響非常大。許多西方視覺藝術家的共識是，觀者的視線會從左邊「進入」作品，再從右邊「離開」。有些研究聲稱有更精確的視線進出點：觀者的視線會從作品左下方進入，再從右上方離開。對東方藝術家和觀眾而言則是相反的狀況。如同視覺藝術家，劇場設計師必須體認到西方觀眾是由左至右「閱讀」設計作品。由於這個

現象，有些人會認爲右下舞台（左觀眾席）是台上最「舒服」的位置，而左上舞台（右觀眾席）則是地位最不利、最不起眼的位置之一。位在舞台中央的中上舞台、中下舞台當然是最有力的位置（上舞台對服裝的展現特別有利，因爲此時演員服裝在視覺平面的位置，與中下舞台之演員臉部接近）。

西方的設計師和導演也可以故意挑戰這種由左至右的閱讀習慣，製造觀眾觀賞時的不舒適感。他們可以刻意安排關鍵人事物或設計元素的位置，強迫觀眾由右至左閱讀這個設計。這種違背觀眾直覺與習慣的做法，適用於劇本出現令人不安的主題時，或是凶殺、騷亂即將接連發生前的場景。

(四)觀點

這是個關於風格的術語，經常在文學與藝術中出現。劇場藝術與文學、藝術密不可分，爲了劇場設計的目的，「觀點」（point of view）在此表示兩個同時發生卻不相同的特色：一是較抽象的、關於主題的或文學的觀點；二是物理的、技術的、藝術的觀點，也稱爲「視角」。所有畫家、攝影師、劇場設計師在創作時，都會有意或直覺地選擇文學和藝術的觀點。

文學和藝術兩種觀點的關係密切且互相影響，有時甚至難以分辨兩種觀點的起始與結束。文學和藝術觀點兩者可直接以「觀點」統稱。但即便如此，設計師仍須謹記文學觀點是透過作品傳達的觀點（被劇作家和設計師掌握的主題、情緒氛圍，再透過設計傳達給觀眾）。藝術觀點則會考慮視角或觀眾的觀點（觀眾看到什麼、是以什麼方式被看到的）。許多設計師在設想觀點時都仰賴直覺，但清楚意識到這個風格重點，對劇場設計有莫大幫助。

(五)少即是多

保持單純、恰當、有效率，產生的衝擊力道會更大。換句話說，小兵可立大功、星火足以燎原、涓滴可以成河，小努力可成就大效果。今日許多劇場專業經常視這些話為自己的工作哲學，他們追求的是清晰、組織規劃良好、精熟專業的藝術表達。「綜效」（synergy）是另個相關的術語。「綜效」是指，一加一會大於二，整體會大於部分的總和。劇場設計是一個合作的事業，當設計師秉持「少即是多」的哲學時，他們最有可能合作出有綜效的設計成果。要真正實踐少即是多的原則，台上各層面都必須有效率地（有綜效地）共創出期望中的效果。理想上，劇場藝術家在創造舞台上的視覺構圖時，會結合「少即是多」和「綜效」的想法。當設計師可以持續且刻意地僅用少量視覺元素，就能「說很多」，即表示其經驗的純熟和技巧的深厚。

七、總結

設計師不需恪守上述各個構圖原則。然而，設計師必須理解並且精熟所有的標準（以及設計元素和原則）的使用。設計師有可能因為某演出計畫的需求而故意破格。要創造有意義有感情的藝術，就是要創造抓住觀眾注意力和想像力的構圖。劇場設計涉及到文學作品或劇本的詮釋，並且要將觀眾搬到故事裡的世界。詮釋的過程與方法，仰賴藝術家圓熟操作設計元素和原則，成為引人深思、激發感動的藝術作品。做劇場設計，需要對多種技術和藝術技巧融會貫通，並進行複雜的編織與安排。

劇場設計

活動練習

活動1：平衡

準備積木、彩色圖畫紙、筆記本、鉛筆

限時10分鐘

1. 寫下「對稱平衡」、「不對稱平衡」、「輻射平衡」。
2. 記住上述三種平衡的名稱和定義，用三張黑色圖畫紙和積木創造出代表上述三種平衡的立體結構（如果沒有積木，可以用彩色圖畫紙創造出二維平面的構圖）。
3. 觀察你創造出來的結構／構圖，在三種平衡的名稱之下列出形容詞，描述這些結構／構圖給你的感覺。

活動2：比例

準備彩色圖畫紙、筆記本、鉛筆

限時10分鐘

1. 從彩色圖畫紙上，剪下大小差不多的有機形狀或幾何圖形。
2. 現在從紙上剪下兩個形狀差不多，但一個很大、一個很小的圖形。
3. 把剛才剪下的圖形一字排開在紙上，其中形狀相似、大小不同的那組圖形是否更吸睛？
4. 把很大的圖形放在前景，很小的圖形放在背景，是否有景深出現？
5. 用剪下的圖形擺出幾個構圖畫面。
6. 重新檢視你的構圖，哪些構圖關係特別突出？有哪個構圖創

造出有趣的景深？

活動3：變化

準備10張便利貼、筆記本、鉛筆、彩色鉛筆

限時30分鐘

1.做一本「手翻動畫書」，示範如何在動畫中運用「變化」創造動態感。

2.可從簡單的主題開始，譬如月亮的圓缺變化、衛星繞著行星公轉、哭臉變成笑臉、火柴人網球賽等。

3.在筆記本的一頁上，畫出十個格子，作為這本「手翻動畫書」的分鏡圖。

4.在分鏡圖第一格畫出你的動畫主題。

5.在接下來的每一格分鏡圖裡，規劃每格動畫的些微變化。

6.把分鏡圖上的內容，轉繪到一張張便利貼上。建議由終而始，從第10頁開始畫，在畫第9頁時可以參考第10頁的動作狀態，以此類推。

7.10張便利貼都畫好後，翻翻看動畫效果如何。

8.現在再回去補上靜態元素，譬如背景或邊框。加上靜態元素後，動畫是否看來更有趣？

9.用彩色鉛筆替動畫上色，添加了顏色這個設計元素後，視覺上是否更有趣了？

活動4：視覺構圖

準備雜誌、描圖紙、尺、鉛筆

限時20分鐘

1.花5分鐘在雜誌、明信片或書籍上蒐集兩張圖片（視覺構圖）。

2.用描圖紙、尺、細字鉛筆或筆，描出圖片的邊框或格式（應為長方形或正方形）。

3.在描圖紙上的長方形框線之內，用尺和鉛筆從垂直方向均分成三等份，再從水平方向均分成三等份，畫完的效果應該類似玩圈圈叉叉的井字圖案。

4.將畫好線的描圖紙放到圖片上。

5.圖片的視覺構圖有符合三分法嗎？（重要視覺元素有落在垂直線和水平線的交叉點上嗎？）

6.相較於不符合三分法的構圖，你認為符合三分法的構圖，視覺上比較有趣嗎？

7

舞台設計

劇場設計

　　舞台設計創造了戲劇、舞蹈、歌劇的物理空間，傳達故事發生地的環境概念，角色在這裡有了生命，在這個空間裡生活和呼吸。舞台布景（scenery）必須清楚描繪戲劇動作發生的時間和地點，且須反映製作的風格。如同製作中的所有組成元件，舞台布景須幫助說好這個故事。

　　舞台的整體視覺呈現都是舞台設計師的責任。除了景片、平台、繪製**掛景**（drop），還包括家具、道具、舞台上美術陳設或裝飾（窗飾、櫃子裡的擺設、牆上掛的畫），以及舞台遮蔽。大型製作團隊的職員配置中，或許在舞台設計師之外還有道具設計師。若是如此，則舞台設計師必須與道具設計師保持密切合作，不斷溝通對於整體視覺呈現、舞台陳設和手持道具的整體美感，確保舞台布景和道具的視覺元素是有統一性的。

　　成功的舞台設計師必須同時擁有語言溝通和視覺溝通的能力，才能有效表達設計想法。他必須對劇場製作有一定的理解，懂得如何在劇場與眾人合作、明瞭製作被實踐出來的技術流程。發現問題與解決問題的能力，也是舞台設計師的工作重點。為了創造出有藝術性的作品，劇場設計師應對當代及歷史上各種文化和其他人的生活保持好奇心。為了能夠在台上創造具代表性的另一種現實，劇場設計師必須擁抱不同觀點、對其他文化和人群懷有同理心。這份同理心應是客觀、理性、不帶個人偏好與判斷的，因為故事與理念才是台上的主角。

一、設計目標與舞台設計

(一)場所、地點、時間、年代

　　每個演出計畫都是從一個想法開始的。通常這個想法可能是以劇本的形式出現，但有時演出也有可能是以概念為基礎，譬如，編舞作品或即興作品。無論如何，對製作設計團隊的全體成員而言，第一步都是要沉浸在劇本、想法或概念中。如同討論劇本分析和劇本研究的章節所說明的，萌發設計想法的起點是：閱讀劇本、列下設定情境和設計目標。

　　場所和地點是舞台設計最直觀的設計目標，因為舞台布景就是要創造劇本中戲劇動作發生的物理環境。舞台布景的配置會幫助演員的動線或走位，決定演員是彼此靠緊、爭吵打架時繞著對方打轉、或是很大排場地走下旋轉樓梯進入舞台。舞台布景也是觀眾一窺演出風格的第一個訊息來源。開演大幕升起時，台上呈現的是寫實風格的1960年代客廳，或是完全以書本堆疊打造的1960年代客廳，無論是哪一種演出風格，台下觀眾都會立刻接收到。無論何種風格，寫實的14世紀城堡餐廳也好、風格化的25世紀太空船也好，舞台設計師都是在試著創造劇本裡的世界、角色生活的地方。多數劇本都會直接點出場所和地點，通常是緊接在角色列表後的第二項訊息。譬如，莎拉・魯爾（Sarah Ruhl）的《死人的手機》（*Dead Man's Cell Phone*），第一景的場所是「幾乎無人的咖啡館」，第二景在「教堂」。魯爾在第六景寫道「在一間文具店的儲藏間」。最後，劇本終於在結尾的第二部分第四景，同時指示了場所和地點「約翰尼斯堡的機場」。

　　《死人的手機》關於時間、年代的指示雖不明確，但劇情中有許多當代的指涉。譬如，劇中角色會使用手機，這就將劇情確立在某特定年代了。通常，劇本會有非常明顯的時間和年代，相關資訊會與角色列表、場景設定並列在一起。有些劇本會將年代設定在「現代」，這通常是指劇作家的「現代」。重新搬演時，通常會將年代設定在劇本撰寫完成、首演的年代。面對明確指示場所、地點、時間、年代的劇本，設計師可以直接處理。譬如，劇本若指示1880年代寫實的挪威客廳，或是1950年代美國紐奧良法語區公寓，這些都是很明確、有資料可蒐集研究、檢視，並重建再現的年代和地點。然而，有些劇本並沒有提供清楚的年代、地點，這時就需要製作設計團隊一起開會，討論出關於這些設計目標的結論。

　　演員剛開始學習表演時，老師會要求「演出明確細節」，而不是在籠統的概念裡打轉。這個重要建議也適用於劇場設計師的工作。譬如，劇本可能只寫道「場景：一個房間。時間：現代。」劇場設計師若能根據確切的想法，選擇那一個房間的確切位置、故事發生的確切時間，就算觀眾最後並不會知道確切的時間、地點等細節，也可讓整體設計團隊所做的設計選擇保有統一的風格，一起朝相同的目標邁進。

　　其他設計目標——情緒氛圍、主題、角色揭露、風格、解決實務問題——都需要更深入地研究分析和調查。情緒氛圍、主題和風格，不但需要研究劇本，還要查閱戲劇文本的學術或評論文章，以及過往的演出製作。為了讓情緒氛圍、主題、風格有清楚的方向，跟製作設計團隊多開幾次會是必要的。通常，如果一個演出會令人感到困惑、故事會令人感到模糊，多是因為製作的整體設計，在上述三個設計目標中，有至少一個目標，向觀眾傳達了互有衝突的訊息。

(二)情緒氛圍

在第五章講解設計元素時，我們討論了點、線、形狀、質量、顏色、質感，是如何傳達情緒氛圍。粗重、暗色、有稜角的線條，傳達憤怒和壓迫。淺色、輕盈、彎曲的線條，傳達輕鬆或輕浮感。如果劇本的情緒氛圍可以用深、暗、濃重來形容，這些詞彙就是舞台設計在選用線條、形狀、質量、質感和顏色時的線索。相反地，一個輕鬆詼諧的劇本，就應搭配輕鬆詼諧的舞台設計。譬如，王爾德（Oscar Wilde）的《不可兒戲》（*The Importance of Being Earnest*），副標「給嚴肅人們的小小喜劇」（A Trivial Comedy for Serious People）帶有嘲諷意味的幽默，讓人立刻明白這應是齣輕鬆喜劇。《不可兒戲》是儀態喜劇的經典代表，這類作品專門諷刺上流社會裝腔作態的風俗。劇本裡的語言俏皮幽默，情節峰迴路轉，繞了一大圈後在結局又回到原點。因此，設計也應反映並支持戲劇情節和語言的結構，呼應其主題上一連串弄虛作假的輕鬆氛圍。舞台設計的一個做法是，採用與劇本語言相同的風格——拐彎抹角、繞圈打轉、節奏快速、故作高雅，強調周遭環境的表面功夫、浮誇裝飾，而非環境的本質。

(三)主題

劇本主題通常會包含在製作理念中，以短短一、兩句話總結出製作設計團隊想要傳達給觀眾的訊息，即團隊為此劇本挑選的主題。莫里哀（Molière）的喜劇《偽君子》（*Tartuffe*），或可詮釋為一個宗教領袖在虛偽的道德假面掩護下，詐取盲從信徒家產的故事。《偽君子》舞台設計的主題可直接描摩道德的假面，或是各種表裡不一、名實不符的情狀。或許薄薄的鍍金鑲面板已遭磨損，或

是家具表面的處理乍看高雅，實則不過是俗麗的便宜貨。

　　艾默・萊斯（Elmer Rice）1923年的表現主義劇本《加算機》（*The Adding Machine*），探討機械時代人類被去人性化的處境。劇名的「加算機」，就是指劇中主角「零先生」，他在工作崗位任職二十五年後被開除，取代他的是一台機器。在舞台設計師丹尼爾・艾丁格（Daniel Ettinger）的設計中，《加算機》的舞台採用幾何圖形、精密機械，以及1920和1930年代裝飾藝術風格別緻優雅的特色。從鉚接的金屬表面、機械齒輪，到拱門上裝點的機械雕塑，舞台上的種種裝飾細節全都呼應著劇本主題。

陶森大學劇場（Towson University Theatre）製作《加算機》的設計細節草圖、舞台設計草圖、劇照。舞台設計丹尼爾・艾丁格、服裝設計喬治婭・貝克（Georgia Baker）、燈光設計傑・赫佐格（Jay Herzog）。

(四)角色揭露

　　為了讓關於角色的種種資訊注入舞台場景中，舞台設計師必須跟演員一樣做角色分析。舞台設計師必須問一樣的問題，譬如，誰擁有、佔據這個空間？他的興趣為何？他們愛乾淨，還是不修邊幅？他們的社經地位？他們會花錢打造自我形象，還是節儉或吝嗇？這些問題的答案都應被反映在設計選擇中。一毛不拔的吝嗇鬼跟尋歡作樂的單身漢，兩人住的公寓就算在建築結構上相同，但看起來仍會非常不一樣。角色性格，就是在一連串的設計選擇中（諸如生活空間的種類、生活空間的狀態、佈置與裝飾物件的選擇等）被揭露。

　　可以透露角色性格的舞台設計細節，也有助向觀眾說好一個故事。設計舞台時，須避免流於籠統普通，應努力做出專屬該製作、

該故事的具體特質。要預留足夠時間和心力做劇本和設計的研究和分析。耐心做好研究的努力,將會展現在設計成果中。

(五)風格

在初期的設計會議上,就應儘早判定手上的劇本是「寫實」或是「非寫實當中某一類」的劇本,因為這個討論結果攸關風格的建立。有時導演和製作設計團隊會選擇一個並非根據劇本發展出來的風格,強加在劇本之上。選擇將《馬克白》(*Macbeth*)做成一齣荒謬劇,就有可能會讓觀眾摸不著腦袋,中場休息就一去不回頭。製作設計團隊一定要非常謹慎對待所有設計想法和設計選擇,確保所有設計都支持輔助著故事、努力把故事說好,而不是讓故事更模糊不清或讓設計搶了故事的風頭。強加風格在劇本之上的另個風險是,並未全面貫徹在製作的各個面向。譬如服裝、舞台、音效、燈光設計皆採用表現主義高度抽象化的風格,但演員仍是採取典型的寫實表演,這種組合會讓觀眾很混亂。因此,從設計到表演,所有製作元素,都必須協力描繪那個團隊共創的世界的風格。

寫實的舞台設計需要研究故事發生的實際地點。譬如,溫蒂·瓦瑟史坦(Wendy Wasserstein)的寫實劇本《美國女兒》(*An American Daughter*),故事發生地點就在華盛頓特區喬治城的一間客廳裡。為此劇做設計時,可研究的資料來源很多,《建築文摘》(*Architectural Digest*)裡的圖文報導、政治人物自傳和簡介裡的照片,甚至網路搜尋喬治城的房地產,都可將故事裡的主題做出寫實的再現。設計細節和靈感都可以在這些資料裡找到。

非寫實製作的舞台設計,會需要額外研究該製作風格的視覺特色。譬如,表現主義的設計,不只要研究故事裡描繪的地點,還要研究表現主義藝術如何處理一個主題,以及設計元素和設計原則如

何被應用在表現主義藝術中。

譬如，王爾德《不可兒戲》的劇本寫於1895年。當時藝術和建築圈最盛行的是新藝術運動。新藝術是對1800年代傳統學院藝術結構的反動，新藝術採用高度風格化的曲線形式，取材多來自藤蔓花卉等自然主題。而王爾德本人又是藝術和文學圈唯美主義運動的參與者。唯美主義者深信「生活模仿藝術」，美與感官愉悅是人生和藝術共同的目的。他們的座右銘是「為藝術而藝術」。所以在為《不可兒戲》做舞台設計時，一定要研究唯美主義運動和新藝術運動的藝術和設計，並從中擷取靈感。詳見附錄「風格」。

(六)解決實務問題

舞台設計有很多關於實務問題的考量，而任何製作都會碰到實務問題。這些問題包括，劇本裡要求的特殊效果，譬如，《小氣財神》（*A Christmas Carol*）裡的鬼魂造訪，或是《綠野仙蹤》（*The Wizard of Oz*）裡壞女巫融化成灘。劇場設計師的職責之一，就是確實地發現問題、解決問題。同時考量物理空間、時間、人力、預算經費等資源的限制。譬如，若劇場的舞台空間沒有裝設舞台陷阱，壞女巫融化消失的效果就必須改採其他方法。或可將壞女巫的融化位置設在架高的平台上，平台下方設有舞台陷阱空間，或是將她的融化位置設定在靠近牆片處，牆片上設有暗門或隱蔽通道，讓她可以在一陣煙霧中順利消失。在上述例子中，劇場空間和觀眾視線對舞台設計的空間配置有很大的影響。

面對實務問題時，該採取何種解決方法的決策判準，也深受製作風格的影響。如果製作的風格是呈現式（presentational）的表演，觀眾就可接受由舞台工作人員移動布景，特效也不必超神奇，有感覺即可。不過，若這是一個追求豪華場面的製作，換景和特

效就必須令人驚艷，讓觀眾看不出機關破綻。諾亞・卡爾德（Noel Coward）的《開心鬼》（*Blithe Spirit*）就是個例子。劇本要求的特效是，書本從書架上飛出、老式勝利牌箱型黑膠唱片機的蓋子自己開開闔闔。

成功解決問題的關鍵是，常自問「什麼是理想中的效果？要達到這個效果，最簡單、成本效益最高的方法是什麼？可以在時間限制內完成嗎？」解決問題的方法通常不會只有一個，但符合製作風格，而且不會超出既定時間、人力、預算經費限制的，才是最理想的解決方法。

二、實務面的種種考量

(一)表演空間的種類

表演場地的種類和空間物理特徵，對舞台設計有極大影響。表演空間可歸類為以下五種基本結構：**鏡框（proscenium）式舞台**、三面式舞台、四面式舞台、黑盒子劇場，以及自造空間或非劇場空間。

鏡框式舞台（proscenium stage）或許是最常見的表演空間類型。在這種空間結構中，所有觀眾排排坐好，一致面向拱型鏡框內的舞台。鏡框式舞台又可稱為「第四面牆」劇場。鏡框式舞台起源自義大利文藝復興時期，最適於展演當時新發展出來、盛行於舞台設計師和畫家之間的透視原理。鏡框式舞台可以呈現非常多樣的舞台效果，因為通常側舞台和**頂棚的吊桿升降區（fly loft）**，都有很大的後台空間方便容納、抽換道具布景。目前，多數紐約百老匯劇院皆採鏡框式舞台。

　　三面式舞台（thrust stage）的觀眾從三面包圍表演區，是最早的劇場結構之一。因為有更多靠近舞台區的座位，觀眾和表演者感覺更親近。布景放置在三面式舞台後方的第四面，就不會阻擋觀眾視線。比起四面式舞台，三面式舞台還有後台空間可以利用，提供支援。早期三面式舞台的例子有，依山而建的古希臘圓形劇場，觀眾沿著山坡席地而坐，三面包圍坡底的圓型表演區，表演區後方有一座大型矩形建築「景屋」，可作為後台空間。莎士比亞的環球劇場（Globe Theatre）也是採用三面式舞台。隨著二十世紀中期前衛劇場運動的出現，三面式舞台也再度流行。美國明尼蘇達州最大城市明尼亞波利斯的格思里劇院（Guthrie Theatre），建於1963 年，就是一座典型的現代三面式舞台。

　　四面式舞台（arena stage），或稱環形舞台（theater-in-the-round）的表演區四面都有觀眾，為避免布景阻擋觀眾視線，只能容納最少量的布景。對舞台設計師而言，極簡的布景需求看似簡單，實則挑戰極大。因為設計元素越少，每個元素被賦予的重要性就越大。謹慎篩選是關鍵，因為必須以舞台上有限的道具布景，傳達劇本中大量的訊息。四面式舞台的觀眾和表演者關係，比三面式舞台還要更親近私密，因為又有更多靠近舞台區的座位。在「觀眾與舞台關係」的各種結構中，四面式舞台靠近舞台區的座位佔比最高。華盛頓特區的圓形劇場（Arena Stage）和紐約市的廣場圓形劇場（Circle in the Square），都是當代四面式舞台的例子。

　　黑盒子劇場（black box theaters）是漆成黑色的寬敞表演空間，舞台和觀眾席座位可彈性調整成各種配置關係。黑盒子劇場讓設計團隊能為特定製作量身打造出最合適的「觀眾與表演者關係」，可以調整成四面式、三面式或鏡框式舞台空間。黑盒子盛行於1960和1970年代的實驗劇場。許多大專院校、地方劇場，在主要劇院之外，都另有黑盒子劇場，可作為學生導演、學生設計師的製作演出

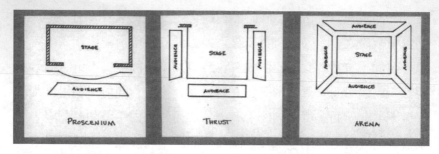

鏡框式舞台、三面式舞台、四面式舞台的觀眾與舞台關係結構。

場地,或是較私密、較實驗或前衛的作品演出場地。

　　第五種表演空間——自造空間(created space)或非劇場空間(found space),指原本非劇場用途的空間,經改造或共同營運,成為表演場地。店面、教堂、倉庫、市鎮廣場、都市公園等,任何足以容納舞台和觀眾的空間,都可被改造為表演場地。自造空間或非劇場空間,通常會被安排成前述的某一種表演空間結構:四面式、三面式、鏡框式或黑盒子劇場空間。

　　另一種利用自造空間或非劇場空間的演出是「限地製作」(site specific)。譬如,真的在一間大教堂裡搬演T.S.艾略特(T. S. Eliot)的《大教堂謀殺案》(*Murder in the Cathedral*),或是人工智慧喜劇團(Artificial Intelligence Comedy Troupe)的製作《東尼和蒂娜的婚禮》(*Tony n' Tina's Wedding*)(原是在一間紐約市教堂和接待大廳演出)。「街頭劇場」或「游擊劇場」常會在公園、政府機構或公司行號大樓前方空地等,任何可呼應演出主題的公共空間上演。

(二)劇場空間對舞台設計的影響

　　開始舞台設計之前,必須先蒐集演出的場地資料。如果對該演出場地不熟,理想上應安排到現場訪視場地。表演空間的舞台空

間結構、舞台大小、與觀眾的關係，都對舞台設計有影響。如前所述，為四面式舞台做設計，跟為鏡框式舞台做設計，完全是兩回事。舞台的大小、是否有足夠的側舞台空間、懸吊空間、舞台機械如舞台陷阱、旋轉舞台、**平衡式重鐵懸吊系統（counterweight systems）**等，都會影響設計的選擇。此外，還需考量觀眾的觀看角度、視野和距離（vantage point）。比起1200席的中型劇場，與觀眾距離更親密的小型劇場，更需要注意設計的細節。若表演空間是提供坡度較陡的階梯式觀眾席或是有包廂座位區，就更需注意舞台地板的設計，因為舞台地板將大量佔據觀眾的視覺畫面。相對地，觀眾席的高度若是比舞台低，觀眾總是略抬著頭看戲，那就不必特別強調舞台地板。

除了空間的結構與大小，劇場空間的氛圍與氣質也會影響觀眾的感受。這個劇場空間是一間優雅的歌劇院，天花板掛著水晶吊燈、地上鋪著絨地毯嗎？還是一個改裝過的半圓拱活動屋（Quonset hut），裡頭是破舊的木地板，擺著折疊椅？表演中有一個製造反差手法（playing against type）是，故意選用與角色既定印象有反差的演員，譬如電影《聖誕好瘋狂》（*Call Me Claus*）就找了黑人女演員琥碧·戈珀（Whoopi Goldberg）飾演聖誕老人。在舞台設計領域，也可套用同樣的反差手法，譬如在破敗的半圓拱活動屋搬演小約翰·史特勞斯（Johann Strauss）的輕歌劇《蝙蝠》（*Die Fledermaus*）；或是在一間豪華歌劇院裡搬演山姆·薛帕（Sam Sheppard）的獨幕劇《被埋葬的孩子》（*Buried Child*）。有時，舞台設計師可以將劇場空間的既有元素或主題納入設計中，增添設計的情緒感染力。有時，舞台設計師必須善用既有空間製造出來的反差效果，或是刻意將舞台與劇場空間作區隔，設法將觀眾的注意力導向舞台上的那個世界。無論如何，舞台設計師一定要將劇場空間納入考量，時時設想布景擺在劇場空間中，會一起呈現出什麼樣的

效果。

　　若對表演場地不甚熟悉，去現場訪視時記得拍照作為後續的細節參考，譬如舞台鏡框上的鍍金、布幕和座位的顏色、從觀眾席角度、視野和距離所看到的舞台畫面等，這些未來在做設計時都會用得上。此外，一定要取得舞台區的尺寸數字。劇場舞台的**平面圖**（ground plan）、**剖面圖**（sectional view）會提供表演空間的長度、寬度、高度。通常可以從劇場的場館經理、技術總監索取這些技術資料。如果沒有現成的技術資料圖檔，就必須自己動手測量，按比例繪製成圖。

(三)舞台布景的傳統分類

　　舞台布景通常可分為四類：一景到底、單元布景、同台多景、多重場景。劇本會指定故事是發生在一個場所或多個場所。劇本風格以及製作理念會決定舞台布景應傾向寫實或抽象。演出單位握有的資源、演出場地的技術設備，以及時間、人力、預算經費三要素的多寡，都會影響最終採用何種布景的決定。

　　「一景到底」（single set）是指故事從開始到結束都發生在同一場所地點。一景到底的設計風格可以很寫實，也可以很抽象。譬如，傳統的箱型布景（box set）就是在台上寫實呈現一個房間。最初，箱型布景是配合鏡框式舞台而發展出來的。為了讓觀眾一窺究竟，舞台上的房間拆除了對著觀眾的「第四面牆」，只剩三面牆。「第四面牆」也因此成為戲劇藝術的常用術語。有很多劇本都適合採用箱型布景，譬如易卜生的《海妲・蓋柏樂》（*Hedda Gabler*）、《群鬼》（*Ghosts*）和《玩偶之家》。不過，不是每個一景到底的布景都是箱型布景，畢竟單一場景的劇本不見得都發生在室內。譬如大衛・奧本的《求證》就發生在一位芝加哥大學

教授家的門廊，或是愛德華・艾比（Edward Albee）的《海景》
（*Seascape*）則發生在海灘一角。一景到底也不一定要走寫實路
線，可以風格化處理、可以抽象，或是根據製作所需要的視覺風格
加以變形。

　　「單元布景」（unit set）是指一個布景通用多個場所地點，不
需實際換景。故事中，場所地點的轉換主要仰賴戲劇對白或動作。
上下一些道具，或是改變場上布景元素的配置，製造視覺上的變
化，可以輔助地點的轉換。但單元布景自始至終都並沒有要以寫實
的方式呈現劇本中各個不同的場所地點。莎劇通常就是以單元布景
的方式呈現。

　　當劇本明確指定多個特定場所地點時，處理方式有兩種。其一
是「同台多景」（simultaneous staging），將兩個或以上的場所地
點，同時並置在舞台上。同台多景需要燈光協助引導觀眾，看向舞
台上正在發生事件的表演區域。四種布景中，同台多景可能是最節
省空間的類型，適合舞台外空間（offstage）有限的演出場地。有
些劇本就是依照同台多景撰寫，田納西・威廉斯的《慾望街車》或
可說是從「一景到底」過渡到「同台多景」的例子，台上需要看到
公寓內的臥室、廚房、一座通往二樓鄰居的樓梯，以及公寓外的街
道。孫黛安（Diana Son）的《停吻》（*Stop Kiss*）就常以同台多景
的方式呈現，台上以寫實的紐約公寓場景為主，剩下的舞台區域則
以單元布景的形式呈現故事中的其他場所地點。戶外演出也常採用
同台多景。

　　處理劇本中多個特定場所地點的第二種舞台布景方式是「多
重場景」（multiple sets），是指在演出當中，撤下所有這一景不
會再用到的布景道具，將舞台布景從一個場所完全轉換成另一個
場所。音樂劇就常需採用多重場景。不過，戲劇也常需要多重場
景，譬如，瑪麗・雀絲（Mary Chase）的經典喜劇《迷離世界》

（*Harvey*）也需要在主角家的客廳、精神病院接待室等多個場景之間快速轉換。

表演空間的條件，也會影響換景。對多重場景而言，表演空間的種類可能加速換景，也可能拖慢換景。布景要怎麼移動、在哪裡儲放，都取決於該劇場舞台外空間的大小、設備的有無（如懸吊系統或旋轉舞台）。當劇場的工作空間不足、設備短缺時，就需要舞台設計師、技術總監發揮才智，解決換景問題。

◆舞台布景的基本元件

構成舞台布景的基本元件有：平台、景片、**軟景**（soft goods）。「平台」是製造舞台上高低落差的是立體結構，可承重。如陽台、階梯轉折處、斜坡等，所有演員腳下的水平面都是平台構成的。**活動平台／台車**（wagon）是加了輪子的平台，將台車推上、推下舞台，可以達到轉換場所地點的效果。「景片」是一塊平面布景，不能承重，用來營造牆面或其他垂直立面的效果。傳統景片是以胚布（muslin）繃於框上，或以夾板釘於框上。多數劇場都存有常備平台與景片。常備布景是指製作單位儲備的布景元件，可作為未來搭建布景、實踐新設計的基礎。常備平台通常為4×8英尺（一塊夾板的尺寸），或是2×8英尺、4×6英尺，以此類推。常備景片通常寬2、4或6英尺，高8、10、12、14或16英尺，以此類推。在製作布景時，習慣以常備元件為基礎，再加上為該劇特製的布景，營造出這齣劇獨特的舞台畫面。懂得善用常備布景，可以節省時間、人力、金錢，不必從零開始搭建布景。

「軟景」是大片未繃框的布品，可作為另一種平面布景：繪製掛景、**剪影式掛景**（cut drops）、**天空掛景**（sky drops），和遮蔽用的黑絨布**翼幕**（legs）及**沿幕**（borders）都在軟景的範疇內。多數布景都是組合上述的基本元件，創造出室內景、室外景等各種空間。

三、舞台設計師的設計流程

(一)設計師的要務清單

　　為每齣戲列一張要務清單（punch list），詳列所有推進戲劇發展的必要元素，對舞台設計師有極大幫助。要務清單列舉了設計工作從頭至尾必須達成的事，每件事都做到了，才能讓整體工作順利完成。劇場設計的要務清單，結合了劇本的設定情境及設計目標，還包括任何在設計製作會議上提出的戲劇動作元素及故事氛圍。通常劇本會藉由對白和動作，暗示故事發生地的整體環境。劇場設計師必須仔細閱讀、分析劇本，才能逐項列出要務清單。劇場設計師必須學著邊閱讀劇本，邊想像故事畫面，並且提出問題。譬如，若故事發生在室內，這房間長什麼樣子？房間感覺很壓迫還是吸引人？房內的家具很少，還是豐富多樣？家具的感覺是冷硬不舒服，還是軟厚溫馨？房間內有通往其他地方的門嗎？這些門是通往哪裡？劇本有指示主角引頸期待地看著窗外嗎？主角在看什麼？窗戶是開的，還是關的？有窗簾或百葉嗎？對白有提到屋內環境有多亂嗎？所有類似以上的觀察，都應記在要務清單中，並融入之後的舞台設計。

　　劇本中以斜體印刷的舞台指示，可能對設計很有幫助，也可能反而造成誤導。那些劇本上的舞台指示，往往是原始製作的演出紀錄，而不一定是劇本的關鍵必要元素。劇場設計師須謹記，每一個製作的空間、時間、製作理念都不同，與其遵照劇本上的舞台指示，不如在自己閱讀劇本的過程中記下自己認為的關鍵必要元素清單和觀察，再跟導演開會討論加以修正。只要有了要務清單上列出

的必要元素，就可以開始進行更多劇本研究，同時要務清單也可作
爲各項需求是否如期達成的檢查表。

(二)發展設計想法

　　劇場設計師在閱讀、分析劇本，研究劇本的設定情境和設計
目標後，就可以在設計會議上和製作設計團隊成員展開討論，交流
設計想法。在這些初期會議上，劇場設計師和導演一起發展處理劇
本的方法，期間，團隊會一起分頭做更多研究、分享更多資料。舞
台設計師通常會將蒐集來資料裝在一大本活頁夾內，裡面包括文
字資料，或是視覺資料做成的圖像看板（image boards）、**拼貼圖**
（collage）。也有設計師會把蒐集來視覺資料直接攤在會議桌上。
無論採用何種資料呈現方式，劇場設計師都必須能夠侃侃而談，講
出這些圖像爲什麼會讓他有感覺，而這些圖像又可以怎麼轉譯成舞
台上的設計。導演和其他劇場設計師也會分享視覺和文字資料。從
所有人貢獻的研究資料中，總會有那麼幾張圖似乎可說是衆望所
歸。這些讓衆人都有感覺的圖像，應該拿來加以分析，分析它們的
線條、形狀、質量、顏色和質感，還有它們的平衡、節奏、情緒氛
圍和風格。某張圖或某些圖會越衆而出，也有可能是因爲契合劇本
主題或情緒氛圍。這些視覺上的靈感，未來很有可能會發展成台上
的一個「主要視覺圖像」，或一個可以運用到各個設計層面的「視
覺隱喻」。

(三)視覺隱喻

　　在語言上，「隱喻」（metaphor）是用一個字或詞，代替另一
個類似的字或詞。「戰爭是地獄」或「愛情是盲目」是常見的口語
上的隱喻。而視覺隱喻的概念也很類似，視覺隱喻是使用一個代表

性的視覺圖像，藉以激發一種「情緒氛圍」或「主題」。譬如，
哈姆雷特身陷在一個逐漸失控的漩渦中；《玩偶之家》中的娜拉是
一隻被關在鍍金鳥籠裡的小鳥；《玻璃動物園》中的亞曼達是一朵
枯萎的溫室花。劇名本身常常就是一個隱喻。《玩偶之家》代表娜
拉已變為丈夫托瓦德的玩物，為了丈夫的快樂而存在。《玻璃動物
園》象徵著蘿拉脆弱的存在。對舞台設計師而言，視覺隱喻對發展
設計想法非常有用。在寫實風格的製作中，視覺隱喻的使用可能較
幽微，會將代表性的視覺圖像運用在布景的線條、形狀或質感中。
在高度風格化的製作中，代表性的視覺圖像可能會被直接放到台
上，或是以象徵的手法表現。在巴特經驗交換劇場的製作《夏洛
特的網》（*Charlotte's Web*）中，天主教堂的視覺圖像源自於主題
──穀倉是個眾所敬仰的地方，以及夏洛特為了韋伯不惜犧牲自我
的愛。舞台設計中的蜘蛛網，就如同教堂中的聖壇，是空間畫面中
的視覺焦點。

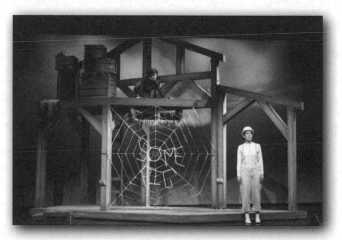

巴特經驗交換劇場的製作《夏洛特的網》。舞台設計梅莉莎·莎佛、服裝設
計莫內·拉·克萊爾（Monet La Clair）、燈光設計克雷格·澤姆斯基（Craig
Zemsky）、導演凱蒂·布琅，劇照由巴特經驗交換劇場提供。劇照中的表演
者：關·愛德華茲（Gwen Edwards）和珍妮·李維斯（Janee Reeves）。

　　當製作團隊對設計元素和設計目標的處理方式有了定論之後，就應該把設計想法畫下來。從設計過程的最開始，舞台設計師就必須把設計想法納入表演空間中，因爲四面式舞台和鏡框式舞台處理布景的方式截然不同。在開始設計前，先把所有用得到的資料整理好，方便隨時參考，將使設計過程更順利。劇本上的筆記、與合作藝術家們開會的討論內容、表演空間的技術資料，以及你研究蒐集的視覺資料，都應該整理好，收在大資料夾中，或是做成拼貼圖，放在隨手可得的地方。

(四)縮略草圖

　　在設計的初始階段，包括閱讀劇本、劇本研究、與製作設計團隊開會討論，都會發展出很多設計想法。可經由**縮略草圖**（thumbnail sketches）和平面圖草圖（rough ground plans）來探索這些設計想法的可行性。縮略草圖是用速寫的方式，畫下舞台布景的大致樣貌和感覺。平面圖草圖是將表演空間舞台地板上的布景配置快速畫成簡略的示意圖（本章後段將詳述「平面圖」的定義）。在畫縮略草圖和平面圖草圖時，絕不能忘了表演空間的存在。縮略草圖要從觀眾視角的空舞台開始畫起。平面圖草圖也要從表演空間本身的配置開始畫起。一邊想著要務清單和設計目標，一邊快速畫下布景在表演空間中的各種可能性，同時留意不同的構圖會散發出什麼不同的整體感覺。

奧斯汀皮伊州立大學（Austin Peay State University）的製作《伊菲》（*Iph*）在製
作初始階段的舞台設計概念草圖。這檔製作在古希臘劇場和日本傳統劇場的故事
中，找到了連結。位在舞台中央的祭壇和火盆，營造出儀式感，不對稱的設計則
呼應故事中的恐怖情節。舞台設計大衛・布蘭登（David Brandon）。

　　在開始畫草圖後，舞台設計師心中往往會出現很強烈的舞台視
覺圖像。可能是根據劇場平面圖或空間所發想出的舞台布景設計，
也可能只是一個令舞台設計師有感覺的視覺圖像，譬如前述的視覺
隱喻——《哈姆雷特》的漩渦，或是《玩偶之家》的鍍金鳥籠。這
些視覺圖像將有可能發展成舞台上的設計。在帕薛爾劇場（Paschall
Theatre）的製作《日本天皇》（*Hot Mikado*）中，舞台設計大衛・
布蘭登（David Brandon）為了創造出舞台上的日式庭園，事先研究
了日式建築和傳統木版畫。

帕薛爾劇場製作《日本天皇》的平面圖草圖和透視草圖。舞台設計大衛・布蘭登。

　　須謹記在心的重點是，平面圖會決定**舞台動線**（stage movement）的模式。家具、出入口和布景道具的位置，會製造出正空間和負空間（在設計中，物件周圍的留白空間，詳見第五章）。演員是在負空間和物件之間來回移動。譬如，在一個因為家具和出入口設置而使負空間呈現對角線方向的舞台設計中，演員會有很多對角線方向的移動。又譬如，入口位在上舞台，而舞台中央沒有擺設任何障礙物的舞台設計，將會製造很多直接往下舞台方向的移動。一個擺設很多物件的環境，會製造迂迴彎繞的演員動線。

大衛・布蘭登的舞台設計，就為《日本天皇》製造了圓環狀的舞台動線，舞台的中央區域則可作為音樂劇大編制曲目的表演區。舞台設計的目標，是製造出可以強化製作情緒氛圍、主題和風格的動線。舞台設計師應該在發展設計的初始階段，就跟導演積極討論演員的動線和走位。

不用花太多工夫去畫縮略草圖和平面圖草圖，這些只是快速的嘗試和研究。這些草圖的目的，是讓舞台設計師探索一個製作所需的舞台必要元素，可以有哪些不同的配置和組合，直到舞台設計師找到一個既在美學上令人愉悅又與這齣劇相契合的設計。隨著設計不斷發展演進，縮略草圖應該是一種可以被快速繪製出來，又快速被放棄的發想工具。

為了繼續探索或發展一個設計想法，舞台設計師通常會製作一個3D的、按照比例製作的模型——紙**模型**（model）或白模型（白模，white model）。紙模型是一個快速試驗模型，以重磅數（指單

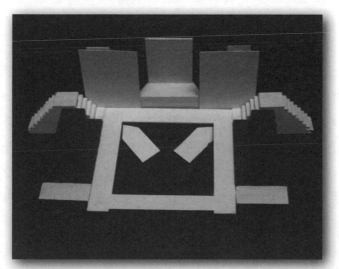

維吉尼亞大學懷斯分校（University of Virginia at Wise）製作《變形記》（*Metamorphoses*）的紙模型。舞台設計強納森・泰勒（Jonathon Taylor）。

位平方公尺紙張的重量，重量以公克計算）的紙、膠帶和黏著劑製成，通常採用1/4英寸比例尺（即模型上的1/4英寸等於實際長度的1英尺）。紙模型可說是立體的縮略草圖，有助釐清舞台布景各個組成元件之間的空間關係。

若有不只一個在設計上可行的紙模型或縮略草圖，可以將它們都帶到初期的設計會議上，與合作團隊成員分享。會議上，某些縮略草圖可能會被打槍，或者被選為可以繼續發展的設計，團隊也有可能將不同縮略草圖或紙模型中的某些部分拆出來，重組成新的可能。在確定真正的設計方向之前，可能會開很多次會議，提出很多初步想法。等到導演拍板認可某個設計想法後，就必須開始將設計的細節填上。

四、舞台設計的全套方案──溝通設計想法

提供全套的設計資料是舞台設計師的責任，這些資料會分享給製作團隊使用。全套方案可能包含下列部分或全部的資料：設計想法的草圖、**工程圖**（technical drawings）、繪景立面圖（elevations）、一張彩繪**表現圖**（rendering）和／或一個呈現用的彩繪模型（彩模）。所有以上資料都是按照**比例**（scale）繪製或製作。按照比例繪製的意思是，圖上的物件尺寸是實際物件尺寸，按照特定而精確的比例關係縮小或放大的結果。多數舞台製圖（drafting）的比例尺是採用1/2"=1'-0"，即製圖上的1/2英寸等於實際長度的1英尺。工程圖可用製圖工具手繪，或是以電腦輔助設計及製圖軟體繪製。製圖上所繪製的符號、線型（實線、長虛線、短虛線等）、線的粗細（粗、中、細），必須完全符合產業內的製圖標準。製作團隊會根據工程圖（或稱機械製圖，mechanical draftings）來搭建布景，其他劇場設計師也會根據這些舞台布景的

參數資料，進行他們自己的設計工作。爲了與團隊精準溝通設計內容，應使用通用的符號和線法，繪製符合製圖標準的圖面資料。詳見美國劇場技術協會標準圖示（USITT Graphics Standards）。

在跟製作團隊溝通舞台設計意圖時，會用到以下五種工程圖：平面圖（ground plan）、正視圖（front elevations）、後視圖（rear elevations）、剖面圖（sectional drawings）、布景細節圖（detail drawings）。工程圖之外，舞台設計師還會產製一張繪景立面圖（painter's elevation）。繪景立面圖是按照比例畫出舞台布景的塗料與質感表現方式。舞台設計師還會產製一張完整舞台布景的彩繪透視表現圖（perspective rendering），和／或一個呈現用的彩繪模型（presentational model）。每個製作約定的全套方案截稿日期不盡相同，但都一定會預留足夠時間，讓技術總監（technical director，負責統籌布景的搭建）在實際裝台前有時間規劃、排定裝台行程，以及叫料（訂購原料）。

(一)工程圖

舞台**平面圖**（ground plan）是布景在舞台上的平面配置，按照比例繪製成圖。平面圖是以空中鳥瞰的視角，呈現劇場四牆之內的布景位置。平面圖可能是所有舞台圖中最重要的一張圖，所有參與製作的人都是以這張圖爲參考基準。導演用平面圖來拉演員走位。舞台監督按照平面圖，在排練場地板以膠帶貼出原尺寸的舞台配置，讓演員可以進行排練；舞監再用縮小的平面圖影本，記錄演員走位。燈光設計師以平面圖爲基礎，發展出表演區或光區，並在舞台圖上套疊半透明圖紙，繪製燈具，生成**燈圖**（light plots）。音效設計師也是以平面圖爲基礎，規劃音響與麥克風位置。服裝設計師和服裝間主管，也經常以平面圖爲基礎，規劃舞台外空間的服裝快

換區，或是藉以判斷舞台設計對演員身上的鞋類或服裝可能會有什麼影響。當然，平面圖對技術總監和舞台技術人員的工作而言，更是不可或缺，它提供了關於布景尺寸、舞台上的所在位置，還有關於遮蔽和後台支援空間的細節。

正視圖（front elevations）或許是舞台設計師筆下第二重要的圖。正視圖畫出布景的正面，每堵牆或每個布景單元都好像在同一平面上排排站好。不採用透視法。正視圖呈現出各布景單元正面的細節。通常，導演和舞台監督會透過正視圖來感覺一下所有立面布景的整體處理方式。道具管理負責人也會透過正視圖，來看看是否有布景道具的需求——窗飾、書架等等。技術總監也會用正視圖來產製後視圖。

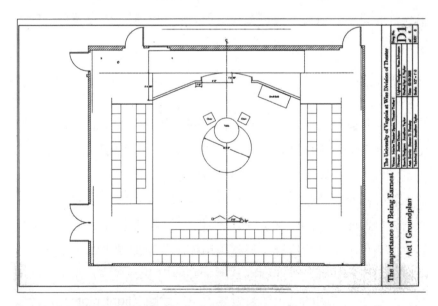

維吉尼亞大學懷斯分校製作《不可兒戲》的舞台設計平面圖。強納森·泰勒設計、製圖。

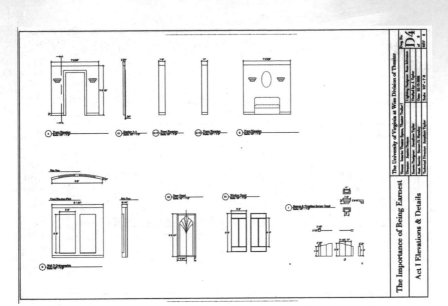

維吉尼亞大學懷斯分校製作《不可兒戲》的舞台設計正視圖。強納森‧泰勒設計、製圖。

後視圖（rear elevations）或是施工圖，是描繪布景背面、指導木工各個布景單元搭建方式的機械製圖。後視圖通常是由技術總監或木工師傅同時考量施工結構與布景美感後，進行繪製。後視圖是估算原料與施工成本的依據。木工在製作特定布景單元時，也需要根據後視圖列出原料裁切清單。

剖面圖（sectional view）也是由舞台設計師繪製，繪製方式是想像舞台布景被劇場中線切成兩半，呈現出舞台布景的橫截面。剖面圖可看出布景在劇場空間的座落位置，以及立面上的觀眾視線（audience's vertical sight lines）。技術總監會根據剖面圖來決定沿幕的高低位置，是否足以遮蔽飛出舞台的布景和設備。燈光設計師會根據剖面圖來決定掛在舞台外區（front of house）和舞台上方的燈具，該以何種角度照亮布景。

劇場設計

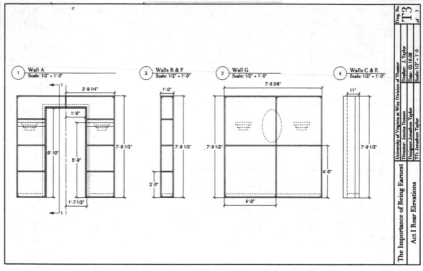

維吉尼亞大學懷斯分校製作《不可兒戲》的舞台設計施工圖，畫出各個布景的後視圖。強納森・泰勒設計、製圖。

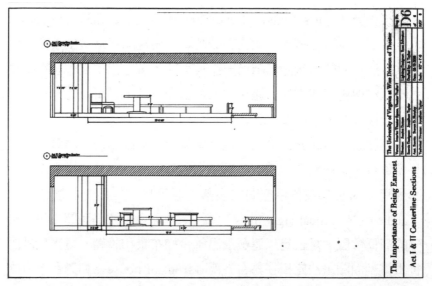

維吉尼亞大學懷斯分校製作《不可兒戲》的舞台設計剖面圖。強納森・泰勒設計、製圖。

156

　　布景細節圖（detail drawings）使用的比例尺更大（通常至少1"= 1'–0"到3"=1'–0"，即製圖上的1英寸等於實際長度的1英尺，到3英寸等於實際長度的1英尺），用於呈現特定布景元素的細節，譬如牆面、簷楣或家具的頂冠裝飾板條（crown moldings）、壁爐架，或是道具家具。任何需要更多細節描述搭建方法的布景單元，都需要繪製布景細節圖。布景細節圖也是由舞台設計師繪製。

　　繪景立面圖（paint elevations）是在二維平面上，按照比例，繪製塗料色彩和質感處理範例，作為繪景師再製的根據。如果需要的布景繪製效果很基本而且重複，通常取一面牆片或一塊地板為樣本即可。但若是繪製掛景和其他更多複雜細節的布景處理，就需要畫出完整的布景單元，設計內容才能被正確轉移到真正的布景上。繪景立面圖由舞台設計師繪製，再交接給繪景師（scenic artist）或布景繪製負責人（scenic charge）。服裝和燈光設計師也會參考繪景立面圖，確切了解舞台的設計配色。

巴特經驗交換劇場製作《紅色羊齒草的故鄉》（*Where the Red Fern Grows*）的掛景繪景立面圖。舞台設計梅莉莎・莎佛。

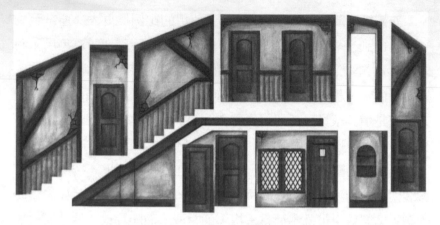

《大家安靜》布景牆面的繪景立面圖。舞台設計布萊德‧卡爾森（Brad M. Carlson）。南伊利諾大學麥克勞德劇場（McLeod Theatre）。

(二)彩繪透視表現圖

透視（perspective）圖是在二維平面上描繪布景的三維空間。透視圖以前景、中景和背景，製造出畫面的景深。布景表現圖（set rendering）是一張彩繪透視圖，畫出台上有演員在演出的樣子，因此，表現圖會試著畫出劇中的某一刻，舞台上不但有符合走位的演員，還有燈光照亮舞台的樣子。

繪製透視圖的方法不只一種，一法是徒手畫出布景的透視效果，二是採用機械製圖的任何一種方式畫出透視效果，又或是使用電腦繪圖軟體，譬如Google SketchUp或Vectorworks Renderworks。

將畫好的手繪透視草圖，轉描到水彩紙或圖畫紙板上，以水彩、鉛筆或麥克筆上色，畫出預想中舞台布景完工後，有演員和燈光的樣子。也可以使用電腦，畫出數位的布景表現圖，更方便列印或以電子檔的形式寄給製作團隊。無論採用何種繪製方法，劇場設計師都應不斷練習、持續發展繪圖和表現的技巧。

絨毛猛瑪象劇院（Wooly Mammoth Theatre Company）製作《飢餓》（*Starving*）的布景透視草圖。舞台設計丹尼爾‧艾丁格。

(三)呈現用的彩繪模型（彩模）

呈現用的彩繪模型（presentational model）是按照比例、上色的三維立體布景模型。傳統的彩繪模型是運用圖畫紙板、美洲輕木（balsa wood），或其他任何你想得到的材料，以手工製作。呈現用的彩繪模型通常源自設計理念發展階段所做的紙模型。如果紙模是以圖畫紙板製作，就可以繼續發展成彩模。如同布景表現圖，呈現用的彩繪模型也要呈現完整的布景和按照比例的演員模型，才能更清楚地展現整體布景與演員的比例關係，以及戲劇感。

劇場設計

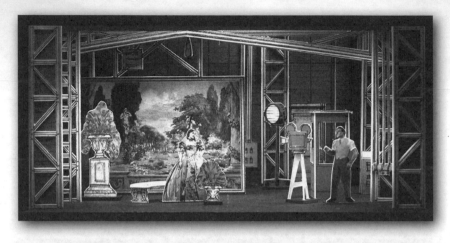

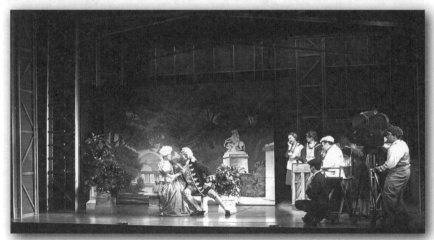

巴特經驗交換劇場製作《萬花嬉春》（*Singin' in the Rain*）的呈現用彩繪模型以及劇照，舞台設計丹尼爾・艾丁格、編舞暨服裝設計艾曼達・艾竺吉、燈光設計克雷格・澤姆斯基、導演里克・羅斯。感謝丹尼爾・艾丁格提供劇照。

　　近年來，傳統手作模型，已漸漸被電腦軟體如Google SketchUp或Vectorworks等繪製的模型所取代。傳統模型和虛擬模型各有優缺點。虛擬模型是以電腦檔案的形式存在，可以遠距分享，也很容易複製，讓其他人可以同時利用虛擬模型來工作。手作模型可觸可

感，可以用手捧起來真實地感受這個設計。許多導演都喜歡用手作的布景和演員模型來研究演員走位。不過，手工製作一個呈現用的彩繪模型非常耗時耗工，通常只會做一個，導演、其他設計師和搭設舞台的技術人員必須輪流使用。

五、設計定稿

有些劇場設計師會先開始製作透視表現圖或彩模，再開始繪製工程圖。有些劇場設計師會在發展設計的階段，就開始繪製平面圖、正視圖和後視圖。多數劇場設計師會在發展設計的階段，同時畫圖和做模型，但仍會根據各製作的狀況，調整工作內容的先後順序。

以下是舞台設計師繼續往下發展設計之前，各個需要取得導演認可的時間點：

- ·首先，導演應認可某一個縮略草圖或紙模型中的設計想法，舞台設計師才會將這個想法繼續發展下去。
- ·在全套方案中，應先完成平面圖和模型或表現圖。有了更多資訊和細節，導演才有機會仔細研究這個設計，並提出必要的增刪或修正。
- ·導演認可後，設計就算定下來了，可以開始繪製工程圖等技術層面的工作。
- ·舞台設計定稿後，平面圖會提供給其他製作團隊成員，讓他們根據圖上的資訊開始他們的工作。

注意：有時，設計定稿後仍需要修改與調整。劇場本就是一種「活」的藝術品，會隨著一次次的排練和演出而不斷成長演進。話雖如此，關於舞台設計的修改調整，仍須謹慎。時間和金錢的浪費

可能會有負面的影響，而且改設計也有可能造成骨牌效應，衍生其他問題。

六、將設計付諸實踐

設計定稿後，就要將設計付諸實踐。圖和模型會交給技術總監，布景工廠會開始搭建布景。舞台設計師是否需要親自參與搭建布景，要視製作團隊的大小而定。但無論如何，在實踐設計的階段，舞台設計師都會與許多舞台布景藝術家互相合作商量：施工時，要與技術總監合作；繪景時，要與繪景師合作；裝飾舞台布景時，要與道具管理負責人合作。在規模較大的商業劇場，舞台設計師會定期走訪布景工廠等搭建舞台的區域，確保工作人員有無施工問題、設計是否有被忠實完整地呈現。在工會成員組成的布景工廠，舞台設計師不得親自動手搭建、繪製、裝飾舞台布景。在小一點的劇場，譬如小型的教育劇場或社區劇場，舞台設計師較有可能需要親自參與舞台的搭建，需負責監督繪景和裝飾舞台的工作，甚至親自負責施工。

七、總結

舞台設計創造故事發生的物理環境。這個被創造出來的環境，應該反映、支援故事裡的角色，以及風格、主題、設定的時間和場所地點。

從第一次設計會議到首演，在舞台設計的所有發展過程中，都必須時時確認是否與製作理念相符、時時確認設計中的設計元素、設計原則和設計目標。舞台設計是否符合導演的願景？是否有幫助把故事解釋得更清楚，還是更模糊了故事？與其他設計元素，如服

裝、燈光、道具、音效等，是否具有整體統一性？

　　在一個設計師的養成過程中，學習如何剔除偏見、嚴謹判斷一個設計想法的好壞，是非常重要且必要的。學習如何修正調整設計想法，使得設計與整體製作更統合如一，是一個成功的團隊合作者的必要條件。一個在這檔製作被打槍的設計想法，可能會在未來其他更適合的製作中得到發光的機會。

活動練習

活動1：觀察環境

準備筆記本、鉛筆

1. 以毫無立場的中性眼光，觀察一下你自己的生活空間。目前，你生活的空間是處於何種狀態？空間裡擺著什麼樣的家具和裝飾？假設這裡是住著你完全不認識的陌生人，從空間的狀態、家具和裝飾，可以獲得什麼關於此人的線索？記下你的觀察。

2. 在訪視其他空間，如住房、公寓、宿舍、教職員辦公室、醫師會診室、餐廳等時，記下這些空間有何不同之處，而這些相異之處又傳達了什麼訊息？社經地位為何？有多乾淨或髒亂？家具或擺設和裝飾是何時添購的？

3. 是哪些觀察，使你做出這些結論？

活動2：培養繪畫技巧

準備素描本、鉛筆

1. 畫下你的客廳、臥室或廚房的四張草圖，每一間房都要（分別從房間四角）以不同距離、視野和角度畫圖。

2. 再選一個房間，素描速寫房內的家具。

活動3：發想設計草案

準備劇本、筆記本、素描本、鉛筆

1. 列出某一劇本的要務清單，清單內包含設定情境和設計目標。

2. 發想出兩個設計草案，並畫出縮略草圖和平面圖草圖，每個設計草案都要有兩套草圖，一套是適用鏡框式舞台，另一套草圖是適用四面式舞台。

活動4：發展設計想法

準備半透明描圖用厚紙（vellum）和製圖工具

在活動3裡選擇一個設計草案的鏡框式舞台版本，將之發展成平面圖。詳見附錄「美國劇場技術協會標準圖示」（頁334-342）。

Chapter

8

服裝設計

- 設定情境與服裝設計
- 設計目標與服裝設計
- 服裝設計師的設計流程
- 將設計付諸實踐
- 預算
- 總結

　　一套劇服不只是流行的衣著或嚇人的萬聖節裝扮，劇服是角色的展現，也是劇場敘事中重要的一環。任何被演員、舞者或歌劇演唱者穿上舞台的，都算在劇服的範疇內——包括內衣、襯衣、鞋、配件、（鬚）髮、頭飾。劇服包含傳統服裝，譬如牛仔褲、洋裝和西裝，以及非傳統的服裝，譬如在音樂劇《美女與野獸》（Beauty and the Beast）中，有的劇服看起來像家具、茶杯、盤子和燭台。

　　品質優良的劇服，會同時有意無意地激起觀眾的認同。演員和服裝設計師應該認真對待「我愛你的服裝！」這樣一句讚美。觀眾對服裝會有如此正面的反應，通常表示服裝有幫助觀眾在情感上和智性上連結那個角色和演員的表演。當觀者真的與這個角色、這齣劇、這個故事產生「連結」，服裝通常功不可沒。劇服不只是衣服，劇服會幫助觀眾進入劇中的世界和情境。劇服也會幫助演員進入角色；事實上，服裝設計師最有成就感的，莫過於設計出一套能幫助演員發掘更多角色細節的服裝。

　　為了創造有藝術性的作品（而不只是把衣服套到演員身上），服裝設計師必須清楚理解要努力達成的目標。有經驗的服裝設計師在創作時，會努力超越基本的「衣可蔽體」，進而提升到純藝術的境界。他們不停地工作，從使用的工具、採取的製作技術和方法，以及其他劇場藝術家的貢獻中，汲取靈感，致力揭露關於角色和故事更深刻的見解。要將初級工藝技術提升至純藝術，是一個崇高的理想，但最好的設計師在面對每一個新製作、每一套服裝時，都會以創造藝術的心情期許自己。多數成功設計師的目標，是創造一個協作的藝術表達，而這個藝術表達應是引人深思、觸動感情的，而不只是敷衍地解讀劇本。為了達到這個目標，初入門的設計師應採取一些經前人驗證過、真實有效的策略。策略第一步就是閱讀、分析劇本，下一步則是判斷劇中的設定情境。

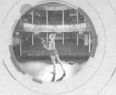

一、設定情境與服裝設計

　　一次充滿啟發與發現的設計旅程，就從閱讀劇本、判斷設定情境開始。設定情境提供了一些關於劇服的必要資訊，這些資訊很基本且顯而易見。設定情境可能散落在劇本各處。在各景開頭的敘述性文字，就可以找到最明顯關於服裝的資訊。譬如大衛・林賽阿貝爾（David Lindsay-Abaire）寫於2006年的《兔子洞》（*Rabbit Hole*），就在各景開頭段落提供了基礎資訊，這些有用的資訊通常會刻意寫得很基本扼要，譬如「二月底」、「圍在生日蛋糕前」、「她的肚子微微隆起，已有四個半月身孕了」。這些資訊全應列入服裝設計師的設定情境清單中。此外，在演出人員表／時間／場所的那一頁劇本上，也可以找到角色的年紀、劇本發生的地點（紐約，拉奇蒙特鎮），還有時間（現在）。

　　除了演出人員表那一頁、各景的開頭段落，服裝設計師也可以在劇本對白中找到有用的資訊。譬如崔西・雷慈（Tracy Letts）寫於2008年的《八月心風暴》（*August: Osage County*），劇中角色維奧萊特對女兒艾薇說：「妳肩膀下垂、滿頭直髮，而且妳不化妝，妳看起來跟個女同性戀沒兩樣。我只是要說，妳其實是個挺漂亮的女生，只要稍微打扮一下，就可以找到一個體面像樣的男生。」維奧萊特對女兒外表的評論，提供了關於艾薇外貌的資訊，同時也提供了關於維奧萊特個人觀點的線索。另一個也是在對白中提供設定情境的例子是，莫里哀於1668年首演的《吝嗇鬼》（*The Miser*）。劇中第一幕，阿巴貢對兒子克里昂特說：「先不說別的，我就想知道，你從頭綁到腳的緞帶是幹什麼用的？」這些藏在對白裡、關於服裝和外貌的有用資訊（在上述例子中，是關於克里昂特服裝和外貌的資訊），也應列入任何一檔《吝嗇鬼》製作的設定情境清單中。

二、設計目標與服裝設計

(一)時間和年代

　　列好劇服的設定情境清單後，應該更深入檢視設計目標。從觀賞劇場演出、電影、電視的經驗可知，劇中的服裝直接傳達了時間、年代、場所和地點、情緒氛圍和主題、角色，以及風格的特徵。那麼，服裝設計師該如何確定設計目標，再用設計去表現這些目標？設計師必須按照第二章的內容，先列出設計目標清單，再有方法地逐項判斷並決定每一個設計目標，以及各設計目標跟服裝的關係。比起判斷設定情境，判定設計目標需要將劇本挖掘得更深，且可能伴隨一些創意思考、資料蒐集與研究，甚至要與合作導演、設計團隊密集地開會討論。劇作家由於說故事的需求不同，也會採用各種不同方式來揭露劇本的設計目標。

　　需謹記在心的是，服裝設計要成功表現寫實的時間、年代，以及所有其他設計目標的關鍵是：判定、觀察和挑選。判斷和決定劇本的設計目標後，設計師應仔細觀察特定時間、年代下的個人衣著；然後從觀察結果中，挑選出能表現設計目標的衣著。這個過程基本上說明了所有藝術家在創作時的重要動作——挑選。藝術家先是審查和評估所有可能的選項，再挑選出他們認為最好的選擇——最能表達創作意圖、情緒氛圍或其他設計目標的選項。

　　寶拉・沃格爾（Paula Vogel）《米尼奧拉的雙胞胎，一齣有六個景、四場夢、六頂假髮的喜劇》（*The Mineola Twins, A Comedy in Six Scenes, Four Dreams, and Six Wigs*）是一齣諷刺鬧劇，劇中的時間和年代設定，極富挑戰性。頭兩景設定在美國總統艾森豪執

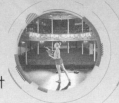

政的1950年代。之後，年代跳到尼克森總統執政的1960年代晚期到1970年代初期。最後幾景則是設定在老布希總統執政的1980年代晚期到1990年代初期。劇作家在劇本前頁和各景開頭段落都有交代年代的設定，譬如「第一景，1950年代」，讓設計師可以很輕鬆地判斷故事發生的年代。此劇廣泛地從各種面向諷刺美國的文化，並可視爲美國政治上自由派與保守派分道揚鑣的隱喻。任何一檔《米尼奧拉的雙胞胎》的服裝設計師，都必須先蒐集研究1940年代晚期到1990年代的美式衣著。再從研究資料中做出設計選擇。設計師也要決定這些設計選擇將以什麼方式呈現——也就是風格。上述此例的風格，可說是一種廣義的諷刺風格。沃格爾從劇本開篇的製作筆記，就在提示我們這齣劇的風格，她說：「搬演這齣劇有兩種方法：一、用好假髮；二、用爛假髮。我個人傾向後者。」詳見附錄「藝術類型」與「風格」。

在其他非寫實的製作中，劇作家常刻意模糊故事發生的時間和年代。這對習慣寫實與細節研究的服裝設計師而言，可能很挑戰。譬如，貝克特的劇本《終局》（*Endgame*）故意讓對白充滿重複、無厘頭的語言，角色明顯地沒有理性且沒有希望。各個角色存在的目的很模糊，角色關係也很模糊。《終局》沒有提供明確的時間、年代、場所或地點。因此，無論是要發展這齣戲的製作理念，或是要做出適切的服裝設計選擇，都很難提案，因爲這齣戲無法比照寫實劇本的處理方法。由於《終局》裡的時間和年代都被刻意模糊或根本不存在，貝克特的「主題」就變得很重要。設計師必須藉由對白和動作中重複出現的模式，發掘出主題。

(二)場所和地點

爲了在寫實的製作中，藉由劇服表現場所和地點，服裝設計師

必須先判斷並決定各個角色來自什麼地方，然後觀察並記錄所有來自該地點的人都穿什麼樣的服裝，最後挑選出適合該角色的服裝，藉此向觀眾揭露角色的背景或來自何方（判定、觀察和挑選）。假設有一齣寫實戲劇，劇中角色是當代的美國大學生，那麼服裝設計師該怎麼研究、設計劇中的服裝？如同處理時間和年代，服裝設計師在決定場所和地點時，也要運用判定、觀察和挑選的三步驟。在這個例子中，判定場所是指判斷和決定是哪一所大學，地點是指這所大學位於美國的哪一個區域、州或城市。此外，設計師還必須判斷每一個大學生的家鄉在哪裡。每個學生可能都是從不同地方來到這裡念大學，因此他們的服裝也會流露出混雜的地理資訊。一旦判定場所和地點，設計師必須觀察、研究，並根據這些資料，挑選出各個學生適合的服裝。這群學生或許在乍看之下都穿得差不多，但好的設計師會提供幽微卻獨特的服裝細節，賦予每一位學生獨特的視覺識別。

服裝設計師會研究一個人和他的來源地，每當發現關於角色的細節，尤其當這些細節跟場所和地點有關時，服裝設計師都會非常開心。譬如，約翰‧米林頓‧森恩（John Millington Synge）的《海上騎士》（*Riders to the Sea*）是一齣寫於二十世紀初的獨幕劇，場景設定在愛爾蘭西海岸離島社區。「地點」對這齣獨幕劇尤其重要；角色居住的這塊土地，還有圍繞他們那座小島的海，都是關鍵的元素。事實上，故事中段出現的愛爾蘭家庭裡，幾乎所有男性成員都死於海上。劇本重要的主題之一，就是人類與大自然的拚搏。任何一檔《海上騎士》的製作理念，都應包括海與陸對人的影響，而好的服裝設計師會藉由服裝在某種程度上揭露這份影響。可能的表達方式有幾種：服裝的配色和質感，可以從海洋和愛爾蘭的地形汲取靈感；或者服裝的形狀或形式，應反映愛爾蘭海岸線的形狀和形態。

(三)情緒氛圍

　　情緒氛圍是在表達一景或一個劇本所激起的感覺，而森恩的《海上騎士》不只是表現場所和地點的好例子，也是探索情緒氛圍的好劇本。森恩在開場的敘述性文字中，就強調了本劇的情緒氛圍，他寫道：「全劇都聽得到海浪駭人的拍岸聲……屋簷周圍吹著令人毛骨悚然的呼嘯海風……這些聲音應該……作為情緒氛圍的伴奏。」劇中瀰漫的情緒氛圍，也可從劇中角色寡母莫莉亞的台詞中略窺一二，她請求兒子不要在壞天氣時出海：「等你跟其他人一樣淹死在海裡，日子一定很難過。家裡只剩我跟兩個女兒，我這個老女人又快進墳墓了，日子要怎麼過？」《海上騎士》的服裝設計師在決定該如何表達情緒氛圍時，須檢視劇本的各個面向——劇作家的敘述、對白、動作和意象。在閱讀任何一個劇本時，設計師必須認真感受劇本給他的感覺，再決定他該如何以視覺呈現的方式支援這個故事，將那份感覺傳遞給觀眾。

　　服裝可以輕易地傳達情緒。日常生活中，我們穿的衣服和我們上學或上班的穿著方式，都說明了我們每天的心情或感覺。我們對生活的態度，也在服裝上表露無遺。譬如，花之子（嬉皮）身上色彩繽紛的紮染衣，相對於哥德次文化的陰鬱暗黑裝扮，都各自表達了非常獨特的性情或情緒。一個藉由服裝來揭露角色心情的例子是莎劇《哈姆雷特》。在第一幕第二景，哈姆雷特跟他的母后葛德說：

> 好像，夫人？這是真的。我才不懂什麼「好像」。
> 好媽媽，不只是我墨色的外衣，
> 也不靠習俗規定的深黑服裝……（中略）
> 我內心這種感覺無法表露，

前面那些只算是傷慟的服飾。

顯然地，莎士比亞想要哈姆雷特穿黑色服裝，不只為了表示服喪期間的禮俗規定，也象徵著丹麥王子深刻的悲哀和懊悔的情緒。這個例子說明了，服裝的設計元素（此例中為「顏色」）可以很輕易地用來表示一個角色、一景，甚至一個劇本本身的情緒氛圍。

(四)主題

劇本所激起的各種想法，就是指向劇本主題的線索。如同第一章和第四章所說，導演和設計師是根據劇本主題來決定製作理念，且通常會形成一個主要的視覺隱喻來傳達這個理念。運用隱喻的方式，可以明顯，也可以幽微，若是製作內所有設計師都能在某種程度上將視覺隱喻運用到自己的設計中，那就是最有效的視覺隱喻。

譬如，近來有一檔《伊底帕斯王》製作的設計團隊，就以受侵蝕的古老石頭為中心隱喻。劇本裡，底比斯城的居民深陷在疫病和絕望中，四處尋求醫治病痛、修復城邦的解方。製作的導演希望能藉由雅典衛城的建築殘骸，表達劇中情境。盛極一時的偉大文明，對照今日的斷垣殘壁，就是給現代觀眾最好的提醒——沒有什麼是永恆，即使是我們當中最強大的那一個，有一天也會變得衰弱而傾頹消逝。女像柱（caryatids）——雅典衛城建築中，作為圓柱的人形雕像——和受侵蝕的石頭顏色與質感，以及其他天然建材，都被用作此製作的視覺靈感及視覺隱喻。舞台、燈光和服裝設計師以石頭受侵蝕的狀態、顏色和質感，以及女像柱的形狀和質感，作為他們設計中的視覺隱喻。這個製作也因此散發強烈的統一性。

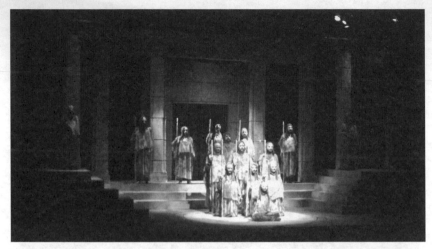

索福克勒斯撰寫的《伊底帕斯王》製作，以古希臘建築遺骸作為設計的視覺隱喻，此製作的研究資料照片、服裝表現圖和劇照。由密里根學院和東田納西州立大學合製。舞台設計梅莉莎‧莎佛、服裝設計凱倫‧布魯斯特爾、燈光設計史考特‧哈迪、導演理查‧梅傑。雅典衛城的照片由愛麗絲‧安東尼（Alice Anthony）提供。

　　服裝設計的主題也可透過穿著方式展現，而不只是選擇哪一套服裝而已。譬如，角色在第一幕穿得乾淨整齊，到第二幕變得衣冠不整、蓬頭垢面。這就可以表現「失控」的主題。某一檔《哈姆雷特》製作，也採用了這個想法，不過是倒過來用。服裝設計師讓哈姆雷特在故事開始時衣衫凌亂、鬍髮如亂草，但隨著故事進展，哈姆雷特活得越來越有目標和決心，他的衣服、頭髮也越來越乾淨整齊，一切越來越在掌控之中。在上述例子中，穿著方式就可以簡單又強烈地展現這齣《哈姆雷特》的主題——「控制」。同時，這個手法也在視覺上呈現了哈姆雷特在情緒上和智性上的改變。

(五)風格

　　劇本風格是指說故事的方式，而劇場風格（theatrical style）

則是指整體的視覺呈現手法，是一種表現技巧，或是整體製作都依循的一種慣例與規則（convention）。這些慣例規則有時跟特定的歷史年代有關，或者跟文學或藝術運動有關。通常，風格可分為再現式的（representational）（寫實的），或是呈現式的（presentational）（非寫實的或風格化的，包含抽象、象徵、幻想和寓言）。許多劇本的風格都落在這兩種極端之間。設計師必須有能力辨認，並且理解什麼是適合這個劇本的風格，才能創造有效的視覺詮釋。要培養這種能力，需要對風格的模式保持敏銳的觀察，還要持續研究歷史上各種風格的運動。詳見第一章及附錄「風格」。

風格的對比：《烏布王》（*Ubu the King*）的非寫實服裝設計和表現圖，服裝設計辛西婭·特恩布爾（Cynthia Turnbull），與《洋薊》（*Artichoke*）的寫實服裝設計和表現圖，服裝設計凱倫·布魯斯特爾；丹尼森大學（Denison University）製作的《烏布王》，劇作家阿爾弗雷德·雅里（Alfred Jarry），與巴特經驗交換劇場製作的《洋薊》，劇作家喬安娜·麥克萊蘭·格拉斯（Joanna McClelland Glass）。

　　爲了選用適合製作的風格，服裝設計師應該在開始將設計想法轉爲畫面時，問自己：「爲了有效支援這齣劇，這些角色應該穿著日常服裝嗎？這些服裝要幫忙說服觀眾，台上發生的事就跟現實生活中發生的事一樣嗎？或者，這些角色更適合被想像成穿著存於幻想的服裝、抽象形狀的服裝，或是任何從不曾在日常生活中出現的服裝？」這些問題將導向更宏觀的判斷：這齣劇是寫實的，還是非寫實的，或者介於兩者之間？做出判斷後，就可以根據附錄「風格」的資訊，回答更多關於風格和藝術類型的問題。找出這些基本問題的答案，有助導演和設計師建立一個適切的製作理念，也才能確保製作的服裝風格是恰當合適的。

　　很多設計師都同意，服裝設計要成功做出非寫實風格，會比其他劇場設計領域困難得多。其論點是，服裝是依附在人體身上的；因此，服裝的存在，永遠伴隨著一個寫實的參考基準，也就是人體，這項本質使得跨入非寫實主義變得更加困難。這個論證是否爲真，可以再討論，但它的確指出了一項事實，那就是想要在寫實的人體身上，創造非寫實的服裝，是有挑戰的。爲了對抗這種落差，許多服裝設計師會先嘗試用非寫實的構造，將人體加以變形，譬如使用襯墊或其他撐架，再將非寫實的外衣穿在變形的人體上。

　　面具的使用，是劇場製作中另一種非寫實的表現方法。早在人類歷史發展之初，就已經在使用面具了，而且面具有著強而有力的象徵意義。之前提過的《伊底帕斯王》製作，就連結了古希臘戲劇的傳統，讓所有角色配戴面具。在這齣高度戲劇性的作品中，這些面具可以輕易地喚起劇中極端的情緒和象徵意義。

178

配戴面具的伊底帕斯王，雙眼已「盲」。在此例子中，面具不但傳達了象徵意義和製作風格，而且解決了這個劇本的實務問題（劇中，伊底帕斯王在得知命運真相後自殘雙眼）。劇作家為索福克勒斯。密里根學院與東田納西州立大學合製。舞台設計梅莉莎‧莎佛、服裝設計凱倫‧布魯斯特爾、燈光設計史考特‧哈迪、導演理查‧梅傑。

(六)角色揭露

　　雖然所有的劇場設計領域（服裝、舞台、燈光）都能揭露角色，但揭露力道最強的，即是服裝設計。除了揭露設計目標中的時間、年代、場所、地點、情緒氛圍、主題和風格之外，服裝設計也傳達了角色的年紀、地位和健康狀況。廣義來說，劇服連同妝髮，可以告訴觀眾這個角色是老或少、富或貧，甚至健康或生病。服裝還能揭露更多角色的特徵，譬如吝嗇、慷慨、自信、不安、整齊有序、懶散邋遢等。傳達這些角色資訊時，設計師可以選擇讓觀眾秒懂，也可以幽微緩慢地徐徐揭露，皆視製作理念和設計而定。

　　服裝也可以點出角色的職業，尤其當這個職業需要穿著制服的話，譬如警察、消防員、醫生，或是其他提供專業服務的人員。

不過，其他職場服儀標準也可提示角色的職業。譬如，商務人士和從政者在一般刻板印象中都是穿著西裝，大學生則會穿牛仔褲和T恤，大學教授的穿著通常介於兩者之間。設計時，職業穿著（occupational clothing）是一個有趣的思考面向，特別是再加上角色對工作的態度。譬如，有的人很習慣每天穿西裝，有的人則傾向穿得休閒一點，而這些偏好都會揭露角色的性格。這也驗證了，了解服裝對角色揭露的意義是一回事，而怎麼穿著那些服裝又是另一回事。譬如，一個演員怎麼穿他劇中的警察服，任何一點細節變化，都能傳達角色對他的工作、對他自己、對這個世界的感覺。

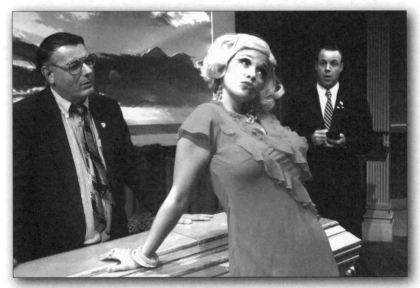

巴特經驗交換劇場製作、大衛‧海爾（David C. Hyer）撰寫的《國葬遺體告別式》（*Lying in State*），驗證了關於角色的資訊是如何透過服裝、髮型的設計選擇，以及服裝的穿著方式展示給觀眾。舞台設計雪莉‧普拉‧迪沃、服裝設計凱倫‧布魯斯特爾、燈光設計克雷格‧澤姆斯基、導演尼可拉斯‧派柏（Nicholas Piper）。演員：麥可‧柏松（Michael Poisson）、伊莉莎白‧麥克奈特（Elizabeth P. McKnight），和史考特‧阿特金森（Scot Atkinson）。感謝巴特經驗交換劇場提供劇照。

　　有一種對演員和服裝設計師都構成極大挑戰的角色是，根據真人撰寫的角色。最明顯的挑戰在於，真人角色的形象早已深植在觀眾心目中。在彼得・摩根（Peter Morgan）撰寫的《請問總統先生》（*Frost/Nixon*）中，就有兩位廣為人知的真人角色：電視主持人大衛・弗羅斯特（David Frost）和美國第37任總統理查・尼克森（Richard Nixon）。劇本是根據1974年一場發生在他們兩人之間的訪談。這種劇本的好處是，設計師將有充足的研究資料可以參考，不僅是文字資料，還有視覺資料。但或許最重要的一課，是劇作家在劇本開篇所寫的文字：「終於，這是一個劇本，而不是一份歷史文件，而且我有時（或許無可避免）也無法停止發揮我的想像力。」對任何想要在台上再現真人角色、真實狀況的劇場藝術家而言，這是一句很重要的建議。

　　顏色是表現角色很有用的指標；導演和設計師經常使用這個設計元素，來傳達角色關係、製造走位和編舞中的視覺焦點。透過顏色，也可以在視覺上建立角色與其他角色之間的連結。譬如，巴特經驗交換劇場製作的《德古拉》（*Count Dracula*）中，貫串全劇的綠色，就是作為德古拉伯爵和他尖牙下受害者之間的連結。德古拉的披風內裡是綠色，而所有被吸血鬼咬過的人的服裝上也都有一點綠色調。此外，在音樂劇中，顏色也常用來傳達角色關係，幫助觀眾在視覺上和情感上做出連結。譬如，在巴特經驗交換劇場製作《摩登蜜莉》（*Thoroughly Modern Millie*）中，服裝設計師用顏色來為情侶配對，一對穿粉紅色，一對穿藍色，一對穿紫色，還有一對穿藍綠色。即使碰到多人群舞的段落，有了這樣的配對方式，就可以幫助觀眾在視覺上保持各對情侶之間的連結。此外，這幾對情侶的配色，也構成很好的背景色，在舞蹈的關鍵時刻可以凸顯身穿黃色服裝的蜜莉，幫助觀眾聚焦到主角身上。

　　劇本也會引導顏色的使用，羅伯特・哈洛林（Robert Harling）

的《鋼木蘭》（*Steel Magnolias*）開頭，主角雪碧開心地提到自己最喜歡的顏色是粉紅色，還說那是她的「專屬色」。全劇發生在一間美容院，共有六位女性角色。這群女人彼此之間都有點關係，若不是親戚，就是閨蜜或鄰居。雪碧是劇中主角，所有的戲劇動作都圍繞著她的人生大事：她的婚禮、她生小孩，最後是她的死亡。雪碧是以非常高貴且悲劇性的方式離開人世，她的死對所有其他角色都產生了深遠的影響。由於劇本提供的設定情境，服裝設計師通常會讓雪碧穿著粉紅色的服裝，利用粉紅色建立雪碧和她媽媽梅琳之間的連結，以及在故事後半雪碧死後，建立雪碧和其他劇中角色之間的連結。

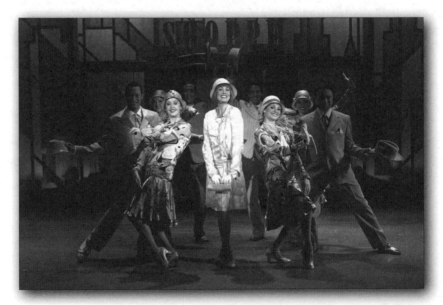

如同珍妮·特索里（Jeanine Tesori）、迪克·斯坎蘭（Dick Scanlan）、理查·莫里斯（Richard Morris）共同撰寫的《摩登蜜莉》所示範的，服裝顏色的使用，可作爲視覺上組織焦點、聚集焦點的方法之一。舞台設計丹尼爾·艾丁格、服裝設計艾曼達·艾竺吉、燈光設計克雷格·澤姆斯基、導演理查·羅斯。感謝莉亞·普拉特爾提供劇照。巴特經驗交換劇場製作。

(七)解決實務問題

這項設計目標存在於服裝設計的各個階段。對於所有設計師而言，這項設計目標專注在兩個面向：

- 藝術面／創意面——與劇本、角色、說故事有關
- 技術面／實務面——與服裝、服裝的表現力、執行有關

設計師從第一次閱讀劇本到首演就不停地在解決實務問題。設計師在決定如何述說這個故事、如何決定風格、情緒氛圍和主題時，就是在考量這項設計目標的藝術面。設計師和服裝技術人員在評估服裝和執行效果時，就是在考量這項設計目標的實務面。服裝在演員身上合身嗎？演員穿著服裝時可以行動自如嗎？服裝可以撐過長期的演出期而不破損嗎？解決藝術面和技術面的實務問題，對演員尤其重要，因為服裝上任何一點小毛病，都可能阻礙他們的表演。在為任何演出（包括歌劇和舞蹈）解決實務問題時，服裝設計師須謹記在心兩件不容置疑、凌駕一切、看似明顯卻常被遺忘的實務筆記：

- 歌手和演員必須能夠呼吸
- 舞者和演員必須能夠動作

若能時時優先考量上述兩個原則，通常會做出比較成功的設計選擇。乍看之下，這兩個原則明顯到有點荒謬，而且是非常基本的常識，但不幸的是，這兩個原則卻常常被設計師忽略。為了解決這種疏忽所帶來的問題，常常要花費更多時間、金錢，甚至必須犧牲掉藝術的整體性。要做出有關動作和舒適度的有效決策，關鍵在溝通。研究演員、歌手、舞者的需求，以及他們在演出角色時是如何

運用身體的，對設計也很有幫助。

　　服裝快換、瞬間變裝的需求，製造出更多服裝設計師必須解決的實務問題。這些挑戰很常見，有經驗的服裝設計師會知道如何用簡單的方法去解決問題，同時又可以符合表演的需求。這些簡單的方法，通常是指巧妙結合不同的服裝，這就需要事先規劃設計如何將服裝一層一層互相疊加。另一個常見的換裝挑戰是，劇中的主要群演飾演多個角色，譬如A.R.葛尼（A. R. Gurney）的《飯廳》（*The Dining Room*）和雪莉・勞洛（Shirley Lauro）的《我的一片心》（*A Piece of My Heart*）。通常在處理這類劇本時，服裝設計師會為群演設計一套標準的通用基底服，作為視覺上的基底服裝，設計師在基底服之上增添、移除配件，或是做不同組合，來表示不同角色。設計這類演出非常挑戰，需要與演員、舞台監督和製作的服裝主管密切合作。一個很常見的狀況是，服裝被放置在舞台上，角色再於關鍵的場景把服裝穿上或脫下置於舞台上，而這需要仔細地設計規劃。從在場上放置服裝的挑戰，可以導向另一個有關協助表演者和解決實務問題的重要面向：劇場空間，以及劇場空間如何影響表演者和服裝設計。

◆與劇場空間和服裝有關的實務問題

　　在討論表演空間時，多半會想到表演空間對舞台和燈光設計的影響。然而，服裝設計其實也會受到劇場表演空間的影響，而且所受的影響之大遠超過一般想像。每個劇場表演空間都有各自的限制和挑戰，重點是要了解劇場空間的種類，以及對設計的影響。大量觀賞現場演出可以幫助增進這方面的理解。劇場空間可能從以下幾方面影響服裝設計：

　　1.觀眾席的**斜度（rake）**，以及觀眾席與舞台的關係——觀眾

是「由上往下」看演員，還是「由下往上」看演員？當觀眾「往下看」演員時，他們看到的頭頂多而腳部少；當觀眾「往上看」演員時，他們會更注意到腳部，裙襬會看起來更短，演員的頭頂則很難被看到。

2.鏡框式舞台、三面式舞台或四面式舞台，會影響服裝是怎麼被觀眾看見的。比起鏡框式舞台，在三面式舞台或四面式舞台上，服裝的側面和背面會更常被觀眾看見。

3.表演空間的大小也會影響服裝設計。比起大表演廳，在較親密的空間如黑盒子劇場，觀眾更容易看見布料印花和服裝細節。在大劇場做設計時，設計師時常要更大膽地使用顏色和圖案或布花，或是通常會少用圖案，多用色塊。在較大的表演空間，服裝設計師經常會更強調積體感和比例，而不那麼強調小細節。

4.後台區域會影響設計選擇。側舞台有足夠的空間嗎？台上有更衣空間嗎？還是更衣和快換區域的空間有限？這些問題的答案，將影響服裝設計師的設計選擇。

5.燈光角度和劇場提供的掛燈位置也會影響服裝設計師。譬如，大量面光會把表演者「打得很平」，在視覺上把表演者往後壓向布景。為了平衡這個現象，服裝設計師會試圖讓服裝與布景之間有更強烈的對比，將演員從背景中分離出來。

總之，表演空間對整體製作團隊（從導演、設計師到演員）都會造成非常大的影響。任何有巡演經驗的人都能作證。因此，儘早熟悉演出的劇場空間很關鍵。理想上，設計師應訪視沒有進行任何演出的空劇場，再於該劇場看一齣其他製作團隊的演出。跟其他有在該劇場空間工作過的劇場藝術家聊聊，也會很有幫助。

三、服裝設計師的設計流程

(一)與演員的合作

　　如同第四章所說，劇場是一門合作的藝術，而服裝設計也不例外。服裝設計師必須與導演、其他劇場設計師、服裝工廠技術人員和演員合作。其中，與演員的合作尤其重要。服裝設計師與演員的關係，非常類似一個醫療專業人員和一個病患的關係。病患必須對醫療專業人員的能力有信心，而且必須相信醫療專業人員會以病患的最大利益為優先考量。同理，醫療專業人員必須贏得病患的信任，並且避免做出任何可能破壞這份信任的事。服裝設計師和演員的關係就如同上述的醫病關係。服裝設計師在要求演員展現身體以供檢視時，其實非常類似醫療流程中檢查身體的過程，兩者都需要就事論事的態度、自信的專業能力，才能贏得對方的信任。有的演員可能對服裝或服裝設計師有過不好的經驗，很難放手給予設計師必要的自由，來做好設計工作。還有些演員，可能對自己有某些身體形象的困擾，因而總是對設計師的能力抱持懷疑的態度。無論面對何種狀況，設計師都應在對話時提供充足的資訊、真誠的協助，並學習培養充滿耐心與理解的態度，以增進表演者對你的信任。

　　從第一次理念交流或第一次試裝，服裝設計師就必須與演員建立良好的關係和信任。好的設計師深知初次見面的重要性。從雙方的第一次互動開始，演員就應被待以真誠的尊重。服裝設計師必須努力理解和尊重演員的工作，並釋出真誠的興趣，去回應演員對設計的疑問或顧慮。懂得尊重他人的設計師，會邀請演員一起進行合作交流，討論服裝和設計理念。設計師必須說服演員去相信，服

裝是建立角色很重要的面向；這個討論過程，可以確保演員在穿著劇服時，不管在心理上或生理上，都能處在完全自在的狀態。好的服裝設計師知道，當演員願意投注在劇服上時，這個設計將更有機會在藝術面和實務面都取得成功——也就是有用、有感、有效的設計。

(二)服裝的資料蒐集與研究

對服裝設計師來說，研究和調查非常重要。服裝設計師是一群時時在觀察人的人：街上的人、工作的人、在玩的人、過去的人、現在的人……。設計師觀察和研究活著的人、曾經活著的人、活得如同劇中人的人，並從中獲得豐富的資訊。服裝設計師是擅長問「怎麼會這樣？」和「為什麼會這樣？」的大師。他們習慣觀察「人怎麼會看起來是這樣」的細節——人們穿什麼和怎麼穿——以及「為什麼人會看起來是這樣」。服裝設計師在進行研究時，總是會考量到人的社會脈絡。那個人怎麼生活？他吃些什麼？他在哪裡睡覺，怎麼睡？所有這些問題的答案都會影響服裝的選擇。善用這些問題所獲得的資訊，將可發展出一個有根有據的角色樣貌。

做資料蒐集和研究時，服裝設計師不只要臨場觀察人，也要閱讀書面資料、上網搜尋資料。許多關於服裝史的參考書和網站都非常有幫助，但這些只是研究的開始，只是服裝資料蒐集與研究的第一步。好的服裝設計師在蒐集做設計的必要資訊時，會深入挖掘任何有豐富資料的地方，不放過任何研究管道。

為服裝設計做資料蒐集與研究的第一條守則是，服裝設計師絕不能淺嚐即止，輕易安於第一筆蒐集到的資料。深入挖掘才能找到更多有趣的參考資料，提供更豐富、更有根據的研究結果。停留在第一筆蒐集到的資料，而忽略其他可能，就如同立於冰山一角，卻

始終沒有查看水面之下的世界。只肯停留在表面，你就永遠不會知道表面之下蘊藏著什麼。深入研究的結果，可能會帶給設計深厚的影響。

　　第二條守則是，對自己個人的設計想法或衝動直覺，應吹毛求疵地反覆檢查和驗證。跟第一條守則一樣，也是在鼓勵設計師做嚴格的自我審查。服裝設計師應該養成自我審查的習慣，仔細檢視研究過程中所有蒐集到的觀察和資料。設計師應該問自己：「我為什麼會被這個設計選擇所吸引？」「這個選擇真的表達了我的設計想法和意圖嗎？」「這個設計選擇有服務到劇本的需求嗎？」「這個設計選擇放在那位特定的演員身上，真的可以嗎？會有效嗎？」「有其他更好的選擇嗎？」自我審查的精神，就是繼續深入挖掘的動力，是讓研究過程成功的關鍵。

　　進行服裝設計的研究時，還會遇到許多研究挑戰。服裝設計的資料蒐集和研究，往往需要查看故事發生年代的布料，以及當時的服裝製作方法。選用真確的布料加上真確的服裝製作技巧，才能做出年代真確的服裝，這對寫實風格的製作尤其理想。取得關於布料和服裝製作方法的資料，可以經由以下幾種方法：

- ·取得實體服裝並加以分析
- ·細讀該年代的時尚和服裝製作期刊
- ·檢視舊照片和繪畫作品
- ·觀察日記和其他一級來源的研究資料
- ·閱讀服裝史等二級來源的研究資料
- ·參考舊時代的剪裁版型

　　另一個重要的研究方向，是導演的觀點及製作理念。導演常會指名某一位藝術家、某一件給他靈感和啟發的藝術作品，或是一個回應劇本和導演處理方法的重要地點、文化、年代或歷史事件。服

裝設計師必須擁抱這些導演的靈感，並視之為進一步研究的資料來源。譬如，某一檔受百老匯製作啟發的音樂劇《屋頂上的提琴手》（*Fiddler on the Roof*），其導演就以畫家夏卡爾（Marc Chagall）為靈感，要求他的設計師們在做設計研究和設計選擇時，要仔細觀摩夏卡爾的作品。該製作的服裝設計師，在反覆細看夏卡爾寫的書和創作的藝術作品後，得到很多關於顏色和質感的靈感。該製作的其他劇場設計師，也做了同樣的研究。最後，由於大家都研究了夏卡爾，使得整體製作成果有了統合如一的效果。

(三)溝通設計想法

◆人物素描

服裝設計師必須有一套溝通設計的方法，其中廣為接受的方法是，畫出身穿劇服設計作品的角色人物，手繪或電腦繪圖都可以。（手繪或電繪）設計草圖是業界標準，許多製作團隊成員都需要從服裝草圖中獲取資訊，服裝設計師必須訓練自己的眼和手，畫出可辨識、符合比例的人物。要取得人物素描能力，可分為兩階段：一是敏銳觀察、固定反覆練習。設計師應該養成習慣，一有機會就觀察人物呈現出的各樣形態。要知道，任何人都會畫畫。雖然某些人可能更有天份，但只要肯投入且有紀律地練習，任何人都可以學會畫畫。

無論是要用鉛筆和紙，或者用電腦，在畫出人物之前，都必須先學會真的「看」人物。「看」和「畫」都是發展手眼協調能力的心理練習。貝蒂·愛德華（Betty Edwards）撰寫的《像藝術家一樣思考》（*The New Drawing on the Right Side of the Brain: A Course in Enhancing Creativity and Artistic Confidence*；原文出版社：Tarcher Books，1999年出版；繁體中文出版社：木馬文化，2013全新增訂

版），就是一本適合新手設計師學習如何「看」和「畫」人物的
書。找到適合自己的學習資源、培養固定練習人物素描技巧的時
間，對設計師的養成非常重要。另一類絕佳的學習資源是，研究其
他服裝設計師的服裝草圖和服裝表現圖。

◆設計草圖

　　在決定設定情境、研究設計目標之後，設計師開始形成一些實
質的設計想法。設計師會先以**設計草圖**（rough sketches）溝通初
步想法。設計草圖可以是小尺寸、快速繪製的「縮略草圖」，甚至
是全尺寸的「外廓款式描繪」（outline 或 "contour" drawings），
並在圖面空白處寫下設計想法或特殊細節的陳述。設計師對每一個
角色可能會有不只一個設計想法，因此每一個角色的設計草圖也可
能不只一張。

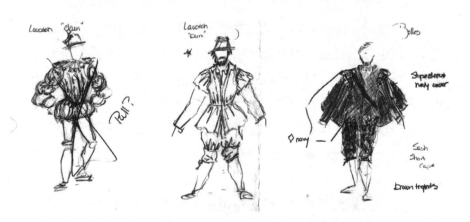

唐娜・米斯特（Donna Meester）為阿拉巴馬大學（University of Alabama）製作
的莎劇《終成眷屬》（*All's Well That Ends Well*）所繪製的設計草圖。

　　繪製這些設計草圖的目的，是為了輔助製作初期的設計會議討
論。設計師用設計草圖提出想法，可以開啟與導演和其他劇場設計
師的進一步合作。在會議討論中，為了幫助彼此之間的溝通，許多
設計師會直接在設計草圖上進行修改或寫上筆記，並保存修改的結
果，作為後續參考之用。

　　由於製作的特質和狀況不盡相同，有的設計師不會從零開始
畫設計草圖，而是蒐集、擺弄一些給他靈感的照片或研究資料的影
本。他們甚至會挑選、剪貼這些照片中的某些部分，做成拼貼草圖
（collage sketches）。剪貼的動作可以是手工完成或者在電腦上完

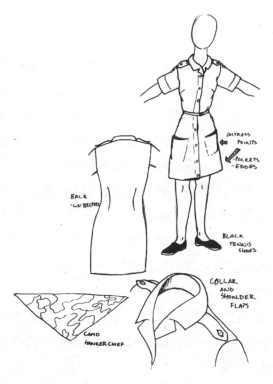

服裝設計師喬丹‧史德瑞特（Jordan Straight）為東田納西州立大學製作《我的一
片心》所繪製的設計草圖想法。注意設計師是如何在畫草圖的過程中，持續發展
他的設計想法。

成。事實上，產製設計草圖或拼貼草圖，對設計流程都有很大的幫助，因為設計師在過程中被迫通盤思考各個服裝元素的細節，同時要為每一套服裝設計做出特定的設計選擇。

若製作的演出服裝主要調用自倉庫裡的**常備劇服（stock）**，那麼一台數位相機加上人台也可以完成等同於設計草圖的照片。此外，視演員預留的時間而定，也可利用第一次試裝的時間，拍下幾套可能的服裝選擇。把調用的服裝，套在人台或演員身上，組合成各種可能的服裝選擇，並照相記錄，也可以達到跟設計草圖一樣的目的。將照片列印出來，可做成設計會議上呈現用的服裝拼貼圖，或是寄出電子檔，方便與導演遠距開會。

◆服裝表現圖

透過設計草圖、拼貼草圖發展出設計想法後，最後定稿會是表現質感效果等細節的服裝表現圖（costume renderings）或服裝圖板（plates）。服裝表現圖通常是手繪於紙上或電腦繪製，代表著設計師對特定劇本之服裝的詳細規劃。這套服裝規劃或服裝設計，就是集本書所有設計流程之大成的結果。業界通則是，服裝設計必須是一系列的服裝圖板或服裝表現圖，代表著劇中出現的每一套服裝。須謹記的是，繪製服裝表現圖的目的在於溝通，而不是為了創造偉大的繪畫作品，雖然有些表現圖可能會被視為藝術，甚至被美術館收藏。服裝表現圖的主要目的，是與導演、其他劇場設計師、服裝工廠技術人員及演員溝通你的設計。

既然目的是清楚溝通設計想法，服裝表現圖就應是清晰易懂的。服裝設計師應謹記，雖然繪製服裝表現圖的方法很多，但多數都包含以下幾項共同點：

1.圖上人物為全身姿勢——通常採四分之三側面（或任何可以
展現服裝的姿勢，需要展現服裝背後細節時，才會採用背面

姿勢）。

2.通常會伸長圖上人物的一隻手臂，用以表現袖子或手臂的處理。

3.服裝表現圖通常為全彩——設計師可選用自己偏好的表現媒材，但通常為彩色鉛筆、彩色麥克筆、水彩、彩色墨水，以及電腦繪圖應用軟體，譬如Adobe Photoshop或是Corel Painter。Wacom繪圖板是電腦輔助繪圖時的常用工具。

4.服裝表現圖的風格——包括使用的表現媒材、繪製手法，通常都代表著製作風格。

5.繪製的人物代表著劇中角色或飾演該角色的演員，應是符合身體比例、擺好姿勢的。劇場設計的服裝表現圖與時裝設計圖是不一樣的，時裝設計圖往往刻意將圖上的人體拉長。

6.製作方式的圖解和筆記會加註在圖面空白處。

7.通常一張圖上只畫一個角色，雖然很多設計師會把多個角色畫到同一張圖上。

8.每一張圖上通常應包含劇名、角色名、第幾幕第幾景，以及設計師的名字。有時也會放上演員的名字、劇團名、舞台藝術家聯合工會（United Scenic Artists union）印章。

9.適時加上布料和裝飾（trim，指花邊、滾邊等）過後的**樣布**（swatches）。

　　服裝表現圖是服裝設計的重要步驟，不過，完成服裝表現圖後，設計仍有可能繼續發展改進直到首演，因此，實際演出服裝與服裝表現圖有所出入是很正常的。畫完服裝表現圖後，設計想法仍會改變的原因可能如下：演員換角、無法取得指定的布料，或者導演理念或走位有所更動，導致服裝設計也要跟著做調整。

　　在現今這個時代，學會使用電腦繪製服裝表現圖變得很重要。

如同手繪，電腦繪圖也需要保持對人物的敏銳觀察，和固定反覆練習。市面上有許多繪圖軟體，從單純的畫畫程式，到內含許多花俏功能的複雜繪圖套組都有。平面設計、遊戲設計、時裝設計產業都在持續刺激著繪圖軟體市場的發展。建議初學者從簡單的繪圖程式開始，並投注時間大量練習。以學習初期而言，找一堂關於電腦繪圖的課程來上，或是找到熟悉軟體、願意分享知識、技巧和器材的朋友，都是好的開始。

　　許多設計師的服裝表現圖會結合電繪和手繪。他們通常會用鉛筆畫出基本人體，再掃描到電腦裡，匯入軟體中，在繪圖軟體中加上服裝、背景，以及必要的文字敘述和標註。還有的設計師會用水彩畫好著裝的人物，再匯入電腦，加上背景和標題。利用電腦繪圖

裘蒂‧奧濟梅克為《娃娃從軍記》（*Babes in Arms*）所繪製的服裝表現圖，圖上的標註恰當（此例中為劇名、角色名、演員名、製作單位、日期），並將多個角色繪製在同一張圖上。

軟體繪製服裝表現圖上的背景或文字，是創造混合媒材圖畫的常見方法，同時這也是在邁向全手繪與全電繪時，很好的過渡方法。許多設計師在使用電腦繪圖軟體時，會搭配使用繪圖板。繪圖板附有一支繪圖筆，可以讓電腦繪圖容易許多。任何人都需要經過大量練習，才能繪製出像樣的電腦繪圖作品，所以即使頭幾次試用的成果不盡理想，也不用感到挫折。

服裝設計辛西婭‧特恩布爾使用電腦繪圖及軟體工具，為當代美國劇團（Contemporary American Theatre Company）製作《你是我的男孩》（You＇re My Boy）所繪製的服裝表現圖，劇作家為赫布‧布朗（Herb Brown）。

四、將設計付諸實踐

完成服裝表現圖，並獲得導演認可後，就可將設計付諸實踐。
這個階段，會按照設計師的設計規劃，取得現成的服裝或開始製作
服裝。在實踐設計的過程中，除了服裝設計師，通常還需幾位技術
精湛的服裝專業人員。服裝設計師需負責跟服裝工廠團隊完整溝通
自己的設計，團隊成員包括助理服裝設計師、服裝工廠主管、裁布
師（cutter）、立裁師（draper）。團隊成員會協助規劃一套實踐設
計的計畫。計畫會因製作需求而不同，但無論是戲劇、歌劇、舞蹈
或電影，任何計畫都不出以下五種取得服裝之方法：

· 調用，指從倉庫中調用
· 租用
· 借用
· 製作
· 購買

要決定服裝該調用、租用、借用、製作還是購買時，須視製
作的藝術和實務需求而定，而這些需求又是根據製作理念、製作經
費而定。因此，多數製作會將調用、租用、借用、製作、購買等方
法互相搭配組合。服裝設計師和服裝工廠技術人員在決定演出服裝
的來源時，有很多考量。他們會考量預算經費、時間、人力、庫存
的常備劇服、製作理念、劇場空間，甚至演員本身。最後，視服裝
團隊的知識和經驗程度，可能會制定出一套動用各種資源的複雜規
劃。這套規劃會列成服裝場景表、服裝品項清單、排練服裝清單，
以及調用清單、製作清單和購買清單。將這些表單整理維持清楚，
是服裝設計師的重要工作之一。市面上有販售軟體可提供表單的模

板，幫助設計師將表單處理得更有條理。這些表單，加上服裝表現圖的影本、樣布、演員量身表及其他筆記，全都會被放在一本稱為「演出聖經」（show bible）或「服裝聖經」的大筆記本中。演出聖經會被放在靠近服裝工廠中央的地方，供服裝團隊所有成員參考。

(一)調用

調用（pulling）是指從劇團倉庫的常備劇服中調用服裝。調用服裝時，需要考量兩個層面，一是技術面的考量，需要修改服裝的合身度；二是藝術面的考量，是指改變服裝的外觀，使之與整體設計在視覺上更契合。服裝設計師選擇調用現有服裝，是爲了節省時間、金錢，以及善用常備庫存。然而，服裝設計師決定調用服裝時也要注意，因爲調用服裝、再進行修改，也有可能耗費大量時間。有時，服裝需要的修改很複雜（往往比預期的更複雜），或者爲了讓調用的服裝與整體演出在視覺上融合爲一體，需要高昂的費用。因此，要納入調用的服裝之前，需經過通盤的審慎思考。服裝工廠主管、立裁師也應積極參與討論。

多數大學劇場、社區劇場和地方專業劇場都設有劇服儲藏區，而其規模和條件狀況可能落差很大。許多自由劇場設計師甚至會自行籌錢建立個人的常備劇服庫，將他在跳蚤市場、古董店、二手舊貨店找到的稀有品件聚集在一處。想要建立並維持一個持續有新品的常備劇服庫，有以下幾個促成條件：足夠的倉儲空間、建立並維持常備劇服庫的方法、爲常備劇服庫添購或製作新品的能力，以及接受服裝捐贈並編列捐贈目錄的能力。

多數設計師會在跟演員試裝之前，調用很多可能的服裝選擇，挑選標準通常是外型適合該製作且結構紮實的服裝。被調用的服裝，應該在演員試裝之前先整理好，通常是掛在分類清楚的劇服衣

桿上。井井有條的劇服衣桿，是管理良好的服裝工廠的必備條件之
一，也就是要迅速確實地標註每一件服裝（可能是暫時的或是永久
的標註）。在劇服衣桿上使用分隔標牌、為每一位演員準備個人配
件包，並保持箱上、盒上、架上標籤文字的一致與清晰可辨。劇服
衣桿整理得好，其實對設計過程也很有幫助，因為設計師花時間在
檢視衣桿上可能的服裝選擇時，是同時看著衣桿上其他服裝在做決
定的。此外，整理得井井有條的劇服衣桿，也可以讓立裁師、縫紉
師和手作工藝師工作得更順利有效率。

(二)租用

　　服裝設計師要決定租用（renting/rentals）服裝的原因可能很
多。譬如，有時演員的身型太挑戰，不容易在常備劇服庫中找到現
成劇服，或不容易製作合身的劇服；有時是製作需要特殊服裝，譬
如專門的盔甲、動物裝等——任何會耗費太多製作時間的服裝元
素。甚至有更極端的租用例子是，所有製作內的服裝都是租來的。
劇團會決定租用製作內所有的服裝，原因可能很多，最常見的原因
是，預算經費充裕，但時間緊迫、人力短缺。

　　租用服裝前，服裝設計師需經過通盤的審慎思考，衡量租用服
裝的優缺點。優點很明顯：租用的服裝送來時，已按照演員尺寸修
改好，可以直接穿上台。但缺點也不少：在所有取得演出服裝的方
法中，設計師對租用服裝所能掌握的藝術性是最低的，而且租用服
裝也意味著劇團的常備劇服庫將不會有新品入庫。此外，租用服裝
的花費可能很高昂、可進行修改的幅度有限、服裝品質也不穩定。
由於各家劇服出租公司的收費標準和服裝品質落差很大，建議詢問
你信任的同業，請同業推薦口碑良好的廠商。多數廠商都會在網站
上列明租用的合約條款，以及可供租用之服裝的照片。

另一種劇服租用方式，是發生在美國演員工會（Actors'Equity Association，簡稱AEA，是為美國職業演員和舞台監督所設立的工會）附屬劇團和工會附屬演員之間。有時，服裝設計師想要租用演員自己的服裝、鞋子或其他配件。原因可能是，要另外找到跟演員體型相合的服裝有困難，或是服裝設計師想要服裝散發「被穿著生活過」的感覺、流露演員身體穿過的痕跡。美國演員工會有明訂關於使用工會附屬演員之服裝的規則，而規則通常會要求在演員的演出合約中增列附加條款。租用服裝的收費標準，也有列在美國演員工會的規則手冊中。

(三)借用

總有需要借用（borrowing）服裝的時候，尤其是有特殊服裝需求，卻難以用其他方式取得時。然而，服裝有因演出而受損的風險，是以多數服裝設計師都不太願意跟其他個人或廠商借用服裝。撇開這項顧慮，仍有許多適宜借用服裝的時候，譬如劇團跟其他劇團有達成互惠協議，約定可以借用彼此的道具和服裝。互惠協議可能是正式簽訂的同意書或合約文件，也可能只是口頭契約，無論是哪一種契約，通常內容都是確保契約內各劇團，可免租金地使用彼此倉庫內的庫藏。各劇團應尊重這份契約關係，各劇團人員都應謹記借用時的黃金守則：待人如待己、待他人之物如待己之物。也就是，應在借用時間內將服裝清洗乾淨、整理維護好，再行迅速歸還。當劇團預算經費有限時，這樣的互惠關係，是大小劇團互相扶持、確保生存的方法之一。

雖然借用服裝很常見，但每個人借用服裝時仍應格外小心注意。經常可以借用到服裝的設計師，指出借用成功的兩大關鍵：小心對待借用的服裝，以及按時歸還。不過，再小心謹慎，也可能有

意外發生，設計師一定要確認劇團或製作單位有替借用的服裝或配件投保，這樣一來，在服裝遺失或損壞時，才能得到保險理賠。無論投保範圍多全面，許多設計師在借用時仍會遵循「情緒依戀」的判斷準則——也就是，如果擁有者對他自己的那件服裝很有感情、有著強烈的依戀情緒，設計師就絕對不會跟他借用服裝！因為情緒或感情是無法被投保的！

(四)製作

製作（building）服裝包含以下流程：打版、試裝、縫紉、裝飾、染色、彩繪、建模、澆鑄、膠黏，以及其他各種服裝元素的製作技術方法。製作服裝的兩大優點是，一定會符合製作需求，且演出結束後可納入常備劇服庫。對許多駐團或駐館服裝設計師而言，為常備劇服庫增添新品也是做設計時的一大考量，而是否要製作服裝的決定，往往是根據常備劇服的需求而定。製作服裝的缺點是，需要花費大量時間和金錢。在決定製作服裝之前，服裝設計師需同時考量其優點和缺點。

為特定演出、特定演員製作服裝，可以讓設計師全盤掌握技術面和藝術面的創作過程。自行製作的服裝，合身度可以做到毫釐不差，特別適合遇上特殊尺碼演員的時候。男帥女美的角色，也需要剪裁完美的合身服裝加持。此外，從零開始製作服裝，也有助處理服裝的快換需求、特殊的洗滌或乾洗需求、特殊的染色和做舊需求、演員的過敏問題，以及服裝結構強度的需求。若製作單位規劃每週將有八場演出，劇服結構就必須做得格外強韌，才禁得起這樣密集的演出行程。當演員被要求穿著劇服做出特殊的肢體表演時，那些肢體動作往往一點也不日常，也絕不可能在真實生活中一週發生八次，所以更需要加強劇服的結構。

製作服裝的最大收穫是——藝術性。充足的預算經費加上技巧成熟完備的服裝技術人員，可以為服裝設計師提供無限創意的成果。從布料的顏色和質感、服裝外型輪廓的線條和形狀，到其他建構服裝時的種種藝術性考量，服裝設計師都可全盤掌握。

了解服裝製作技術，對服裝設計師非常重要，即使設計師不會實際參與製作服裝的過程。服裝設計師的每一個設計決定，都會影響服裝的製作流程，因此理解製作服裝所牽涉到的種種技術，才能做出有技術知識支撐的設計決定。當服裝設計師缺乏技術知識時，可能會造成團隊溝通不良與誤解，寶貴的製作時間也可能會流失。這會讓服裝工廠的技術人員感到挫折。所有初入門的服裝設計師，都應學習打版、服裝結構、裁縫技術和材料等。

要為一檔演出製作服裝時，服裝設計師和技術人員會用到許多工具和材料，但沒有什麼比織物／布料更重要。除了演員本身，織物／布料是製作服裝時最重要、必要且基本的組成元件。要成為一個能夠做好份內工作的服裝設計師，一定要認識各種織物／布料，及其天然的特性。服裝設計師必須下定決心著手認識各種織物／布料，最好的方法就是實際接觸體驗——拜訪布料行、探索分類好的織物／布料箱、觀察個人的服裝以及其他劇服，觀察立體剪裁、縫紉方法，以及其他各種製作方法。唯有透過實際體驗，才能真正認識布料。詳見附錄「織物／布料」（頁276）。

(五)購買

在這網購時代，按一按滑鼠就能下訂單，要在線上採買任何現成的服裝元素都很合情理。不過，許多初入門的服裝設計學生會懷疑，直接為演出購買（buying）現成服裝，是否會有道德問題，是否構成一種剽竊行為。的確會有需要在製作人員名單上增列其他

服裝設計師名字的時候，但那只是少數個案。初學者可能會問為什麼？這是因為，為舞台劇、歌劇和電影做服裝設計時，可能牽涉到一種獨特的狀況。服裝設計師要為這些製作做出適切的設計選擇時，往往會出現適合某一角色的設計選擇就是某時尚品牌的產品，或是某位設計師的作品。遇到這種狀況時，服裝設計師的任務就是要做出一系列與劇本相契合的設計選擇，而不是從零開始做出一套全新的設計。設計師是懷抱著做好選擇、說好故事的良善意圖在完成任務，而不是懷著竊取他人設計的壞心眼在做事。許多知名設計師都是這樣工作的。譬如，服裝設計師派翠莎‧菲爾德（Patricia Field）就為電視影集《慾望城市》（*Sex and the City*）和電影《穿著Prada的惡魔》（*The Devil Wears Prada*）的角色，挑選了知名時尚品牌的服裝。這些選擇是她設計理念的一大重點。而這兩部影視作品會大賣，劇中服裝也功不可沒。

上述的例子說明，只要立意良善，什麼都可以納入設計選擇。服裝設計師幾乎在哪裡都可以買到適切的服裝，譬如，劇服專賣網站和歷史重現網站，都有販售不同年代的服裝。符合年代的襯裙、馬甲和鞋子，以及帽子、皮包、拐杖、遮陽傘和眼鏡等，都可以在網上買到。當然，要找到時裝劇的服裝更是容易，網路上提供了各式風格和尺寸的服裝。

上網採購時，主要有四項技術重點須注意：

‧累積的運費，可能很快就會讓預算超支
‧服裝設計師一定要詳閱各消費網站的退換貨說明
‧服裝設計師要尋找信用可靠、能及時送達貨品的消費網站
‧通常需要以信用卡結帳

必須再提一下傳統的逛街採買。雖然網購興起，大量減少了開

車採購或走路逛街採買一整天的狀況，但還是會有需要到實體店面
的時候，以下是四個原因和一個注意事項：

- ・無法等待運送的時間，立刻就需要用到該品項
- ・服裝設計師可能想要支持在地長輩開的店
- ・服裝設計師可能想要在確定購買前，能夠親眼看到、親手摸
 到該品項，這對購買織物／布料尤其重要
- ・服裝設計師可能想要帶演員一起去採買，順便試裝
- ・除了信用卡，結帳時可能也會用到現金或訂購單

五、預算

要做出一套好的服裝設計規劃，也需要納入財務方面的考量。
預算是影響設計的重要關鍵之一。無論服裝設計師再有才華、演出
再美侖美奐，一旦預算爆表，製作人或藝術總監就只會記得這一件
事。服裝設計師必須學會在預算限制內做設計，而通常服裝預算
都會比理想狀況來得低。這狀況是設計界的常態，因此，設計師在
使用製作經費時總會變得特別精明和節儉。這時合作精神就更顯重
要，聰明的服裝設計師會跟服裝工廠主管和助理設計師，保持溝通
管道的暢通，因為通常大家都是在使用同一筆預算。討論預算時，
服裝設計師應該提出以下幾個問題：

- ・這筆預算是只包含材料費嗎？
- ・這筆預算是只包含製作服裝的費用？還是也同時將演出和演
 出結束後的後續處理（清洗、衣物維護等）費用包含在內？
- ・我要怎麼進行採買？是使用訂購單、商務信用卡或是劇團備
 用金？
- ・劇團期待收到什麼樣的記帳方式？

劇場設計

　　無論是商業演出或非商業演出，一旦確定預算，服裝設計師、服裝工廠主管和助理設計師開始為演出進行採買，就一定要為每一筆消費留下發票，同時累計支出金額。服裝團隊必須發展出一套追蹤記錄所有支出的系統，讓所有人分頭採買時都不必被中斷。許多服裝設計師會使用電腦軟體，如微軟Excel或Quicken，來追蹤記錄支出狀況。有的設計師則喜歡使用老派的計算機、筆記本和鉛筆，晚一點再記錄到電子表單裡。無論採用何種記錄方式，重點是要時時更新至最新一筆的支出紀錄。養成勤於記帳的習慣，才會有正確有效的支出紀錄。

六、總結

　　劇場設計需要有方法地整合各方資訊以及各領域參與者的努力，包括閱讀和研究劇本、辨識和研究設計目標、發展和溝通設計想法等。服裝設計與製作團隊進行溝通時，需要用到人物素描的技巧，才能產製有效的服裝表現圖、展開與其他劇場藝術家的密切合作。好的服裝設計師，對實踐設計的實務知識有清楚的認知，包括理解製作劇服的步驟，能清楚掌握其他取得服裝的方式，如調用、租用、借用和購買。此外，知道如何控制預算、用小錢打造一台美麗的服裝，也非常重要。

　　永遠都會有許多實務問題要解決、許多試裝要準備，還要與許多演員合作。唯有能從容應對一切、解決實務問題的服裝設計師，才能在業界生存下來。邁向事業成功的關鍵在於，要有決心，還要有方法。服裝設計學生應先以此章為指南，列出所有需要修習訓練的領域，然後有系統、有決心地透過觀摩、探索和實作，研究各個領域。其中，實作是最重要的學習方式。

活動練習

活動1：觀察陌生人

準備筆記本、鉛筆

無時間限制

觀察你不認識的人──關於這些人，你可以看出什麼？列下僅從觀察服裝、髮型、化妝，你就可以發現到他的哪些人格特質。請明確敘述！是哪一個面向提供了最多資訊？

活動2：人物素描練習

準備鉛筆、圖畫紙

時間限制：1分鐘、5分鐘、10分鐘、30分鐘

1.請人當你的模特兒（他必須願意維持特定姿勢一段時間）。

2.為你和你的模特兒選擇舒服自在、光線充足的位置。

3.畫下你的模特兒。畫的時候，要專注看著你在畫的對象，避免一直盯著畫紙。作畫時，自由地移動你的手和手臂。

4.從畫1分鐘姿勢、5分鐘姿勢開始，再慢慢進階到畫30分鐘姿勢。每個練習小節，都要專注、真的看著你的模特兒，避免一直盯著畫紙。

5.安排兩階段的練習：第一階段，模特兒穿著少量衣物，或穿著露出較多身體的服裝（藉此研究人體）；第二階段，模特兒正常著衣（藉此研究著裝的人體）。

活動3：觀察衣物標籤

準備筆記本、鉛筆

限時10分鐘

檢視你服裝上的衣物標籤——從衣物標籤判斷舒適度、耐用度，並將這些特質和衣物標籤上的布料成分列成一張表。

活動4：體驗織物／布料

準備筆記本、鉛筆

限時1小時

1. 到布料行、布市或自行蒐集數碼長的各種織物／布料（1碼約91.44公分）。

2. 觸摸織物／布料，試著描述各種織物／布料的手感（hand）（詳見附錄「織物／布料」，頁276）。

3. 在織物／布料行或布市時，記下各種織物／布料的成分，並與你體驗到的手感互相對照。

活動5：假裝採買

準備劇本、筆記本、鉛筆、連網電腦

1. 找一個短劇，並想像所有角色都是由極端尺寸的演員所飾演〔路易維爾演員劇場的修凡納美國新劇作節（Actors Theatre of Louisville's Humana Festival of New American Play）是很好的短篇劇本來源〕。

2. 為想像中的演員設定服裝尺寸，設定後就不能再更動。

3. 為此劇做一份服裝場景表，包括內衣、主要服裝、配件、鞋

子、帽子等。並想像這些服裝元素都將以購買的方式取得。

4.為自己設定一個預算，譬如500美金（約15,000台幣）。上網
　為此劇進行採買。記得把運費算進去。

你能否保持在預算之內？為了不超過預算，你必須做出什麼讓
步？

燈光設計

一、燈光設計師

　　燈光設計師負責創造一齣劇、音樂會、舞蹈或歌劇的舞台燈光。他負責選擇使用的燈具、燈具在劇場中裝設的位置（locations）、燈具投射到舞台上的燈光焦點，以及任何燈光會使用到的顏色和質感。燈光設計師會為整場演出創造許多不同的燈光畫面，或稱之為燈光變化點（cues）。這些燈光畫面的形成，是燈光設計師為演出中各個特定時間點所選擇的各燈具亮度，以及燈具**漸亮**（fade up）或漸暗的變化速度。

　　燈光設計的工作流程跟其他劇場設計領域類似。燈光設計師閱讀和分析劇本、研究故事的設定情境和設計目標、與製作設計團隊開會、發展製作理念及詮釋處理的方法。對燈光設計師來說，多看排練、記下演員走位和移動模式，非常重要。燈光設計師的下一步是，繪製**燈圖**（light plot，一張顯示使用燈具和燈具在劇場中的裝設位置的工程圖），將相關資訊繪製在燈圖上，方便與燈光技術人員溝通硬體需求。燈光技術人員會負責架設器材。器材架設完成後，燈光設計師會與燈光技術人員約時間調燈，也就是將燈具投射出的燈光焦點，瞄準到舞台上預想的位置、調整成預想的形狀。之後，燈光設計師會跟燈光控制台操作員坐在一起，編寫出這檔製作需要的燈光畫面，並記錄到燈光控台內。控台操作員是排練與正式演出期間負責操作燈光控台的技術人員。

　　燈光設計是藝術和科技的結合，且兩者同樣重要。照亮一個故事時，為了兼備如實的敘述和比喻鮮明的意象，燈光設計師必須完全掌握各燈具的物理特性、投射出的燈光質地，以及燈光可以如何加上顏色、改變形狀、調節控制。燈光設計師必須擁有光的美學知識，並理解不同的燈光角度和顏色是如何影響感知和情緒氛圍。善

用燈光角度和顏色，可以增進舞台布景和服裝的視覺效果，反之，若使用不當，則會破壞其他領域的設計，將他人的視覺呈現弄髒弄濁。

二、設計目標

舞台燈光是建立製作風格的關鍵之一。藉由燈光畫面的美學，和不同燈光畫面之間的轉換模式，可以建立這個製作的慣例與規則。譬如，舞台燈光的畫面可以是寫實的，且燈光轉換可以是幽微而難以察覺的，彷彿是跟著劇情在呼吸變化的；相對地，舞台燈光也可以是表現式的，有著強烈的非寫實燈光畫面和大膽的燈光變化，不但目的清楚且明顯可察。在舞台燈光領域，這兩種風格可歸類為有動機設計和無動機設計。

(一)有動機燈光

有動機燈光（motivated lighting），是指在台上創造自然而寫實的燈光畫面，目的是再現日常生活。因此，有動機燈光深受場所、地點、時間和年代的影響。如果劇中地點在室外，設計師會仔細運用燈光可控制的面向，試著表示明確的時間以及氣候狀況。如果是室內景，有動機燈光會試著再現窗外照射入內的光線，或是再現真實生活空間中的燈具照明效果。從窗外灑進屋內的陽光或月光、桌燈、吊燈、蠟燭光、壁爐火光等室內光源，都是可以再現於舞台上的有動機設計。

有動機燈光的主要目標之一是，表示時間和年代。日與夜都是光的展現。我們對日與夜的體驗，就是以陽光的多寡有無做判準。陽光的角度，讓我們知道現在的時間和季節。古文化發明日晷來表

示時間，或是創造巨石陣或巨木陣，記錄太陽在地平線上的運行路徑，用來標示季節。燈光設計師要勤於觀察光在不同時間、不同季節的特質，才能精確地在舞台上詮釋寫實場景。

歷史年代也可藉著舞台上觀眾可見、角色可實際使用的實用燈具來表現。實用燈具（practicals）是眞實生活中的燈具的複製品，是一種手持道具或舞台道具，譬如桌燈、蠟燭或火把。實用燈具是舞台設計師的設計選擇，但因爲實用燈具需要接上電源、發光，所以燈光設計師可以使用在燈光畫面中，做出很好的效果。如果是一個寫實故事，發生在電器發明之前的年代，舞台上的實用燈具就應模仿該年代的照明器具，無論是蠟燭、油燈或煤氣燈，舞台上整體的燈光也應配合描繪出該種燈具的顏色和感覺。

有動機燈光的另一項主要目標是，表示場所和地點。如同前述，室內與室外的光是不一樣的。然而，就室內而言，光的種類也非常多。譬如，一個被火把照亮的洞穴內部，跟一座陽光穿過彩繪玻璃窗的天主教堂內部，兩者看起來的樣子和給人的感覺都非常不同。又譬如，1950年代冬季暴風雪中的美國堪薩斯州公車站內的光，跟1400年代冬夜丹麥城堡內的光，也會不一樣。而室外光的種類也不遑多讓。譬如，同樣是春分的正午，南極洲的光，跟赤道雨林的光，也會非常不同。再次強調，燈光設計師必須訓練自己去觀察各種光的不同特質，及人們對各種光的情緒反應，才能有效地運用光去設計寫實的舞台畫面。

(二)無動機燈光

無動機燈光關注的重點不在運用光來重現眞實的時間和地點，而是專注於創造和建立情緒氛圍，以及支持劇中的主題。無動機燈光經常被運用在高度風格化的製作，如舞蹈或音樂會，其情緒氛圍

都是作品的重點。實驗劇場或是前衛劇場也可能使用無動機燈光。譬如，尤金・歐尼爾1922年的表現主義劇本《毛猿》，就以主角揚克的故事為中心，敘述揚克為了尋找自己在這世上的位置，而展開個人的冒險之旅。揚克的冒險之旅途經多處：豪華班輪的上甲板和鍋爐室、週日早晨陽光普照的紐約曼哈頓麥迪遜大道、工會辦公室、牢房，和動物園裡大猩猩的籠子。表現主義追求藉著外在表現展示主角的內心想法和情緒，因此劇中世界的現實已被扭曲改變。在《毛猿》中，所謂的現實，是揚克感受到的現實。所以，可能會採用風格化的燈光設計，讓班輪鍋爐室看似火坑地獄、明亮耀眼的麥迪遜大道可能亮到讓人眼花目盲。無動機燈光也可以建立時間和地點，但不見得需要很寫實。無動機燈光的主要目標是建立情緒氛圍和支持主題。強烈而明顯的燈光角度、濃重的燈光顏色和質感，以及劇烈的燈光變化轉換，都可以是無動機燈光的表現元素之一。

密里根學院／東田納西州立大學製作的《伊底帕斯王》，燈光設計所使用的無動機燈光。舞台設計梅莉莎・莎佛、服裝設計凱倫・布魯斯特爾、燈光設計史考特・哈迪、導演理查・梅傑。

多數製作都同時需要有動機燈光和無動機燈光。即使是最寫實的戲劇,也經常需要在台上移動道具做換景或換幕,這些轉換通常是採用無動機燈光,藉此跟真正的劇情做區隔。還有許多結合現實與非現實的場景,譬如亞瑟・米勒的《推銷員之死》(*Death of a Salesman*),就包含了現實場景和威利腦中回憶的場景。藉著將原本有動機且寫實的燈光,轉換到無動機非寫實的燈光,可以幫助觀眾理解這樣並置的場景敘事。

(三)角色揭露與解決實務問題

設計師在用服裝和舞台布景揭露角色性格時,是透過他們對材質的選擇,譬如一件皺巴巴的破爛西裝,或是一間破敗的廉租公寓。但當設計師要用燈光來揭露角色時,就比較抽象。在無動機燈光中,光的角度、顏色和質感可以表達角色的想法和感覺。在有動機燈光中,或許只能很幽微地用冷色的染色燈光(wash)加上高角度的面光,製造出演員眉毛下的暗影,讓角色看起來略顯深沉陰險。當故事中有一個隱藏的真相即將被揭發時,設計師可以同時讓角色從暗處走進亮處。劇場燈光的藝術,多半都藏在這些幽微的細節中。有人說,最成功的燈光設計就是不被觀眾察覺的燈光設計。原因是,燈光若沒有被察覺到,就表示燈光已很自然地融入了故事,而沒有引起觀眾不必要的注意。

最後一項設計目標——解決實務問題,通常都牽涉到器材和科技,因為這正是燈光設計所倚重的技術。舞台燈光的實務問題,通常不出以下兩類:

・劇本提出的特殊效果
・設備、器材,和／或預算經費的限制

在卡夫曼（Kaufman）和哈特（Hart）撰寫的《浮生若夢》（*You Can't Take It with You*）中的爆炸，就是劇本提出特殊效果要求的例子。可能的解決方式包括使用煙火，或是簡單的做法如使用煙機加上一些傳統燈具，須視製作的資源和製作理念而定。

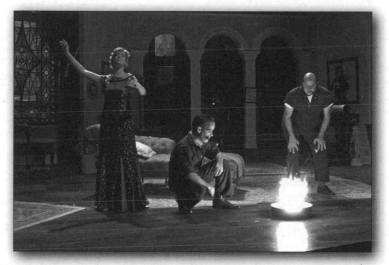

阿拉巴馬大學製作《浮生若夢》中的燈光特效。舞台設計愛琳‧布朗（Erin Brown）、服裝設計唐娜‧米斯特、燈光設計琳黛爾‧麥當勞（Lyndell McDonald），導演彼德‧梅爾修斯（Peder Melhuse）。

設備的限制，和／或器材及預算經費的短缺，都是燈光設計師常會遇到的實務問題。可用燈具的數量和種類、劇場空間中的掛燈位置（hanging positions），都會影響燈光設計的彈性，也就是設計師可發揮的空間。像燈光器材庫存量有限這樣的實務問題，就好比畫家只能使用有限的顏色；此時，設計選擇就變得很關鍵，但還是有可能做出很棒的藝術。燈光器材庫存量少時，設計師會被迫優先考量構成燈光畫面最根本的元素，盡可能兼顧效率與藝術的啟發性，用光影繪出舞台上的畫面，這非常類似日本墨繪，以精簡的線條捕捉人事物的精髓。

三、舞台燈光的功能

舞台燈光有四種功能：提供能見度、立體塑形和人物輪廓造型、營造情緒氛圍和選擇焦點。

(一)提供能見度

提供能見度（visibility）是舞台燈光最基本、最重要的功能，指的是讓觀眾看見台上角色和動作的能力。如果觀眾連台上發生什麼事都看不清楚，他們絕不可能完全理解這齣劇的含義。觀眾若能看得見台上角色的臉部表情、嘴形開闔的動作，就能夠幫助他們理解角色說出來的台詞是什麼。如果觀眾看不見演員在做什麼，那麼要聽清楚演員在說什麼也會變得困難。而且，如果觀眾必須很費力才看得見台上發生的事，他們對演出的專注力和興趣也將馬上降低。

(二)立體塑形和人物輪廓造型

立體塑形和人物輪廓造型（modeling），是指燈光揭示台上物體形狀、質量、質感的能力。舞台燈光投射在物體上的角度，會在物體上形成亮部和暗部，由此可揭示物體的尺寸（長度、寬度、高度）和表面質地（光滑或粗糙）。在燈光設計師之間廣為流傳的故事之一是，知名資深演員曾強力要求，演出中必須使用低角度面光或是腳燈（footlights），因為腳燈的角度剛好可以洗掉演員臉上的皺紋。另一則故事是，某電視福音佈道家堅決使用強烈的白色背光，這樣他的身體會散發一圈神光。而舞者通常會很感激燈光設計師使用強烈的側燈，因為側燈可以在視覺上拉長身形，在身體側面

打出修長優雅的亮部。

(三)營造情緒氛圍

情緒氛圍（mood）是燈光所引起情緒反應。舞台燈光是營造情緒氛圍的有力工具。舞台燈光可以創造出幸福感，也可以創造緊張感；可以溫暖明亮或黑暗不祥。在日常生活中，也有很多運用燈光來操控我們行為的例子。譬如，多數高級餐廳都會營造一股輕柔「浪漫」的燈光，讓顧客可以在座位上待久一點。因為顧客在餐廳待得越久，就越有可能加點飲料、甜點和咖啡。相反地，速食店是靠高來客數及高翻桌率在賺錢，而非倚靠高單價的餐點。速食店的燈光通常是明亮炫目且俗麗的。雜貨店和超市等，則會在不同的商品區給予不同的燈光。走道貨架通常是採日光燈照明，肉品區和蔬果鮮食區則會使用特殊燈光，讓產品看起來更吸引人。百貨公司的產品展示、賭場、夜店、旅館大廳，以及任何人們會在那裡打發時間、進行消費的場所，都非常重視如何利用燈光營造情緒氛圍。

(四)選擇焦點

選擇焦點（selective focus）是舞台燈光的一大重點，因為選擇焦點對燈光畫面有非常大的影響。有人說，燈光設計師是「用光影在舞台上作畫」。當燈光設計師在燈光畫面中營造出一個引導觀眾看向台上特定戲劇動作的視覺焦點時，就是為觀眾選擇了焦點。在討論設計元素的第五章，我們理解到眼睛會被頁面上或舞台上最亮的物體所吸引。因此，想要創造舞台上的視覺焦點很簡單，可以用亮度高的燈光照亮物體，或是在燈光中使用對比的顏色。設計師在設計時，須注意從頭至尾是否都有盡責營造適當的視覺焦點。不平衡的燈光亮度，或是不小心有光溢散到預想的光區之外（以下簡稱

溢光）時，都會在無意中誤導觀眾焦點，讓觀眾看向次要的戲劇動作，忽略主要戲劇動作。焦點錯誤對觀眾是一種干擾，會模糊故事的重點，設計師應盡可能避免。

四、舞台燈光可控制的面向

設計師操控燈光，為舞台提供能見度、激發情緒氛圍，勾勒演員、服裝和布景的形狀，以及引導觀眾的注意力。燈光有四種可操控的面向：亮度、光分布、顏色和動作。

(一)亮度

亮度（intensity）是指燈具發出的光量。光的亮度，通常是用「亮」、「暗」來形容。舞台燈具的亮度控制，是透過將燈具連接到調光器（dimmer），而調光器則受到燈光控台（control console）的控制。亮度是營造舞台焦點區域的有力工具，因為人類眼睛天生就會被畫面最亮的部分所吸引。

亮度也會影響情緒氛圍。一個例子是，名為季節性憂鬱症（seasonal affective disorder，簡稱SAD）的心理疾病。此病症肇因於冬季光照稀少，使得某些人陷入沮喪情緒；季節性憂鬱症的治療方法包括，讓病患在特殊燈具下進行光照治療。在春光明媚的時節，我們自然會想要打開窗簾，讓陽光灑進房間。也有的時候，我們會想要一場浪漫的燭光晚餐。以上所有狀況，都展現了光線亮度可以改變情緒氛圍的能力。

亮度也可以用來建立時間。在燈光器材庫存量大的劇場，要表現一日當中時間的流動，除了提高或降低燈光亮度，也可以改變燈光的角度和顏色。明亮的光通常讓人聯想到中午，低角度的光則可能表示黃昏或黎明，昏暗的光則是在模擬夜晚。但在燈光器材庫存

量有限的劇場，演出只有少量燈具可使用時，要表現一日當中時間流動最基本的方法，就是改變光的亮度。

(二)光分布

光分布（distribution）是指光的角度和光的質地。大部分家用吸頂燈的光，會射向周圍所有方向，因爲吸頂燈的功能就是要提供一般照明。對舞台燈光來說，設計師會想要控制光的投射方向。因此，除了光源本身或燈泡，舞台燈具也配有反射鏡和透鏡，用來聚集光線，將所有聚集到的光線投向單一方向。

◆光的方向／角度

光投射的方向或角度，跟燈具的架設位置密切相關。譬如，在四面式舞台的劇場，掛燈位置（light hanging positions）通常位於舞台上方的格狀絲瓜棚／頂棚（grid）。在傳統鏡框式舞台的劇場，通常舞台上方的掛燈位置被稱爲**燈桿**（electrics），而位於舞台外觀眾席上方的掛燈位置則稱爲舞台外區燈桿（front of house pipes）。

面光、頂光、背光和側燈都是常見的舞台燈光角度。每一種角度的燈光都對立體塑形和人物輪廓造型有特定效果。面光會洗去影子，並在視覺上將物體打平、降低立體感。頂光會照亮頭頂、肩膀，並在視覺上將人體壓矮。背光會賦予物體一圈光環。側燈會照亮物體的側面，並在視覺上將物體拉長。舞台燈光通常會同時使用來自許多角度的光，賦予演員或布景三維立體的存在和形狀。視製作的種類和風格而定，燈光畫面會有一個主要方向的光，負責照亮表演者；另有其他方向的光，會填入（fills in）陰影或陰影區域。在戲劇中，面光常是主要的光源，因爲觀眾視覺焦點通常是演員的臉。在舞蹈中，則會以側燈爲主，因爲觀眾焦點是舞者在空間中移動的身體。

◆光的質地

　　光分布也包括光的質地。光的質地因焦距的調整，呈現銳利而清晰（利）、柔邊而發散（毛），或是因爲加上光影圖樣片（pattern）而帶有質感。多數燈具都能在某程度範圍內調整其光的質地。譬如，橢圓形反射罩聚光燈（ellipsoidal reflector spotlights）就有切光片（shutters）和光圈調整器（iris）可以改變光束的形狀。若是改變燈具內兩片透鏡與光源的遠近關係，投射出的光束可以變得利邊或毛邊。橢圓形反射罩聚光燈可以放入一塊名爲gobo（光影圖樣片）的金屬片，在光束中製造陰影圖案構成的圖樣質感。佛氏柔邊聚光燈（Fresnel）和PAR燈（parabolic aluminized reflector light，拋物線鍍鋁反射罩聚光燈）則會使用外加的遮光葉板（barn doors），遮光葉板是由四扇以鉸鏈開闔的金屬板所構成，會安裝在色片槽內，用來改變光束的形狀。詳見附錄「燈具」（頁298）。

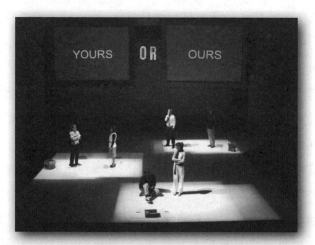

在密西根州立大學製作《藝術或工藝》（*Arts or Crafts*）中，燈光創造了形狀、視覺趣味和焦點。舞台設計貫斯丁‧米勒（Justin A. Miller）、服裝設計裘蒂‧奧濟梅克和安柏‧梅莉莎‧庫克（Amber Marisa Cook）、燈光設計莎曼莎‧波絲薇克（Samantha Bostwick），導演羅伯‧羅茲那斯基（Rob Roznowski）。感謝安柏‧梅莉莎‧庫克提供劇照。

控制好光的形狀，是營造台上視覺焦點的必要條件。大幕上的溢光、舞台前緣的溢光，或是鏡框上的溢光，都會吸引觀眾的注意。想要創造有效的燈光畫面，前提之一就是要能夠遮擋或切掉溢光。

(三)顏色

顏色是舞台燈光建立情緒氛圍的主要功臣之一。為了賦予光顏色，舞台燈光會使用濾色片（color filters）：最常見的是色紙（gel）。色紙是以20英寸×24英寸一張或24英寸×25英尺一捲的方式販售，購買後再裁切成適合各燈具使用的尺寸。在現代舞台燈光發展初期，色紙曾是以明膠為原料製成，色紙的英文名稱沿用了這個典故。今日使用的色紙則是以塑膠為原料製成，耐熱度更高，不因水氣的影響而變形，也不再是害蟲的點心。市面上現有幾家色紙製造廠商，每一家都生產上百種顏色的色紙。廠商的色紙色票本（swatch books）中，提供了各種顏色的色紙樣品。

光的三原色與顏料的三原色不同。光的三原色是紅、藍、綠。當光的三原色互相混合後，會產生白光。光的二次色是洋紅（magenta，紅和藍的混合）、琥珀（amber，紅和綠的混合）、青（cyan，藍和綠的混合）。如同三原色，光的互補色互相混合時，也會出現白光。

當白光穿過濾色片（如色紙或玻璃gobo）時，就會發生減法濾色（subtractive color filtering）。濾色片只會允許波長與其色相相符的光通過；所有其他波長的光都會被濾色片吸收。單一燈具在使用濾色片時，適用減法混色（subtractive color mixing）原理。兩色以上或多盞燈具要混合出第三種顏色時，則適用加法混色（additive color mixing）原理。譬如，兩盞互補色的舞台燈具，被調燈調到同

一個物體上，則會在物體上混合出白光。有趣的是，光的加法混色並沒有真的發生混色，一切都只是我們腦中的感知。

就在近數十年前，舞台燈光科技向市場新推出了雙向玻璃濾色片（dichroic glass filters）。這些玻璃濾色片上的薄膜只會傳遞特定顏色，而將所有其他顏色都反射掉。由於光中的許多顏色（以及熱能）都被雙向玻璃濾色片反射掉了，而不是被這些濾色片所吸收，因此比起塑膠色紙，雙向玻璃濾色片有更長的使用壽命。此外，許多廠商都有提供玻璃gobo。這些玻璃gobo通常會在舞台上同時投射出顏色和圖樣質感。

1932年，耶魯大學教授史丹利‧麥坎德利斯（Stanley McCandless）撰寫《舞台燈光方法》（*A Method of Lighting the Stage*，1958年由Theatre Arts Books出版）。此書中，麥坎德利斯提議了一種燈光設計系統，即架設兩盞與演員臉部成45度仰角的光源，在光源上分別加上互補色的色紙（一暖一冷）。兩盞燈的光交疊混合可製造出白光，賦予人體非常自然的外觀樣貌。但這系統同時也可做出各種變化，因為設計師只要調節兩種顏色光的量，就可以創造出冷色景或暖色景。

(四)動作

光的動作（movement）有不只一種含義。可能是指光實際在物理空間中的移動，譬如馬克白夫人拿著她的蠟燭穿過暗下來的舞台、音樂劇主角開唱成為追蹤燈（follow spot）下整首曲子的焦點，或是搖滾演唱會舞台周圍的電腦燈隨著音樂節奏跳換顏色、旋轉光束。

光的動作也可以指從一個燈光畫面轉換到另一個燈光畫面。轉換速度可快可慢，也可瞬間切換。燈光的瞬間切換，稱為**瞬暗／暗**

場（blackout）或**瞬亮**（bump）。燈光畫面變化點（cue）的速度，可以幫助加強甚至驅動演出的節奏。譬如，慢速變化，可以讓場景結尾的浪漫時刻更顯餘韻綿長；而瞬間暗場，則可「一鍵」終結笑鬧的場景；而貫串全景長達30分鐘的緩慢日落，則是另一種慢到讓觀眾幾乎難以察覺的燈光轉換。燈光設計中的動作，可提供視覺變化，帶來視覺上的趣味。光的任何動作都會吸引觀眾的注意。因此須特別注意，所有光的動作的背後動機，都應源自於台上的戲劇動作，否則觀眾將因此被抽離故事的世界。

五、劇場空間對燈光設計的影響——掛燈位置

掛燈位置對光分布和立體塑形及人物輪廓造型都有重大影響。劇場提供的掛燈位置越多，燈光設計師打亮演員和布景的燈光角度選擇也越多。相反地，掛燈位置稀少的劇場，則會限制設計師的選擇。

在鏡框式舞台的劇場，有些常見的掛燈位置。舞台外區（front of house），是指位於鏡框之前或在觀眾席上方的燈桿位置。位於觀眾席上方的平行燈桿有時也稱為**貓道或天花板區**（ceiling coves）。觀眾席側牆上的垂直燈架稱為**燈光包廂**（box booms）。有樓上觀眾看台區的劇場，可能會在看台圍牆外或下方架設**樓座前緣燈桿**（balcony rail）。位在鏡框之後、舞台上方的**吊桿**（battens），通常稱為燈桿（electrics）。舞台上，燈具除了可以掛在燈桿，也可以擺放在後台地板上，照亮**天幕**（cycloramas）和掛景的下半部，或是製造其他特效，譬如為《小氣財神》鬼魂之一雅各布製造特殊的綠色強烈地燈效果，或是製造營火四周溫暖的火光。以上都可稱為地面設置燈具（floor mounts）。若是直接安裝架設在布景上的燈具，則可稱為景上設置燈具（set mounts）。

可移動的舞台直立式燈架（stage booms）、**加裝燈臂的燈架／燈樹**
（light trees）和燈光梯架（light ladders）都是舞蹈演出中基本的
掛燈位置，三者都可以架設在任何需要低角度側燈的地方。腳燈
（footlights）是指台口地面擺放成排的燈，腳燈是舞台燈光史上的
標準配備，可追溯至電燈發明前的時代。現今的舞台燈光通常不會
將腳燈作為一般照明使用。若是在四面式舞台的劇場，掛燈位置則
通常會是一整片包含整個劇場空間上方的格狀頂棚。

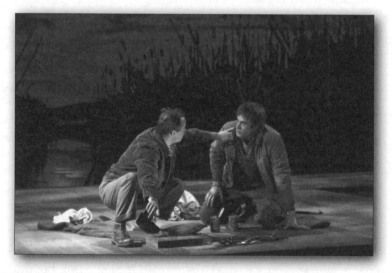

在史坦貝克撰寫的《人鼠之間》製作中，燈光設計使用地面設置燈具，投射出有
動機燈光。舞台設計雪莉‧普拉‧迪沃、服裝設計艾曼達‧艾竺吉、燈光設計盧
卡斯‧班傑明‧克萊奇，導演凱蒂‧布琅。感謝莉亞‧普拉特爾提供劇照。巴特
經驗交換劇場製作，約翰‧哈迪、麥可‧歐斯卓斯基（Mike Ostroski）主演。

　　每一盞舞台燈具都有最大投射距離（throw distance）。投射距離的定義是，光束在空間中穿行的長度或距離。在燈具光束亮度消失前所投射的距離，就是燈具的最大投射距離。此外，每一種燈具還會有一個開角度／聚光角（beam angle），即聚光光束的椎體隨著穿行距離而擴大的角度。聚光角是由燈具的透鏡所決定。各家廠商所提供的舞台燈具產品聚光角和投射距離資料，稱爲配光曲線（photometrics），都可在網路上找到。爲了繪製燈光設計的工程圖，燈光設計師必須先研究劇場的掛燈位置資料，了解各掛燈位置跟舞台之間的距離，同時了解各種可用燈具的性能。燈光設計工作很大的一部分，就是爲各掛燈位置選擇適合的燈具，做出有效的燈光畫面。

六、燈光設計師的設計流程

(一)發展設計想法

　　燈光設計的詮釋處理方式因製作而異。對某些製作而言，建立故事發生的時間地點，同時提供良好的能見度，就是主要的設計目標。對其他製作而言，尤其是非寫實劇場或舞蹈，催動引導情緒氛圍和主題，或許才是主要的設計目標。面對各種設計案，燈光設計師都需要先在腦中看到燈光畫面，才能將設計繪製成圖。想要具備想像燈光畫面的能力，燈光設計師必須先理解各種角度的燈光打在物體上的效果，以及燈光顏色會怎麼影響情緒氛圍。經過教學與實作，燈光設計師對這些燈光知識必須熟稔到彷彿是他的第二天性。燈光設計老師通常會強調，初學者應該學習觀察分析生活中各種光的質地。日出的光是怎樣的？是一個清爽明亮的春日早晨嗎？是一

劇場設計

個灰矇矇的十一月天，光線柔和、發散而暗淡嗎？還是一個酷寒的冬日早晨，天色未明、晨星高掛？中午和晚間的光線角度及顏色有何不同？春天和秋天的光有何不同？被燭光照亮的房間是什麼樣子？這燭光房裡的影子是什麼樣子？燭光的顏色和白熾燈的顏色有何不同？白熾燈的顏色和日光燈的顏色又有何不同？仲夏的滿月夜晚，光是什麼樣子？這和冬夜月光映著滿地白雪的樣子有何不同？關於光的觀察是無止無盡的。

燈光設計的下一步是，分析光如何在生理上和心理上影響我們。譬如，光的顏色會影響身體溫度嗎？曾有軼事證據指出，相較於坐在冷光照明的房間，坐在暖光照明的房間會感覺更溫暖，即使兩個房間溫度實際上是相同的。學習觀察和分析物理環境、圖像、繪畫和攝影中的光，可以增進我們對光質地的敏感度、更能意識到光對情緒的影響。將這份關於光的知識，加上本章前述的各項技術原則，應用在製作的燈光設計中，就可以做出非常有效且有感的設計。

(二)設計師的要務清單

如同所有其他劇場設計領域，燈光設計的基礎也是從劇本分析開始。燈光設計師一定要閱讀劇本，留意設定情境和設計目標，以及對白字裡行間的細節與線索。故事中的環境，其光源為何？有提到美麗的夕陽，或是月光照亮的夜晚嗎？公寓房間裡的燈光有開嗎？還是房間幾乎全暗？灑進窗戶的陽光、夕照、月夜、一個角色伸手開燈，或是把燈泡上的紙燈籠燈罩拿掉——這些都是必須留意的劇本線索，燈光設計必須要負責處理。除了設定情境和設計目標，要務清單也應包括技術需求清單，譬如，天幕的各色染色燈、追蹤燈、面光、頂光、側燈等。要務清單還應包括可用的燈具和調

光器清單。先列出燈光需求，再開始繪製燈圖，可以避免畫完圖才發現有需求被遺漏了。

(三)將設計想法加以視覺化──燈光分鏡圖

　　光是一種無形的物質，無法拿在手中加以檢視。開會時，服裝設計師和舞台設計師帶來他們的設計草圖、表現圖和模型，音效設計師帶來音樂或音效的參考樣本。而以下是一些燈光設計師分享設計想法的方法：提供激發想法的藝術作品、分鏡圖（storyboard），以及在燈光實驗室模擬燈光畫面。

　　在初期的設計會議，燈光設計師帶來可以代表此製作燈光風格的藝術作品。藝術作品可以是繪畫或攝影，這些作品會強烈地表現出光的質地、牽動人心的光線角度、亮度和顏色。設計師通常會將這些蒐集到的藝術作品做成拼貼圖，或是組成一個情緒氛圍看板，分享給其他設計團隊成員。除了提供具代表性的藝術作品，燈光設計師必須能夠用語言清楚陳述他們將如何處理該製作的燈光。這段敘述應該包括，關於燈光風格、光的質地、光的功能等的描述，而且這些都不應是一、兩個字或詞可以說完的。一位設計師可以這樣說：「在我的想像中，我看到的這一景是寫實風格的燈光，光滑均勻的wash，提供良好的舞台能見度。溫暖、柔邊且發散的燈光，洗在演員和舞台上，就像是一個溫暖的擁抱。」或是「我想要讓這一景更有神祕感，所以我想像這一景是採取非常風格化的燈光，光線很暗，用gobo打出很多冷色的影子和質感。」精通設計語彙，以及設計元素和設計原則的專有名詞，對燈光設計師來說非常重要且必要，因為這些都是與導演和其他製作設計團隊成員溝通理解設計想法的重要媒介。

　　除了具代表性的藝術作品、清楚的敘述語言，燈光設計想法

也可以用一系列的分鏡圖來表現。分鏡圖是某一景的燈光彩繪表現圖。描繪燈光的方式，是採用發展自義大利文藝復興時期的「明暗對比法」。明暗對比法，是利用明暗變化做出被畫物的亮部和暗部，製造出三維立體感。如果舞台設計師已經畫好了透視草圖或透視表現圖，燈光設計師可以用這些舞台圖的副本爲基礎底圖，畫上各景的燈光想法。如果沒有透視草圖或透視表現圖，燈光設計師可以自行看著舞台模型，手繪出舞台的透視圖。

　　許多教育劇場的設計教室都設有燈光實驗室（lighting lab，一個縮小的舞台，並搭配一套已連接調光器的小型燈具），導演可以在這裡先看看縮小版的模擬燈光畫面。在燈光實驗室裡，很容易就可以檢視舞台模型和服裝在各種角度或顏色燈光下的效果如何。市面上也有不少電腦軟體，如West Side System出品的Virtual Light Lab，或是Stage Research出品的SoftPlot，都可以在軟體中彩繪出燈光的各種角度、亮度和顏色。這些虛擬燈光實驗室非常實用，燈光設計師可以用最省力的方式不斷實驗各種舞台燈光畫面的效果。在軟體中實驗出理想的燈光畫面後，可以再製成分鏡圖，而構成燈光畫面的資訊與數據也可以輕易地轉入燈圖。

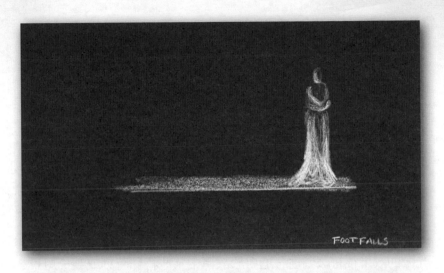

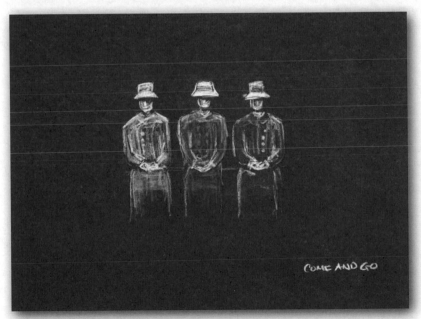

東田納西州立大學製作的貝克特作品《落腳聲》（*Footfalls*）和《來去》（*Come and Go*）的燈光草圖。燈光設計梅莉莎‧莎佛。

七、舞台燈光方法

(一)單一光源

　　單一光源的燈光（single source lighting）——無論是指單一燈具或單一方向的燈光——通常都不會貫串使用整場演出。單一光源的燈光會製造出強烈的亮部，照亮的部分完全看不到一絲陰影。但除了強光照亮的輪廓，物體其餘的部分都陷在很深的陰影中。單一光源的效果很有戲劇性，適用於故事中某些特殊時刻或某一短景，但如果整場演出都使用單一光源的燈光，觀眾會看得很累、很挫折。通常單一光源的燈光只會恰如其分地使用在需要特定效果的時刻。

(二)主要光源和輔助光源

　　日常生活中，我們的環境有時是被單一光源所照亮：一盞天花板上的吸頂燈、一扇窗，或是太陽。但更多時候，我們的環境是被多重光源所照亮：一盞檯燈和一扇窗、一堆營火和月光。即使房間只有被一扇小窗所照亮，照進窗戶的光仍會被房內的牆壁、天花板、地板所反射，製造出環境反射光，填入（fills in）房內的陰影處。

　　在舞台燈光中，主要光源（key light）是燈光畫面中的主光。在設想劇中燈光畫面時，設計師必須想像劇中光源爲何，以及所在位置。劇中光源位置將決定舞台上主要光源的方向。劇中光源也會決定主要光源的質地，也就是光的顏色、形狀和質感。

　　通常可以在劇本對白、舞台指示，或是在舞台設計的結構中，

找到關於主要光源的類型和所在位置的資訊。譬如，在卡夫曼和哈特撰寫的《浮生若夢》第一幕第二景的舞台指示中寫道：「同晚的深夜。除了走廊上的一盞燈，房內一片黑暗。」在上述此例中，這一景開始的燈光畫面，就應以走廊上那盞燈的光源為主要光源。另外，主要光源的位置，也可經由演員走位得知，譬如，一對愛人深情望向右舞台觀眾上方，輕嘆，談論著美麗的月亮。為了符合上述的走位設定，來自月亮的主要光源就必須投射自右舞台觀眾上方的某處。當劇本或走位都沒有關於主要光源的指示時，燈光設計師可以根據燈光畫面的構圖和感覺來決定主要光源的方向。

　　輔助光源（fill light）是環境光，環境光會賦予影子形狀和顏色。輔助光源是環境中的第二光源，或是反射自周遭物件的反射光。燈光設計利用輔助光源來為舞台上色、增添質感，以及為演員和布景輪廓塑形。有動機燈光會利用輔助光源，賦予演員和布景寫實的立體感和形狀。無動機燈光為了激發情緒氛圍和主題，使用輔助光源的方式就不會那麼幽微。設想舞台燈光畫面、繪製分鏡圖，或是模擬燈光畫面，都可以幫助決定舞台燈具的擺放位置、顏色和質地，做出畫面中的主要光源和輔助光源。

(三)表演區燈光

　　史丹利・麥坎德利斯在《舞台燈光方法》中提到一種燈光配置方法，是將舞台劃分成數個表演區，並採用三點式光源的燈光系統照亮各個表演區。三點光源分別是從表演區中央向外45度的左右面光，以及頂光或是背光。上述這個麥坎德利斯燈光系統，至今仍是許多燈光設計的基礎，不過現在這套系統已被擴充，加入更多燈光角度，如側燈、斜面光、斜背光等。這種多角度的表演區燈光（area lighting），有時也被稱為珠寶燈光（jewel lighting），因為

演員在這樣燈光系統下，就像一顆展示櫃裡的寶石，盡可能透過各種角度的光源，反射出寶石所有切面的光，製造璀璨閃亮的效果。燈光設計師會先在舞台平面圖上劃分表演區，決定需要獨立控制燈光亮度、顏色和角度的區域有哪些。劃分的順序，可先從最重要的表演區開始，通常是中下舞台區。設計師會從中下舞台區逐步向左右外移，畫出其他表演區，各個表演區之間都會有所重疊。由於演出常有讓中下舞台區獨樹一格的需求，所以下舞台的表演區數目通常會是單數。表演區的劃分會繼續到上舞台，再往外延伸到演員出入口。表演區的總數，需視舞台大小、channels數（燈光控台主要控制單位的數量）、調光器數量，以及可用燈具數量來決定。如果器材未受限制，一個表演區的直徑通常是8到12英尺（約2.44到3.66公尺），這樣的表演區大小通常就等於設置在平均投射距離或高度的燈具，所投射出的光區大小。一大重點是，表演區或光區必須完全覆蓋整個舞台，且彼此之間一定要有所重疊，才不會出現任何讓演員突然臉暗、沒光的「黑洞」。

　　在舞台平面圖上劃分完表演區後，再繪製燈具，燈具會以特定角度照亮各個表演區。於是，各個表演區都會配有相同角度的面光、頂光、側燈和背光。這樣的燈光設計方法，可提供燈光設計師非常多樣的選擇，構成燈光畫面。如此一來，由於舞台上所有表演區都配有不同角度和顏色的光，各畫面主要光源和輔助光源的方向也可以有許多選擇。舞台空間可以用統一的角度或顏色照亮，也可以加亮或減暗特定的舞台區域，或者與其他區域完全區隔開來，自成一區。

東田納西州立大學製作《馬克白》的燈光表演區劃分。燈光設計梅莉莎‧莎佛。

(四)染色燈光

　　染色燈光（wash lighting）並不在乎對舞台特定區域的個別控制，而更關注於創造滿台均勻的染色光。染色燈光通常是為舞台增添顏色和質感，或是提供一般照明。在交響樂或管弦樂音樂會上，主要光源通常是強烈的白色頂光，主要目的是讓音樂家可以看清楚樂譜或琴鍵，而不會被暗影或顏色所干擾。面光方向的染色燈光，則是輔助光源，是為了讓觀眾可以看到音樂家的臉部表清。

　　舞蹈演出通常會使用具有強烈方向性、帶有顏色的染色燈光，而不會使用表演區燈光，因為舞者的表演區域往往遍及整個舞台。由於演員主要倚靠口語和面部表情在溝通，所以戲劇演出常以面光為主要光源。然而，在舞蹈演出中，表演者的溝通工具是在空間中移動的身體，因此通常會以側燈為主要光源。側燈可以勾勒出身體

233

劇場設計

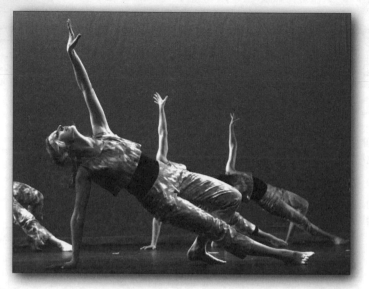

東田納西州立大學製作《席夢娜套房》（*Suite Simone*）的燈光設計使用側燈，
凸顯出舞者的身體線條。燈光設計梅莉莎·莎佛、服裝設計凱倫·布魯斯特爾、
編舞家凱拉·哈克爾。感謝ETSU攝影實驗室提供劇照。

側面的輪廓，營造強烈的身體立體感。舞蹈中的面光，主要是採用
色光染色燈（color washes），而且是輔助光源，用來消除兩側強烈
側燈在舞者身體中央製造出的暗影。

　　音樂劇燈光通常會結合表演區燈光和染色燈光。相對於音樂劇
中的歌舞景，對白景通常會選擇較寫實的燈光處理方式，因而採用
表演區燈光。間奏段（interludes）內含曲目，設計師為了渲染情緒
氛圍，可能會使用色光染色燈，再以追蹤燈凸顯出獨唱者。

(五)特寫燈

　　特寫燈（specials）是指被賦予特定功能的燈具，不會被算在
表演區燈光或是滿台的染色燈光中。特寫燈是在特定場景中，用來
強調某物件或某個角色的燈光。譬如，哈姆雷特在講經典獨白「要

活,還是不要活」時,那一束頂光方向的光;或是《玻璃動物園》中,打在湯姆父親照片上的光,都是特寫燈的例子。特寫燈也會用來製造某種效果,譬如《浮生若夢》中製造煙火效果的燈具。

(六)布景燈光

舞台燈光主要著重於照亮舞台上的表演者。舞台燈光畫面應該永遠聚焦在角色和劇中的主要戲劇動作。不過,營造故事氣氛也是燈光設計的重點之一。布景中的某些元素,經常需要燈光設計特別的照顧。譬如,箱型布景牆面上半部,可能需要打上一些光影圖樣片或gobo,藉此洗去表演區燈光的溢光在牆面下半部製造出來的銳利光邊。又或者,一根柱子可能需要用側燈加以勾勒凸顯。燈光設計的目標是,創造既有美感又動人的燈光畫面,同時提供能見度、營造情緒氛圍,以及在舞台上創造適當的視覺焦點。

照亮背景幕(backdrops)和天幕的燈具,通常也會跟表演區燈光和舞台染色燈光分開處理。這些布景元素通常會以特製的泛光燈(floodlights)照亮。掛景可以由上往下照亮、由下往上照亮,或是同時從上下照亮。掛景通常會以多種顏色的染色燈照亮,提供更多畫面的選擇。天空掛景通常都是無車縫線的,也就是以完整一片布料製成,只有邊緣有收邊的縫褶線。通常為了讓畫著天空的風景掛景能夠透光,都會以染料或薄塗料上色。如果掛景可透光且無車縫線,就可以用背光打亮,讓那片天空看起來像是自然的發光體而不是人工的反光物,藉此增加布景在視覺上的景深和寫實感。只有無車縫線的掛景可以做出這種自然天光的效果,因為背光若是打在中央有車縫線的掛景上,縫合處重疊的布料會產生很深的一條暗影。

通常做燈光設計時,都會使用不只一種舞台燈光方法。譬如,為鏡框式舞台上的寫實箱型布景做燈光設計時,可以將舞台劃分成

劇場設計

密里根學院和東田納西州立大學合製的《彭贊斯的海盜》（*The Pirates of Penzance*）。舞台設計梅莉莎‧莎佛、服裝設計凱倫‧布魯斯特爾、燈光設計史考特‧哈迪、導演理查‧梅傑。感謝梅莉莎‧莎佛提供劇照。

表演區或光區，同時可能有一組洗滿舞台帶有顏色和質感的染色燈光、一盞可以稍微凸顯演員的特寫燈，以及幾組照亮背景幕和布景的燈具。

八、燈光控制

　　燈光設計的彈性，或者說設計師可發揮的空間，皆視可用器材多寡及器材功能而決定。顯而易見地，燈具庫存量、channels數越多，設計師的選擇就越多。一套舞台燈光系統，無論規模大小、複雜或簡單，都必須具備控制舞台燈光亮度的能力。為了在演出時以燈光呈現出一個個畫面，這些舞台燈光必須能夠從遠端控制，使之減暗、加亮、開或關。為了遙控燈，個別燈具會連接到一套系統設備，最終連接到燈光控台。但首先，必須先將個別燈具的插頭插

入燈光迴路。

(一)燈光迴路

　　迴路（circuit）的基本定義是——電穿行的通道。燈光迴路（lighting circuit）是指，位於劇場牆壁、地板，或者舞台及觀眾席上方燈桿上的插座。燈光迴路跟家中的電源插座類似。家戶電源插座的所有線路，全都會被連回到斷路開關操作盤（breaker panel），而斷路開關操作盤通常位於或家中雜物間或地下室。在劇場，燈光迴路則全都會被連接回調光器模組（dimmer rack），調光器模組上也有為每一個調光器設置一個斷路開關（circuit breaker）。每一路燈光迴路都有配定一個號碼（circuit number）。燈光迴路就是連接燈具與調光器的通道。在燈光系統較新的劇場，通常燈光迴路數量多且遍佈於劇場各處，非常便於工作。在老舊的劇場，燈光迴路數量則可能較少，甚至完全沒有，因此每檔製作的燈光部門都需要大量的電線，才能將個別燈具連接至調光器。在完全沒有設置燈光迴路的劇場，個別燈具必須直接插進調光器，這樣的系統有時稱為蜘蛛式走線（spidering），名稱源自於劇場中密密麻麻散佈的電線外觀。來自各方、蛛網般的電線，最後會全部集中到調光器模組。這就好像是家戶中所有的插座都集中位於斷路開關操作盤，而必須使用數十條延長線從斷路開關操作盤直接蜿蜒連到家中各房的電器。

　　無論上述何種狀況，唯有確認所有器材狀況良好、避免電力超載，才能保證電氣安全。所有器材都有特定**電壓／伏特**（voltage）、**電流／安培**（amperage）或**功率／瓦特**（wattage）的規格標示，這些資訊通常會清楚標示在器材上，或者可以在網路或器材使用手冊上查到。燈光設計師和燈光技術人員一定要對器材

的負載規格非常熟悉，且時時控制在器材的安全使用規範值內。

(二)調光器

調光器負責調節控制傳送至燈具的電量大小。所謂調光器，其實只是家中餐桌上方可調式水晶吊燈開關的進階版，只不過劇場調光器是由數十到上百個高負載規格的調光器模組所組成（一般劇場調光器的功率規格為2400瓦特）。如同劇場裡的燈光迴路，每一個調光器也都有配定一個號碼（dimmer number）。近年新蓋的劇場或是有裝設新式燈光系統的劇場，通常**調光器與燈光迴路是一對一的**（dimmer-per-circuit），即劇場中的個別燈光迴路，是固定連接到專屬的調光器，且兩者對應的號碼相同。譬如，燈光迴路1（circuit 1）會連接到調光器1（dimmer 1），以此類推。

如果劇場的調光器和燈光迴路不是一對一的，那通常表示燈光技術人員必須採取**硬體配接（hard patch）**，連接燈光迴路與調光器。這就表示在燈光迴路與調光器模組之間，將連接另一個器材——配接操作盤（patch panel）。配接操作盤上會有一個插頭或一個可配定號碼的轉輪。插頭會插進一個輸入端，該輸入端會將某燈光迴路，配接到指定的調光器。硬體配接就是直接將某燈光迴路，實體連接到某調光器。譬如，將燈光迴路1配接到任何一個設計師指定的調光器。

(三)燈光控制台

調光器（因燈光控台內皆使用英文名稱dimmer，以下將直接使用dimmer一詞）會經由電壓需求小的DMX訊號線，連接到燈光控台。DMX（Digital Multiplex，數位多工傳輸）是一種數位標準通訊協定，負責將燈光控台的控制訊號傳輸到dimmer中。多數的特效器

材（電腦燈、霧機等）都可編設DMX位址（address），如此一來，特效器材和傳統燈具都可經由燈光控台加以控制。不過，燈光控台的主要功能，還是爲了傳遞電力輸出量大小的控制訊號到連接個別dimmer的燈具。電力輸出量的大小，會改變燈具的亮度，輸出電量越多，燈越亮，反之亦然。

現今的燈光控台都是電腦控制的，資訊可經由鍵盤輸入至控台的電腦記憶體。除了鍵盤，有些燈光控台還會有一塊設置了多組推桿（sliders或faders）的手動控制面板，工作人員可配定燈具到指定推桿上，再以手動控制其燈光亮度。燈光控台的手動推桿以及其對應的虛擬推桿，稱爲channel（**燈光控台的主要控制單位**）。每一個channel都有配定一個號碼（channel number），且每一個channel都被連結了一個或一個以上的dimmer。燈光控台內的channel可以控制dimmer的輸出電量，進而控制連結dimmer的燈具亮度。

在電腦控制的燈光控台中，將dimmer連結到特定channel的動作，稱爲**軟體配接（soft patch）**。軟體配接的目的，是爲了將燈光控台內的資訊整理得更有組織，方便將相同功能的燈具組成群組，便於控制。當dimmer 1配接到channel 1，後續號碼以此類推時，就稱爲一對一配接（one-to-one patch）。不過，也會有需要將dimmer號碼重新配接到不同channel號碼的時候。譬如，照亮天幕的色光染色燈可能用了七個dimmers，但爲了化繁爲簡，設計師可能希望將所有照亮天幕的紅色燈具都配接到一個channel。在上述此例中，所有控制紅色燈具的dimmer號碼，都會被軟體配接到同一個channel號碼中。dimmer無法被重複配接到多個channel中，但一個channel可以連結到多個dimmers。因爲配接的過程都是在電腦中發生，所以一個channel連結到的dimmer數量是沒有上限的。不過，被單一channel控制的燈具越多，燈光設計可發揮的空間也就越少、越沒有彈性。譬如，或許在劇中某個時刻，設計師希望天幕燈可以一盞一盞逐次

亮起，而非單一channel的整排燈全部一起亮。

九、設計定稿

　　在初期的設計會議，會經由討論，發展出燈光風格的詮釋處理方式。舞台設計一旦定稿，燈光設計師就可以借用舞台模型和舞台表現圖，開始設想燈光畫面，同時將舞台平面圖劃分成表演區或光區。待整場演出的走位定下來後，燈光設計師會去看排練，記下表演空間的使用方式、演員的動線，以及特殊的燈光需求。

　　從閱讀劇本、設計會議、將設計想法視覺化的過程（分鏡圖、激發想法的圖片等）所累積下來的燈光要務清單，必須再加上所有看排筆記的內容。設計師開始繪製燈圖時，要務清單和相關技術資料都必須放在隨手可得的地方：

- ‧劇場掛燈位置的平面圖和剖面圖
- ‧舞台布景的平面圖和剖面圖
- ‧可用燈具和燈光器材清單
- ‧根據舞台平面圖所劃分的表演區或光區

　　劇場平面圖和剖面圖提供了劇場掛燈位置的地點和高度。技術總監或場館經理應該備有這些技術圖面資料，以及燈具和燈光器材清單。如果沒有這些技術圖面資料，燈光設計師就必須自行繪製，才能開始真正的設計工作。舞台設計師提供的舞台平面圖上，會標示布景在舞台上實際座落的位置。舞台設計師或技術總監會提供舞台剖面圖，上面也會有布景在舞台上實際座落的位置。如果沒有剖面圖，燈光設計師也必須自行繪製。

　　根據繪有舞台布景和掛燈位置的劇場剖面圖，燈光設計師才能決定每顆燈的投射角度和投射距離。剖面圖上也需標明任何懸吊布

景或舞台遮蔽（masking）的高度，因為它們都有可能擋到燈光的角度。剖面圖也可判斷出立面上的觀眾視線，由此決定適當的燈桿高度。

　　繪製燈圖時，一定要隨時查看燈光器材清單，時時追蹤目前燈具的使用狀況：已使用多少燈光器材，還剩多少燈光器材可以被使用。燈光器材庫存量小的場地，會迫使設計師根據需求的必要性排列優先順序，並且激發設計師的創意去解決設計問題。當腦中的燈光設計規劃要被放到紙面上時，設計師會產製關於燈光需求和說明的全套方案資料，提供給燈光技術人員和舞台監督。詳見附錄「美國劇場技術協會給設計師的燈光設計案資料集準則」（USITT Lighting Design Commission Portfolio Guidelines for Designers）（頁330-333）和「美國劇場技術協會劇場燈光設計建議圖示」（USITT Recommended Practice for Theatrical Lighting Design Graphics）（頁316-329）。

　　燈光設計師產製的全套方案，應包含以下七種文件：

- 燈圖
- 剖面圖
- 燈具列表（Instrument Schedule）
- 調光器列表（Dimmer Schedule）
- Channel列表（Channel Schedule）
- Magic Sheet（魔術簡易燈圖）
- 燈光cue表（燈光變化表）

　　此外，燈光設計師可能還需產製燈光器材清單，列出此燈光設計案需要的所有器材；以及色紙清單，列出這檔演出會用到的所有色紙號碼、數量、尺寸。如果燈光設計師未提供燈光器材清單和色紙清單，燈光技術指導（master electrician，簡稱ME，負責監督所

有燈光技術人員,將燈圖付諸實踐)就要負責產製這些表格。

(一)燈圖

燈圖(light plot)是畫出燈光設計想法中每一盞燈具裝設位置的工程圖。無論是手繪燈圖或是電腦繪製的燈圖,圖上傳達的資訊並無差別。燈圖是按照比例繪製(通常是1/4"=1'-0"或1/2"=1'-0",即製圖上的1/4英寸或1/2英寸等於實際長度的1英尺),會先繪出劇場建築和舞台布景設計的輪廓,再疊加上表演區或光區、掛燈位置、燈具裝設位置。繪圖時,需採用美國劇場技術協會標準圖示,每一種燈具都需使用特定的製圖符號,畫在設計師指定的劇場掛燈位置上。所有燈具都畫定位置後,每一顆燈都會標上燈具號碼(instrument number)、channel號碼、調光器號碼、要瞄準的調燈位置或燈光焦點(focus),以及色紙號碼。燈圖讓燈光技術人員可以正確地將每一顆燈裝設在精準的劇場掛燈位置上。詳見附錄「美國劇場技術協會給設計師的燈光設計案資料集準則」(頁330-333)和「美國劇場技術協會劇場燈光設計建議圖示」(頁316-329)。

(二)燈具列表

燈具列表(instrument schedule)是將燈圖化為列表形式的版本。燈具列表上關於每一顆燈的資訊,都跟燈圖上的資訊一樣,並會根據各掛燈位置整理排列。譬如,燈具列表會列出第三燈桿、燈具號碼(即燈具在燈桿上的位置)、燈具型號、燈泡型號、瓦特數、連接的調光器號碼、配接到的channel號碼、燈具要瞄準的調燈位置或燈光焦點、色紙號碼,或任何特別備註事項;如果燈具應該放入gobo,列表中也會寫出gobo號碼。燈具列表是讓燈光技術人員在掛燈、走線(連接燈光迴路)、調燈、放色紙等工作時,能夠方

便快速參考的表格文件。

　　為方便燈光技術人員工作，每個掛燈位置或燈桿上的燈具，都會被標註一個燈具號碼。有兩種標註燈具號碼的方法。一種方法是，每個燈具都有自己的號碼，所以假若劇場中總共使用了50顆燈，這些燈具就會從1號標註到50號。在四面式舞台、在絲瓜棚上掛燈的劇場，比較常使用上述的標號系統。另一種更常見的標號方法是，燈具號碼是根據燈具在劇場中的掛燈位置來標號，譬如，舞台外區第一燈桿上的第6號燈具。

　　燈具列表上，通常會按照下列的掛燈位置順序排列：

1.舞台外區燈桿，或鏡框之前到觀眾席後方的天花板區／貓道。
2.鏡框之後到舞台後牆的燈桿。
3.直立式燈架和燈光梯架。
4.地面設置燈具，即地燈。
5.景上設置燈具、實用燈具、特效器材。

燈具的標號順序如下：

1.在平行鏡框的燈桿上，燈具由左舞台往右舞台依序標號。
2.在垂直的直立式燈架或燈光梯架上，燈具由上而下依序標號。
3.在與鏡框垂直的燈桿上，燈具由下舞台往上舞台依序標號。

　　詳見附錄「美國劇場技術協會給設計師的燈光設計案資料集準則」和「美國劇場技術協會劇場燈光設計建議圖示」。

(三)Channel列表

　　channel列表（channel schedule／hookup sheets／patch sheets）是將燈圖和調光器列表上所有燈光設計資訊，化為列表後的另一種

版本。channel列表是按照各燈具的channel號碼順序排列。channel號碼代表燈光控台內對應的虛擬推桿號碼。將燈光設計想法付諸實踐的整體過程中，燈光技術人員和控台操作員都需要用到channel列表。

如同本章前半關於燈光控制的討論所述，燈具是連接到燈光迴路，燈光迴路再連接到調光器。燈光迴路可能原本就是硬體配接好的（如同一對一迴路系統），或者是還必須經過配接操作盤上的**接頭（connector）**和插座，才能完成硬體配接的動作。調光器輸出到燈具的電量大小，是由燈光控台內的channel所控制。在電腦控制的燈光控台上，將dimmer配接到channel的動作，稱為軟體配接。channel列表就是將軟體配接所需要鍵入燈光控台的資料，整理成一份清楚的表格文件。

為了讓燈光控制的過程更有組織系統、更有效率，燈光設計師會依據燈具在設計中的功能，分配channel的號碼。譬如，面光可能會被分到channel 1到10，頂光被分到channel 11到20，側燈被分到channel 21到30，以此類推。這種channel號碼的分配方式，可以幫助燈光設計師、燈光技術人員和控台操作員，在查燈（系統器材除錯，troubleshooting）、編寫設計內容，或是記錄燈光畫面時，能夠快速進入狀況、掌握資訊。詳見附錄「美國劇場技術協會給設計師的燈光設計案資料集準則」。

(四)Magic Sheet

magic sheet（**魔術簡易燈圖**）或稱cheat sheet，可以幫助設計師更有效率地做出燈光畫面，也就是做cue。magic sheet是根據燈具功能，將所有燈光設計資訊整理集結到一張紙上，譬如，暖面光、冷面光、暖頂光、冷頂光等。有了magic sheet，燈光設計師不

用翻閱幾十頁的channel列表，就可以快速找到他要的channel號碼。magic sheet的畫法很多，或許世上有多少燈光設計師，就會有多少種magic sheet的畫法。因為magic sheet只是作為個人參考用，所以每一位設計師都會發展出一套最適合自己個人工作和思維方式的繪製方法。詳見附錄「美國劇場技術協會給設計師的燈光設計案資料集準則」。

(五)燈光cue表

燈光cue表（cue list）是預期演出中所需要的燈光變化點／燈光畫面的表格文件。設計師會跟導演和舞台監督一同坐在劇場中，根據演出內容編寫出燈光cue表。這樣的會議，因為沒有演員的參與，所以稱為「乾技排」（dry tech）。詳見本章後面的「做cue」。在乾技排之前，燈光設計師和舞台監督會先做一次「紙上技排」（paper tech），共同產製第一版的燈光cue表。燈光cue表上會列出燈光cue號碼（cue number）、cue中燈光動作的描述（譬如，慢速漸暗、燈亮滿台、**交叉變化（cross fade）**至右舞台區等）、燈光執行變化的時間（譬如，五秒的變化，five-second fade），以及cue點應該發生在哪一句台詞或哪一個動作上。第一版燈光cue表只是作為後續發展的基礎，因為無可避免地，在乾技排和真正的技術排練時，cue都會不斷被修改。在過程中，加cue、刪cue，修改燈光變化時間（fade time），都是很常見的。重點是，若有任何修改，控台操作員和舞台監督都一定要記得更新在燈光cue表上。詳見附錄「燈光cue表」。

要決定該在演出中的哪個時間點設置燈光變化點，須取決於舞台上的戲劇動作，因為台上的戲劇動作才應該是發動燈光變化的背後動機。突兀、頻繁，且沒有台上戲劇動作為背後動機的燈光變

化，都會讓觀眾的注意力偏離眞正的故事。最好的燈光設計，就是台上所有燈光變化都讓人感覺自然而有機，彷彿隨著台上戲劇動作在呼吸，而不會被觀眾察覺到。

(六)設計的截稿日期

每個製作對燈光全套方案的截稿日期要求都不同。若是需要租用或購買燈光器材的商業劇場，就需要早一點告知設計需求，才會有足夠時間取得器材。多數教育劇場、社區劇場和地方劇場都會有一套館內庫存的器材。因此，設計的截稿日期，只需要提早到讓燈光技術人員在乾技排之前，有足夠時間完成掛燈、調燈即可。

十、將設計付諸實踐

在技排前的某個時間點，燈光設計師就應該把燈圖、燈具列表、channel列表、燈光器材清單和色紙清單交給燈光技術指導。燈光技術指導會組職規劃燈光技術人員進行掛燈和走線。當確定所有燈具都裝設在正確位置上，且正常運作後，就可以開始調燈。通常由燈光設計師指揮技術人員進行調燈，將光束瞄準鎖定台上正確的方向位置，接著調整焦距使光區邊緣呈現毛或利，再用切光片或遮光葉板控制光束的形狀。燈光設計師會監督gobo是否放置正確，最後請技術人員根據燈圖指示放上色紙。調燈工作必須在乾技排之前完成。調燈時，舞台組的裝台工作往往也在進行最後的收尾，同時演員也會開始走台或在舞台上進行排練。因此，燈光組使用舞台進行調燈的時間是非常寶貴的。調燈時，往往必須關掉所有工作燈，燈光技術人員有時也可能必須在奇怪的時段進行工作，譬如夜間較晚的時段。有組織、有條理、有效率，是燈光設計工作成功的重要

關鍵。

(一)做cue

做畫面或做cue之前的第一步，就是先準備好燈光cue表。燈光cue表是先以劇本中可觀察到的燈光變化爲基礎。之後進入排練階段，燈光設計師會在看整排時，再在劇本中記下任何因舞台動作而觸發的額外cue點。

掛完燈、調完燈後，燈光設計師、控台操作員、導演和舞台監督，會齊聚在劇場中做cue，進行乾技排。如果製作中有不只一個場景，舞台技術人員也必須在現場幫忙換景，才能根據正確的舞台布景編寫燈光畫面。燈光畫面編寫完成後，如果助理舞監或是幾位舞台技術人員可以幫忙走台的話，將會很有幫助。因爲導演和燈光設計師可以檢查燈光亮度，確認從觀眾席是否能看清楚台上人的臉。通常是按照紙上技排所產製的燈光cue表號碼依序寫cue。燈光設計師將cue裡的燈光畫面做好、得到導演認可後，舞台監督會將燈光cue點記在提示本（prompt book）、控台操作員也會將cue記錄到控台電腦記憶體中並記錄到燈光cue表上。燈光cue表上會記錄每個cue用到的各個channel亮度、燈光變化時間長度，以及這個cue的類型是屬於交叉變化、**疊加**（pile-on）或**漸暗**（fade out）。

(二)技術排練

技術排練（technical rehearsals）簡稱技排，是讓執行演出的技術人員跟演員一起練習執行cue點的排練。技排也是燈光設計師微調細修畫面的時間。著裝演員站上舞台後，燈光亮度可能需要再調整。台上某些光區範圍可能需要再擴大或縮小。燈光變化時間中的亮起時間（fade up time／in time）跟收暗時間（fade down time／

out time）也可能需要修改。或者，還有一些狀況是需要加cue或刪cue。技排時，燈光設計師必須時時評估燈光畫面，做出必要的調整和改進。一大重點是，燈光設計師在修cue時，控台操作員一定要持續更新燈光cue表。

十一、總結

如同前述，舞台燈光設計是藝術和科技的結合，且兩者同樣重要。一位燈光設計師必須對光的顏色和立體塑形有一定的理解，才能將設計想法視覺化、在腦中設想出燈光畫面。燈光設計師必須對各種燈具的性能和控制方法有扎實的理解，才能在舞台上實際重現腦中的燈光畫面。產製燈圖和相關表格文件需要精準確實的方法，而且必須符合產業的製圖標準。

燈光是建立製作風格和慣例規則的重要元素。燈光畫面轉換的時間可以加強演出的節奏。燈光幫助創造了場所、地點、時間和年代，也就等於是幫助創造了故事中的世界。燈光還可以幫助表現故事的主題，喚起觀眾的情緒氛圍。簡而言之，燈光設計與舞台設計、服裝設計，都是說好一個故事不可或缺的必要條件。

活動練習

活動1：觀察光

準備筆記本、鉛筆、數位相機（非必要）

無限制時間

1.連續幾天、幾週或幾個月，用相機和筆記本，記錄在數個特定場所、數個特定時間下的光的質地。記錄同一地點在一天中不同時間的光的質地，如果可以的話，試著連續記錄各個季節的光。

2.太陽的角度為何？太陽光的顏色為何？太陽光是投射出銳利的影子，還是柔邊而發散的光？氣候和時間怎麼樣影響光的質地？除了太陽光，還有其他光源嗎？如果有其他光源，那些光源是如何改變環境的外觀？記下你的觀察。

3.不同時刻的光，如何影響你的想法和情緒？記下你的觀察。

活動2：彩繪光

準備棕色牛皮紙、炭筆、粉筆、靜物、單一光源的照明

限時20分鐘

1.擺設一組靜物。

2.用單一光源的照明，照亮這組靜物。

3.在棕色牛皮紙上，用炭筆和白色粉筆畫出靜物的亮部和暗部。

劇場設計

活動3：明信片計畫

準備參考用的藝術作品、筆記本、色紙色票本、鉛筆

限時20分鐘

1.找一幅有良好光影效果的畫作複製品（許多荷蘭名家的畫作
都很適合這個活動）。

2.畫出這幅畫的平面圖草圖。

3.分析這幅畫中光的角度和顏色，繪製一張可以表現畫中光源
所在位置及光源顏色的magic sheet（詳見附錄「美國劇場技
術協會給設計師的燈光設計案資料集準則」，頁330-333）。

活動4：燈光設計的劇本分析

準備劇本、筆記本、鉛筆或電腦文字處理器

1.選擇一特定劇本，列下燈光設計相關的設定情境和設計目
標。

2.接下來，列下演出中所有的cue點、cue點在劇本中發生的時
間點、燈光變化時間長度，並描述每個cue中光的質地（詳見
附錄「燈光cue表」，頁297）。

建立一個劇場設計事業

- 訓練
- 應徵設計和製作工作
- 結論

劇場設計

　　本書的一到九章，已探討了各種劇場設計的設計步驟。從分析組織各種資料、形成創意想法，到與其他劇場藝術家交流想法，都是劇場合作的基礎。本章將接著探討建立一個劇場設計個人事業的必要步驟。所幸，尋找工作機會、撰寫簡歷和製作作品集，以及面試，以上所需的各種技能，都與為一檔演出做劇場設計所需要的技能相同。因此，相較於其他人還要另外學習如何找工作，劇場設計師可說是贏在起跑點。

　　撰寫簡歷和製作作品集是設計師必須用一生來累積的事，因為兩者都是要呈現人生截至目前為止的專業和技能。打從第一個設計案開始，設計師就應該蒐集能表現自己設計過程與最終成果的實例。要在一檔製作結束、下一檔製作開始時，再分心蒐集整理這些資料是非常困難的，近乎不可能。因此，設計師在事業初期就應培養有紀律地製作和保存作品集資料的習慣。

　　在規劃自己的劇場設計師事業時，有很多類型的演出場地可以探索。劇場有各層級的演出場地，包括社區劇場、教育劇場、地方劇場和商業劇場等。此外，娛樂產業也會提供工作機會，譬如主題公園、巡迴的演出製作、演唱會，以及電影和電視等，族繁不及備載。有那麼多條路可選，重點是你選的路最終會帶你走向你想去的地方。通常，未來被錄用的機會都是奠基於過去累積的經驗。「預見」（未來的演出效果）是任何一個劇場設計師都應具備的重要技能，而若能預見未來五年、十年或二十年後的事業目標，應該就能為現在眼前該做的決定提供方向。

　　預見未來的目標後，下一步是分析要實現這些目標所需達到的標準。一個方法是，看看那些成功者是怎麼做的。假如，你的事業目標是成為一間知名地方劇場的駐館設計師，那就該研究現在檯面上成功的地方劇場設計師的職業生涯，這一路他是如何走到那個位置的。假如，你的事業目標是成為百老匯設計師，那就研究現在檯

面上成功的百老匯設計師。或者，目標是在高中教戲劇課，那就該研究成功的高中老師。無論上述何種目標，只要去研究成功者的教育、訓練和工作經歷，研究者都會很有心得。且幸運的是，這些資料都可以在網路上的個人傳記、簡歷（résumé）和個人履歷（CV）中找到。此外，如果有機會親身遇見這些你心目中的成功楷模，也不要害怕開口提問。

一、訓練

雖然有許多很優秀的青年和高中戲劇課程（也有人是高中畢業甚至更早就投入全職劇場工作），但嚴謹的劇場設計專業訓練通常始自大專教育。劇場設計師通常是劇場設計學士學位（BA）或藝術學士學位（BFA）的教育背景，雖然也有人是來自人文、藝術和設計、歷史或文學等領域。須謹記在心的是，無論就讀的是高中或大學，都不能為了累積製作實務經驗而犧牲學校課程。保持學校教育與製作實務參與的平衡非常重要，因為低劣的學業成績會限制甚至斷絕畢業後的發展機會。一個劇場設計的藝術碩士學位（MFA）可以開啟許多通往劇場的機會之門，但一張滿江紅的大學成績單會讓這些機會之門立刻被關上，讓充滿前景的年輕設計師陷入絕望。

在接受大學教育時，參與夏季劇場工作是累積履歷／頭銜與職業人脈的方法，也是很有價值的經驗。夏季劇場工作可以讓你在學校訓練和製作經驗上有更扎實的基礎，初入門的設計師應盡可能尋求這類工作機會。夏季劇場的工作機會多、種類廣，從夏季戲劇節、音樂劇、戶外戲劇演出，到音樂和舞蹈藝術節、季節性的主題公園製作等，各式演出百花齊放。許多在地的駐地劇場聯盟（League of Resident Theatres, LORT）劇場，會增加夏季演出場次，僱用夏季實習生。雖然實習的薪資比替鄰居除草或到零售商場打工

還不如，但增加履歷／頭銜、累積作品集資料、取得推薦信和業內人脈，才是你賺到的眞正報酬。在事業的最一開始，選擇通常很有限，因此初出茅廬者必須抓住任何機會，學本事、累積經驗。切記，現在做的選擇將影響你的未來，所以請三思而後選。

隨著工作機會增加、工作經驗累積，最重要的莫過於拍下高品質的工作過程照和工作成果照，強迫自己養成將設計與製作工作歸檔的習慣。應蒐集保存所有圖畫、研究資料、節目單、劇評和工作評鑑，將這些資料存放在結實的箱子或大小適中的資料夾中。這些資料將是你製作作品集的基礎，所以應選擇最優異作品的高品質照片。若是製作結束很久以後，才想到回頭蒐集作品集資料，過程將非常令人沮喪，且以這種方式做出的作品集也將淪爲次級品。切記，劇場是轉瞬即逝的；一旦製作結束，就幾乎不可能回到過去、進行歸檔了。

二、應徵設計和製作工作

從夏季限定的劇場工作、全年皆有的職缺，到研究生助學金工作或教職工作，要找到上述這些工作的方法很多。劇場專業刊物和網站，如TCG.org/Artsearch、Playbill.com、Theatrejobs.com、Backstagejobs.com和《美國高等教育編年史》（*The Chronicle of Higher Education*）等，都會公告職缺。許多劇場協會，如美國劇場技術協會（USITT）和東南劇場大會（Southeastern Theatre Conference）（或任何其他全國性或地方性的劇場協會）都有提供線上職缺公告的服務，也會在年度大會舉辦就業博覽會。許多地方劇場常會在官方網站上公告職缺。定期查看這些公告就可能找到好工作。甚至上網搜尋關鍵字「劇場工作」（theater jobs）都會連到超多求職網站。如果是認眞要找工作，搜尋範圍就應該盡可能包括

所有這些網站、刊物和協會。找工作時，應務實且誠實地看待自己個人技能的程度。千萬不要去應徵一個你資格不符或能力不符的工作。職涯階梯應該是一級一級往上爬的，所以每次訂的目標應該只要比上個目標高一級，而不應越級躁進，否則你的求職申請也不會被認真看待。

在應徵和面試工作前，最好先仔細研究目標工作所屬的劇場或製作單位，及工作內容細節。研究劇團有助於判斷其工作環境是否理想。看看劇團網站，如果可能的話，到那間劇場看場演出。用下列問題協助你的研究：演出製作的整體品質如何？是否有任何關於該製作單位營運狀況的媒體新聞稿或新聞報導？重新檢視他們的成立宗旨；假設這個劇團只製作左翼、自由派、推動社會改革的劇場演出，而你卻是約翰伯奇協會（John Birch Society，美國極右派反共組織）的持卡會員，那你最好直接跳到下個工作機會。又或者，這家劇團的製作品質是眾所周知的糟，且其經濟前景混沌不明，那麼你也最好直接跳到下個工作機會。假設，經過你的詳細審查，該劇團仍舊看來非常吸引人，那麼這些調查所獲得的資訊，將有助你量身打造應徵特定職缺的求職信（cover letter）、簡歷和作品集資料。

(一)求職信

應徵任何工作都需要撰寫一封求職信，除非是在就業博覽會或其他大型聚會中接受面試。無論是以實體郵寄、電子郵件寄發或傳真傳輸簡歷，都需要求職信。到處都可以找到求職信的示範模板，但那些模板只能作為形式的參考。因為求職信應該是原創而且專屬於個人的，而不是微軟Office小幫手提供的。公司要聘用的不只是一個人的技能，還有一個人的個性，尤其是當這份工作需要大量長

時間的合作。

　　求職信的用途是自我介紹，求職信一定要排版整齊、簡潔、文筆通順流暢、文法正確，且文長限一頁。求職信的主文不需要超過三到四段文字。盡可能在信中稱呼一位真實對象而不是「敬啓者」（通常職缺公告會提供一位聯絡人的姓名）。研究劇團和職缺公告時，通常都可以找到一位聯絡人的姓名，而在求職信中加入這位聯絡人的姓名很重要，值得花時間研究查找。求職信的第一段，應該是自我介紹，並說明來信應徵的工作職缺名稱。如果是經人推薦，就應該在第一段提及推薦人姓名。接下來的幾段文字，則應強調與職缺工作內容相關的特質和技能，使你成為加入劇團、擔任職缺的最佳人選。求職信的結論，應邀請讀者透過幾位第三方聯繫人，尋問更多關於你的資訊。如果已為招聘方安排好第三方聯繫人做後續溝通（這是建議的做法），就一定要讓潛在雇主知道你已有安排。許多雇主都希望職缺候選人對職缺表現出強烈興趣，但職缺候選人也應理解，熱情與過份積極只有一線之隔。

　　在以電子郵件應徵工作時，求職信可以直接寫在電子郵件內容中，或是作為附加檔案；不過，簡歷就絕對不可複製貼到電子郵件內容中，永遠都應以附加檔案的形式寄出，才能保有正確的文件格式。有的人會要求將簡歷存成PDF檔，以保留正確文件格式，並避免被更動修改。無論如何，任何附加檔案的檔名都應包括姓名、文件名稱、日期，譬如，王小華簡歷2020.doc。設定清楚的檔名可以避免你的簡歷消失在一大片簡歷海中，也可以幫助收信人整理排山倒海而來的應徵資料。寄件前，最好能請你信任的導師、同事或朋友幫你校對檢查所有資料。不過也應先確定，幫你檢查的人是否對文法、拼字、格式和寫作風格有充足的知識。詳見附錄「求職信範例」。

(二)簡歷

除了求職信，簡歷就是你的首次自我介紹，也是潛在雇主對你的第一印象。因此，簡歷應是完美無瑕的。簡歷應該整理得乾淨清爽、一目瞭然、簡明扼要，完全沒有任何打字錯誤、拼寫錯誤，或任何錯誤資訊。須記得，潛在雇主可能需要為每個職缺看上十幾份簡歷，因此他們在第一次看所有應徵文件時，可能只是比掃視再多看一、兩眼而已。因排版不佳和錯字所造成的負面印象，會蓋過任何簡歷內容上所提供的正面資訊。在簡歷加上標題和副標題、製作表格、分出欄位，都能讓資料更一目瞭然。準備簡歷雖然費時，但絕對值得，因為面試結束後，簡歷仍持續代表著職缺候選人。

◆撰寫守則

常見的簡歷撰寫守則如下：

1. 簡歷應控制在一頁以內，務求簡明扼要，並慎選要放入簡歷內的訊息。

2. 簡歷上不要使用超過一種字型、兩種字級大小，並謹慎且有目的地使用斜體和粗體。使用太多種或太花俏的字體，容易妨礙閱讀。勿使用傳真或影印。以電子檔傳送簡歷時，太特別的異國字體可能會在傳遞過程中佚失，進而破壞整體格式。

3. 勿使用有色或有特殊質感花紋的紙張。這類紙張的影印或傳真效果不佳。有的人建議使用米白色、淡灰色、奶油色的紙，這些顏色可以使你的簡歷從成疊的普通白紙簡歷中脫穎而出；還有的人建議使用最白的白紙，原因同上。不過，在這繳交電子檔案的時代，簡歷是否該使用有色或有質感花紋

的紙張，已失去爭論的意義。

4.勿填塞簡歷內容，在簡歷的不同地方重複贅述同一職位或製作演出，效果反而會打折。對潛在雇主而言，誠實正直比膨風的工作經歷更吸引人。

5.勿謊報簡歷內容。劇場是一個規模相對小的產業，多數面試官很有可能認得某個出現在簡歷上的人。欺騙賺不到好處，反而會破壞名聲。沒有人禁得起聲譽受損。

6.保持專業。簡歷的目標是盡可能簡潔清楚。善用拼字檢查功能和字典，認真校對，然後再做一次拼字檢查，再校對一次。電腦的拼字檢查功能無法辨別「costumer」和「customer」兩字的差別（兩個字的拼字都沒有錯），但潛在雇主看得出差別！此外，在寄件之前，一定要拜託你信任的朋友、同事或老師幫忙校對所有文件。

7.簡歷應時時更新，保持在最新的狀態。

　　為了強調不同的技能面向，最好隨時準備好幾份不同的簡歷。這在參加大型就業服務的聚會時很有幫助，因為聚會中可能有各式各樣的工作機會。譬如，當職缺候選人精通多種服裝方面的技能時，若能準備好一份服裝設計師簡歷、一份裁布師／立裁師簡歷、和一份關於服裝手作工藝（costume crafts）的簡歷，就能分別將各項技能呈現得更好，讓潛在雇主可以更輕鬆地將技能對應到職缺。其實，簡歷上所有的資訊都是相同的，只不過是針對不同職位需求而有不同的資訊呈現方式，期望能因此吸引劇團的目光，獲得錄用。

◆資訊大綱

　　簡歷格式有一定標準。由於多數簡歷是被掃視而不是被詳細

閱讀，所以大幅更動標準的簡歷格式，並不明智（不過要記得，簡歷的字體和格式雖有一定標準，但仍允許在某程度上展現個人風格）。通常，最重要的資訊會列在每一行的最前面，讓讀者能在第一眼就看到。簡歷資訊的大綱如下：

1. 位於簡歷最上方第一行應該是你的姓名，且應使用整張頁面中最大的字級，讓人一眼就看得到。

2. 姓名下方，列出你現在的工作職稱、專業領域，或想要爭取的工作職稱。

3. 在姓名和職稱之後，放上現在的聯絡方式——電郵地址、電話和郵寄地址。你的電郵地址應該看起來很專業，理想上應該是你的名字，而不是隱晦模糊、傻氣或猥褻的電郵地址。絕對不要透露個資，如身高、體重、年紀或婚姻狀況等，也絕對不要在簡歷中放入社會安全號碼。

4. 下一段是你在某專業領域的工作經歷。如果想要爭取的職位是燈光設計師，那麼這部分就應呈現擔任燈光設計師的工作經歷。工作經歷的排列，通常是按反向的時間序條列，將最接近現在的工作經歷列在第一條。有的設計師會按照重要性排列，將最重要的設計案排在最前面。無論如何，每個設計案都應個別獨立成一行，並將以下資訊按表格欄位排列在那一行中：

 ・製作名稱

 ・製作單位或劇場名稱

 ・導演或直屬主管

 ・演出劇場所在的城市和州／省份

 ・製作發生年份

由於直屬主管是排在第二順位的推薦人，若能在簡歷中列入

設計案的直屬主管，招聘方將有機會和推薦人聊聊你過去的
工作狀況。

5.在「工作經歷」之後，列出「相關經歷」。假設這份簡歷是
朝著申請燈光設計師工作的方向，那麼「相關經歷」就可
能是助理設計師、燈光技術指導或燈光技術人員。此外，在
其他領域的設計工作或製作工作也可歸類在「相關經歷」。
「相關經歷」與「工作經歷」的格式相同，但要在每一行加
上簡短的工作內容敘述。

6.「特殊技能」或「相關技能」是指潛在雇主可能會特別感興
趣，且能運用在工作中的能力。譬如，比一般人精熟某一種
工具或器材、擁有一張職業駕照、識譜、會外語等，都是值
得一提的技能。會使用劇場製作相關的電腦軟體也是技能，
譬如電腦輔助設計及製圖軟體（CADD）、編輯軟體、打版
軟體、視覺化軟體或電子表單等，都應列在簡歷中。請勿列
出嗜好，除非該嗜好所需技能與應徵的工作內容相關。譬
如，攀岩和垂降這類嗜好所使用的技能，就能應用在劇場懸
吊和製作中。

7.教育背景是按反向的時間序條列，將最近被授予的學位列在
最前面。每一個學位都應個別獨立成一行，並將以下資訊按
表格欄位排列在那一行中：

　・學位

　・主修

　・教育機構及其所在地點

　・被授予學位的日期

　・所屬學位榮譽級等，並列出GPA（成績平均積點）成績

　・副修（若能應用在劇場工作中才列出）

8.特殊榮譽或獎項：這並非必填項目，但若是潛在雇主可能會

在乎的優秀學生獎學金或特殊貢獻／表彰，就應納入簡歷中。

9.推薦人（references）：是否要在簡歷中列出推薦人資訊是個人選擇。如果頁面空間不夠，推薦人資訊可以省略。通常會在頁面下方註明「如有需要可提供推薦人」，雖然這句有時也會因頁面空間不足而省略。當推薦人資訊沒有被列入簡歷時，應以另一張獨立頁面列出所有推薦人及其聯絡資訊。通常會提供三位推薦人的姓名和地址。請確認這張推薦人清單的頁首，也有你的名字和聯絡方式，且所有推薦人的聯絡方式都是正確無誤且排版整齊清楚的。聯絡方式應包括姓名、職稱、公司名、電子郵件地址和電話號碼。盡可能採用公司地址和電話，而非私人地址和電話。

推薦人應該是在工作上曾擔任你的直屬主管的人。在將對方列為你的推薦人之前，一定要記得詢問對方意願，並事前告知有哪些劇團或製作單位可能會聯絡他。有妥善的事前安排，才能確保推薦人在接到詢問電話時，有關於你最新、最完整的資訊，並能給予適當的推薦。如果這份職缺需要推薦信，務必在推薦信繳交期限之前，儘早提供推薦人關於這份職缺與這個劇團的完整資訊，並附上貼好郵票、寫好郵寄地址的信封。請勿向推薦人索取一封可直接影印使用的通用推薦信，這種做法是浪費所有人的時間，潛在雇主會選擇忽略這樣的推薦信。提供推薦人你最新的簡歷，作為推薦人撰寫推薦信時的參考，將會對他們很有幫助。詳見附錄「簡歷範例」。

通過第一階段的簡歷篩選後，劇團或製作單位會要求進行面試或查看你的作品集資料。在現今的電子時代，作品集可以是虛擬的存在（存於CD、隨身碟或是線上），也可以是實體文件。如果職

缺候選人對自己的作品很有自信，可以直接將線上作品集的網路連結URL寫在簡歷上。若是在大型就業博覽會的場合，應徵工作、檢視作品集和面試，都將同時發生。無論是虛擬或實體作品集，以下是一些關於作品集的製作呈現守則。

(三)作品集

作品集（portfolio）彙整了職缺候選人最優異的課堂設計作業及實際設計案中的表現圖、圖畫、草圖、研究資料、過程照及成果照。實體作品集通常是一本超大的資料夾，且作品集中的每張平面圖畫和照片上都有塑膠保護膜套。劇場設計作品集尺寸通常至少18×24英寸（即約45×60公分），才放得下大張的表現圖和草圖。建議使用環扣裝訂作品集，每一頁可以自由取下、裝上或重新排列，方便經常更新及編輯作品集資料。品質良好的美術材料行或線上商店都有販售數種尺寸和風格的資料夾。

簡歷是一個人的工作史、經歷和技能的紀錄，而作品集則是一個人藝術能力的展現。在年輕設計師的作品集中，課堂設計作業的佔比無疑地會比實際設計案來得高，這是在預料之中的。所以，如同簡歷撰寫，作品集也絕對不可填塞內容。比起用很多填塞頁面把作品集加厚，潛在雇主更傾向在作品集中看見數量有限但精美整齊的課堂設計作業。如同簡歷撰寫要展現個人風格，作品集的個人風格也應該藉由作品的選擇、頁面排版、標籤的標示，以及整體呈現方式來展現。讓潛在雇主見作品集如見本人，感受到整齊、有組織、清楚而簡潔的特質。

如同簡歷，作品集也是一份會持續長大的「活」文件，作品集需要不斷吸收養分，經常更新、修訂。在與劇團進行面試之前，一定要先研究該劇團的製作演出，以及你想要爭取的職缺工作內容，

才能將作品集整理排列成最符合該職缺需求的樣子。譬如，假設該
劇場以經典戲劇作品聞名，就應考慮將這類型的設計移到作品集的
前面。不過，若是在大型就業博覽會進行面試的話，因為現場可能
有不只一位潛在雇主、不只一種職缺，建議採用一般的排列順序即
可。

　　作品集的主要焦點應該是，與你想爭取的工作領域有關的重要
工作經歷。理想上，作品集的第一部分是主要的設計作品，第二部
分是相關的設計和手作工藝作品。最好的作品放在作品集的前面。
請選擇收錄最能展現你的技術和能力的作品。有的人會建議，在作
品集的結尾也放入一些最好的作品，因為進行面試時，翻開的作品
集往往會停在最後一頁。不過，若是在大型就業博覽會，作品集往
往還沒有被翻到最後一頁，面試就結束了。在這類面試場合，由於
時間的限制，可能沒有時間看到作品集的最後一頁，或頂多是快速
翻閱過去。

　　在作品集中呈現作品的方式很多，或許有多少劇場藝術家，就
有多少種作品集呈現方式。不過，製作作品集時還是有一些應該遵
守的規則如下：

◆作品集內容

1. 第一頁應為標題頁，列出你身為設計師或技術人員的姓名和
聯絡方式。由於作品集被檢閱時，藝術家本人往往不會在現
場，因此有的人會直接以簡歷為第一頁，作為作品集的封面
或標題頁。作品集上的姓名和聯絡方式非常重要，尤其當本
人不在面試現場，或是萬一作品集不小心被遺忘或在寄送途
中遺失時。設計師搭乘飛機時，應避免將作品集當成行李托
運。

2. 作品集的內容主體應包含設計草圖、表現圖，以及設計成果

和設計施作過程或手作工藝的照片。初入門者毋須擔心作品集中的作品數量。不過，隨著作品逐漸累積，應將收錄作品的數量限制在八到十個最優異作品。

- 舞台設計作品集應包含平面圖、正視圖、剖面圖、設計細節圖、繪景立面圖、表現圖、模型照，和設計完工的演出劇照
- 燈光設計作品集應包含燈圖以及所有相關的表格文件：調光器列表、channel列表、魔術簡易燈圖、燈光cue表，和做好燈光畫面的演出劇照
- 服裝設計作品集應包含服裝場景表、配有樣布的服裝設計表現圖，以及設計完工的演出劇照

3.應包含可以展現創作發想過程的草圖和研究資料。

4.如果有適當的設計論述，應納入作品集中（詳見附錄「設計論述範例」）。

5.設計師應將速寫本、設計想法的筆記本，以及任何其他可以展現設計發想過程的例子納入作品集中。

6.應在作品集中闢出特別區塊，另行收錄與技術或手作工藝相關的作品文件或例證。服裝立裁、道具製作、舞台繪景等，都應包含在內。設計師，尤其年輕設計師被聘用時，往往一人多工，在設計之外還需負責其他工作，這種狀況在夏季戲劇節演出的劇團或小規模的製作團隊特別常見。同時具備技術能力與設計能力，在人力市場上是非常有賣點的；應該在作品集中展現這些能力。

◆作品集準則

1.如果設計作品有被付諸實踐，就應將品質精良的劇照（照片中有展示演出中的設計或手作工藝作品）放入作品集中，並

附上設計概念的草圖或表現圖。請勿使用模糊或構圖不佳的照片。養成在過程中大量拍照記錄的習慣,確保事後有足夠的照片可供選用。

2.技術圖面、平面圖和燈圖一定要遵守美國劇場技術協會的產業標準圖示。詳見附錄「美國劇場技術協會標準圖示」(頁334-342)、「燈光設計建議圖示」(頁316-329)和「燈光設計案資料集準則」(頁330-333)。如果可能的話,可以同時收錄手繪和電繪的工程圖。建議收錄藍晒圖或影本,而非原稿。

3.所有設計圖(表現圖和藍晒圖)一定要清楚標註演出名稱、演出製作單位、你在該製作案中所擔任的工作職稱,以及一些細節的描述。

在作品集中展現出的種種細節、組織能力與用心程度,都會被視為職缺候選人將來面對這份工作的態度。職缺候選人的設計能力也展現在所有素材與頁面的安排上,而不只是各個作品中的設計內容而已。因此,一定要認真整理作品集,不可敷衍了事。作品集每一頁的構圖,都應有邏輯地引導檢閱者的視線。如同簡歷,作品集的版面設計也是注入個人風格與個性的好機會。活潑生動、整理清楚且清爽乾淨的作品呈現,對潛在雇主而言是非常有說服力的。

◆電子作品集

雖然時時更新維護一本實體作品集極其重要,不過許多設計師也會再做一個電子版本,存在DVD、個人網站、部落格或職業社群網站上。所有製作實體作品集的守則,也都適用於電子版本的作品集,在作品的整理規劃與呈現上,同樣應力求完美。切記,簡歷和作品集的電子檔案本身都應被視為一件獨立的設計作品。在網路上留下劣等作品的紀錄,將帶來負面影響。

　　架設線上個人作品集網站的好處是，任何人都可隨時隨地透過螢幕看見你的作品。但這同時也可能有壞處。將個資放上網路需特別謹慎。網站上只能揭露個人電子郵件信箱，不可公開個人電話號碼或住宅地址。若工作相關事務會連到個人網站，就一定要在各個面向都保持專業形象。或許一個設計師有全世界最讚的作品集內容，但如果潛在雇主看到作品旁邊是幾張最新的狗狗拉酒桶比賽照片，或是幾篇關於權貴醜聞的部落格文章，那麼這位潛在職缺候選人也可能會被視為潛在的麻煩。

(四)工作面試

　　工作面試（job interview）是一個雙向的過程。一方面，面試官透過檢閱簡歷和作品集、提出問題、評估受試者的回答等，來判斷職缺候選人是否適合該劇團，或是否擁有適合這份工作的技能。另一方面，應徵者也應該趁著面試的機會，評估這家劇團的好壞。所有職缺候選人都應盡可能在應徵和面試前，先對潛在雇主有所了解。他們的成立宗旨為何？他們製作什麼類型的演出？替這個劇團工作，能得到有益職涯發展的工作憑證／頭銜嗎？潛在職缺候選人應利用面試時間，向劇團提出上述的相關問題。

　　如果是參加大型就業服務會，就不太可能在面試前研究完所有劇團。但在面試時評估劇團是否適合自己，並且詢問劇團的成立宗旨及劇季內容，還是很重要。建議在面試前先準備好一、兩個問題。

　　培養優異的聆聽能力也很重要。不過，要注意面試時間，如果是15分鐘的面試，就不要無止盡地提問，造成面試超時。你該問的問題是，如果之後還有其他問題是否可以保持聯絡。

　　第一次面試總是讓人緊張到頭皮發麻。雖然面試都會讓人很有

壓力,但隨著經驗累積,面試也會變得更容易。尤其是在大型就業服務會經過一連串馬拉松式的工作面試後,自然駕輕就熟。等你捱到這一天的第十場面試時,面試的種種過程將變得有如例行公事。工作面試的成功關鍵是,全程保持輕鬆心情,並且將自己介紹成一位非常吸引人的潛在合作伙伴。

◆面試步驟

1. 面試開始前,深呼吸幾口氣,然後微笑。一定要記得保持誠實、有禮貌的態度!記得關上所有面試時不會用到的電子儀器或鬧錶。

2. 進入面試房間時,向所有在場的人問好,自我介紹,並且向眾人握手。

3. 將你的簡歷發給在場的所有人。所有人都拿到你的簡歷後,找機會強調幾項重要工作經歷和技能。

4. 開始呈現作品集。記得提供個別作品的背景脈絡。跟面試官討論你的設計理念、你面對的預算限制,以及面對各種挑戰時,你如何巧妙地解決問題。永遠保持正向的態度,但要注意,正向地描述自己與自大導致的自我感覺良好,兩者只有一線之隔。不要一堆藉口或一直道歉,也絕對不可以貶損其他劇團、導演或設計師。劇場圈是一個規模很小的產業,你隨口貶損的對象很有可能是某人的好友或親戚。

5. 留時間給面試官提問,並且仔細聆聽他們的問題。完整且誠實地回答,但答案要盡可能簡潔。

6. 一定要記得感謝面試官願意花時間面試、考慮你這個人選。一封手寫的感謝函兼後續確認信是很不錯的做法。

跟你信任的導師練習面試、練習呈現簡歷和作品集。事前演

練可以幫助排除不必要的緊張感、避免口語表達時「嗯嗯啊啊」那些結巴不流暢的虛字，同時避免過度使用某些詞彙，譬如「像」（like）、「我的意思是」（I mean）。請以某先生、某女士或某博士稱呼面試官，除非另有指示。開始面試前，記得複習劇團基本資訊。說錯劇團名不只是很糗，也可能讓你提早跟這個工作機會說拜拜。

◆工作面試的通則

穿著適合面試的服裝。若是應徵燈光技術指導職位，迷你裙和細跟高跟鞋就不是最好的服裝選擇。整齊、乾淨、用心打理過的外表，就說明了很多了。

準時（意指提早五分鐘到）而且準備充分。帶筆和筆記本。事先列好一張問題清單，提問關於劇團的成立宗旨和營運狀況等。仔細聆聽、要有眼神交流、想清楚再回答問題、答案要誠實且簡潔。保持正向、有禮、冷靜鎮定。

三、結論

建立一個成功的劇場設計師事業需要許多年的訓練和工作經歷。從發展一套關於劇本的知識體系、學習分析劇本的意義和意圖，到以視覺呈現去詮釋故事等，都是需要不斷磨練的能力。合作和溝通技巧也是需要不斷被磨練的。劇場是非常社會性的藝術。劇場仰賴眾多藝術家之間的合作關係，一起組成一個說故事的團體。故事要說得清楚，就看團隊中每位成員是否都有清楚溝通的能力，而且不只是個人要清楚地跟其他個人清楚溝通，還要共同組成團隊向整體觀眾清楚溝通。此外，成功的設計師一定要掌握劇場製作的技術能力，無論是舞台、服裝或燈光科技。技術能力同樣是學無止

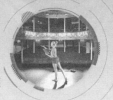

盡的，必須不斷努力精進，因為技術總是日新月異。

　　任何劇場實務工作者都可以證明，劇場人生通常就表示工時長、薪資低。但劇場設計事業是富有智性挑戰、藝術性的回饋，與個人成就感的。劇場設計師通常不是追求名利的人，他們是藝術家、說故事的人，以及終身學習者。他們是參與者和觀察者、是旅行的人而不只是遊客。劇場事業的目的地絕非一蹴可幾，劇場事業是一場持續前行、瞬息萬變的旅程。周全的計畫和準備，可以確保一趟成功順利的旅程，但預料之外的各種事件才是讓旅行變有趣的關鍵。

活動1：觀察簡歷

準備電腦和網路

限時20分鐘

上網看看劇場設計和劇場技術的簡歷示範。觀察以下事項：

1. 簡歷上的各種資訊是如何整理安排的？各種資訊的先後順序是根據什麼標準排列的？

2. 哪些特殊技能會被列在簡歷中？

3. 是否有某些簡歷更吸引你的注意？如果有，你覺得是什麼原因讓這些簡歷變得比較引人注目？

活動2：觀察作品集

準備電腦和網路

限時20分鐘

上網看看劇場設計和劇場技術的作品集範例。觀察以下事項：

1. 收錄的各個作品是如何整理安排的？作品的先後順序是根據什麼標準排列的？作品標籤是如何標示的？

2. 有劇場設計作品的範例嗎？有劇場技術作品的範例嗎？

3. 簡歷有收錄在作品集中嗎？怎麼收錄、收錄在作品集的哪裡？

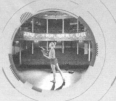

活動3：製作簡歷和作品集

準備電腦、作品集資料夾、美術用品

1.用你的作品，製作你自己的簡歷和作品集。

2.尋找可能的工作機會。

3.為你有興趣的工作寫一封求職信。

4.請一位導師跟你做一場模擬面試，你必須在模擬面試中呈現
你的簡歷和作品集。

附　錄

顏色理論專有名詞

　　每一位劇場藝術家腦中的辭典裡，都應有以下與顏色理論相關的專有名詞和定義：

色環Color wheel：指將顏料或光系統中的各種色相或顏色用表格或模型依序排列，並展示各色之間的相互關係。色彩排列的位置正確，才能確保表格或模型的成功。

色相Hue：色彩的名稱，諸如紅、藍、綠、黃等，都稱為色相。

原色Primary colors：原色是不能經由混合其他顏色而調配出來的「基本色」。所有其他顏色都是用不同比例的原色混合而成。顏料的三原色為紅、藍、黃。光的三原色是紅、藍、綠。

二次色Secondary colors：二次色是將兩種原色一比一相加混合後所創造出的顏色。在顏料中，混合藍色和黃色會得到綠色；混合紅色和黃色會產生橙色；混合藍色和紅色會產生紫色。在光線中的二次色為藍和綠混合出的青色（cyan）；紅和綠混合出的琥珀色（amber）；紅和藍混合出的洋紅色（magenta）。

三次色Tertiary colors：三次色是原色和二次色混合出的顏色，譬如紅和橙混合出紅橙；黃和綠混合出黃綠，以此類推。三次色的命名原則一律以原色色相名為第一個字。

互補色Complementary colors：互補色是色環上相對的兩色，譬如顏料色環上的綠色和紅色，以及光色環上的琥珀色和藍色。當互

劇場設計

補色相鄰並置時，兩色之間的強烈對比，會使顏色看起來更強烈。互補色的另一項特色，發生在互補色互相混合的時候。若混合顏料中的兩種互補色，理論上應該產生黑色——會稱之為「理論上」是因為，顏料含有黏著劑和填料等雜質，使得混合出的顏色不是純黑色。實際上混合出的顏色通常是灰棕色。若混合光線中的兩種互補色，則會產生白色，因為白光是由光譜中所有可見光的顏色所組成。

彩度Intensity：顏色的純度或飽和度，稱為彩度。將某色加入互補色，可改變其彩度。

明度Value：顏色相對的亮度或暗度——也就是該顏色中混合多少的白色或黑色——稱之為顏色的明度。加了黑色的顏色就是低明度的顏色；加了白色的顏色就是高明度的顏色。

淡色Tint：指高明度的顏色。譬如，粉紅色就是紅色的淡色。

暗色Shade：指低明度的顏色。譬如，在藍色中加入黑色，就產生一種藍色的暗色。

亮進暗退Lights advance and darks recede：指觀者自然產生的一種幻覺，即亮色物體給人感覺大而近，暗色物體給人感覺小而遠。設計師會利用這項原理，在舞台上創造景深、引導觀者的視線焦點。

暖色Warm colors：暖色是指會讓我們聯想到火的顏色，即黃、紅、橙等。

冷色Cool colors：冷色是指會讓我們聯想到水的顏色，譬如藍、綠和冷紫色。暖藍色和冷藍色都是有可能存在的。在色環上靠紫色越近的藍色，與混有綠色的藍色並置時，前者會看起來比較暖。

暖進冷退Warms advance and cools recede：指一種自然產生的現象，即暖色如紅、黃、橙等，給人感覺是向觀者靠近，冷色如藍、冷紫和冷綠等，給人感覺是離觀者遠去。設計師會利用這項

274

原理，在舞台上創造景深、引導觀者的視線焦點。

單色配色法Monochromatic color scheme：當設計師選定一種顏色，且在整體構圖中只改變該色的明度或彩度，就是在使用單色配色法。

類似色配色法Analogous color scheme：在色環上相鄰的顏色，譬如，紅和紅橙，或是藍和紫，這兩組都是類似色的例子。並置互補色可以創造極大的能量和對比，並置類似色可以營造出和諧寧靜的效果。

顏料Pigment：指讓塗料、塑料或其他類似產品產生特定顏色的原料。塗料因為顏料而有顏色；塗料也含有黏著劑，可以讓顏料附著在物體表面上。顏料和黏著劑是均勻懸浮在水中（水性顏料）或是化學品中（油性顏料），上色後，等塗料乾了，那些水或化學品也被蒸發了。

顏色心理學：顏色的含義與聯想

1. 藍色是令人平靜而靜謐的，但也可以令人感到沮喪，也可象徵悲傷。有的人聲稱藍色可以提高生產力。

2. 紅色是充滿活力、激烈、充滿強烈情感的。紅色常被聯想到暖和熱。在西方國家，紅色也常與性聯想在一起；在東方國家，紅色有時也會被用於婚禮。

3. 黃色是充滿活力、明亮、溫暖且愉快的。黃色非常顯眼。有的人認為黃色會引起沮喪或憤怒的感覺。

4. 紫色可以看起來有異國情調，甚至有靈性，或給人超凡脫俗的感覺。由於紫色是紅和藍的結合，其情感上的象徵也結合了這兩種顏色，因此紫色給人感覺既寧靜又充滿活力，令人平靜又感情豐富。

5.橙色引起的反應類似於紅色和黃色引起的反應：有能量、溫暖、具有能見度。

6.綠色象徵寧靜、豐饒、自然世界。綠色因為與令人平靜的靜謐感有關，所以常被用於後台的演員休息室（green room）。

7.白色通常象徵純潔和健康。白色也可以代表死亡、來世或靈性，尤其是在東方文化中。白色的光反射性，有助於彰顯上述象徵的特質。

8.黑色可能具有威脅性，可以象徵邪惡。這可能是因為黑色吸收光而不是反射光。

織物／布料

織物（fabric）一詞，在使用上與織品（textile）、料子（material）和布品（cloth）等詞同義。所有演員在舞台上穿著的服裝都是以某種布料織物製成。傳統布料織物可以粗分為兩大類：

・天然纖維

・人造或合成纖維

這樣的分類非常基本且容易理解：天然纖維，是在自然中栽種或取得，譬如棉、亞麻、大麻（植物纖維）和蠶絲或羊毛（動物纖維）。人造或合成纖維有不同質感和手感，其組成纖維是由化學原料製成的或是經化學原料加工過的，那些原料通常是石化產品，市面上稱為聚酯纖維（polyester）、尼龍纖維（nylon）、壓克力纖維（acrylic）等。

許多最受市場歡迎的布料織物是「混紡纖維」（blends），是指將天然纖維與合成纖維混合紡織，以便同時擁有兩種纖維的優

點。天然纖維穿起來舒適、透氣，且容易染色、容易清洗。不過，天然纖維也有易皺、易破損的缺點。合成纖維穿起來比較不舒適，因為較不透氣。而且，合成纖維染色不易，必須在專業的工廠環境進行染色。不過，合成纖維也有耐穿、抗皺的優點。混紡纖維是結合兩者的成品，擁有兩種布料織物的優點，同時減少兩者的缺點。我們可以檢視服裝上的成份標籤，就可以知道是否為混紡纖維，通常是棉和聚酯纖維的混紡。

　　各織物在結構、強度、重量、表面質地和耐用度等方面的差異很大。織物結構的種類很多，諸如：梭織、針織、氈合和壓合等。織物結構對其垂墜能力或手感有極大的影響。織物手感是指織物的觸感特性、摸起來的感覺，以及織物垂墜的方式。手感會影響服裝穿在身上時的垂墜方式。織物的垂墜性是指織物在人體或人台上垂墜、垂掛的方式——是自然地呈現出硬挺感或流暢感？織物有順著人體線條流瀉而下嗎？初入門的設計師常會有「逆手感行事」或是試圖讓織物在視覺上或表現上做出違背其天性的效果。不幸地，許多服裝設計會失敗的原因，就常是源於設計師違逆織物手感做設計。

　　設計師必須學習認識布料織物的特性，才能增加使用布料織物時的成功率。演員之外，織物是服裝設計中最重要、必要、基本的組成元件。若對各種織物特性缺乏深刻的了解和認識，是不可能成為一位有用的服裝設計師的。設計師必須下定決心著手認識所有可取得的織物，最好的方法就是多多接觸——拜訪布料織物行、探索布料織物箱、觀察自己的衣服及其他劇服，並透過立體剪裁、縫紉和實作來增進理解。要認識布料織物，沒有比實際經驗更實在的學習。

織物質地

纖維成分

◆天然纖維

1.動物纖維

- 獸皮hide：鱷魚皮、水牛皮、牛皮、鹿皮、鴕鳥皮、蛇皮
- 獸毛皮fur：狐狸毛、貂皮、鼬毛、兔毛
- 獸毛纖維fur fibers：棉羊毛、山羊毛、安哥拉兔毛、駝羊毛、美洲駝毛、犛牛毛、駱駝毛
- 絲纖維silk：蠶絲，包括野蠶絲和家蠶絲

2.來自動物的天然纖維類型

- 皮革和毛皮是未經織造的獸皮，是強韌、耐用、具有保護功能、具可塑性、可染色、可做舊的。
- 絲質織物的絲纖維，來自蠶吐絲成繭後的收成。蠶絲可分成野蠶絲和家蠶絲，各有不同特性。通常，蠶絲的垂墜性佳、奢華強韌、易染色，也易於做舊。
- 羊毛（毛）是動物毛髮經過剪毛、梳理、紡製成的纖維，每一種毛的特性都不同。透氣、保暖、柔軟、強韌、不皺，很適合裁製成衣。

3.植物纖維

- 棉cotton
- 亞麻flax
- 大麻cannabis
- 苧麻ramie

・黃麻jute

4.來自植物的天然纖維類型

・棉——來自棉花植物果實棉鈴內的纖維。棉製衣物很普及且舒適好穿。棉可以製成各種功能的產品，不但耐用、可水洗、可染色，且吸水性佳，常被製成內衣和寢具。

・亞麻、大麻、黃麻、苧麻——這些布料很類似，因爲都來自植物的韌皮纖維。麻的吸水性佳、強韌、耐霉變，通常是強韌且粗糙，用於製作繩索、地毯、粗麻布及衣服。

5.天然纖維的共通特性

・優點：天然纖維透氣、可染色、舒適、適用多種功能、強韌、吸濕、垂墜度佳，部分天然纖維有自然的抗紫外線功能。

・缺點：天然纖維會隨著時間及日照雨淋水洗的侵蝕，慢慢自然分解，易皺，且易受蟲蝕霉變（但許多特質也被認爲是優點，因爲這些特質使得天然纖維易於做舊）。

◆人造纖維（不包括技術合成的纖維——經化學處理的木質纖維）

1.纖維素cellulosic

・嫘縈rayon——仿麻或棉的人造絲，擁有許多天然纖維的特質，耐用且可染色。

・醋酸纖維acetate——最早的人造纖維之一，手感脆、成本低，且易於垂墜，方便做立體剪裁。須乾洗。過去也用於製造底片和遊戲紙牌。

◆合成纖維

1.化學合成纖維——非纖維素

・聚酯纖維polyester（達克綸dacron）——強韌、抗皺、減少褪色，最常見的合成纖維。

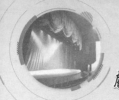

‧壓克力纖維acrylic——仿羊毛觸感、柔軟、舒適,易靜電,易起毛球,洗濯時需特別注意。

‧尼龍纖維nylon——二戰時原爲仿絲的觸感而研製,強韌、不易髒污、不皺。尼龍纖維應用範圍廣泛,如:安全帶、繩帶飾條、絲襪。

‧彈性纖維spandex(萊卡lycra或elastane)——1950年代研發的合成橡膠,常與其他纖維混紡。對泳衣、內衣、襪子和絲襪產業帶來革命性的影響。也用於束腹和骨科的腿部矯正帶。

2.合成纖維的特性

‧優點:合成纖維耐用度高、防皺、防髒污,適用多種功能,不易受蟲害或霉變。

‧缺點:合成纖維不易染色、不易做舊。不透氣,所以穿起來沒有天然纖維舒適。且製造合成纖維的過程可能會產生有毒物質,影響環境。

◆混紡纖維

1.混紡纖維含有不只一種天然纖維,或是天然纖維和合成纖維,結合了兩者優點。

‧最常見的混紡纖維:棉和聚酯纖維、尼龍纖維和羊毛。

‧天然纖維和合成纖維的混紡纖維,可展現舒適、透氣、可染色等(天然纖維的特性),同時耐用度高、不易皺褶(合成纖維的特性)。

◆梭織

1.經緯織

‧方平組織basket weave——僧侶布,平紋的變化之一,上下經緯各多兩根或兩根以上的紗。外觀平整,質地鬆軟。

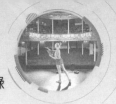

- 錦緞組織brocade weave——將圖案織入織物中，在織物的正面或背面製造效果。技術上而言，錦緞是一種結合斜紋或平紋組織的緞紋組織，創造出織物上雙面可見的鮮明圖案。
- 毛絨組織pile weave——天鵝絨、絲絨、假毛皮、毛圈織物、燈芯絨、地毯。編織時刻意拉出毛圈，創造柔軟的毛絨效果。毛圈可長可短，也可切斷，製造出不同的效果。
- 平紋組織plain weave——帆布、胚布、塔夫塔綢、透明硬紗、雪紡紗綢、山東綢、紗羅織物。一根經紗壓一根緯紗和一根緯紗壓一根經紗，是最常見的編織法。防勾紗、易皺、抗撕裂性低。
- 緞紋組織satin weave——一面較有光澤、一面較暗，布品表面披覆著經紗浮在棉絲或尼龍製的緯紗上。
- 棉緞組織sateen——同緞紋組織，只是原料是棉。
- 斜紋組織twill weave——源自牛仔布料，是非常耐用的編織法，防髒污。兩或三根經紗會跳過一兩根緯紗。斜紋組織較平紋或方平組織更容易起絨。

2.單線織
- 針織knit——分爲單面針織和雙面針織。是將紗線彎曲成圈並相互串套成行和圖案的織物。

◆不織布

1.氈felt——動物纖維在濕熱狀態下相互穿插糾纏、逐漸收縮緊密壓合。是最古老的織物形式。

2.皮革leather——動物的獸皮經過鞣製、加工處理，保存下來以備之後使用。

3.獸毛皮fur——獸皮經過加工處理保存，完整保留了獸皮上的

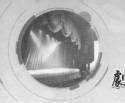

毛。

其他織物

（以纖維成分或編織法表示）

Burlap粗麻布

Canvas帆布

Chiffon雪紡紗綢

Chintz亮光布

Corduroy燈芯絨

Crepe縐紗

Denim牛仔布

Dotted swiss小斑點棉織物

Drill斜紋布

Flannel法蘭絨布

Fur毛皮

Gabardine軋別丁

Gauze紗羅織物

Gossamer薄紗

Lace蕾絲

Leather皮革

Naugahyde人造皮革／PVC塗料合成皮／聚氯乙烯塗料合成皮

Oxford cloth牛津布

Pleather仿製皮革／PU皮／聚氨酯皮

Seersucker泡泡紗

Terry cloth毛圈布

Velour絲絨

Velvet天鵝絨

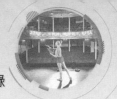

藝術類型

藝術類型是劇場表演根據形式、主題或風格所做的分類。藝術類型主要可分爲喜劇、戲劇和音樂劇場

喜劇Comedy──喜劇是有快樂結局的幽默戲劇。喜劇的主題可能是嚴肅的，但處理的方式是會引發笑聲，達到娛樂效果。

黑色喜劇Black comedy──喜劇的一種。探索暴力、疾病、種族主義、性別歧視和死亡等黑暗問題的喜劇。黑色喜劇會同時引起觀衆的笑聲和不適感，常被認爲是壞品味。

滑稽諷刺劇Burlesque──喜劇的一種。透過嘲弄、誇張和不敬的模仿，來諧擬或嘲笑另一部文學作品或另一種風格。滑稽諷刺劇一詞也被用來描述一種將搞笑短劇、歌曲、舞蹈及脫衣舞串連混合成一齣滑稽劇的娛樂形式。

義大利即興喜劇Commedia dell'arte──喜劇的一種。起源於十六世紀義大利文藝復興時期，採取非常風格化的肢體喜劇、定型角色（stock characters）和即興場景。

儀態喜劇Comedy of manners──喜劇的一種。盛行於十七世紀法國及復辟時代的英國。內容多涉及上層階級的儀態及風俗習慣，藉劇情表現其特殊性、怪癖缺點，及矯揉造作的樣子。儀態喜劇的特點是機智風趣，但有時也不乏下流淫猥的語言。

鬧劇Farce──喜劇的一種。在廣泛多樣的肢體喜劇中，充滿刻板人物，演出各樣誇張、不可思議的情境，幾乎不需要用腦。

浪漫喜劇Romantic comedy──喜劇的一種。以求愛過程和愛情故事中的各種毛病與缺點爲主題。

諷刺劇Satire──喜劇的一種。透過嘲笑、嘲弄和諷刺，揭示社

會、政治或宗教的空虛無聊。諷刺劇在本質上具有特定的知識觀點和道德觀點。

悲喜劇Tragicomedy──結合嚴肅戲劇和喜劇的元素，是辛酸悲痛且苦樂參半的。

戲劇Drama──主題嚴肅的戲劇。認真嚴肅地看待衝突中的人們。戲劇的類型包括，經典悲劇、家庭劇、通俗劇、英雄劇和受難劇。

經典悲劇Classical tragedy──經典悲劇使用高語境語言和詩意的結構。主題圍繞著來自貴族階級的超凡英雄，這位主角因某特定原因承受著巨大痛苦，並在劇本結束時遭受磨難或死亡。索福克勒斯、埃斯庫羅斯和莎士比亞等人都有經典悲劇的作品。

家庭劇Domestic drama──一種嚴肅的戲劇種類，以日常人們與家庭的關係與生活為主題。

英雄劇Heroic drama──英雄劇有著傳統悲劇的特徵，但結局較樂觀、快樂，英雄主角最後不一定要受到磨難或死亡。

通俗劇Melodrama──通俗劇有誇張的戲劇動作和高度懸疑性，有明確的主角和反派角色，流露強烈的道德感和正義感。

受難劇Passion play──受難劇是宗教戲劇，以耶穌基督的人生和被釘上十字架的事件為主題。

音樂劇場Musical theater──音樂劇是一種戲劇類型，透過對白、歌曲和舞蹈來講述故事。

全本音樂劇Book musical──以書籍或歌劇劇本為基礎的音樂劇，有戲劇的情節和對白結構，並穿插歌曲和舞蹈段落在其中。

概念音樂劇Concept musical──概念音樂劇是圍繞一個想法或概念，而不是建築在一個劇本或書籍之上。譬如發展自百老匯舞者工作坊錄影紀錄的《歌舞線上》（*A Chorus Line*），就是概念音樂劇的例子。

音樂喜劇Musical comedy──音樂喜劇是有喜劇性質的全本音樂劇。

歌劇Opera──歌劇通常被歸類為一種音樂的藝術類型，因為整場表演都是被唱出來的，幾乎沒有對白。

其他與主題或內容相關的藝術類型

前衛Avant-garde──「先鋒」（vanguard）的法語。前衛，指的是尖端或前沿的劇場藝術，不斷挑戰世人的極限。從廣受世人接受的主題，到戲劇傳統慣例（如動作、語言、聲音和物理空間等）都是受挑戰的對象。

多媒體劇場Multimedia theater──在舞台上同時混合多種媒體形式的戲劇演出，演出包括現場表演、影像放映、音效和音樂等，都可被視為多媒體製作。

社會變革劇場Theater for social change──以提高觀眾對社會問題或不公問題的意識為己任的戲劇製作，希望藉此實現社會變革。

其他與特定歷史時期、文化或風格相關的藝術類型

文樂Bunraku──一種日本木偶劇的形式，其發展歷史可追溯至數個世紀以前。木偶是人體實際尺寸的三分之二大，需要數名操偶師共同操作，操偶師傳統上穿著黑衣。文樂中的角色聲音，通常由一位說唱表演者，和一位傳統樂器三味線演奏者一起表演。

古典戲劇Classical drama──古典戲劇的歷史可以追溯至古希臘羅馬時代的古典時期。埃斯庫羅斯、索福克勒斯、歐里庇得斯和塞內卡，都是古典時代的代表劇作家。

伊莉莎白時代劇場Elizabethan theater──以1558年至1603年統治英國的伊麗莎白女王一世命名，也稱為英國文藝復興時期劇場。伊莉莎白時代劇場持續發展至1642年，直到英國的劇院被清教徒關

285

劇場設計

閉爲止。莎士比亞和克里斯多福‧馬羅（Christopher Marlowe）是伊莉莎白時代劇場最著名的代表劇作家。

歌舞伎Kabuki——指一種結合音樂、舞蹈和戲劇，且高度風格化、不寫實的日本劇場。歌舞伎戲劇採取多個連續章回的片段式結構（episodic structure），所以有不只一個戲劇高潮，並使用精緻的化妝設計。雖然已有長達數個世紀的悠久歷史，歌舞伎卻被認爲是比能劇（Noh）更能適應時代、較不受傳統的束縛。

中世紀劇場Medieval theater——在歐洲黑暗時代後，沉寂已久的戲劇在教堂內重新出現，向廣大的文盲百姓傳授宗教訓示和聖經故事。中世紀劇場是由插段（tropes）、神蹟劇（mystery plays）和道德劇（morality plays）所組成。

道德劇Morality plays——指盛行於十五和十六世紀、描寫富有寓意的角色的中世紀劇場。搬演道德劇的目的是，教導道德眞理和基督徒應具備的美德。

神蹟劇Mystery plays——神蹟劇是描寫基督、聖徒或其他聖經救贖故事的中世紀劇場。歷史上，神蹟劇是在城鎮上連演一整天到數天的連環單元劇（cycle plays），由各個職業工會負責製作演出連環單元劇中的某個特定部分。

能劇Noh——起源於十四世紀的古典日本音樂劇。能劇的面具、服裝、舞台布景和劇本都是有傳統規定的。

復辟時代劇場Restoration theater——指1660年開始於英國復辟時代的劇場，當時查爾斯二世恢復了王位，並取消了劇院禁令。雖然復辟時代劇場包括了喜劇、戲劇和歷史劇，但現代仍繼續被製作的主要都是那時的喜劇。復辟時代喜劇的特點是，用機智詼諧的語言和下流淫穢的情節，來諷刺社會風俗。

京劇Peking opera/Beijing opera——發展自十八世紀末和十九世紀初，京劇將雜技、舞蹈、默劇和音樂融入到當時的流行娛樂活動

中。

表演藝術Performance art——不以劇本或人物爲主的戲劇，結合了
　　視覺藝術、舞蹈和動作等元素；主題通常是屬於個人的或自傳性
　　的，且常以敘述或對話直接傳達給觀衆，而不採用虛構的對白。

影戲Shadow play——流行於東南亞的娛樂，擁有數百年歷史，影
　　戲利用木偶或演員在掛景或屏幕上投射出的陰影，講述故事。

街頭劇場Street theater——發生在戶外、公園、購物中心，甚至停
　　車場的劇場。從公民歷史，到社會變革政治劇場，都可以是街頭
　　劇場的主題。

插段Trope——中世紀劇場最早的形式，是由僧侶扮演聖經人物的
　　吟唱對白，穿插在教堂禮拜儀式中。

佳構劇Well-made play——十九世紀晚期含有一個高潮的寫實戲
　　劇。佳構劇的特點是，緊湊而強烈的因果線性情節。

詞　彙

Abstract抽象的：有機形狀、幾何圖形和質量被簡化爲最簡單的表
　　現形式，或被誇張和扭曲到某種風格表現的極端狀態。抽象的表
　　現方式，通常是爲了強調象徵性或隱喻性的想法，而不是具體和
　　有形可感的概念。

Amperage電流／安培：安培是測量電流的單位。安培可以小寫字母
　　a表示。製造電流通路的電氣設備，如舞台上的電線和接頭，都
　　不應超過其可負載的電流標準。

Antagonist反派角色：與主角（protagonist）敵對的戲劇角色。反派
　　角色是任何對抗性或對立性的角色，專門針對戲劇的主角或英雄
　　進行鬥爭。

Balcony rail樓座前緣燈桿：是一個舞台外區（front of house）的掛

燈位置。在鏡框式或三面式舞台觀眾席樓上樓座前方向外延伸出去的水平燈桿。

Batten吊桿：懸掛在舞台上方的金屬桿或木桿，主要功能是用繩子懸掛舞台布景元素。

Blackout暗場／瞬暗：瞬間收掉舞台上所有燈光的燈光畫面變化點／燈光畫面（lighting cue），稱為暗場。

Blacks黑幕／黑衣：(1)黑色的遮蔽用布幕的簡稱，例如用於遮蔽舞台外區域的翼幕和沿幕；(2)黑色衣物的簡稱，指舞台管理人員和技術人員在演出期間穿的黑色服裝。

Boom直立式燈架／側燈架：用來懸掛舞台燈具的直立式燈桿。

Border沿幕：沿幕是水平懸掛的遮蔽（masking）布幕，用來隱藏舞台上方的懸吊布景和燈具。沿幕通常直接懸掛在一組翼幕的前面，藉此擋住觀眾視線，遮蔽翼幕的頂部。沿幕通常由黑絲絨或類似的不透明織物製成，可吸收光線。

Box boom燈光包廂：燈光包廂是舞台外區的直立式燈桿，通常位於觀眾席兩側的樓座或包廂區。

Build製作期：用來表示從基本原料創建出完整服裝、舞台布景元素或道具的過程。也可用於燈光部門，表示為特定效果或場景編寫燈光畫面的過程。

Bump瞬亮：瞬間發生的燈光畫面變化點／燈光畫面，沒有逐漸變化的時間（fade time），就稱為瞬亮。

Ceiling cove天花板區：舞台外區的掛燈位置，觀眾席區上方的天花板。

Channel燈光控台可控單位：燈光（或音效）信號的控制路徑。各個舞台燈具配接到燈光控台中的特定channel中，用特定channel控制輸出給特定燈具的電量，控制其亮度。

Chiaroscuro明暗對比法：這個單字來自義大利單字chiaro（意為明

亮）和oscuro（意為黑暗）。是指藝術家利用明和暗（淡色和暗色）營造出更立體的三維視覺幻覺，以及更強烈的戲劇效果。

Circuit迴路：在舞台燈光中，迴路有兩個含義：(1)電流通路；(2)劇場中有編號的插座，可插入燈具。

Collage拼貼：基於藝術的、表達的或創作的目的，將不同材料編排成一個構圖的過程或結果。

Connector接頭：連接電路中各個不同元件的電子器材，例如燈具和電線末端。

Counterweight system平衡式重鐵懸吊系統／懸吊系統：供舞台上方的懸吊布景和燈具器材使用的機械系統，此系統利用繩索、滑輪和配有重鐵的重鐵框來平衡負載。

Cross fade交叉變化：當某一個燈光畫面或音效變化點漸進（fade up），同時間前一個燈光畫面或音效變化點漸出（fade out），就稱為交叉變化。

Cutter裁布師：裁布師在專業服裝工廠工作。裁布師創造紙樣版型，並將這些畫好版的布料裁剪成一塊塊服裝局部的布料，最終這些局部的布料可以拼組成一件完整的服裝。通常稱為裁布師／立裁師，其首要工作目標是詮釋服裝設計師的設計圖或意圖。

Cyclorama天幕：一個大背景幕，能創造出視覺環繞效果，從右舞台一路環繞到左舞台。

Detail drawings設計細節圖：設計師產製這些大比例尺的圖面，以顯示道具或布景元素的設計細節，通常會採取多個觀看角度、視野和距離（vantage points）。

Dimmer per circuit一對一迴路系統：是一種燈光系統，劇場中的每個燈光迴路都有各自專屬的調光器，不需要再做迴路和調光器之間的配接動作。

Draper立體剪裁師：在專業服裝工廠裡，立體剪裁師根據服裝設計

師製作服裝的需求，來繪製版型（透過立體垂墜剪裁或平面打版技術，或結合兩者）。與裁布師的區別在於，立體剪裁師繪製版型，而裁布師使用版型來切割織物布料（通常這兩個職位會合而為一）。

Dress form人台：人台是服裝構造和裁製過程中，所使用的特製男性和女性人體模型。

Drop掛景：這個舞台布景元素是沒有繃框的布品。為了方便懸掛，通常頂部有索環和繫帶，底部有管套。設置在上舞台時則稱為背景幕（backdrop）。

Breakup patterns光影圖樣片：見gobo條。

Cut drop剪影式掛景：部分被剔除或鏤空的繪製掛景，在掛景上製造出破口或入口。經常與其他掛景一起使用以製造透視和景深。

Sky drop天空掛景：天空掛景是用來模擬天空的掛景。可以是藍色布品，也可以是以塗料上色未經漂白的胚布，或一塊白色胚布，再用燈光「上色」。

Electrics燈桿：懸掛在鏡框式舞台的鏡框之後的燈光吊桿稱為燈桿。燈桿的編號方式是從下舞台到上舞台依序標號，最靠近鏡框的吊桿是第一電動桿。

Fade out漸出／漸弱：漸出是在特定時間內讓場上完全收暗或完全安靜的燈光畫面變化點或音效變化點。譬如，一個三秒的變化，就是指需要三秒才能將場上所有的燈光收掉變為全暗。

Fade up漸入／漸強：漸入是一種燈光畫面或音效變化點，是指在特定時間內，從完全黑暗或完全安靜，轉換到變化點內的最大亮度或音量。

Flat景片：景片是繃框的布品或夾板，用來製造二維的垂直布景元素。多數劇場都有儲備常見尺寸的常備景片，可以重複使用、重新配置、重新上塗料。

Fly loft頂棚的吊桿升降區：指舞台上方容納懸吊布景和燈光設備的區域。此區是由劇場舞台區建築本身的牆壁向上延伸，進而圍住吊桿升降區、支撐頂棚。理想上，頂棚的吊桿升降區的高度應該是鏡框高度的兩倍，才能讓懸吊布景完全飛離觀眾的視線。

Fly system懸吊系統：安裝在劇場空間的繩索、重鐵和滑輪系統，用來移動布景元素和表演者，可使之橫向跨越舞台，也可使之飛入舞台上方的頂棚吊桿升降區，或是移入到舞台外區域的側舞台內。

Front elevation正視圖：一張按照比例繪製的機械製圖，呈現出每一個布景單元的正面。正視圖是舞台設計的全套方案之一。

Front of house前台／舞台外區：供觀眾和前台工作人員工作的劇院設施區域。此區包括觀眾席座位區、大廳、售票櫃檯、洗手間、特許經營店和禮品店。在此區工作的人員包括，帶位員、前台經理、調酒師，以及零售商店員和售票人員。

Geometric shapes幾何圖形：與幾何原理相關的簡單形狀。幾何圖形是可識別的、人造的形式，如正方形、三角形和圓形。幾何圖形的相反是有機形狀（organic shapes）。

Gobo光影圖樣片：gobo也稱爲cookie、pattern、template，是一片有蝕刻或穿孔圖案的薄金屬片，或是有彩色圖樣或圖像的薄玻璃板。在橢圓形反射罩聚光燈內插入gobo，將可在舞台上投射出光影圖樣。

Ground plan平面圖：一張按照比例繪製的機械製圖，呈現布景在俯瞰的視角下在舞台上的位置。平面圖是舞台設計的全套方案之一。

Hand手感：織物的構造方式對其垂墜性有非常大的影響，這也稱之爲「手感」。織物的手感，是指織物的觸感特質，肌膚觸摸時的感覺以及織物的垂墜方式。

Hard patch硬體配接：硬體配接是指透過交叉連接或配接操作盤，將燈光迴路實體連接到調光器，或是將調光器實體連接到控制的channel。大多數的配接操作盤在進行配接時，是採用推桿／線槽或端子和插座系統。

Hookup sheet燈序表：即channel列表。將燈圖內的設計資訊轉為表格形式，並按照各燈具的channel號碼順序排列。

Legs翼幕：翼幕是用來隱藏側舞台的垂直遮蔽布幕。翼幕通常成對懸掛，左右舞台各一。翼幕通常以黑絲絨或類似的不透明布料所製成，可吸收光線。

Light ladder燈光梯架：燈光梯架是外型類似梯子的金屬結構，通常從電動桿的末端垂下，提供高側燈的掛燈位置。

Light plot燈圖：燈圖是按照比例繪製的機械製圖，圖上繪出劇場裡每一盞在製作中用到的燈具要架設的精準位置。燈具的圖示上會標示相應的channel號碼、調光器號碼、燈光要瞄準的調燈位置或燈光焦點（focus），及色紙號碼。

Light tree加裝燈臂的燈架／燈樹：直立式燈架，有時也稱為直立式燈架／側燈架（boom）。

Magic sheet魔術簡易燈圖：也稱為cheat sheet（燈光小抄），是燈圖的簡略版本，呈現出配給特定channel的燈具顏色、光分布（光的角度和質地）和燈光要瞄準的調燈位置或燈光焦點。使用魔術簡易燈圖，可以讓燈光設計師更有效率地編寫燈光畫面。

Masking遮蔽：用來擋住觀眾視線，遮蔽側舞台、頂棚吊桿升降區及其他技術支援區域的簾幕或中性景片，皆統稱為遮蔽。

Model模型：模型是物件的原型，通常尺寸較小且按照比例構建。也就是說，模型是符合數學原則地複製了預想中的設計的比例。舞台設計師使用模型來傳達設計理念。導演和編舞家使用模型來計畫劇中的走位和動線。

Negative spaces**負空間**：圍繞在舞台上各別物件或藝術品主體周圍的空間，稱爲負空間。舞台設計師在舞台上放置平台和家具等物件，這些物件所佔據的空間，稱爲正空間；圍繞這些物件的空間，則稱爲負空間。

Organic shapes**有機形狀**：通常呈曲線形，有機形狀是在自然界中發現的形狀，或者是受在大自然中發現的形狀所啓發的形狀。有機形狀的相反是幾何圖形（geometric shapes）。

Paint elevation**繪景立面圖**：將掛景或布景按照比例繪製成彩圖，用來指示繪景工作人員成品應有的樣子。繪景立面圖是舞台設計的全套方案之一。

Perspective**透視法**：是使用二維媒材創造三維立體幻覺的方法，譬如舞台表現圖或繪製掛景。透視法操作物體之間的比例，讓距離觀者遠的物體看起來較距離近者看起來還更小。

Pile-on**疊加**：一種燈光畫面或音效變化點。指在既有亮度或音量的變化點之上，再追加這種燈光畫面變化點或音效變化點。有時也稱爲add-on。

Platforms**平台**：平台是可承重、有框的夾板結構，用來創造立體的水平面布景元素，譬如階梯轉折處、陽台或其他墊高的水平面。大多數劇場都有供應常用尺寸的常備平台，這些平台可以重複使用、重新配置、重新上塗料。

Positive spaces**正空間**：藝術品的主體所佔據的空間，稱爲正空間。同樣地，當舞台設計師在舞台上放置平台和家具等物件，這些物件所佔據的空間，也稱爲正空間；而這些物件周圍的空間，則稱爲負空間。「正」意指空間被填滿或佔據，「負」則表示空的或未被佔用的空間。

Proscenium**鏡框**：一堵有開口的牆壁，將觀眾席座位區與後台區域隔開。牆上的開口稱爲proscenium arch。但這個開口鮮少是一個

眞的拱門，通常開口是長方形的，且掛著大幕。當大幕開啓時，實際上是移除了「第四面牆」，從而揭示了劇中的世界。這種舞台形式有時被稱爲picture frame stage。

Protagonist主角：劇中主角，即戲劇動作所圍繞的角色。主角是與反派角色敵對的角色。

Pull調用：在劇場中，當設計師和技術人員從倉庫中調用庫存物件時，稱爲調用。

Rake斜度：將舞台或觀衆席區域蓋在有斜度的斜坡上，可以改善觀衆的視線。即舞台或觀衆席區域是傾斜的。當舞台有斜度時，上舞台的傾斜幅度較大，靠近觀衆席的下舞台傾斜幅度較低。當觀衆席有斜度時，觀衆席的後半傾斜幅度較大，越靠近舞台傾斜幅度越小。如此一來，觀衆可以清楚看到舞台上所有的演員和布景。

Rear elevation後視圖：一張按照比例繪製的機械製圖，呈現每一個舞台布景單元背後的施工細節。屬於舞台設計的全套方案之一。

Revolve旋轉舞台：旋轉舞台是一種內建於舞台地板的電動轉檯（turntable），可旋轉360度。可取用二分之一或三分之一的旋轉舞台搭建多重場景（multiple sets），並在劇情需要時將布景旋轉到觀衆視線中。相關的布景元素稱爲旋轉平台（rotating platform）。

Rendering表現圖：一幅表現戲劇設計理念的圖畫。表現圖通常有上色，且採用透視法。

Rough sketch設計草圖：通常是在設計初期快速繪製成的粗略草圖。在設計形成階段，設計師爲了溝通各種想法，通常會畫出多張設計草圖。最早的設計草圖是縮略草圖（thumbnail sketches）。

　Scale比例／比例尺：指工程圖中，尺寸的精確比例。在以1/2"

＝1'－0"比例尺繪製的工程圖上，圖中每1/2英寸代表實際長度的1英尺。也可指建築師使用的實體比例尺（製圖尺），是一把多面體的尺子，尺子的每一面都刻有幾個不同的比例尺。

Sectional view剖面圖：在劇場中，剖面圖是布景安置在舞台上的視圖，圖上包括從前到後剖成一半的布景、舞台、劇場，然後再從剖面方向看過去的畫面。

Show bible演出聖經：一本記錄了所有製作相關重要資訊的筆記本。許多不同的劇場專業工作者（個人設計師或整個設計工作間或工廠，都會使用演出聖經）。譬如，在專業服裝工廠中，演出聖經就包含了服裝品項清單、調用清單和購買清單、服裝場景表，及其他基本資訊。

Soft goods軟景：掛景、垂掛的布幕、地布，或任何未繃框的大塊布品織物，皆稱為軟景。

Soft patch軟體配接：透過電腦燈光控制台將調光器連接channel的電子方法。

Stage movement舞台動線：舞台動線是導演、演員及設計師會使用的特定動作術語。在鏡框式舞台上的實際表演區域可分為：上舞台，即距離觀眾最遠的區域；下舞台，即距離觀眾最近的區域；右舞台（以演員面對觀眾時的左右方向為標準），是最靠近舞台右側的區域；左舞台（以演員面對觀眾時的左右方向為標準），是最靠近舞台左側的區域。

Stock常備／常用：製作單位所擁有的布景、服裝和道具，稱為常備品項。調用（pulling）是指從倉庫中調用布景、服裝和道具供當前的製作使用。

Swatch樣布／色票：用在劇場設計中的一塊織品或色紙樣品。服裝和舞台設計師使用樣布或色票來跟導演、工廠工作人員、其他設計師溝通他的設計選擇。燈光設計師使用色票來選擇色紙顏色。

各色紙廠商有提供色紙色票本。

Technical drawing工程圖：工程圖是按照比例繪製的圖，以特定視角、視野和距離準確描繪物體。正視圖、後視圖、平面圖或俯視圖，以及剖面圖或側視圖，都是不同類型的工程圖，且是舞台設計的全套方案之一。

Thumbnail sketches縮略草圖：設計發想初期最粗略的草圖。縮略草圖通常是在做劇場設計時，為腦力激盪尋找靈感而快速畫下的小草圖。

Trap舞台陷阱：舞台陷阱是舞台地板上的開口，供換景、特效，或演員需從觀眾眼前逃遁消失的祕密出口。

Visual metaphor視覺隱喻：一個可引發某種情緒或主題的代表性視覺圖像。設計師利用有目的且具重要意義的視覺圖像，來表達理念想法，以及在劇本裡挖掘出的宏大情感及主題。

Voltage電壓／伏特：電壓是電路中電位和電源的測量單位。電壓或伏特的縮寫是英文小寫字母v。美國的公共電壓是120伏特（117伏特經四捨五入而得）。較大的電器，如乾衣機或電熱廚灶可能需要240伏特的電壓。電池有各種電壓，如12伏特、9伏特等。

Wagon台車／活動平台：裝有輪子的平台，可以更省力地將布景移進移出舞台。

Wattage功率／瓦特：功率是每秒鐘電能消耗量的測量單位，用於測量電路的負載。瓦特縮寫為英文小寫字母w。劇場燈泡和電動馬達都有標定的功率標準值。劇場燈泡可能是1000w、750w、500w等。燈光系統中的調光器會標定瓦特的最大負載。最常見的調光器負載是2400w。

Wing space側舞台：舞台上表演區左右兩側的舞台外區域。翼幕區或側舞台是由鏡框式舞台的鏡框之牆面所構成，位於鏡框的左右外側。

燈光cue表

Cue 號碼	頁碼	Cue點動機	戲劇動作	時間	附註
0	0	觀眾進場前	暖場燈 & 觀眾席燈全亮	0	收日光燈工作燈，開演出工作燈
1		演前致詞開始前一拍	觀眾席燈減半	5秒	
2		演前致詞結束後一拍	觀眾席燈暗，暖場燈暗	5秒	
3	194	女人們在長凳上就定位	場景燈亮	9秒	貝克特《來去》（Come and Go）
4	195	Flo說：「我可以感覺到『環』。」後三拍	漸暗至暗場	6秒	
5		女人們完全下場後	換景燈亮	5秒	下長凳
6		長凳和換景人員完全下場	漸暗至暗場	5秒	貝克特《落腳聲》（Footfalls）
7	239	腳步聲響起後幾拍	場景燈亮	8秒	低側燈先進，輔助光源再進
8	240	V說：「在你可憐的心中。所有。所有。」後幾拍	漸暗至暗場	6秒	
9	241	腳步聲響起後幾拍	場景燈亮	8秒	略比第一景暗一點
10	241	V說：「試著訴說那是怎麼了。所有。所有。」後幾拍	漸暗至暗場	6秒	
11	242	腳步聲響起後幾拍	場景燈亮	8秒	略比第二景暗一點
12	243	M說：「在你可憐的心中。所有。所有。」後幾拍	漸暗至暗場	6秒	
13	243	M完全下場幾拍後	場景燈亮	6秒	略比第三景暗一點

Cue 號碼	頁碼	Cue點動機	戲劇動作	時間	附註
14	243	燈全亮後幾拍	漸暗至暗場	6秒	
15		暗場完成後兩拍	暖場燈 & 觀眾席燈全亮	5秒	中場休息
16		中場休息結束	觀眾席燈減半	5秒	
17		觀眾席燈減半後兩拍	觀眾席燈暗，暖場燈暗	5秒	品特《啞巴侍者》（*The Dumb Waiter*）
18	1	演員暗中就定位	場景燈亮	5秒	
19	1	班：「『靠』。這怎麼樣？」	亮度慢慢減暗	45分	
20	29	葛斯蹣跚搖晃地走進門。班對門瞄準他的左輪手槍。	燈光漸收至特寫燈，漸暗至暗場	8秒	連走cue（linked cues）
21		演員就定位準備謝幕	謝幕燈亮	5秒	
22		鞠躬完	謝幕燈漸暗至暗場	5秒	
23		演員完全下場	觀眾席燈亮 & 演後場景燈（post show）亮	5秒	

舞台燈具

　　舞台燈具分為兩大類：傳統燈和電腦燈。傳統燈是已面世近八十年的基本燈具，雖然現代傳統燈與早期燈具的外型雷同，但實際上的差別之大就有如一台發明於20世紀初的福特T型車和一台現代油電混合車。傳統燈有以下幾種類型：

‧橢圓形反射罩聚光燈（ERS）
‧佛氏柔邊聚光燈（Fresnel）

‧拋物線鍍鋁反射罩聚光燈（PAR）

‧各類泛光燈，用於打亮掛幕和天幕

　　舞台燈具的機械原理和光學特性很複雜。不過，要理解各燈具的特性是相對容易的。所有燈具製造商都會在公司網站上列出了其產品的技術規格。如果遇到從未使用過的燈具，只需敲敲鍵盤、按按滑鼠，即可了解其技術規格（有關光束開角度、投射距離和光輸出的基本資訊）。

傳統燈

◆橢圓形反射罩聚光燈Ellipsoidal Reflector Spotlight（ERS）

　　橢圓形反射罩聚光燈是可控性最佳的燈具。ERS採用平凸透鏡和橢圓形反射罩，可產生強烈的聚光光束，除了可調整焦距使光束擁有極銳利的邊緣，還可使用四片切光片（shutter），將光束切成特定形狀。切光片可以將光束切小，緊緊框住一塊布景或演員的臉。不小心氾到遮蔽（masking）或觀眾席的光，也可以用切光片切掉。部分ERS燈具可以加裝光圈調整器（iris）。光圈調整器可以改變燈具的光圈，使光束的直徑縮小。另外，ERS也是唯一一種可以插入光影圖樣片（gobo）的傳統燈具。gobo是可以在燈光光束中製造出陰影圖案或紋理的金屬片。目前，舞台燈光技術已發展出玻璃gobo，玻璃gobo可以為光束增加有顏色和質感的陰影圖案或紋理。插入gobo後，調節ERS鏡筒焦距，可使光束變得銳利或柔和，使gobo圖案清晰可辨，或是調成柔和而模糊的圖案，做出質感效果。由於ERS的功能多樣，是舞台燈光中最常使用的傳統燈具。由於可控性高，ERS多被選擇用在面光和特寫燈（specials）。

◆佛氏柔邊聚光燈 Fresnel Spotlight

透過焦距調整，佛氏柔邊聚光燈可以發出較聚光或較泛光的光束。佛氏柔邊聚光燈的燈泡安裝在燈具內部的可移動底座上。只要改變燈泡與透鏡的距離，就可以改變光束的開角度。燈泡距離透鏡越近，光束開角度越大。佛氏柔邊聚光燈的名稱來自於燈具使用的透鏡類型。佛氏透鏡是奧古斯丁・佛涅爾（Augustin Fresnel）於1820年代為燈塔所開發的透鏡。佛氏透鏡是保留了平凸透鏡的特性，但切去了平凸透鏡的厚度。透過佛氏透鏡可以打出更柔和、更發散的光束。

佛氏柔邊聚光燈沒有切光片，也不能放gobo，但可以加裝遮光葉板（barn doors）來控制光的形狀。遮光葉板有四個鉸鏈連接的金屬折板，可插到燈具前方的色紙槽中。溢散到光區之外的光線，可以用遮光葉板把光擋下，但與ERS相比，其光線遮擋程度有限。佛氏柔邊聚光燈多被用於頂光、背光和側燈染色燈光（wash），因為它散射光的特性可以將多顆燈具或不同顏色的光束混合得很好，而且頂光、背光、側光對燈具可控性的需求也相對較低。

◆拋物線鍍鋁反射罩聚光燈Parabolic Aluminized Reflector（PAR）

另一個常見的傳統燈具是拋物線鍍鋁反射罩聚光燈。PAR燈是一種泛光燈，有非常高亮度、邊緣柔和、略呈橢圓形的光束，除非外加切光片或遮光葉板，否則是無法將光束銳利化或改變光束形狀的。若要改變光束的開角度，則可更換傳統PAR燈中的燈泡或更換新型PAR燈的鏡片，光束開角度可從極窄（very narrow）變為中等（medium）或寬的泛光（wide flood）。由於PAR燈的亮度夠強，即便使用非常飽和的重色色紙，色光打在物體上仍具有相當好的亮度。因為PAR燈可以打出亮度夠強的有色染色燈光，所以PAR燈一直是搖滾演唱會燈光和舞蹈燈光中的標準配備。近年，舞台燈

光設備製造商ETC（Electronic Theater Controls）開發了一種結合了
Fresnel和PAR優點的混合燈具，稱為PARnel。

◆天幕燈和條燈Broad Cyc Lights, Strip Lights

有一類燈具是專為照亮布景而設計的，特別是掛幕和天幕。

條燈，顧名思義，是將多盞燈泡連接成一長條的燈具。通常，
在條燈中，每三顆燈（每隔兩顆燈）會並聯在一起。這樣的牽線方
式，可以方便設計師採用三色染色（wash）的方式照亮天幕或掛景
（條燈的色紙通常選用三原色，以便讓設計師自由混色）。

天幕燈是專為照亮掛景而設計的燈具。天幕燈採用J形反射
罩，可消除多數傳統燈圓錐形光束在掛幕上所產生的扇貝紋路，讓
掛幕被照亮得更均勻。天幕燈可合併多顆成一組（一組天幕燈中的
個別燈具稱為一個cell）。通常，三cell的三迴路天幕燈是最受歡迎
的，因為只要在個別cell放上分屬三原色的色紙，就可提供設計師
更多混色的可能。

電腦燈和LED

電腦燈是以電腦控制的燈具，具有多個電動馬達支援的功能。
電腦燈發出的光束是可移動的，並可遠端遙控調燈。電腦燈的調
燈方式因燈具類型而不同，一種是透過電動鏡面調燈，另一種是
透過電動燈軛（yoke）從水平（pan）和垂直（tilt）兩個向度，實
際搖動燈頭方向進行調燈。此外，電腦燈內部有多個電動輪，提供
多種顏色和gobo圖案的選擇。有的燈具也可能內建電動光圈調整器
（iris），可遙控縮窄或放寬光束直徑。因此，一顆電腦燈在一場表
演中可以有不只一種功能。電腦燈也適用於非寫實的製作（如音樂
會或舞蹈），創造各種現場的動態效果。

舞台燈光隨著技術的創新而迅速發展。各式創新澈底改變了

1970和1980年代的傳統燈。電腦燈在1980和1990年代的進展更是令人矚目。近來，LED技術正在迅速擴展到舞台燈光設計和傳統燈市場。隨著燈具的不同，LED可能有三到七個發光二極管，每個二極管都會發出特定的顏色波長。LED可以混出數量驚人的顏色種類，因為混色是經由調整燈具中各個不同顏色波長的二極管亮度來進行。此外，相較於傳統燈，LED耗電極少，且由於LED的亮度和混色是直接由燈控台經DMX訊號所控制，因此LED不需連接調光器模組。

Jane Doe
P.O. Box 1234
Anywhere, TN 67891
Phone: 234-555-6789

John Smith
Dream Theatre Company
1013 Main Street
Lexington, KY 12345
Phone: 888-555-1234
December 21, 2012

Dear Mr. Smith,

I am writing to apply for the position of Lighting Designer/Production Electrician that was recently posted on TheatreJobs.com. As you can see from the enclosed résumé, among other credits, I spent several years as a production electrician for the Example Theatre Company in New York City and recently served as lighting designer for two of their productions.

I am very interested in the Dream Theatre Company, as my goal is to work with a company that has as its mission creating theater for social change. While my employment experience has largely been with commercial theaters, over the past several years I have volunteered with several organizations: the Children's Advocacy Center, Autism Speaks, and Amnesty International. In addition to my résumé, I am enclosing an additional list of references and contact information from those organizations should you wish to contact them.

I believe that my experience in lighting design and production and my passion for social justice makes me an ideal candidate for your company. I will contact you via e-mail within the next week in case you have any questions or need any additional materials. Please do not hesitate to telephone me at 234-555-6789 or e-mail me at JaneDoeLighting@usa.net should you require further information. Thank you for your consideration.

Best wishes,
Jane Doe
Lighting Designer

珍‧寶
P.O. Box 1234
Anywhere, TN 67891
電話：234-555-6789

約翰‧史密斯
夢劇團
1013 Main Street
Lexington, KY 12345
電話：888-555-1234
2012年12月21日

親愛的史密斯先生你好

　　我想應徵最近在TheatreJobs.com上發布的燈光設計師／燈光技術指導職缺。在隨附的簡歷中可見，在我所有的工作經歷中，最值得一提的是我曾在紐約市的範例劇團擔任燈光技術指導多年，最近還擔任了該團兩齣製作的燈光設計師。

　　我非常有興趣成為夢劇團的一份子，因為我的事業目標就是要與一家以推動社會變革為創作使命的劇團合作。雖然我過往的工作經歷主要是在商業劇場，但在過去幾年中，我以志工身分參加了許多組職的活動，如：兒童倡導中心、自閉症之聲和國際特赦組織。除了我的簡歷，若您希望與上述組織聯繫，進一步從旁了解我，我也整理了隸屬於這些組織的推薦人及其聯絡方式的清單。

　　我相信我在燈光設計和製作方面的經驗，以及我對社會正義的熱情，會使我成為貴團理想的聘用人選。我將在下週以電子郵件與您聯繫，以備您有任何疑問或需要任何其他資料。若您需要更多相關資料，請隨時致電234-555-6789或發信至JaneDoeLighting@usa.net。謝謝您的考慮。

　　最好的祝福
燈光設計師
珍‧寶

Jane Doe- Lighting Designer

E-mail: JaneDoeLighting@usa.net

Phone: 234-555-6789

Mailing Address: P.O. Box 1234, Anywhere, TN 67891

Lighting Design Experience

A Cat on a Hot Tin Roof　The Example Theatre Company dir. Everett Mann NYC, NY 2012

Vinegar Tom　The Model Theatre Roadhouse dir. Katy Elizabeth Memphis, TN 2012

The Miracle Worker　Exemplar Stage Company dir. Lynn Bitsy St. Louis, MO 2011

In the Blood　The Example Theatre Company dir. Everett Mann NYC, NY 2011

Related Experience – Assistant Lighting Designer

The Kentucky Cycle　Exemplar Stage Company L. D. John Sullivan St. Louis, MO 2010

The Florida Skunk Ape　Sun Coast Little Theatre L. D. Ed St. Marie Tampa, FL 2010

Related Work Experience

Production Electrician　The Example Theatre Company T. D. Will Shannon NYC, NY 2009-2011

Electrician　The Example Theatre Company T. D. Will Shannon NYC, NY 2007-2009

Special Skills

- Programming on Whole Hog II & III, ETC Express Boards, ETC Expression 3, ETC EOS.
- Installation and programming Martin and High End Systems moving fixtures.
- Proficient with Lightwright, Vectorworks Spotlight, Adobe Photoshop, and Microsoft Office.
- Basic Carpentry, Rigging, MIG Welding.

Education

Bachelor of Arts in Technical Theatre Ubiquitous University, AnyTown, PA 3.8 GPA 2007

Minor in History and Literature

Awards and Honors

Promising New Artist, National Theatre Designer's Association, Washington DC - 2010

Magna Cum Laude, Ubiquitous University - 2007

Technical Theatre Scholarship Recipient Ubiquitous University Theatre Department – 2004–2007

References Available upon Request

劇場設計

珍・寶——燈光設計

電子郵件：JaneDoeLighting@usa.net

電話：234-555-6789

郵寄地址：P.O. Box 1234, Anywhere, TN 67891

燈光設計經歷

《熱鐵皮屋頂上的貓》 範例劇團　導演埃弗里特・曼　紐約市，紐約州，2012年

《醋湯姆》 模型劇團　導演凱蒂・伊麗莎白　曼菲斯，田納西州，2012年

《奇蹟締造者》 模範舞台劇團　導演琳恩・比西　聖路易斯，密蘇里州，2011年

《在血液裡》 範例劇團　導演埃弗里特・曼　紐約市，紐約州，2011年

相關經歷——助理燈光設計師

《肯塔基州輪迴》 模範舞台劇團　L.D.約翰・蘇利文　聖路易斯，密蘇里州，
　2010年

《佛州臭鼬猿》 陽光海岸小劇院　L.D.埃德・聖瑪麗　坦帕，佛州，2010年

相關工作經歷

　　　燈光技術指導 範例劇團 T.D.威爾・杉農

　　　紐約市，紐約州，2009-2011

　　　燈光技術人員 範例劇團。T.D.威爾・杉農

　　　紐約市，紐約州，2007-2009

特殊技能

- ・在燈控台Whole Hog II和Whole Hog III、ETC Express、ETC Expression 3、ETC EOS上編寫設計內容。
- ・架設和編寫Martin和High End品牌系統的電腦燈具。
- ・精通Lightwright、Vectorworks Spotlight、Adobe Photoshop和Microsoft Office。
- ・基本木工、懸吊技術、MIG焊接。

教育背景

某某大學技術劇場學士，某某鎮，賓州　GPA 3.8　2007年畢業

副修歷史和文學

獎項與榮譽

國家劇場設計師協會最有潛力新進藝術家　華盛頓特區，2010年

拉丁文學位榮譽極優等 某某大學，2007年

榮獲技術劇場獎學金 某某大學戲劇學系，2004-2007

<div align="center">**如有需要可提供推薦人**</div>

尤金・歐尼爾《毛猿》的舞台設計論述

　　舞台布景設計的目的，通常是支持劇本的情緒和主題。這也是這齣《毛猿》（*The Hairy Ape*）製作的目標。尤金・歐尼爾（Eugene O'Neill）的表現主義戲劇《毛猿》寫於1922年，是一個人在尋找存在意義的故事。男主角揚克的旅程將他帶到了許多地方。劇中前四景發生在一艘遠洋豪華班輪上。揚克的世界僅限於輪船的底層：鍋爐室。儘管他聲稱自己是構成這艘船的重要元件（「當然啦，我就是引擎的一部分」），但其實他同時也在探尋自己是什麼東西構成的。當鋼鐵大亨之女米蕾德參觀鍋爐室時，被揚克粗獷骯髒如獸的形象嚇到昏倒，揚克腦中建構的現實也被澈底粉粹了。米蕾德的反應，讓揚克展開一場尋找歸屬感的冒險。劇中後四景將揚克帶到紐約第五大道的豪華路段、監牢、世界工業勞工（IWW）辦公室，最後是動物園，但無論揚克身在何處，他都沒有被接納。

　　我選擇採用單元布景的原因如下。其中兩個原因是，表演場地的空間有限，以及快速換景的需求。但更重要的原因是，我想在視覺上創造一種圖像拼貼感。我主要的靈感來自1920年代現代主義畫家查爾斯・謝勒（Charles Sheeler）、斯特凡・赫希（Stefan Hirsch）、普雷斯頓・迪金森（Preston Dickinson）和埃爾西・德里格斯（Elsie Driggs）的作品。他們的作品都發出一股尖銳刺耳的視覺印象，畫中強烈的重疊圖像效果，讓人彷彿可以聽到畫中發出工廠的嘈雜聲響。同樣地，這個劇本中也有重疊的圖像和斷奏的節奏。轟耳的哨聲、號角聲、尖叫聲、低吼聲和咆哮聲，在在凸顯揚克在面對這個疏離而陌生的世界時，他不可抑制的暴力與挫敗感。此外，演員也可將布景當作樂器來敲擊演奏。各種手持金屬道具可以敲打鋼桶、鋼管和鐵籠。而視覺節奏則是由舞台上重複的垂直線

條所營造出來的。

　　一大重點是，布景必須具有鋼的質感和顏色。因為戲劇的情緒氛圍和主題都體現在揚克與鋼鐵的關係中。尤金・歐尼爾將非常冷硬、不輕易凹折屈服的鋼鐵，當作對世界的隱喻。揚克效法鋼鐵活成一個硬漢；但也是因為這種頑強的特質使他無法適應自己的環境：「鋼鐵曾是我，我曾主宰了世界。現在我不是鋼鐵，世界主宰了我。」因此，我的設計是在試圖打造一個環境，一個曾經屬於揚克，但如今揚克並不屬於它的環境。

設計流程的步驟

　　各個製作的時間表和地點，因演出而不同。設計流程中特定步驟所需的時間，會受許多因素影響，場地設施、製作人員、預算和製作複雜度，都會影響完成設計和將設計付諸實踐所需的時間。想要避免戲劇製作陷入時間危機的關鍵，就是要在製作時間表中預留足夠的時間，讓各項工作如期完成。

舞台設計流程步驟

　　1.閱讀劇本。

　　2.與導演開會討論導演處理劇本或製作的方式。

　　3.重讀劇本，確認「設定情境」。

　　4.再次重讀劇本，確定「設計目標」。

　　5.與導演和其他設計師開會，討論劇情。

　　6.研究劇本、劇作家、設定情境和設計目標。

　　7.與導演和其他設計師開會，以確定「製作理念」。

　　8.從導演或劇團經理那裡取得預算資料。

　　9.訪視劇場空間。

10.取得劇場空間的平面圖和剖面圖，或在必要時進行測量和繪圖。

11.考慮常備品項（布景、服裝和道具）。

12.從資料蒐集研究和製作理念中發展設計想法。

13.開始設計——繪製設計草圖和平面圖。

14.與導演和其他設計師開會，分享初步想法、設計草圖或紙模型。

15.修改調整設計想法——準備定稿的表現圖或模型。

16.與導演和其他設計師開會，定稿的表現圖須取得導演和設計團隊的認可。

17.繪製正視圖、設計細節圖和繪景立面圖。

18.按照舞台監督的要求，定期參加設計和製作會議，通常是彩排之前每週一次，彩排之後每晚開會，直到開演。

19.與技術總監和工廠經理開會，並根據需要調整計畫。

20.與道具管理負責人開會，討論舞台上的美術陳設或裝飾。

21.與繪景師開會，討論繪景的細節和技術。

22.在裝台期間如有需要設計師回答相關問題時，能隨時被聯繫到。

23.參加技術排練。

服裝設計流程步驟

1.閱讀劇本。

2.與導演開會討論導演處理劇本或製作的方式。

3.重讀劇本，確認「設定情境」。

4.再次重讀劇本，確定「設計目標」。

5.與導演和其他設計師開會，討論劇情。

6.研究劇本、劇作家、設定情境和設計目標。

7.與導演和其他設計師開會，以確定「製作理念」。

8.從導演或劇團經理那裡取得預算資料。

9.訪視劇場空間。

10.如有可能，取得演員的尺寸和照片。

11.設想劇服的來源——你會調用、租用、借用、製作還是購買？

12.開始設計——繪製設計草圖，並調用一些可能的服裝元素。

13.盡可能請演員來試裝，試穿調用的服裝——拍照記錄所有可能的服裝選擇。

14.與導演和其他設計師開會，分享初步想法，設計草圖或拼貼圖。

15.修改調整設計想法——準備定稿的表現圖。

16.與導演和其他設計師開會，定稿的表現圖須取得導演和設計團隊的認可（必須將服裝工廠的製作及籌備時間需求納入考量）。

17.初步的樣布探索——配有樣布的服裝設計表現圖。

18.規劃服裝設計的實踐計畫，確定服裝的來源——調用、租用、借用、製作或購買？

19.與服裝工廠主管和立裁師開會，討論演出的規模，並根據需求調整計畫。

20.進行織物布料採購，以及製作的初步採購。

21.當設計正式進入服裝工廠（in the shop），意指服裝工廠的團隊正在製作服裝、進行試裝、根據設計師參加排練或開會的筆記做修改調整。

22.按照舞台監督的要求，定期參加設計和製作會議，通常是彩排之前每週一次，彩排之後每晚開會，直到開演。

23.繼續進行製作的採購——與服裝工廠內的工作同步進行。

24.在試裝和製作服裝期間如有需要設計師回答相關問題時，能隨時被聯繫到。

25.進行最後一次採購。

26.進行最後一次試裝。

27.參加彩排。

燈光設計流程步驟

1.閱讀劇本。

2.與導演開會討論導演處理劇本或製作的方式。

3.重讀劇本，確認「設定情境」。

4.再次重讀劇本，確定「設計目標」。

5.與導演和其他設計師開會，討論劇情。

6.研究劇本、劇作家、設定情境和設計目標。

7.與導演和其他設計師開會，以確定「製作理念」。

8.從導演或劇團經理那裡取得預算資料。

9.訪視劇場空間。

10.從舞台設計師取得舞台平面圖和剖面圖。

11.從技術總監或館方那裡取得設備器材清單和繪有掛燈位置的劇場平面圖。

12.從資料蒐集研究和製作理念中發展設計想法。

13.開始設計——製作燈光分鏡圖、在燈光實驗室模擬燈光畫面，以及產製拼貼圖。

14.與導演和其他設計師開會，分享初步想法、燈光分鏡圖、模擬燈光畫面和拼貼圖。

15.按照舞台監督的要求，定期參加設計和製作會議，通常是彩排之前每週一次，彩排之後每晚開會，直到開演。

16.參加順走，記下走位和燈光的需求。

17.修改調整設計想法。

18.與導演和其他設計師開會，定案的設計想法須取得導演和設計團隊的認可。

19.繪製燈圖並編製相關文件。

20.與燈光技術指導（ME）開會，確認所有文件。

21.掛完燈後，與燈光技術人員一起進行調燈。

22.與導演、舞台監督、（可能也需要）音效設計師做「紙上技排」，順一遍演出中所有的燈光畫面變化點（cue）。

23.與導演、舞台監督、音效設計師和控台操作員開會，做一遍「乾技排」。

24.參加所有的技術排練，並微調細修燈光畫面變化點／燈光畫面。

風　格

　　劇場風格是指一種整體的視覺呈現手法，或是整體製作都依循的一種慣例與規則。這些慣例規則有時跟特定的歷史年代有關，或者跟文學或藝術運動有關。風格通常可分為再現式的（representational）──寫實的，或是呈現式的（presentational）──非寫實的或風格化的，包含抽象、象徵、幻想和寓言。

　　荒謬主義Absurdism──荒謬主義戲劇認為，世界是殘酷而不公平的，人類的生存是毫無意義的。荒謬主義運動發展自二次大戰後，是對這場造成五千萬人死亡的全球衝突所產生的回應。荒謬主義戲劇的特徵為不合邏輯的情節、無意義的語言和非理性的行為動作。

　　構成主義Constructivism──構成主義是以反寫實主義俄羅斯導

演弗謝沃洛德・梅耶荷德（Vsevelod Meyerhold）為主要代表人物的一項舞台設計運動。他在俄國革命後的1920年代，進行戲劇形式的實驗。構成主義使用斜坡、平台和不同高度的水平面，來創造雕塑性的、非寫實的空間，讓演員動作更放大。

達達主義Dadaism──達達主義於二十世紀初興起，在一次大戰期間及其後最為流行。達達主義主張反戰，擁護無政府主義運動的政治思想。其戲劇呈現形式包括抽象藝術、不經思索的自發性舞蹈，以及不和諧非理性的詩歌，試圖經由挑戰藝術和戲劇的傳統價值和美學，讓觀眾感到困惑和憤怒。

史詩劇場Epic Theatre──史詩劇場發展自1920和1930年代的德國，重要代表人物為劇作家布萊希特（Bertholt Brecht）以及導演麥克斯・萊茵哈德（Max Reinhart）和歐文・皮斯卡托（Erwin Piscator）。布萊希特利用「劇場假定性」（theatricalism）和「疏離」（alienation）的技法，試圖激發觀眾知性的思辨，而不是感動的情緒。他的目標是提高社會意識，引發社會變革。劇場假定性是一種呈現風格，在這種呈現形式中，觀眾會不斷意識到自己正在觀看一齣劇。疏離〔或布萊希特的術語「歷史化」（historification）〕是指將戲劇設定在過去或虛構的國家中，即使該劇探討的主題可能是一個當代議題。

存在主義Existentialism──二次大戰期間及其後的法國，出現了稱為存在主義的哲學運動。存在主義者相信生命沒有意義，也沒有上帝或道德。每個人對自己的行為負全部責任。存在主義運動的兩位重要編劇是沙特（Jean-Paul Sartre）和卡繆（Albert Camus）。雖然他們的作品主題內容是創新的，但其戲劇性結構卻相當傳統。

表現主義Expressionism──或許是因為受到當時精神分析心理學新創立的影響，發展自二十世紀初的表現主義致力探索人類心理的黑暗面。表現主義戲劇採取單一的主觀視角：觀眾所見到的世

界，就是主角眼中的世界。表現主義戲劇將主角的內在情緒感受呈現在外，因此可能帶有夢幻感，甚至夢魘感。

未來主義Futurism——未來主義是在二十世紀初義大利興起的藝術運動。未來主義擁抱法西斯主義的政治運動，並讚揚暴力、力量、速度、科技和青年。未來主義隨著其發起人菲利波‧馬里內提（Filippo Marinetti）1944年的逝世而消亡，但未來主義仍影響了許多後來的前衛藝術運動。

自然主義Naturalism——自然主義是寫實主義的延伸，發展自十九世紀末和二十世紀初，大致與自然學家達爾文（Charles Darwin）的「天擇說」和「進化論」同時出現。在劇場中，自然主義將寫實主義推向極致，試圖將戲劇內容描繪成生活的切片，使舞台上的一切都與日常生活一模一樣。

新古典主義Neoclassicism——新古典主義始於十八世紀中，一直持續至十九世紀中葉，這時期有時被稱為啟蒙時代。新古典主義的出現，在某程度上是因為1738年和1748年分別發現了赫庫蘭尼姆古城（Herculaneum）和龐貝城（Pompeii），及後續對兩座古城的探索。新古典主義作品重振了古希臘和羅馬的古典美學，並強調了秩序、理性思考和情感控制。

後現代主義Postmodernism——後現代主義興起於1960年代，致力挑戰大眾認可的戲劇常態和慣例規則。後現代主義作品通常來自即興創作，在排練中發展出來的內容。其戲劇主題的焦點通常也不只一個。其故事情節和各個代表角色可能是破碎的、複雜的，或不完整的。不同場景可以同時在舞台上發生。後現代主義戲劇強調多媒體的呈現：投影、舞台布景、服裝、燈光和音效對於述說一則故事的重要性，皆不亞於角色的重要性。後現代主義戲劇向觀眾拋出問題，但不提供答案，觀眾得靠自己得出結論，找出自己對問題的解答。

　　寫實主義Realism——寫實主義試圖描繪普通人在日常生活情境中的行為舉止。寫實主義是興起於十九世紀中、西方文明進入工業化時期的一種藝術和文學運動。攝影技術的出現，對寫實主義運動有很大的影響。

　　浪漫主義Romanticism——浪漫主義運動始於十八世紀後期的革命時代，一直持續到十九世紀中的工業時代初期。浪漫主義戲劇通常採片段式結構，強調靈感、幻想、情感及英雄人物。

　　超現實主義Surrealism——超現實主義是達達主義的產物，試圖描繪出比現實表象更深刻的意義。尚·考克托（Jean Cocteau）等超現實主義者運用夢境邏輯（dream logic）、潛意識、並置想法或自由聯想，試圖創造一種既神祕又充滿宗教感的體驗。

　　象徵主義Symbolism——象徵主義運動興起於十九世紀末和二十世紀初，是對寫實主義運動的一種反動。象徵主義戲劇幾乎沒有情節或動作，而是大量倚賴儀式、典禮、神話、傳說，以及各種象徵性元素如詩歌、音樂和隱喻等。莫里斯·梅特林克（Maurice Maeterlinck）是象徵主義運動的代表劇作家。

315

劇場設計

美國劇場技術協會劇場燈光設計建議圖示

節錄自USITT美國劇場技術協會劇場燈光設計建議圖示。免費

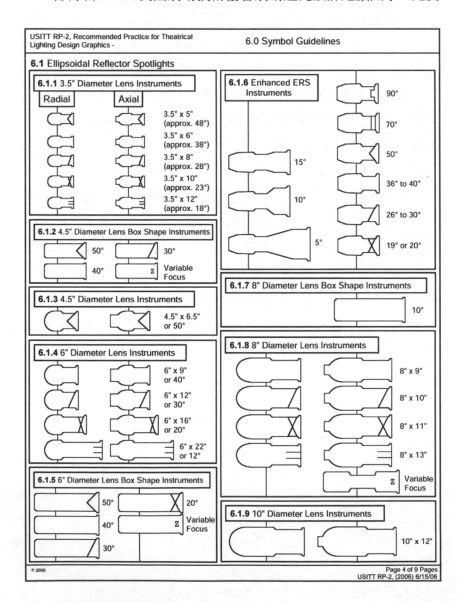

316

下載完整檔案，請前往：https://www.dolphin.upenn.edu/pacshop/RP-2_2006.pdf

6.0　Symbol Guidelines　製圖符號準則

6.1　Ellipsoidal Reflector Spotlights　橢圓形反射罩聚光燈（ERS）

6.1.1　3.5"Diameter Lens Instruments　3.5"直徑透鏡聚光燈

Radial　燈泡位置偏離反射罩中心（輻輳線上）

Axial　燈泡位於反射罩中心（軸心）

3.5"×5" 是指透鏡直徑3.5" 焦距5"，以下以此類推

6.1.2　4.5"Diameter Lens Box Shape Instruments　4.5"直徑透鏡箱形聚光燈

Variable Focus　可調整焦距

6.1.3　4.5" Diameter Lens Instruments　4.5"直徑透鏡聚光燈

6.1.4　6" Diameter Lens Instruments　6"直徑透鏡聚光燈

6.1.5　6"Diameter Lens Box Shape Instruments　6"直徑透鏡箱形聚光燈

6.1.6　Enhanced ERS Instruments　加強型ERS燈具

6.1.7　8"Diameter Lens Box Shape Instruments　8"直徑透鏡箱形聚光燈

6.1.8　8" Diameter Lens Instruments　8"直徑透鏡聚光燈

6.1.9　10" Diameter Lens Instruments　10"直徑透鏡聚光燈

劇場設計

6.1 Ellipsoidal Reflector Spotlights

6.1.10 10" Diameter Lens Box Shape Instrument

10°

6.1.11 Variations on Standard ERS Symbols

ERS with radial reflector

ERS with axial reflector

ERS with a single lens

Variable Focus (Zoom ERS) — z

Variable Focus (Enhanced Zoom ERS) — z

ERS with a template or gobo — T

ERS with an iris — I

ERS with gobo rotator — R

ERS with double gobo rotator — RR

6.2 Fresnel Lens Instruments

3" Fresnel

6" Fresnel

8" Fresnel

12" Fresnel

Oval Beam Fresnel

6.3 PAR Lamp Instruments & Designations

6.3.1 PAR Instruments

MR-16 Birdie
PAR 38

PAR 46

PAR 56

PAR 64

Axial PAR or Enhanced PAR

Variable Focus PAR Lens — z

Beam spreads for Axial, Enhanced, or multiple PARs use the designations shown for PAR 64 examples.

6.3.2 PAR Designations

Extra Wide Flood (XWFL)

Wide Flood (WFL)

Medium Flood (MFL)

Narrow (NSP)

Very Narrow (VNSP)

Lamp axis orientation

(Used to indicate where beam lands or filament orientation)

6.4 Beam Projector Instruments

10" Beam Projector

12" Beam Projector

16" Beam Projector

Enhanced Beam Projector

6.5 Ellipsoidal Reflector Floodlights

10" Scoop

12" Scoop

14" Scoop

18" Scoop

318

6.1 Ellipsoidal Reflector Spotlights 橢圓形反射罩聚光燈 （ERS）

6.1.10 10"Diameter Lens Box Shape Instruments　10"直徑透鏡箱形聚
　　光燈

6.1.11 Variations on Standard ERS Symbols 標準ERS燈具符號的變化

ERS with radial reflector　燈泡位置偏離反射罩中心ERS

ERS with axial reflector　燈泡位於反射罩中心ERS

ERS with a single lens　單一透鏡ERS

Variable Focus （Zoom ERS）可變焦ERS

Variable Focus（Enhanced Zoom ERS）可變焦的加強型ERS

ERS with a template or gobo　帶有gobo的ERS

ERS with an iris　帶有光圈調整器的ERS

ERS with gobo rotator　帶有gobo旋轉器的ERS

ERS with double gobo rotator　帶有雙gobo旋轉器的ERS

6.2 Fresnel Lens Instruments 佛氏透鏡柔邊聚光燈

Oval Beam Fresnel 橢圓投射光束佛氏柔邊聚光燈

6.3 PAR Lamp Instruments & Designations　拋物線反射罩聚光燈及型
　　號

6.3.1 PAR Instruments　拋物線反射罩聚光燈

Beam spreads for Axial, Enhanced or multiple PARs use the designations
　　shown for PAR 64 examples. 標示PAR燈（燈泡位於反射罩中心
　　的、加強型的、可換鏡片的燈具）開角度的方法，請以此處的
　　PAR 64型號的標示法爲範例

6.3.2 PAR Designations 拋物線反射罩聚光燈泡型號

Extra Wide Flood 特寬開角度泛光光束

Wide Flood 寬開角度泛光光束

Medium Flood 中等開角度泛光光束

Narrow 窄開角度聚光光束

劇場設計

Very Narrow 極窄開角度聚光光束

Lamp axis orientation 燈泡長軸方向

(Used to indicate where beam lands or filament orientation) 用來表示光
束的投射位置或燈絲方向

6.4　Beam Projector Instruments　光束投射燈

6.5　Ellipsoidal Reflector Floodlights　橢圓形反射罩泛光燈

6.6　Cyclorama Instruments　天幕燈

6.6.1　T-3 Cyclorama Instruments　T-3燈管天幕燈

Focus Direction Example　箭頭表示調燈方向的示範

6.7　Striplight Instruments & Mounting Designations　條燈及裝設規格

6.7.1　Striplight Instruments　條燈

Overall length of the instrument dependent on number of lamps. Measure the instruments.　燈具長度根據燈管數量而不同。請實際測量燈具長度

This symbol is used for either of these lamps. Label the lamp type in the instrument key.　此符號適用於所有燈管／燈泡型號。請將燈管／燈泡型號標示在燈具圖例中

6.7.2　Striplight Mounting Designations　條燈裝設規格

Pipe Mounted (Hung)　掛式（掛於燈桿）

Trunion Mounted (Ground row)　立地式（即「地排」）

6.6.2　Cyclorama Instruments　天幕燈

The symbol for multiple cyclorama instruments approximate an accurate size & shape　組合式天幕燈的符號，須大致符合燈具實際尺寸與形狀

6.7.3　Fluorescent Instruments　日光燈／螢光燈燈具

Overall size of the instrument dependent on size and number of tubes. Number of circuits vary per unit. Be specific.　燈具尺寸因燈管尺寸與數量而不同。燈具的迴路數量各異，請明確標示

劇場設計

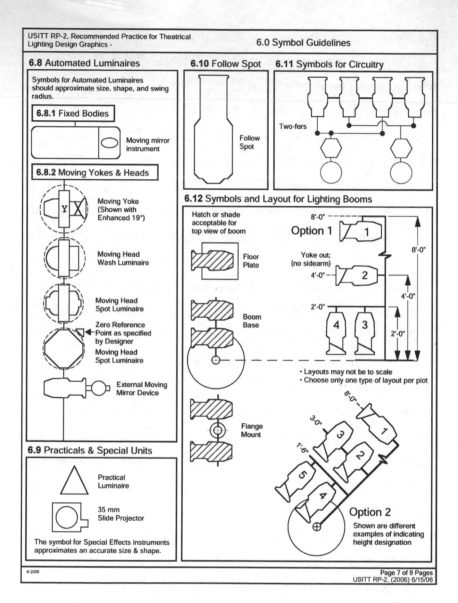

6.8 Automated Luminaires

Symbols for Automated Luminaires
should approximate size, shape, and swing
radius.

6.8.1 Fixed Bodies

Moving mirror
instrument

6.8.2 Moving Yokes & Heads

Moving Yoke
(Shown with
Enhanced 19°)

Moving Head
Wash Luminaire

Moving Head
Spot Luminaire

Zero Reference
Point as specified
by Designer

Moving Head
Spot Luminaire

External Moving
Mirror Device

6.9 Practicals & Special Units

Practical
Luminaire

35 mm
Slide Projector

The symbol for Special Effects instruments
approximates an accurate size & shape.

6.10 Follow Spot

Follow
Spot

6.11 Symbols for Circuitry

Two-fers

6.12 Symbols and Layout for Lighting Booms

Hatch or shade
acceptable for
top view of boom

Floor
Plate

Boom
Base

Flange
Mount

Option 1

8'-0"

8'-0"

Yoke out;
(no sidearm)

4'-0"

4'-0"

2'-0"

2'-0"

· Layouts may not be to scale
· Choose only one type of layout per plot

8'-0"

3'-0"

1'-6"

Option 2

Shown are different
examples of indicating
height designation

322

6.8 Automated Luminaires 電腦燈

Symbols for Automated Luminaries should approximate size, shape, and
　　swing radius. 電腦燈的符號應大致符合實際尺寸、形狀、燈頭擺
　　動半徑

6.8.1 Fixed Bodies 燈體固定的燈具

Moving mirror instruments 搖鏡式電腦燈

6.8.2 Moving Yokes & Heads 搖臂式及搖頭式電腦燈

Moving Yoke（Shown with Enhanced 19°）搖臂（此圖將搖臂外加
　　於加強型19°ERS）

Moving Head Wash Luminaire 搖頭式染色燈電腦燈

Moving Head Spot Luminaire 搖頭式聚光燈電腦燈

Zero Reference Point as specified by Designer
設計師指定的數值0參考基準點

External Moving Mirror Device 外接搖鏡

6.9 Practicals & Special Units 實用燈具及特效裝置

35mm Slide Projector 35mm單片幻燈機

The symbol for Special Effects instruments approximates an accurate
　　size & shape. 特效裝置的符號，須大致符合裝置實際尺寸與形狀

6.10 Follow Spot 追蹤燈

6.11 Symbols for Circuitry 配線的符號

Two-fers Y型並聯線

6.12 Symbols and Layout for Lighting Booms 舞台直立式燈架的符號
　　及圖面配置

Hatch or shade acceptable for top view of boom 填充線或陰影線適用
　　於舞台直立式燈架的俯視圖

Floor Plate 地燈基座板

Boom Base 燈架底座

Flange Mount 凸緣底座

Option 1 方法一

Yoke out (no sidearm) 利用燈軛翹起燈具 （不加裝燈臂）

*Layouts may not be to scale 圖面配置可能不符合比例尺

*Choose only one type of layout per plot 每份燈圖請擇定一種繪製直
　立式燈架的方法，勿同時混用不同的繪圖方法

Option 2 方法二

Shown are different examples of indicating height designation 方法二
　是另一種標示燈具掛燈高度的方法

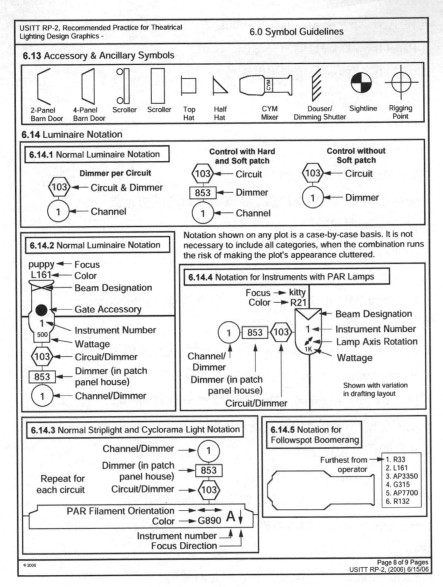

USITT RP-2, Recommended Practice for Theatrical
Lighting Design Graphics -

6.0 Symbol Guidelines

6.13 Accessory & Ancillary Symbols

| 2-Panel Barn Door | 4-Panel Barn Door | Scroller | Scroller | Top Hat | Half Hat | CYM Mixer | Douser/ Dimming Shutter | Sightline | Rigging Point |

6.14 Luminaire Notation

6.14.1 Normal Luminaire Notation

Dimmer per Circuit

⬡103 ← Circuit & Dimmer

◯1 ← Channel

Control with Hard and Soft patch

⬠103 ← Circuit
⬚853 ← Dimmer
◯1 ← Channel

Control without Soft patch

⬠103 ← Circuit
◯1 ← Dimmer

6.14.2 Normal Luminaire Notation

puppy ← Focus
L161 ← Color
Beam Designation
Gate Accessory
1 ← Instrument Number
500 ← Wattage
⬡103 ← Circuit/Dimmer
853 ← Dimmer (in patch panel house)
◯1 ← Channel/Dimmer

Notation shown on any plot is a case-by-case basis. It is not necessary to include all categories, when the combination runs the risk of making the plot's appearance cluttered.

6.14.4 Notation for Instruments with PAR Lamps

Focus → kitty
Color → R21

◯1 ⬚853 ⬡103

Beam Designation
1 ← Instrument Number
Lamp Axis Rotation
1K ← Wattage

Channel/ Dimmer
Dimmer (in patch panel house)
Circuit/Dimmer

Shown with variation in drafting layout

6.14.3 Normal Striplight and Cyclorama Light Notation

Channel/Dimmer → ◯1
Dimmer (in patch panel house) → 853
Circuit/Dimmer → ⬡103

Repeat for each circuit

PAR Filament Orientation →
Color → G890 A↓
Instrument number →
Focus Direction →

6.14.5 Notation for Followspot Boomerang

Furthest from operator →
1. R33
2. L161
3. AP3350
4. G315
5. AP7700
6. R132

© 2006

Repeat for each circuit　其餘各個燈光迴路以此類推

6.14.4　Notation for Instruments with PAR Lamps　標準PAR燈具資料的標示法

Shown with variation in drafting layout　另一種製圖時的圖面配置形式

Notation shown on any plot is a case-by-case basis. It is not necessary to include all categories, when the combination runs the risk of making the plot's appearance cluttered. 燈具資料的標示法應視個別燈圖需求加以調整。當圖面資訊過多且有混淆之虞時，則不需羅列上述所有項目

6.14.5　Notation for Followspot Boomerang　追蹤燈的色夾切換器標示法

Furthest from operator　距離操作員的最遠端

劇場設計

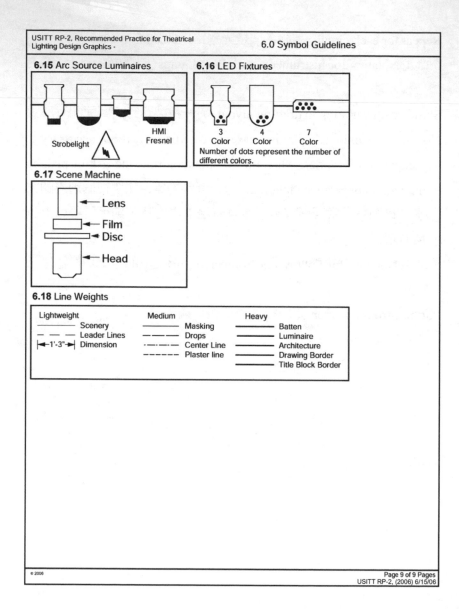

6.0 Symbol Guidelines

6.15 Arc Source Luminaires

Strobelight

HMI
Fresnel

6.16 LED Fixtures

3
Color

4
Color

7
Color

Number of dots represent the number of
different colors.

6.17 Scene Machine

← Lens

← Film

← Disc

← Head

6.18 Line Weights

Lightweight		Medium		Heavy	
————	Scenery	————	Masking	————	Batten
— — —	Leader Lines	— — —	Drops	————	Luminaire
←1'-3"→	Dimension	—·—·—	Center Line	————	Architecture
		-------	Plaster line	————	Drawing Border
				————	Title Block Border

328

6.15 Arc Source Luminaires 弧光燈燈具

Strobelight 閃光燈

HMI Fresnel HMI佛氏柔邊聚光燈

6.16 LED Fixtures LED燈具

Number of dots represent the number of different colors 點數代表顏色

　　數量

6.17 Scene Machine 布景機

6.18 Line Weights 線的粗細

Lightweight 細線

Scenery 舞台布景

Leader Lines 指示線

Dimension 尺寸標註

Medium 中線

Masking 遮蔽

Drops 掛景

Center Line 布景中心線（CL線）

Plaster line 鏡框線（PL線）

Heavy 粗線

Batten 吊桿

Luminaire 燈具

Architecture 建築結構

Drawing Border 圖框

Title Block Border 標題欄邊框

劇場設計

美國劇場技術協會給設計師的燈光設計案資料集準則

節錄自USITT美國劇場技術協會給設計師的燈光設計案資料集

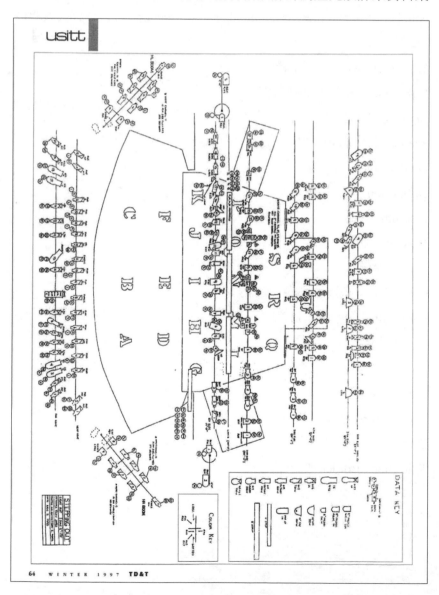

usitt

CUE SHEET FOR SPOT OPERATORS – MEREDITH

Q	COLOR	AREA	DESCRIPTION	LQ	FADE TIME
1	4	DSR	FULL BODY SHOT w/ ENTRANCE JUDAS	19	
2				24	5-sec. w/ end of song
3	2	CL	FULL BODY SHOT w/ BEG. OF SONG JESUS	25	
4				29	2-sec. w/ end of song
5	4	SR	JESUS–SR w/BEG OF SONG	29	
6				33	5-ct. w/ end of song
7	1	CS	MARY–FULL BODY SHOT w/ BEG OF SONG	34	
8	4	SL	JUDAS–W/BEG OF HER NUMBER FULL BODY SHOT	35	
9					2-ct. w/ end of song
10	2	C	UP ON JESUS FULL BODY SHOT	45.1	
11					2-ct. w/ end of song
11.5	1	C	PICK SHANNON UP w/ HER TUMBLING NUMBER		
12	4	DL	FULL BODY SHOT ON BABE w/ENTRANCE	47	
13				50	2-ct. w/ musical inter
14	2	CS	UP ON JC, FULL BODY SHOT w/SONG	51	
15					2-ct. w/ end of song
16	2	C	FULL BODY SHOT ON JC w/ENTRANCE	61	

Light Plot, opposite: Stepping Out—Loyola
University of Chicago; Ellen E. Jones, Lighting
Designer; Corey S. Monk, Assistant LD (hand-
drawn light plot by Mr. Monk)
Magic Sheet, p. 66: Jesus Christ Superstar —
University of Pittsburgh, Ellen E. Jones, Lighting
Designer

Examples of lighting
paperwork: Jesus
Christ Superstar—
University of
Pittsburgh;
Ellen E. Jones, Lighting
Designer;
Lauren Harton and
Shamus McConney,
Assistant LDs
(follow spot cues were
set by Ms. Harton;
paperwork was done
by Mr. McConney
using Lightwright.)

Jesus Christ Superstar		CHANNEL HOOKUP					Page 1 of 12
Lighting Designer: Ellen E. Jones							
Chn	Dim	Position	Unit	Type	Watts	Purpose	Color
(1)	2	37th Island	1	40-Deg Colortran	1kw	A	R305
(2)	18	28th Island	1	30-Deg Colortran	1kw	B	R05
(3)	17	28th Island	2	30-Deg Colortran	1kw	C	R05
(4)	19	27th Island	2	30-Deg Colortran	1kw	D	R05
(5)	20	27th Island	1	30-Deg Colortran	1kw	Steps	R05
(6)	6	35th Island	1	20-Deg Colortran	1kw	a	R05
	"	"	3	"	"	b	"
(7)	8	34th Island	1	20-Deg Colortran	1kw	C	R05
(8)	11	32nd Island	1	20-Deg Colortran	1kw	d	R05
	"	"	3	"	"	e	"
(9)	5	27th Island	3	30-Deg Colortran	1kw	f	R05
(10)	21	26th Island	2	30-Deg Colortran	1kw	g	R05

Jesus Christ Superstar	CHEAT SHEET Pg 1 of 5		
Lighting Designer: Ellen E. Jones			
Chn	Purpose	Color	Chn
(1)	A	R305	(1)
(2)	B	R05	(2)
(3)	C	R05	(3)
(4)	D	R05	(4)
(5)	Steps	R05	(5)
(6)	a	R05	(6)
	c		
(7)	C	R05	(7)
(8	d	R05	(8)
	e		
(9)	f	R05	(9)
(10)	g	R05	(10)
(11)	h	R05	(11)
(12)	J	R05	(12)
(13)	K	R05	(13)
(14)	L	R05	(14)
(15)	m	R05	(15)
(16)	n	R05	(16)
(17)	O	N/C	(17)
(18)	P	N/C	(18)
(19)	E	R05	(19)
(20)	F	R05	(20)
(21)	G	R05	(21)
(22)	BACK SL PLT	R05	(22)
(23)	FOH SL PLT Steps FOH SL UPPER PLT	R05	(23)
(24)	FOH SL TOP PLT	R05	(24)
(25)	FOH BRIDGE	R05	(25)
(26)	FOH SR PLT	R05	(26)
(27)	FOH SR PLT	R05	(27)
(28)	FOH SR MID PLT	R05	(28)
(29)	FOH SR PLT/BRIDGE	R05	(29)
(30)	FOH SR PLT	R05	(30)

Jesus Christ Superstar			INSTRUMENT SCHEDULE			Page 1 of 13
Lighting Designer: Ellen E. Jones						
First Electric						
Unit	Chn	Dim	Type	Watts	Purpose	Color
1	(22)	89	40-Deg Colortran	1kw	BACK DSL PLT	R05
2	(75)	91	"	"	"	L142
3	(120)	90	PAR 64 MFL	"	"	R17
4	(75)	91	40-Deg Colortran	"	BACK DSL DECK	L142
5	(53)	92	PAR 64 MFL	"	SIDE CS	R21
6	(120)	90	"	"	BACK CS	R17
7	(95)	94	8" Kliegl Fresnel	"	BACK DSL	R65
8	(54)	96	PAR 64 MFL	"	SIDE SL	R21
9	(76)	95	40-Deg Colortran	"	BACK DSC	L142
10	(54)	96	PAR 64 MFL	"	SIDE SL	R21
11	(96)	97	8" Kliegl Fresnel	"	BACK DSC	R65
12	(77)	98	40-Deg Colortran	"	BACK DSR	L142
13	(66)	99	PAR 64 MFL	"	SIDE SR	R50
14	(26)	100	6X9 Altman 360Q	"	FOH SR PLT	R05
15	(27)	101	"	"	"	"
16	(96)	97	8" Kliegl Fresnel	"	BACK DSR	R65
17	(28)	102	6X9 Altman 360Q	"	FOH SR MID PLT	R05
18	(67)	93	PAR 64 MFL	"	SIDE	R50
19	"	"	"	"	"	"

331

準則。免費下載完整檔案，請前往https://www.nxtbook.com/nxtbooks/
hickmanbrady/tdt_1998winter/index.php?startid=61#/p/66

Cue Sheet For Spot Operators-Meredith　追蹤燈操作員的cue表——梅樂蒂

以cue 1和cue 2為例翻譯如下：

Q 追蹤燈 Cue號碼	COLOR 顏色	AREA 舞台區域	DESCRIPTION cue內容描述	LQ 燈光cue號碼	FADE TIME 燈光變化時間
1	4 4號色夾	DSR 右下舞台	FULL BODY SHOT w/ ENTRANCE JUDAS 全身 猶大進場	19 燈光cue 19	
2				24 燈光cue 24	5-sec w/ end of song 5秒收 歌曲結束

CHANNEL HOOKUP　Channel列表
INSTRUMENT SCHEDULE　燈具列表
CHEAT SHEET　魔術簡易燈圖，也稱為Magic Sheet

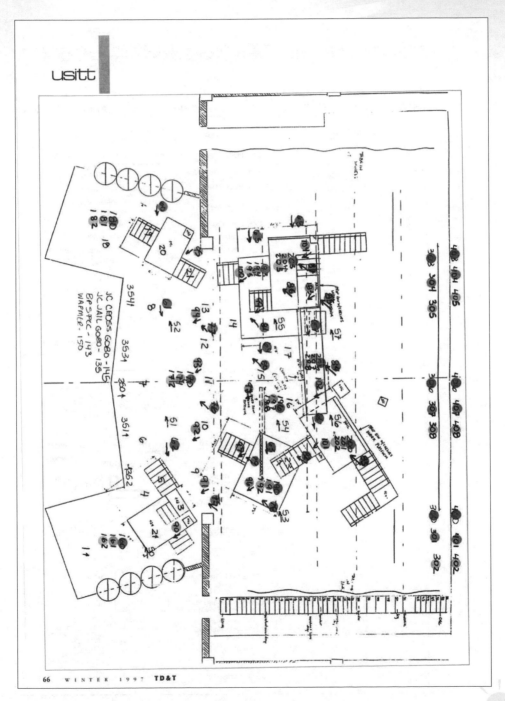

usitt

333

劇場設計

美國劇場技術協會舞台設計及技術劇場標準圖示

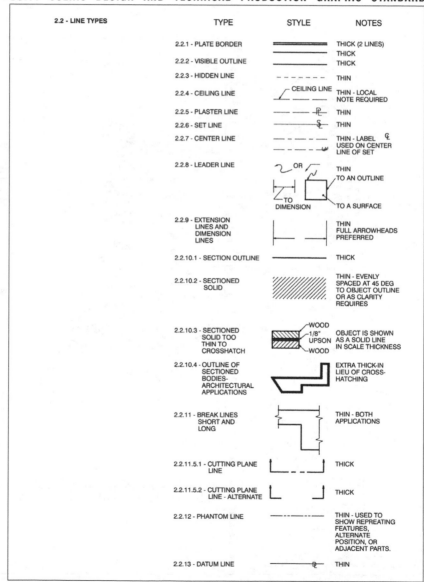

　　節錄自USITT美國劇場技術協會舞台設計及技術劇場標準圖示。免費下載完整檔案，請前往www.usitt.org/ListofStandards。1.1 介紹：https://www.dolphin.upenn.edu/pacshop/usitt92.pdf

2.2 LINE TYPES 線型

PLATE BORDER 圖框

VISIBLE OUTLINE 實線

HIDDEN LINE 隱藏線

CEILING LINE 天花板線

PLASTER LINE 鏡框線

SET LINE 布景前緣線

CENTER LINE 中心線，用於布景的中心線

LEADER LINE 指示線

To dimension 指示尺寸

To an outline 指示輪廓

To a surface 指示表面

EXTENSION LINES AND DIMENSION LINES 延伸線與尺寸標註

Thin full arrowheads preferred 細線，實心雙箭頭為宜

Thin full arrowheads preferred 細線，長短破折線皆適用

SECTION OUTLINE 剖面外形線

SECTIONED SOLID 剖面實體

Thin-evenly spaced at 45 deg. to object outline or as clarity requires 細線，間格均勻通常與物件輪廓線成45度，或是其他可以清晰傳達圖面資訊的角度

SECTIONED SOLID TOO THIN TO CROSS HATCH 剖面實體太細，無法使用填充線表現時

Object is shown as a solid line in scale thickness 物件可用實心粗線標示，線的粗細請根據比例繪製

OUTLINE OF SECTIONED BODIES-ARCHITECTURAL
APPLICATIONS 剖面體輪廓線，適用於建築結構

Extra thick- in lieu of cross-hatching 採用特粗實線，而不採用填充線

BREAK LINES SHORT AND LONG 長破折線及短破折線

THIN-BOTH APPLICATIONS 細線，長短破折線皆適用

CUTTING PLANE LINE 剖斷面圖線

CUTTING PLANE LINE-ALTERNATE 另一種表現形式的剖斷面圖
線

PHANTOM LINE 假想線

Thin- used to show repeating features, alternate position, or adjacent
parts 細線，用來表示重複部分、另一位置或鄰近的組件

DATUM LINE 基準線

USITT SCENIC DESIGN AND TECHNICAL PRODUCTION GRAPHIC STANDARD

3.0 - DIMENSIONING

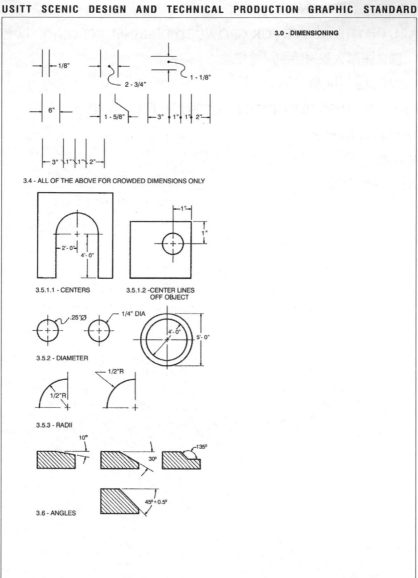

3.4 - ALL OF THE ABOVE FOR CROWDED DIMENSIONS ONLY

3.5.1.1 - CENTERS

3.5.1.2 - CENTER LINES OFF OBJECT

3.5.2 - DIAMETER

3.5.3 - RADII

3.6 - ANGLES

3.0 DIMENSIONING 尺寸標註

ALL OF THE ABOVE FOR CROWDED DIMENSIONS ONLY 以上
 僅爲圖面太狹擠時的尺寸標註法

CENTERS 中心點

CENTER LINES OFF OBJECT 從物件邊緣標註中心點

DIAMETER 直徑

RADII 半徑

ANGLES 角度

USITT SCENIC DESIGN AND TECHNICAL PRODUCTION GRAPHIC STANDARD

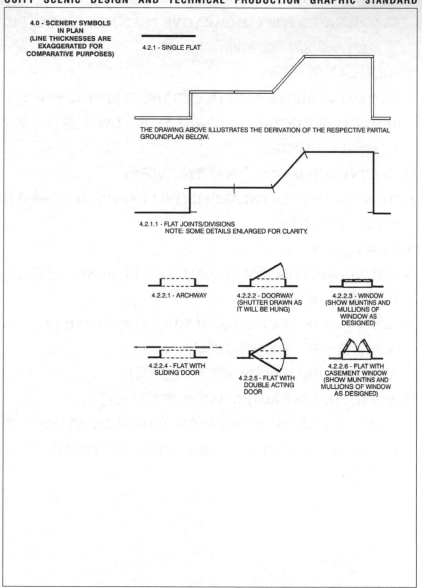

**4.0 - SCENERY SYMBOLS
IN PLAN
(LINE THICKNESSES ARE
EXAGGERATED FOR
COMPARATIVE PURPOSES)**

4.2.1 - SINGLE FLAT

THE DRAWING ABOVE ILLUSTRATES THE DERIVATION OF THE RESPECTIVE PARTIAL
GROUNDPLAN BELOW.

4.2.1.1 - FLAT JOINTS/DIVISIONS
NOTE: SOME DETAILS ENLARGED FOR CLARITY.

4.2.2.1 - ARCHWAY

4.2.2.2 - DOORWAY
(SHUTTER DRAWN AS
IT WILL BE HUNG)

4.2.2.3 - WINDOW
(SHOW MUNTINS AND
MULLIONS OF
WINDOW AS
DESIGNED)

4.2.2.4 - FLAT WITH
SLIDING DOOR

4.2.2.5 - FLAT WITH
DOUBLE ACTING
DOOR

4.2.2.6 - FLAT WITH
CASEMENT WINDOW
(SHOW MUNTINS AND
MULLIONS OF WINDOW
AS DESIGNED)

劇場設計

4.0　SCENERY SYMBOLS IN PLAN (LINE THICKNESSES ARE EXAGGERATED FOR COMPARATIVE PURPOSES)　布景之平面圖示（爲方便對照，線條特別加粗）

SINGLE FLAT　單一景片

THE DRAWING ABOVE ILLUSTRATES THE DERIVATION OF THE RESPECTIVE PARTIAL GROUNDPLAN BELOW　此圖爲下圖景片分割位置的詳細畫法

FLAT JOINTS/DIVISIONS　景片接合處／切割點

NOTE: SOME DETAILS ENLARGED FOR CLARITY　註：爲清楚表達，部分細節已放大

ARCHWAY　通道

DOORWAY (SHUTTER DRAWN AS IT WILL BE HUNG)　通道及單開門（開門方向如圖示）

WINDOW (SHOW MUNTINS AND MULLIONS OF WINDOW AS DESIGNED)　窗（窗格標示如圖示）

FLAT WITH SLIDING DOOR　帶有滑動門的景片

FLAT WITH DOUBLE ACTING DOOR　有雙開門的景片

FLAT WITH CASEMENT WINDOW (SHOW MUNTINS AND MULLIONS OF WINDOW AS DESIGNED)　有外開窗的景片（窗格標示如圖示）

附 錄

USITT SCENIC DESIGN AND TECHNICAL PRODUCTION GRAPHIC STANDARD

4.0 - SCENERY SYMBOLS IN PLAN
(CONTINUED)

8"

18"

9"

4.3.1 - PLATFORM

4.3.3 - PLATFORM
BOUNDARIES THIN LINE

| 6" | → | 24" |

4.3.4.1 - REGULAR
TREAD HEIGHT
STAIRCASE

| 3" | 6" | 7" | 9" |

4.3.4.2 - IRREGULAR
TREAD HEIGHT
STAIRCASE -
OPTIONAL FOR
REGULAR TREAD
HEIGHTS

| 0" | → | 6" |

4.3.5 - RAMP

4.4.1.1 - DRAPES WITHOUT
FULLNESS

4.4.1.2 - DRAPES WITH
FULLNESS

4.4.2.1 - BORDERS WITHOUT
FULLNESS

4.4.2.2 - BORDERS WITH
FULLNESS

THIN

4.3.3 - DROPS TOUCHING FLOOR

THIN

4.4.4 - DROPS OVERHEAD (PAINTED BORDERS)

4.4.5 - TRAVELERS SHOWN WITH FULLNESS
IN THE OPEN POSITION

6.0 - MISCELLANEOUS

6.1 LETTERING

ABCDEFGHIJKLMNO
PQRSTUVWXYZ
0123456789

PLATFORM 平台

PLATFORM- BOUNDARIES THIN LINE 同高度之平台相接處以細線表示

REGULAR TREAD HEIGHT STAIRCASE 等高樓梯

IRREGULAR TREAD HEIGHT STAIRCASE- OPTIONAL FOR REGULAR TREAD HEIGHTS 不等高樓梯（等高樓梯亦可如此標示）

RAMP 斜坡

DRAPES WITHOUT FULLNESS 平布幕

DRAPES WITH FULLNESS 縐褶布幕

BORDERS WITHOUT FULLNESS 平沿幕

BORDERS WITH FULLNESS 縐褶沿幕

DROPS TOUCHING FLOOR 觸地掛景

DROPS OVERHEAD (PAINTED BORDERS) 懸空掛景（繪製沿幕）

TRAVELERS SHOWN WITH FULLNESS IN THE OPEN POSITION 對開幕位於全開位置

LETTERING 字型

中英名詞對照

A

abstract shapes 抽象圖形

Actors' Equity Association 美國演員工會

acts 幕

Adding Machine, The (Rice) 《加算機》艾默‧萊斯（Elmer Rice）

additive color mixing 加法混色原理

American Daughter, An (Wasserstein) 《美國女兒》溫蒂‧瓦瑟史坦
（Wendy Wasserstein）

antecedent action 前情動作，見exposition 說明

area lighting 表演區燈光

arena stage 四面式舞台

Aristotle 亞里斯多德

Poetics 《詩學》

Arms and the Man (Shaw) 《武器與人》蕭伯納（George Bernard
Shaw）

asymmetrical balance 不對稱平衡

atmospheric perspective 空氣透視法

Auburn, David 大衛‧奧本

Proof 《求證》

August: Osage County (Letts) 《八月心風暴》崔西‧雷慈（Tracy
Letts）

avant-garde theater 前衛劇場

F

fabrics 織物／布料

falling action 平緩作用

fill light 輔助光源

flats 景片

footlights 腳燈

Foreigner, The (Shue)《外國人》賴瑞舒（Larry Shue）

form 形體，見 mass 質量

found space 非劇場空間

Freytag, Gustav 弗賴塔格

 Technik des Dramas《戲劇的技巧》

Freytag's Pyramid 弗賴塔格金字塔

front elevations 正視圖

 "front of house" pipes 舞台外區燈桿

Frost/Nixon (Morgan)《請問總統先生》彼得・摩根（Peter Morgan）

G

genre 藝術類型

geometric shapes 幾何圖形

 "given circumstances,"「設定情境」

Glass Menagerie, The (Williams)《玻璃動物園》田納西・威廉斯（Tennessee Williams）

gobo 光影圖樣片

God of Carnage (Reza)《殺戮之神》／《文明的野蠻人》雅絲米娜・雷札（Yasmina Reza）

Godspell (Schwartz and Tebelak)《福音》史蒂芬・舒爾茲（Stephen

Schwartz）和約翰麥可・特巴雷克（John-Michael Tebelak）

ground plans 平面圖

H

Hairy Ape, The (O'Neill)《毛猿》尤金・歐尼爾（Eugene O'Neill）

Hamlet (Shakespeare)《哈姆雷特》莎士比亞（William Shakespeare）

Hansberry, Lorraine 蘿倫絲・韓斯貝里

 A Raisin in the Sun《烈日下的詩篇》

Happy Days (Beckett)《美好時光》貝克特（Samuel Beckett）

hard patch 硬體配接

Harling, Robert 羅伯特・哈洛林

 Steel Magnolias《鋼木蘭》

harmony 和諧

I

Ibsen, Henrik 易卜生

 A Doll's House《玩偶之家》

imaginative engagement 發揮想像力

implied action 暗示性動作

Importance of Being Earnest, The (Wilde)《不可兒戲》王爾德（Oscar Wilde）

impromptu discussion 即興討論

In the Blood (Lori-Parks)《在血液裡》蘇珊蘿莉・帕克絲（Suzan-Lori Parks）

inciting incident 刺激事件／引發事件

Inherit the Wind (Lawrence and Lee)《風的傳人》傑羅姆・勞倫斯（Jerome Lawrence）和羅伯特・艾德溫・李（Robert Edwin

Lee）

instrument schedule 燈具列表

intensity 強度／彩度／亮度

 chart 彩度階

 in lighting 燈光的亮度

J

job interview 工作面試

K

Keatley, Charlotte 夏洛特·凱特麗

 My Mother Said I Never Should 《我媽說我不該……》

key light 主要光源

L

Lawrence, Jerome 傑羅姆·勞倫斯

 Inherit the Wind 《風的傳人》

League of Resident Theatres 駐地劇場聯盟（LORT）

Lee, Edward 羅伯特·艾德溫·李

 Inherit the Wind 《風的傳人》

Lee, Eugene 尤金·李

Letts, Tracy 崔西·雷慈

 August: Osage County 《八月心風暴》

light hanging positions 掛燈位置

light plot 燈圖

lighting control 燈光控制

lighting design 燈光設計

 deadlines in 燈光設計的截稿日期

Midsummer Night's Dream (Shakespeare) 《仲夏夜之夢》莎士比亞
（William Shakespeare）

Miller, Arthur 亞瑟・米勒

Death of a Salesman 《推銷員之死》

The Crucible 《熔爐》

Mineola Twins, The (Vogel) 《米尼奧拉的雙胞胎》寶拉・沃格爾
（Paula Vogel）

modeling 立體塑形和人物輪廓造型

Molière 莫里哀

Tartuffe 《偽君子》

The Miser 《吝嗇鬼》

mood 情緒氛圍

Morgan, Peter 彼得・摩根

Frost/Nixon 《請問總統先生》

motivated lighting 有動機燈光

movement, in lighting 燈光的動作

multiple sets 多重場景

musical reviews 音樂劇總匯

My Mother Said I Never Should (Keatley) 《我媽說我不該……》夏洛
特・凱特麗（Charlotte Keatley）

N

Natyasastra (Bharata) 《舞論》婆羅多（Bharata）

negative space 負空間

New Drawing on the Right Side of the Brain, The (Edwards) 《像藝術
家一樣思考》貝蒂・愛德華（Betty Edwards）

non-motivated lighting 無動機燈光

劇場設計

immersion 沉浸劇中

production 戲劇製作

reading 閱讀劇本

structure 戲劇結構

playwright 劇作家

plot 情節

Poetics (Aristotle) 《詩學》亞里斯多德（Aristotle）

point 點

point of view 觀點

portfolio 作品集

positive space 正空間

potential action 潛在動作

practical problems, solving 解決實務問題

　"practicals" 實用燈具

presentational model 呈現用的彩繪模型

primary colors 原色

production concept 製作理念

Proof (Auburn) 《求證》大衛・奧本（David Auburn）

proportion 比例

proscenium stage 鏡框式舞台

　"pulling" 「調用」

punch list 要務清單

R

Rabbit Hole (Lindsay-Abaire) 《兔子洞》大衛・林賽阿貝爾（David Lindsay-Abaire）

radial balance 輻射平衡

stage movement 舞台動線

Stanislavski, Constantin 史坦尼斯拉夫斯基

Steel Magnolias (Harling) 《鋼木蘭》羅伯特‧哈洛林（Robert
　Harling）

Steinbeck, John 史坦貝克

　Of Mice and Men 《人鼠之間》

storyboard 分鏡圖

Streetcar Named Desire, A (Williams) 《慾望街車》田納西‧威廉斯
　　（Tennessee Williams）

Strindberg, August 奧古斯特‧史特林堡

style 風格

　literary 文學風格

　period 年代風格

　visual 視覺風格

subtext 潛台詞

subtractive color filtering 減法濾色

summer theater work 夏季劇場工作

symmetrical balance 對稱平衡

synergy 綜效

Synge, John Millington Synge 約翰‧米林頓‧森恩

　Riders to the Sea 《海上騎士》

T

Talley's Folly (Lanford) 《泰利的愚蠢》蘭福德‧威爾森（Landford
　Wilson）

Tartuffe (Molière) 《偽君子》莫里哀（Molière）

Tebelak, John-Michael 約翰麥可‧特巴雷克

tragedy 悲劇

U

unit set 單元布景

unity 統一性

V

value chart 明度階

variation 變化

visibility 能見度

visual balance 文字與視覺資料研究的平衡，見balance平衡

visual imagery視覺圖像

visual metaphor 視覺隱喻

Vogel, Paula 寶拉・沃格爾

　　The Mineola Twins 《米尼奧拉的雙胞胎》

W

warm colors 暖色

wash lighting 染色燈光

Wasserstein, Wendy 溫蒂・瓦瑟史坦

　　An American Daughter 《美國女兒》

white model 白模型／白模

Wicked（Maguire）《女巫前傳》奎格利・馬奎爾（Gregory
　　Maguire）

Wilde, Oscar 王爾德

　　The Importance of Being Earnest 《不可兒戲》

Wilder, Thornton 桑頓・懷爾德

　　Our Town 《小鎮》

Williams, Tennessee 田納西‧威廉斯

 A Streetcar Named Desire 《慾望街車》

 The Glass Menagerie 《玻璃動物園》

Wilson, Lanford 蘭福德‧威爾森

 Talley's Folly 《泰利的愚蠢》

 The Rimers of Eldrich 《艾德里奇的冰心人》

劇場風景

劇場設計——基礎舞台、服裝、燈光設計實務入門

作　　者／凱倫·布魯斯特爾、梅莉莎·莎佛
譯　　者／司徒嘉慧
出 版 者／揚智文化事業股份有限公司
發 行 人／葉忠賢
總 編 輯／閻富萍
特約執編／鄭美珠
地　　址／新北市深坑區北深路三段 258 號 8 樓
電　　話／(02)8662-6826
傳　　真／(02)2664-7633
網　　址／http://www.ycrc.com.tw
　E-mail　／service@ycrc.com.tw
　I S B N　／978-986-298-361-4
初版一刷／2021 年 4 月
定　　價／新台幣 480 元

國家圖書館出版品預行編目（CIP）資料

劇場設計：基礎舞台、服裝、燈光設計實務入
門/凱倫.布魯斯特爾（Karen Brewster）, 梅
莉莎.莎佛（Melissa Shafer）著 ；司徒嘉慧
譯. -- 初版. -- 新北市 ：揚智文化事業股份
有限公司, 2021.04
　　面； 　公分
譯自：Fundamentals of theatrical design : a
guide to the basics of scenic, costume, and
lighting design
ISBN 978-986-298-361-4（平裝）

1.劇場藝術　2.舞臺設計　3.服裝設計　4.燈光設計
981　　　　　　　　　　　　　　110004246